江苏省优势学科资助项目
江苏省高校哲学社会科学基金资助项目：
百年中国体育电影中的国家形象变迁（课题编号：2013SJB890013）

体育影像传播
——百年中国体育电影研究

李金宝 著

东南大学出版社
SOUTHEAST UNIVERSITY PRESS
·南京·

图书在版编目(CIP)数据

体育影像传播：百年中国体育电影研究 / 李金宝著.
—南京：东南大学出版社，2013.10(2022.7重印)
 ISBN 978-7-5641-4605-4

Ⅰ.①体… Ⅱ.①李… Ⅲ.①体育片-电影史-研究-中国-现代 Ⅳ.①J909.2

中国版本图书馆 CIP 数据核字(2013)第 246072 号

体育影像传播——百年中国体育电影研究
Tiyu Yingxiang Chuanbo——Bainian Zhongguo Tiyu Dianying Yanjiu

著　　者	李金宝
出版发行	东南大学出版社
社　　址	南京市四牌楼 2 号（邮编：210096　电话：025-83793330）
经　　销	全国各地新华书店
印　　刷	苏州市古得堡数码印刷有限公司
开　　本	700 mm×1000 mm　1/16
印　　张	20.25
字　　数	297 千字
版　　次	2013 年 10 月第 1 版
印　　次	2022 年 7 月第 2 次印刷
书　　号	ISBN 978-7-5641-4605-4
定　　价	58.00 元

本社图书若有印装质量问题，请直接与营销部调换。电话(传真)：025-83791830

目录 CONTENTS

绪论　影像中的体育变迁 ··· 001

第一节　体育与电影的历史情缘 ··· 003
　一、体育是电影的重要表现内容 ······································· 005
　二、电影是体育传播的有效载体 ······································· 007
　三、中国体育电影理论研究任重道远 ·································· 008
第二节　中国体育电影五次高潮的历史分期 ···························· 011
　一、中国体育电影的第一次高潮(1927—1934)：民族精神的彰显 ···
　　·· 011
　二、中国体育电影的第二次高潮(1949—1966)：社会主义的时代颂
　　歌 ·· 013
　三、中国体育电影的第三次高潮(1977—1989)：政治主题的个性化
　　表达 ·· 016
　四、中国体育电影第四次高潮(1990—2000)：个人主题向政治主题
　　的渗透 ·· 019

五、中国体育电影第五次高潮（2001—2012）：奥运应时之作与人文精神彰显 ………………………………………………… 021

第一章　运动的叙事：体育电影的类别与功能 ………… 025

第一节　运动的影像：体育电影的类别 ………………… 027
一、体育纪录电影 …………………………………… 028
二、体育科教电影 …………………………………… 037
三、体育故事电影 …………………………………… 039

第二节　精神的力量：体育电影的功能 ………………… 047
一、体育史料的影像纪录 …………………………… 049
二、体育运动的形象普及 …………………………… 051
三、体育精神的视听宣扬 …………………………… 053
四、体育娱乐的大众狂欢 …………………………… 058
五、体育教育功能的视听传播 ……………………… 060

第三节　奇观的缺失：中国体育电影的问题与症结 …… 062
一、体育影视的政治症候 …………………………… 062
二、竞技影像奇观的缺失 …………………………… 063
三、故事情节的模式化 ……………………………… 064
四、社会深度挖掘不够 ……………………………… 065

第二章　运动之美与影像之流 …… 067

第一节　中国体育电影美学与叙事原则 …… 069
一、体育电影运动美学与身体叙事 …… 070
二、体育电影竞技美学与对抗叙事 …… 072
三、体育电影暴力美学与励志叙事 …… 074
四、体育电影超越美学与神话叙事 …… 077
五、体育电影悲剧美学与人文叙事 …… 080

第二节　中国体育电影的女性母题与性别叙事 …… 084
一、中国体育电影中的女性优先 …… 085
二、体育电影的励志主题及身体叙事 …… 086
三、体育电影的性别叙事 …… 088
四、中国体育电影的女性被看及其他 …… 091

第三章　体育影像与国家形象传播 …… 097

第一节　体育传播与国家形象塑造 …… 099
一、体育形象是国家形象的重要组成部分 …… 099
二、体育传播是塑造国家形象的有效手段 …… 101
三、体育传播符合现代国家形象构建的传播策略 …… 103

第二节　体育电影叙事与国家形象传播 …… 106
一、体育影像传播与国家形象构建 …… 107

 二、体育叙事伦理与国家形象塑造 …………………………… 109
 第三节　体育电影思想与国家形象变迁 ………………………… 111
 一、"救亡图存"思想与"东亚病夫"的国家形象 …………… 112
 二、"保家卫国"体育思想与"自力更生"的国家形象 ……… 113
 三、"振兴中华"体育思想与"改革发展"的国家形象 ……… 115
 四、"超越自我"的体育思想和"和平崛起"的国家形象 …… 117

第四章　历史之光：旧中国的体育影像 …………………………… 121

 第一节　苦难中勃兴的旧中国体育电影 ………………………… 123
 一、20世纪20—30年代中国的体育科教电影 ……………… 124
 二、20世纪20—30年代中国的体育新闻纪录电影 ………… 126
 三、20世纪20—30年代中国体育故事电影 ………………… 127
 第二节　《体育皇后》：中国早期体育电影的无声奇迹 ………… 136
 一、体育思想的先锋 …………………………………………… 136
 二、中国电影女性形象的重塑 ………………………………… 139
 三、美国好莱坞电影模式的借鉴 ……………………………… 143
 四、视听语言的创新 …………………………………………… 147

第五章　政治话语：中国体育电影的历史身份 …………………… 151

 第一节　"十七年"新中国体育电影的曙光 …………………… 153

 一、"十七年"中国体育纪录电影 …………………………… 154
 二、"十七年"中国体育科教电影 …………………………… 156
 三、"十七年"中国体育故事电影 …………………………… 158
 第二节 家园意识：谢晋的体育电影风格 …………………… 170
 一、谢晋体育电影三部曲 …………………………………… 171
 二、谢晋体育电影特点 ……………………………………… 176
 三、"谢晋电影模式"讨论 …………………………………… 183

第六章 家国天下：80年代中国体育电影的历史高潮 ………… 187

 第一节 零的突破：80年代中国纪录、科教电影的兴盛 …… 189
 一、"80年代"中国体育纪录电影 …………………………… 190
 二、"80年代"中国体育科教电影 …………………………… 194
 第二节 主题重塑：80年代的中国体育故事电影 …………… 197
 一、"80年代"中国体育故事电影介绍 ……………………… 198
 二、"80年代"中国体育故事电影繁荣的社会学考察 ……… 221

第七章 影视合流：世纪末中国体育电影的历史回落 …………… 231

 第一节 亚运之机：中国体育纪录、科教电影的没落时光 … 233
 一、世纪末中国体育纪录电影 ……………………………… 235
 二、世纪末中国体育科教电影 ……………………………… 236

　　第二节　文化反思：世纪末中国体育故事电影的沉沦 …………… 238
　　　　一、世纪末中国体育故事电影简介 …………………………… 239
　　　　二、世纪末中国体育故事电影的特点 ………………………… 248

第八章　新世纪的中国体育电影 …………………………………… 253

　　第一节　奥运记忆：新世纪体育纪录电影的历史荣光 …………… 255
　　　　一、北京奥运会的纪录电影 …………………………………… 256
　　　　二、《缘聚羊城》：第一部亚运官方纪录电影 ………………… 260
　　第二节　生命叙事：新世纪中国体育故事电影的共同主题 ……… 261
　　　　一、新世纪中国体育故事电影简介 …………………………… 262
　　　　二、新世纪中国体育故事电影兴盛的表现 …………………… 290
　　　　三、新世纪体育故事电影兴盛的社会学分析 ………………… 294

参考文献 ……………………………………………………………… 299

后记 …………………………………………………………………… 309

绪论

影像中的体育变迁

第一节 体育与电影的历史情缘

 自从 1896 年爱迪生持其发明的"放映机"在美国纽约放映一场滑稽的拳击比赛开始,体育影像已经走过了近 120 年的历程。在 1897 年 9 月 5 日上海《游戏报》第 74 号刊载的《观美国影戏记》中,就有"以剑术赌输赢"、"以拳术赌输赢"、"两西人作角抵戏"、"赛走自行车"、"水池浴戏"、"秋千弄拨"等体育活动。从这些简短的体育影像中不难看出,击剑、拳击、摔跤、自行车、游泳等运动项目从电影诞生之初就已经成为电影热衷于表现的内容。电影和体育都是靠运动来完成的,也许就是因为这一点,体育与电影具有天然的近亲性,因此,早在电影诞生之初就出现了以体育为题材的电影,被称为"活动照相"的电影发明的初衷就是为了记录人与事物的运动。在一百多年来的电影发展史上,国内外都出现了许多经典体育电影,这里面既包括像《奥林匹亚》那样经典的体育纪录电影,也包括像《火的战车》等体育故事电影以及普及体育知识的体育科教电影。

 相对于奥运刮起的中国旋风,相对于国内体坛的辉煌巨变,我们感到的却是国产体育电影创作的滞后。毋庸置疑,除去形式和内涵都非常中国化的少部分功夫影片,中国体育电影整体上处于低迷的状态。在中国电影百年百部优秀电影的评选中,就只有一部体育题材的电影——《沙鸥》榜上有名。有学者总结中国体育电影低迷的主要表现在两个方面:一是数量匮乏,观众叫得出名的还是《女篮五号》、《沙鸥》、《一盘没有下完的棋》等经典影片,

 体育影像传播：百年中国体育电影研究

而数量上的匮乏导致的直接后果是电影人对体育电影从理解、拍摄手段到演绎方式上都缺乏应有的文化和技术积累；二是质量不高，虽然拍摄过不少跟体育有关的电影，但是由于的主题比较单一（个人奋斗、永不屈服等）或人物命运把握不足，这些影片没有在观众中产生很大的反响。

体育电影的研究是一个庞大的课题，本书将体育电影类型分为体育纪录电影、体育科教电影和体育故事电影。体育纪录电影通过真实地展现体育事件与体育人物，反映不同国家的体育、社会与文化概况，是体育重要的传播方式之一。体育纪录电影为体育文化和体育精神提供了传播平台，为体育传播注入了人文色彩。纪录片通过对赛场上真实人物和事件的记录，通过对时空的压缩，将运动的悬念之美、阳刚之美、遗憾之美等审美价值突显出来，这种艺术是超越时空的。格林斯潘这样表达体育纪录片和奥运会的关系："如果有1万人参加奥运会，那么最后会有9 000人什么也得不到，奥运会所传达出来的体育精神不是说你一定要获得成功，而是要鼓励人们向成功迈进，我们重视的是他们付出努力的过程，而不是站在领奖台上那一刻。而体育纪录片则很好地融合了两者的相互需求，把体育引人向上的精神表达得淋漓尽致。"[①] 最早使用 Documentary 来说明电影内涵的是纪录电影大师格里尔逊，1926年格里尔逊评论弗拉哈迪的《梦阿拿》时，指出这部影片对一个波利尼西亚青年的日常时间所做的视觉描述，具有文献的（Documentary）价值，从而引出了"纪录片"（Documentary film）这个概念。但这种对日常事件进行活动视觉描述的行为，却是在电影的发明时期就已出现，电影最初就是以纪录片的形式出现的，在一定程度上可以说纪录片是现代电影艺术的母体，随后电影再分化出故事片、新闻片、科教片、动画片等不同片种。[②] 在中国，纪录片更多的是用"电视纪录片"来定义的，因为与西方国家的纪录片是在电影的环境下成长壮大的不同，在中国纪录片是嫁接过来的，并在电视业空前发展的时候发展起来的，很多纪录片都是以电视纪录片栏目为平台进行制作和传播。所以，在中国，"电视纪录片"是学界和业界公认的等同于"纪录片"概念。而在西方，纪录片可以较明确地分为电影纪录片（纪录电影）与

① 周晨. 人文奥运电影随行——聚焦北京奥运电影. 南京体育学院学报，2008，22（6）.
② 杜媛. 20世纪90年代以来美国体育纪录电影的发展与特点分析. 上海体育学院硕士论文，2010：4.

绪论　影像中的体育变迁

电视纪录片，本书所说的纪录片均为电影纪录片（film）。体育科教电影是体育科教片的一种，也是体育电影的重要组成部分，是通过电影这种直观、形象化的视觉传播手段，普及体育科学知识的电影类型。中国最早的体育电影类型就是体育科教电影，上海商务印书馆 1920 年拍摄的教育电影《女子体育观》被认为是中国第一部体育科教电影。①

为了研究的方便和深入，本书主要的研究对象是体育故事电影，即是《电影艺术词典》上对体育片的定义："是反映与体育活动有关的社会生活的故事片"。虽然本书对体育纪录电影和体育科教电影稍有涉及，对在不同时期的体育纪录电影和体育科教电影进行了简单的概述，但更侧重于体育故事电影的研究，希望本人能够在体育电影的后续研究中能够对体育纪录电影（片）进行研究，进一步丰富我国体育电影理论研究。

一、体育是电影的重要表现内容

体育电影，将体育运动与人类生命的密切关系摄制成激动人心的励志影像，负载着人们对生命本体的价值追求和对生命意义的生存探索。在人类所有的行为活动中，体育可能是最适合电影表现的内容或题材之一。而这里所说的体育，绝大多数是指竞技体育比赛。竞技体育比赛是一种竞技性和挑战性很强的运动，极具观赏性和参与性，正如一位好莱坞导演所说："没有一部奥斯卡大片所制造的悬念能够与一场足球赛相比"。这一方面是由于竞技体育的竞赛性质决定的，竞赛往往在力量与能力相当的个人或群体中展开，是一种对抗。这使得竞技具有强冲击力和感染力，甚至煽动力；二是竞技的胜出者可以极大地满足人们的崇拜需求，竞技获胜者将获得英雄般的礼遇，满足观众的观赏心理；三是体育竞技的对抗本质上又属于"游戏"，比赛过程富于悬念，是更广泛意义上的戏剧仪式，它既可以最大限度的张扬生命的本能和运动员的心理空间，又呈现出一定的游戏状态，这为电影表现人物，制造氛围都提供了可操作性；四是体育运动的行为方式都是量化的，而电影就是一

① 冯伟. 新中国体育科教电影的发展历程研究（1949—1995 年）. 苏州大学硕士论文，2009：8.

 体育影像传播：百年中国体育电影研究

种将时空量化的表现形式——镜头的分切与组合、声画的同步与对位、空间的停滞与连续……这些几乎可以直接对应任何一项体育赛事；五是体育运动中蕴藏着一种"更高、更快、更强"的奥林匹克精神，这种挑战自我、追求卓越的体育精神成为影像的不变主题，人们在观看体育运动或体育影像时不再是单纯地去欣赏体育镜头的快感和体育运动员身体的美感，而是深入挖掘更深层次的体育精神。①

麦克卢汉说，体育这种野蛮的游戏使人类挣脱了文明的束缚，让我们有了勃勃生机。体育是我们心灵生活的戏剧模式，给各种具体的紧张情绪提供发泄的机会，传达日常生活的回声。现在人们已经离不开了体育，离开这种大众艺术的人，就像是毫无意义的自动机器。体育本体因素让体育具有观赏性，再加上体育运动的精神和内涵，让体育经久不衰，也正是由于体育的竞技性、观赏性、艺术性等特点使得运动场上的激情与对抗、勇气与力量、成功与失败、泪水与汗水成了银幕孜孜以求的对象，以体育为题材的电影便应运而生，深受欢迎，并且通过不断发展逐步形成了一种独立的电影类型。体育电影作为一种催人奋进的特殊电影类别有着极强的生命力，体育电影通过大银幕的逼真呈现，带给观众无限的激情和感动。它通过对"运动的身体"这一意象的把握和塑造，展现体育竞技中经过持续训练的身体素质，在激烈的身体对抗中表达了人类的不息生命意志，坚韧不拔的拼搏奋斗精神，永不放弃、永不甘败的叙述情结。体育本质是动感的，体育影视片要纪录这种动感，同时镜头必须是运动；好的体育比赛时刻都有悬念，体育影视要有高潮起伏，充满内在的张力，影视是观众在黑暗中实现自己的一个梦想，欣赏体育、参与体育的过程也要使人们体会人生、感悟生活。《奥林匹亚》② 中对跳水运动的诗意展示，不仅使人们领略到此项运动的美感，而且一定程度上将这种运动本身留在人们心中，具备了传播的势能。③

① 申全. 体育影像中体育文化的传播. 电影文学，2012（2）.
② 该影片是1936年为柏林奥运会拍摄的奥运官方电影，由德国知名女导演莱芬施塔尔拍摄，被认为是拍摄得最为成功的奥运官方电影之一。
③ 王丽娜. 建构与呈现——新中国体育电影文化阐释. 山东师范大学硕士论文，2010：13.

绪论　影像中的体育变迁

二、电影是体育传播的有效载体

体育电影所讲的故事通俗易懂，贴近百姓生活，所以很容易让大众接受和青睐，通过观看体育电影，大众可以更深地了解且热爱体育运动，体育电影也潜移默化地引导和培养年轻人的团队意识与坚韧不拔的意志，敢于直面挫折与失败。体育比赛因为瞬间的表现力使观众产生崇拜，很多时候也因为瞬间的表现力而使观众遗憾它的转瞬即逝。电影可以通过记录的本性、镜头的推拉摇移、时空的变换以及各种其他的视听手段，原原本本地呈现体育的瞬间美感，令观众尽情观赏，反复回味。体育与电影在表现形式上的契合、竞技优胜者与全民明星的塑造、广泛的群众基础，文化艺术范畴内的体育与电影的结合使得体育电影成为一种重要的电影类型。

"任何一项体育运动如果符合人的某种需要，它也就具备了传播的'势能'"。大众媒体便是启动这一势能并加以引导直至扩散的特有因素。纵观众多体育内容，无不渗透媒体作用的痕迹。在电影诞生之前，体育运动和思想是靠绘画、雕塑或口口相传等形式来传播的，但电影或者体育电影的出现既提供了绘画与雕塑艺术所不具备的速度和动感这两种运动形式，也提供了口口相传所缺乏的饱满和张力。如果说在大众传媒中，电影是最有效率、最富美感、最具表现力地实现了空间和事件在表述上的叠合的话，体育电影则是"声画结合"的"第七艺术"和张扬人类力、美、健的体育运动的"天作之合"，这使得体育电影成为电影作品中的一朵为广大观众喜闻乐见的艺术奇葩，也成为体育文化传播的重要载体。电影的本质和魅力就在于它的动，电影（cinema）的词根是"cine"或者说"cinesis"（来自希腊文），原意是动力、活动和运动的意思，而电影的运动——"推、拉、摇、移"和镜头内人物的活动，成就了电影比绘画和雕塑更胜一筹的感染力，因此也适合留住体育运动中稍纵即逝的动感美，更能将惊心动魄的运动过程保留并得以回放，使体育比赛和电影都获得最佳的观赏性。于是，体育以光影的方式呈现在人

 体育影像传播：百年中国体育电影研究

们面前，电影借体育的魅力吸引了更多的注意。①

美国学者毕克伟在论述《体育皇后》时说，体育电影让我在其中听到了人的声音；而《极度狂热》的导演彼得·法雷利解释体育电影长盛不衰的原因：符合人们登上领奖台的梦想。它无论是表达人性还是符合人们获胜的心理，都无疑是通过对体育本质的呈现，而发挥了体育励志、救赎、宗教信仰、政治宣传以及对公民社会的滋养等社会功能。② 体育影视文化是在绵延数千年的体育文化和诞生才100多年的影视文化之间跨越时空的对接，而体育影视文化产生的这100多年，正是一个充满艺术和生命激情的时代，也是充满商业和明星的时代，影视和体育表现的是如此相似。体育活动的观看和电影的观赏都呈现给大众以视觉效果——运动的身体，所以在所有的艺术表现形式中，电影往往被认为是呈现体育运动最为真实且内涵丰富的媒体也就理所当然。在一百多年的体育电影发展过程中，体育电影类型在电影中的影响也逐渐被放大，人们开始意识到体育运动在电影中的作用，从开始的体育赛事新闻到里芬施塔尔的《奥林匹亚》，从对体育运动和人物的客观纪录到主体审美意识的逐步渗透，再到意识形态化的自觉，体育电影随着体育在世界舞台角色的转换而不断变化。

三、中国体育电影理论研究任重道远

虽然体育与电影有着天然的联系，中国体育电影素材浩瀚无垠，却无法开创全新的体育电影格局。尽管在中国电影史上也产生过《体育皇后》、《女篮5号》、《沙鸥》等经典体育电影，但相比于全球化过程中好莱坞建立的影像霸权，中国电影在生产体制、明星打造、产品营销、电影科技等诸多方面都与之存在差距，深入研究、借鉴电影工业发达国家的发展经验和影像内容，成为中国电影工业崛起的必由之路。与欧美国家拍摄的体育电影相比，主要属于励志片的体育题材影片在我国大多数沿袭着"运动员经受挫折，经过顽强拼搏并最终战胜困难"的老套路，影片往往忽略了对主题和人物性格命运

① 王丽娜. 建构与呈现——新中国体育电影文化阐释. 山东师范大学硕士论文，2010：8-9.
② 李磊. 体育电影对体育本质的表达及其社会功能的靶点. 华东师范大学硕士论文，2011：2.

绪论 影像中的体育变迁

的深度开拓。① 国产体育电影的拍摄陷入了一种模式化:一开始运动员经受挫折,然后经过反思自己,努力奋进,顽强拼搏并最终战胜困难取得胜利,可谓是冠军电影。其影片主题(如祖国荣誉、团队精神、拼搏意识等)先行、公式化严重、说教痕迹浓厚的现象普遍存在,而往往忽略对影片主题和人物性格命运的深入挖掘,总是停留在最终的竞技成绩的范围内,甚至比较受欢迎的《女篮5号》的拍摄也缘起"领导上决定"要出一部体育题材的电影剧本,主题是"体育事业在新旧社会的对比",国产体育电影拍摄上大都"唯上不顾下",这种命题式的拍摄要求使得体育电影较难照顾到观众的观片心理,很难受到电影观众的欢迎。不可否认,由于时代的发展、体育文化的作用,我国确实出现过几部有代表性的体育电影,近年来我国的体育题材影片也尝试挖掘主人公所表现的体育精神、探寻其中的人生意义,但是高质量体育电影的整体缺失是一个不争的事实。特别是进入新世纪以来,反映体育的电影却未能和中国体育的发展同步,其中,主题发掘的深度不够被认为是当今中国体育电影不景气的主要原因,体育电影的这种现状或许也是造成目前体育电影理论研究不够深入的一个重要原因。不再局限于集体主义范式的人们如何在现实和影像幻境中找到自我、实现自我,成为新时期体育电影所追求的价值所在,也是体育电影文化进一步繁荣发展的动力所在。

相比于并不尽如人意的体育电影创作实践来说,中国体育电影理论研究更加任重道远,国内还没有有关体育电影方面的专著,甚至对体育电影的定义还处在一个争论的阶段。尽管上世纪80年代,在中国体育电影异常繁茂的时候,有一些专家学者对中国体育电影做过一些研究,但内容多为对中国上世纪60、70年代几部体育电影的介绍、对中国体育电影的缺点分析和国外体育电影的介绍,并未对体育电影的性质、功能等做理论分析。而在中国体育电影文化的研究中,大部分是由电影界的学者对体育电影的创作和表现手法进行评价,重点在电影艺术的本身,体育电影作为体育的一种文化形式,其功能、美学特点、叙事结构等内容,体育界学者对此的研究相对缺乏。② 因为成功的体育电影并不多,造成了电影专业的学者不屑研究体育电影,体育专

① 杨洁琼. 论新中国体育电影的发展. 北京体育大学硕士论文,2006:2.
② 屈雯喆. 中国体育电影的演进与发展. 河南大学硕士论文,2011:1.

 体育影像传播：百年中国体育电影研究

业的学者也认为研究体育电影有些不务正业，甚至有人认为体育电影理论研究远远不如研究体育赛事有价值，所以国内的"姥姥不亲，舅舅不爱"的体育电影理论研究就很难深入。①

虽然体育一词最早出现在1760年的法国报刊上，并于1901年由留日学生首先引进中国，但体育的本体及其文化在中国却早已形成和发展。最初，体育是人类的自然生存法则，人们为了生存而"竞争"；后来，体育上升了一个层次，体育运动员为了个人的尊严而"拼搏"；再到后来，体育运动员有了国家的属性，他们为了国家荣誉而"挑战"。这些体育精神的一脉相承正是体育运动能够经久不衰的法则。从关注体育到参与其中，国人在体育参与中获得一种快乐和体验，在体育欣赏中获得一种消遣和满足。体育活动，强健大众的身体、释放大众的激情、娱乐大众的生活，体育是人类生活的重要组成部分，与电影一样受到许多人的喜爱，二者结合便成了必然。体育与电影的结合，让体育与电影互惠互利、相得益彰。影像通过体育元素的加入，大大增强影像的观赏性；体育通过影像争取更多的观众和体育爱好者，观众通过体育影像欣赏到动感十足的画面。由于我国体育电影理论研究还处于起步阶段，体育电影理论研究的匮乏或许是造成目前中国体育电影创作贫瘠、对体育精神内涵理解断裂的一个重要原因。但从另外一个角度来说，体育电影理论研究的薄弱也使得我们在体育题材的电影理论研究上有了更大的开掘空间，我们在体育电影的创作意识、政治语境下的叙事风格、影片观众的接受心理以及体育电影对社会经济、文化的影响等方面，都可以开拓出新的研究领域。本书对中国体育电影进行了聚向性研究，也算是对薄弱的中国体育电影理论进行一点有益的尝试。

① 李磊. 体育电影对体育本质的表达及其社会功能的靶点. 华东师范大学硕士论文，2011：2.

第二节　中国体育电影五次高潮的历史分期

中国电影自 1905 年诞生以来，在百年风云起伏与人世沧桑变换中，经历了艰难曲折的发展历程，走过了一百多年的发展历程。一百多年来，中国电影一方面以影像的方式纪录下百年中国的政治史、文化史和艺术史；另一方面，中国电影本身也成为一百年来中国社会的政治、文化和艺术等领域重要的组成部分。彭吉象教授认为百年中国电影发展史上有三次辉煌的时期：第一个辉煌时期是 20 世纪 30、40 年代；第二个辉煌时期是 20 世纪 50、60 年代，即 1949 年新中国成立以后到 1966 年文化大革命爆发之前，因此又被成为"十七年"中国电影；第三个辉煌时期是 20 世纪 80 年代，即"新时期"中国电影。① 中国体育电影作为中国电影一种独特的类型，开始于中国电影早期、贯穿了整个电影史的历程，特别是进入新时期以来，随着中国体育竞技水平的提高、各种运动项目的普及以及各种综合性运动会的举办，体育题材的影片不仅在产量上呈现勃发态势，而且其内容涉及到了多种体育样式，其艺术表现更加丰富多彩，呈现多样影像形态，特别是借助北京承办 2008 年奥运会的天时地利人和，中国体育题材故事片在 21 世纪初以华丽篇章，标志着其发展的最新高度。虽然中国体育电影的高潮与中国电影的辉煌时期有很多的重叠，但也有自己的特点。从中国电影和中国体育发展两个维度，聚焦近百年中国体育电影 100 余部体育故事题材影片，便不难发现近百年中国体育电影发展的历史断面，出现五次体育电影高潮。体育电影从无到有、从无声到有声、从纪录到故事、从单纯娱乐到认知教化再到娱乐游戏，经过了近一个世纪的轮回，这其间无论是表现对象还是表现形式都发生了深刻变化。

一、中国体育电影的第一次高潮（1927—1934）：民族精神的彰显

中国体育电影起源于体育纪录电影。1918 年商务印书馆开始拍摄了《东

① 彭吉象. 百年中国电影期盼第四个辉煌时期. 电影艺术，2005（5）.

体育影像传播：百年中国体育电影研究

方六大学运动会》、《第五次远东运动》和《女子体育观》三部体育纪录片，这成了中国体育影片的开山之作。直到1927年后，我国才陆续开始拍摄了四部体育题材的故事片，分别是《一脚踢出去》、《二对一》、《体育皇后》和《健美运动》，其中，体育《一脚踢出去》和《二对一》都是由张石川导演拍摄，1927年拍摄的《一脚踢出去》是我国最早的体育故事片，是当时较为成功的商业片，影片是以当时上海远东足球队与居住在上海的外国侨民足球队所进行的一场足球比赛为故事题材编写而成，张石川将这场足球比赛置于爱情与民族尊严的主题之中，球赛的主要矛盾为"打假球"。1933年张石川又导演了另一部体育电影《二对一》，这是中国第一部有声体育电影。影片讲述的是华光足球队的主力结识了交际花，靠体育比赛发财的周洁夫试图利用交际花操作比赛结果，以便外国足球队取胜，最终交际花良心发现，揭发了事实真相，队员们大为震惊，下半场奋起直追，比赛以2∶1中国队获胜。影片展现了一些运动员日常的生活和关于体育比赛的规则等。① 1934年，孙瑜编导了最具现实主义的影片《体育皇后》，比之前者，《体育皇后》是一部在形式上更加完备的体育片，成为中国体育电影一部具有标志性意义的电影，有关它的研究也比较丰富，拍于1934年的《健美运动》的影响不大，有关它的记载和研究几乎是空白。

中国电影史上的第一次商业浪潮发生在上世纪20年代。在相对没有任何意识形态的强压下，电影以自身的规律和市场调节自觉地发展。在这一次商业化的浪潮中完成了古装片、武侠片的类型发育。虽然说早期中国电影相对纯粹的商业语境并未给体育故事电影足够的创作空间，尤其是20世纪20、30年代好莱坞电影在世界影坛确立了霸主地位，中国早期占据主流地位的电影在题材、风格、叙事及影像策略上受其影响深刻，以致促成"歌舞"、"喜剧"、"爱情"等类型电影在早期中国影坛的繁荣，而对体育故事电影的创作和关注则如同凤毛麟角。② 但从这四部纯粹商业化的体育电影来看，已经形成了体育类型片的雏形，如《一脚踢出去》和《体育皇后》二者在情节叙事上几乎一致：《一脚踢出去》片中的大学生张诚、《体育皇后》中的林

① 屈雯喆. 中国体育电影的演进与发展. 河南大学硕士论文，2011：13.
② 刘洋. 新时期以来中国体育故事片研究. 南京师范大学硕士论文，2010：1.

璎,都是来自农村,都遭遇有钱人的欣赏或追求,在获得帮助后事业飞黄腾达,扑面而来的荣誉差点让他们迷失了方向,千钧一发之际,在体育比赛中重拾自我或幡然悔悟。

在这个时期,中华民族正处于内忧外患、危机重重的局面,中国民众掀起了抗日救亡的爱国热潮,内忧外患的民族战争、风起云涌的抗战热情,成了时代的主流。批判黑暗政治、讴歌民主自由、鼓舞人民大众救亡等内容,很自然地成为这个时期中国电影的政治母题。于是,左翼电影运动、抗战电影以及战后现实主义电影高峰等相继在这个时期出现,并取得了令人瞩目的辉煌成就。中国体育电影在这样的一个环境下形成第一个高峰,也在情理之中。当时,国民党政府教育部、内政部署下的电影检查委员会在舆论的压力下,于1931年开始禁摄武侠神怪片,1931年电影文化协会成立,左翼工作者与电影人合作,给当时面临危机的电影业带来了曙光,新的文艺思潮也带进了电影界。1932年,"一·二八"事变后,民族战争的影响使得全民族的意识形态发生了改变,国民党严格的检查制度也使得某些显在的意识形态口号不得不隐藏在故事表层之下,反而激起了艺术的创新。此外,20世纪三四十年代的中国电影已经开始形成自己独具的民族风格和民族特色,这个时期的中国电影先驱者们已经开始自觉地借鉴中国传统美学思想。由于其丰富的社会内涵、浓郁的时代气息、真实的生活场景、典型的人物形象,为世界电影艺术贡献出了一批杰出作品,当时许多影片至今被人们所喜爱和赞赏,显示出长久的艺术生命力和深远的影响。

二、中国体育电影的第二次高潮(1949—1966):社会主义的时代颂歌

20世纪50、60年代开创了中国电影第二次高峰。新中国的成立,使得历史发生了一次整体性的巨变,也赋予了人们认识现实、构想未来的新视角,有着广泛影响的电影必须承担新功能来迎合新的政权,新的国家制度奠定并规范着体育电影的社会主义方向和框架。这个时期文艺批评和创作的基本原则就是强调书写与社会政治运动密切相关的题材,必须保证"政治正确"的优先性;强调表现工农兵伟大的革命实践活动,任何个人的行动和命运必须

体育影像传播：百年中国体育电影研究

放在革命的大潮之中；强调文艺直接对光明面的歌颂；强调文艺反映的生活要比现实生活更高、更美、更典型、更理想，英雄主义、崇高化是这一时期典范性的美学风格。① 尽管从1949年新中国成立到1966年文化大革命爆发前的"十七年"，中国电影经历了"四起四落"的曲折发展过程，这个时期的中国电影犹如社会的温度计和时代的晴雨表，直接反应出社会的风风雨雨和复杂多变的政治气候。"十七年"中国电影最主要的特点就是鲜明的现实性与强烈的时代感，追求"崇高壮美"的美学风格，歌颂叱咤风云的英雄理想和浓郁鲜明的时代激情。总体上说，"十七年"电影是在曲折中艰难前进，其中数量最多、成就最大、占主导地位的是革命的抒情正剧。② 这个时期，关于体育题材的影片有十部：《两个小足球队员》、《球场风波》、《女篮5号》、《冰上姐妹》、《水上春秋》、《大李、小李和老李》、《碧空银花》、《球迷》、《女跳水队员》、《小足球队》等，其中不乏具有代表性的优秀作品，如《女篮5号》、《冰上姐妹》、《大李、小李和老李》。它们以宏大的叙事特征，深刻表现了新中国建立以后，人民的生活和思想情感所产生的巨大变化。从表现内容来看，十七年的体育电影确实"紧密地联系着广阔的社会生活，银幕投射着变革中的时代光影……为巩固新生的社会主义经济基础和政治制度……发挥了强大的作用。"③ 这是十七年体育电影作为一种文化存在的合理性。在宏大叙事（新旧社会的对比）的背景下，观众通过对运动员拼搏向上精神的认可继而潜移默化的接受影片对新社会的歌颂和对旧社会的控诉，这是在那个时代电影的表达方式和生存方式，也是体育电影存在和发展的必然趋势。新中国第一部彩色体育故事片《女篮5号》真正将"运动员"这一形象展现出来，这是中国人前所未有的形象，这一形象是新时代的代表，是时代精神的直观化，是新中国最直接的表象符号。④

从具体的电影发展历程来看，"十七年"电影还可以分为1949年至1955年、1956年至1965年两个阶段。第一个阶段是新中国电影体制形成时期，这

① 杨清琼. 论新中国体育电影的发展. 北京体育大学硕士论文，2006：16.
② 彭吉象. 百年中国电影期盼第四个辉煌时期. 电影艺术，2005（5）.
③ 李道新. 中国电影文化史. 北京大学出版社，2005：228.
④ 王丽娜. 建构与呈现——新中国体育电影文化阐释. 山东师范大学硕士论文，2010：19.

绪论 影像中的体育变迁

个阶段受整个国家的政治、经济、文化发展的影响,整个电影界产量普遍不高,体育电影更是处于一片空白。当时,新政权刚刚建立势必会带来新政策的制定,作为一种教化、传播的工具,中国电影正处于一种特殊而紧张的状态。应该说,从新中国一开始,新中国电影就伴随着中国政治的命运拉开了帷幕。在这时期,"工农兵电影"和"写重大题材"电影是新中国电影的旗帜。在新中国的银幕上,工农兵的觉醒、反抗、斗争直至胜利几乎是惟一的世界图景。而"题材决定论"在后来新中国电影的发展过程中一直是一条重要的政治标准,这条标准不仅使许多非"重大题材"电影受到排斥,甚至成为批判的理由,同时也是许多影片包括后来所谓的"主旋律"电影获得政治合法性的重要原因。体育的政治地位不高,体育电影也当然没有得到应有的重视。① 1956年至1965年诞生了一批经典社会主义电影,创造了新中国电影的两个小高潮,期间产生了一批带有浓厚政治色彩的体育电影,开创了新中国体育电影的发展历程。1956年,毛泽东同志提出了"百花齐放,百家争鸣"的文艺方针。这意味着中国终于从战争、战争恢复的特殊状态转入了"和平建设"时期,所以从1956—1965年,中国从战乱中摆脱出来以后,一方面,新的执政党努力为自己创造社会主义的新政治、新经济和新文化,完成新中国社会主义的经济基础和上层建筑的统一;另一方面,由于国际国内政治形势的复杂变化,也由于长期政治斗争的惯性,中国社会常常还处于"革命"压倒"建设"的时期,"革命"的形式从"战争"转化为了"运动"。所以,"建设"与"革命"的双重背景锻造了这时期新中国的社会、文化乃至电影品格,同时也在1959年、1962年前后形成了电影创作的两座高峰。② 这一时期创造了新中国社会主义政治电影的经典,革命战争题材、当代农村题材、名著改编影片、反特片成为这一时期最具时代特色的主流叙事,当然,无论哪一种题材的电影,都是要在意义秩序的建构中重述社会主义的历史必然性。虽然体育类型电影因其边缘性而受到了格外的关注和发展,但在这些体育电影中都故意强调体育的时代性,赋予体育电影浓厚的政治色彩,影片对体育本身的关注和探究比较少,往往是借体育而言他,表达对新时代、新社会的

① 杨清琼. 论新中国体育电影的发展. 北京体育大学硕士毕业论文,2006:16.
② 杨清琼. 论新中国体育电影的发展. 北京体育大学硕士论文,2006:13.

体育影像传播：百年中国体育电影研究

歌颂和赞美，对政治意识形态的表现往往超越了对体育本身的关注，对体育技巧、运动场景的表现简单化，比如将体育片面化为"意志和精神"，认为只要运动员有了坚强的意志就可以取得比赛的胜利，而忽略了体育的技术性和科学性的表现。①

三、中国体育电影的第三次高潮（1977—1989）：政治主题的个性化表达

从1966年至1976年，整个电影界都遵循着"文革"时代的斗争电影模式，体育电影的发展则完全处于停滞阶段。文革结束后，中国文学界由三十年浪漫主义的一元歌颂进入到现实主义的多元描绘，思想上的启蒙主义、美学上的多元主义，成为70年代末到80年代中期的两面文化旗帜。20世纪80年代堪称百年中国电影史上最为辉煌的时期，具有里程碑式的重要意义。从一定程度上讲，就是从这个时候开始，中国电影才真正开始走向世界，引起国际社会的关注。对现实和历史的批判，对人文理想的追求一直是这一时期最基本的艺术主题。② 这也成就了中国电影第三个辉煌时期，即"新时期"中国电影，变革与多元的新时期体育电影格局成就了中国体育电影难得的黄金时代。这时期的体育电影在主题定位上发生了明显的转变，在继续政治主题表达的同时也开始关注个人主题的表现。创作者从政治一体化的思想束缚中解放出来，也不再将文艺为政治服务看作唯一的艺术准则，而是开始关注个体人物与体育的关系，对国家意识形态的单一表现中渗入了对个体生命的关注。这一时期，体育电影在艺术形式上也进行了大胆的创新和实践。③《沙鸥》等影片对电影语言进行了探索，尝试发挥画面语言的造型功能和表现力，真正地靠镜头语言来完成叙事；《京都球侠》在故事构思上进行了大胆尝试，以荒诞的古装故事来映射现实生活，这些创新无疑都具有重要的意义。

1978年中共十一届三中全会作为一个标志性事件，用"以经济建设为中心"代替了"以阶级斗争为纲"，用经济建设的主题替代了无产阶级革命的关

① 任艳. 新中国体育电影发展综述. 山东文学，2011（8）.
② 杨清琼. 论新中国体育电影的发展. 北京体育大学硕士论文，2006：22.
③ 任艳. 新中国体育电影发展综述. 山东文学，2011（8）.

绪论 影像中的体育变迁

键词,为新时期奠定了以"现代化"为目标的"改革开放"的时代特征。对于中国文化来说,"文艺服从政治、文艺从属政治"的禁锢被解开,"百花齐放,百家争鸣"的方针重新被作为政策获得了一定的现实性,"为社会主义服务、为人民服务"扩展了文化和艺术的功能和意义。思想解放运动为以人文主义为核心的启蒙主义思潮提供了舞台,西方从古希腊到现代主义、后现代主义各个时期的文化涌入为新时期文化更新提供了丰富的资源,这一切都构成了新时期中国电影的发展背景。新时期带来了中国电影的历史性转折,也使中国体育题材电影顺势迈入了重要的发展阶段。随着新时期以来电影生产力的空前提升,我国的体育题材影片开始大批涌现,在经历了早期体育电影的无意识创作和"十七年"时期的初步发展后,中国体育电影进入了一种真正意义上的自觉创作阶段,所谓"自觉创作"是指中国电影人开始以较高的热情关注体育题材,并以艺术创作的姿态积极进行体育题材影片的创作,形成了新时期以来我国体育故事片在数量上持续增长、在样式形态上更为多彩、在人文气韵方面更加丰富的良好姿态。① 在这样的社会语境下,新时期的中国体育电影铸造了它特有的时代品格。

 1979年,西安电影制片厂出品的电影《乳燕飞》,热情讴歌了20世纪60年代中期体操女队运动员和教练员解放思想,以及他们坚韧不拔的精神,打响了新时期体育题材故事片创作的第一枪。这一时期拍摄了《乳燕飞》、《排球之花》、《飞吧,足球》、《元帅与士兵》、《剑魂》、《沙鸥》、《战斗年华》、《第三女神》、《潜网》、《一盘没有下完的棋》、《足球风波》、《候补队员》、《神行太保》、《一个女教练的自述》、《高中锋,矮教练》、《五虎将》、《帆板姑娘》、《加油,中国队》、《现代角斗士》、《我和我的同学们》、《美人鱼》、《同在蓝天下》、《京都球侠》、《棋王》、《拳击手》、《哈喽,比基尼》等26部体育故事电影,涉及的体育项目多达15个,有表现篮球运动的《高中锋、矮教练》、《战斗年华》;有表现足球运动的《京都球侠》、《加油,中国队》;有表现排球运动的《沙鸥》、《排球之花》等,还有表现帆船、曲棍球、花样游泳、自行车、摔跤等冷门项目的影片。从影片制作单位来看,

① 刘洋. 新时期以来中国体育故事片研究. 南京师范大学硕士论文,2010:6.

 体育影像传播：百年中国体育电影研究

这一时期"体育题材"成为许多大型国营电影制片厂单位的新宠。如长春电影制片厂就拍摄了四部体育故事片，分别展现了排球、乒乓球、帆板和摔跤运动的竞技魅力；北京电影制片厂出品了《潜网》、《高中锋，矮教练》等体育电影。此外，"西安"、"山西"、"潇湘"、"广西"等电影制片厂相继发行了系列体育题材电影。

从1977年至1989年，新中国电影形成了具有多元趋向的中国新时期艺术电影格局，体育电影迎来了自己的黄金时代，此阶段产生了一批高质量的体育电影。如《沙鸥》、《潜网》、《一盘没有下完的棋》、《京都球侠》等。1980年到1986年形成了新时期以来体育题材故事片的第一个创作高峰，七年期间，我国共拍摄了体育题材故事片20部，不仅远远超过前期产量，与同期其他题材影片相比也居于领先地位。到80年代后期，中国电影进入了娱乐片潮流的时期，也有人称之为"后新时期"。从80年代中期开始，中国电影从一种文化事业逐渐转化为文化企业，体育电影的性质和运作体制发生了重大改变，体育电影生产从过去的完全政治行为变成了一种与政治息息相关的经济行为。娱乐片潮流或"后新时期"是中国体育故事片发展的第二个阶段，从1987年到1989共生产了6部体育电影。

这一阶段大量体育电影的面世是中国体育和中国电影文化双重高潮的体现，是中国体育和中国电影难得的黄金时代的重要表征。"新时期"中国电影在文化反思上进行了多元化的探索，在电影语言方面自觉开拓声音、画面、镜头、空间等电影元素的创新，注重突出画面的造型感染力和视觉冲击力，这无疑会影响中国体育电影的创作。在这阶段中国体育电影总体上呈现出稳步发展的态势，在选材上更加广泛和自由，不再局限于观众熟知的体育项目，而是广泛涉及各个领域的体育活动，在主题定位上向个人化主题的转变增强了体育电影的感染力和吸引力，而在电影语言上的探索和创新则使影片的观赏性和视角效果得到了提高。① 另外，这个阶段的体育电影体现了我国对扩大体育的对外交往，尽快提高运动成绩、振奋民族精神的巨大渴望和期盼。表现了国家体委在进军国际体育组织、积极参与国际体育事务的基础上，对原

① 任艳. 新中国体育电影发展综述. 山东文学，2011（8）.

有的"举国体制"进行了重新组合,训练竞赛项目开始向奥运会项目和在国际单项赛中有潜力的项目靠拢。

四、中国体育电影第四次高潮(1990—2000):个人主题向政治主题的渗透

作为一个旧世纪的终结和一个新世纪降临的转折点,90年代的中国经历着一种社会形态的渐隐和另一种社会机制的渐显,从而形成了鲜明的时代特征:一方面是转型的冲突、分化、无序;另一方面是通向共享、整合、新的社会秩序的建立。20世纪90年代开始,中国的电影机制改革向纵深发展,从国家所有的电影厂制度走向了产业化的道路。一时之间国产影片出现了许多不适症状,其数量和质量都无法满足电影市场的需求,电影产业的亏损又造成了投资环境的恶化,发行业、放映业与制片业的利益冲突日益激化。中国电影开始经历一个长达十多年艰难的转型期。在商品经济大潮的冲击下,国产影片上座率大大下降,观众大幅度流失,少数艺术片曲高和寡、票房惨淡,大量娱乐片粗制滥造、平庸低劣,电影市场下滑幅度惊人,绝大多数影院亏损,中国电影一下子从辉煌的高峰跌入了阴冷的低谷。[①]

与之形成鲜明对比的是上世纪最后十年,中国体育继续突飞猛进,在国际体坛捷报频传,在除了男子足球之外的几乎所有项目上都取得了骄人的战绩。特别是1990年,北京亚运会的成功举办大大彰显了我国体育竞技水平和国家综合实力的提升。随着中国运动员在世界各大赛事中崭露头角,人们的体育热情空前高涨,这本应是体育电影新的契机,然而,令人尴尬的是中国电影进入了一个加速下滑的阶段,国产影片和电影市场迅速萎缩,这对原来商业元素薄弱的中国体育电影更是雪上加霜,这一社会冲突直接形成了这一时期中国体育电影的品格和面貌。在用"中国特色"搭建社会主义与市场经济之间桥梁的过渡中,体育电影继续使用"主旋律"书写来传承主导政治权威,同时也在艰难地向文化工业转型。政治文化与工业文化共生的现实,可以说是上世纪90年代一幅巨大的天幕,中国体育电影便在这种天幕下编织历

① 彭吉象. 百年中国电影期盼第四个辉煌时期. 电影艺术,2005(5).

史，同时在为政治服务、为市场服务、为体育发展服务的"一仆三主"的境遇中进退维谷地证明自己的生存和发展。① 虽然从1990年至2000年，中国电影在政治意识形态化和产业化的双重驱动中经历管理僵化和市场运作的冲突，在全球化背景下走向新世纪的产业化转型，中国体育电影也面临着空前的生存和发展危机，但是，本阶段体育电影的数量相对并不算太少（事实上中国体育电影绝对数量一直不多），从1990年到2000年，中国总共生产了《我的九月》、《来吧，用脚说话》、《球迷心窍》、《千里寻梦》、《挑战》、《世纪之战》、《滑板梦之队》、《赢家》、《我也有爸爸》、《黑眼睛》、《冰上小虎队》、《冰与火》、《足球大侠》、《防守反击》等14部体育电影，其中有多部是以儿童为题材的，涉及多个体育项目，并首次表现了棒球、跆拳道、滑板等新兴体育项目。在商业大潮的强劲势头中，体育电影转而倾向电影本体或是体育事件，开始追逐热点并制造舆论。在形态上，体育片更加紧密地与喜剧片、儿童片等其他电影类型结合，实现竞技的突围。新的题材立意、新的表现手法、新的审美情趣正作为新鲜血液源源不断地注入体育影像。在这个思潮澎湃、万象更新的年代里，体育电影所蕴藉的励志与拼搏精神正与当时积极进取的时代意志不谋而合，并且，将追随这种时代意志由边缘入席主流，渐成主导。②

进入90年代以来，虽然中国电影已经脱离了对文革批判的激情，寻找隐藏在现象之后的更深层次意义，在加强对文化艺术的总体调控的同时，国家特别重视和加强了对电影文化的具体规范，中国体育电影的多元性依然被主流政治意识形态所主导，主旋律不仅作为一种口号，而且作为一种逻辑仍然支配着中国体育电影的基本形象。③ 但是，随着国家政治和发展变迁，传统的政治电影模式已经不可能继续生效了，体育电影通过情感来包装政治主题或者说完成政治主题的表达，使政治意义自然地通过情感得到传达。在中国电影整体不景气的情况下，上世纪90年代，面对着电影机制的改革，面对着意识形态化和娱乐化的选择，虽然中国体育电影数量比80年代有所减少，而且

① 杨清琼. 论新中国体育电影的发展. 北京体育大学硕士论文，2006：24.
② 刘洋. 新时期以来中国体育故事片研究. 南京师范大学硕士论文，2010：11.
③ 杨清琼. 论新中国体育电影的发展. 北京体育大学硕士论文，2006：26.

采取保守策略，基本延续 80 年代影片风格和主题定位，将个人情感和命运同国家体育事业的发展相联系，以个人对体育的热情、付出和努力来寄寓国家民族的体育理想的策略情有可原，但中国体育电影缺乏与世界接轨、竞技体育核心精神的表现不突出，体育电影始终没有健康发展成型也是一种遗憾。

五、中国体育电影第五次高潮（2001—2012）：奥运应时之作与人文精神彰显

新世纪伊始，奥林匹克莅临中国，"奥运"即刻成为中华大地上最响亮的声音，空前高涨的全民热情和社会各界为欢庆奥运所做的各种专项活动接踵而来。体育题材电影再次成为各类艺术创作的热点，激流勇进中体育电影凭借独特的艺术展示方式与社会文化价值，携手奥运创造了一场别具一格的体育盛会。新世纪体育故事电影可以分为三类：一类是以体育项目或体育人物为主的传统体育故事片；一类是为奥运献礼的影片；还有的是与港台地区的合拍片。在这三类中，为奥运献礼的影片无疑是该阶段体育故事电影阵营的中坚力量。① 在 2000 年以后，中国体育电影的创作出现了两种新的倾向：一是中国电影产业化转型的完成，使一些导演和创作者认识到了市场的重要性，这一定程度上刺激了体育电影的导演和创作者；二是 2008 年北京奥运会的召开激起了体育电影的创作高潮，出现了一大批体育电影作品，同时商业电影的制作者们也注意到了体育题材的市场号召力，将体育元素融入到了商业大片的创作中，② 这大大激发了体育电影的创作热情。在 2001—2012 年，我国电影工作者拍摄了《神枪手》、《我是一条鱼》、《六月男孩》、《女帅男兵》、《反斗小子》、《女足九号》、《棒球少年》、《大梦足球》、《世界杯 V 计划》、《答案在风中》、《跑向明天》、《梦一般的飞翔》、《壮志雄心》、《摔跤少年》、《跆拳道》、《乒乓小子》、《隐形的翅膀》、《买买提的 2008》、《梦之队》、《七彩马拉松》、《12 秒 58》、《我的哥哥安小天》、《金牌的重量》、《男孩都想要辆车》、《深山球梦》、《麦田跑道》、《闪光的羽毛》、《电竞之王》、《扣篮对决》、《一个

① 刘洋. 新时期以来中国体育故事片研究. 南京师范大学硕士论文，2010：11.
② 任艳. 新中国体育电影发展综述. 山东文学，2011（8）.

人的奥林匹克》、《破冰》、《扬帆远航》、《贝贝跑道》、《滑向未来》、《海之梦》、《男孩向前冲》、《旗鱼》、《阳光伙伴》、《国球女孩》、《跑出一片天》等40部体育电影。另外,还有为北京奥运会拍摄的纪录电影《加油,中国》、《筑梦2008》,北京奥运会官方纪录电影《永恒之火》和2010年广州亚运会的官方纪录电影《缘聚羊城》。其中众多体育故事电影在奥运档期中热映,构成电影界盛大的奥运献礼阵容。这些体育电影除了少数几部电影之外,大部分影片一般投资不大,艺术水平也有限,但它们却形成了体育电影的一股热潮,也引起了电影创作者们对体育题材的关注。

这一时期的体育电影借"奥运主旋律"的身份跻身主流文化市场,通过奥运这一纽带将民族、国家、体育、个人紧密地联系在一起,打上了深深的"奥运电影"烙印,可以说,博大的奥林匹克精神与精深的中国百年电影相交汇,创造了体育影像与奥林匹克共赢的局面,同时开创了新世纪中国体育故事电影一路飘红的崭新境遇。不管是奥运献礼电影还是传统的体育题材电影,这一时期的体育故事电影都转而温婉地讲述故事,完成了体育电影从对意识形态的绝对显现到不露痕迹的融合。人文精神的凸显是这一时期明显的特征。这一阶段以儿童的和残障人士为主的奥运影片层出不穷,如《棒球少年》、《跆拳道》、《深山球梦》、《梦之队》、《贝贝跑道》、《闪光的羽毛》等都是儿童影片,这些影片都表现了小运动员对体育的热爱,影片充满阳光、纯真和励志,并充分体现了少年儿童所必须面对与经历的,成功与失败的"成长"过程。同时,《12秒58》、《隐形的翅膀》都是以残奥会为题材的优秀体育影片,影片演绎了残障人士的不幸遭遇和他们自身与命运顽强拼搏的感人故事,影片以昂扬的基调颂扬了残疾运动员自强不息的精神。人文精神的核心就是对人的尊重,是一种普遍的人类自我关怀,表现对人的尊严、价值、命运的维护、追求和关切,对现实人生的肯定和褒扬。这一阶段的许多体育电影,都自觉剔除了政治意识形态的色彩,不再以国家、民族、社会的意义去塑造人物形象,而是从人物出发,表现人物的真实的生活状态,塑造活生生的人物形象。即便像《一个人的奥林匹克》,不管是题材本身还是创作动机都决定了它必然是一部"主旋律"的影片,导演侯咏在拍摄之前还是进行了一翻深入的思考,"我想如果要我拍摄主旋律,我该怎么拍?就是踏踏实实地拍,不讲

绪论 影像中的体育变迁

空话、不讲大道理。我们这个片子的重点就在于刘长春心路成长的历程,而不在于他身边发生的事件,是性格主导了事件的发生,而不是事件决定了他的性格"。① 2008 年出品的《扣篮对决》是中国首部以街头篮球为题材的电影,影片以街头篮球为线索,讲述了内向的大嘴、乐观的猴子、个性极强的杰森,三人因对篮球的热爱而相识相知并引发的一系列事件。这是在姚明和易建联相继进入 NBA 后,导演所期望制作的一部励志的篮球电影,影片在讲述篮球与梦想的同时,也不失对情感的表达。

中国体育是在风雨如晦的跌宕历史中由悲壮走向激昂、屈辱走向自豪、羸弱走向强大的,中国体育电影作为中国电影艺术长河的一条重要支流,虽不张扬,却总在默默流淌过程中不断泛起夺目浪花,纪录、见证或反映着中国体育的发展。虽然对体育电影这类艺术作品,因为参杂很多政治、赛事等因素,很难用某一个具体的时间点来对它们进行一个历史分期,本文从时间维度对中国体育电影几次高潮进行静态的时间划分也仅是想从一个宏观的历史断面,为中国体育电影研究框定一个范围。分析近一百年的中国体育电影,可以清晰地看到我国体育题材的影片变化的趋势:从为国争光、弘扬民族精神的宏大叙事重心转向了对生命个体的关注;从不断地顽强拼搏进取到凸现个体遭遇、情感起伏等情节上来。在观众欣赏价值取向多元化的今天,体育电影也在不断调整以适应社会主流价值观与大众心理期待,杂糅爱情、警匪、动作、科幻等元素的体育题材影片越来越赢得观众群体的认可。在后现代语境和市场经济环境中,体育题材影片的创作一定会走向更加强调娱乐属性与市场价值的道路,在题材选择、影片创作、艺术表现上也将呈现出更加多元发展的局面。②

① 侯咏,张卫. 关于一个人的奥林匹克——侯咏访谈. 电影艺术,2008 (4).
② 卿清. 新时期以来的中国体育题材影片的研究. 中国艺术研究院硕士论文,2010:3.

第一章

运动的叙事：体育电影的类别与功能

第一节　运动的影像：体育电影的类别

在中外电影史上，体育一直是非常重要的题材，体育提供大银幕去探索和呈现体育世界中动作、戏剧与角色的机会，体育电影凭着自己独特的艺术魅力，经过不断发展逐步发展成为一种独立的类型电影。在生活中，人们把体育分为游戏类和竞赛类两大形式。竞技体育比赛是一种竞技性和挑战性很强的运动，极具观赏性和参与性，在所有的艺术表现中，电影被认为是呈现"体育"最为逼真、华丽且丰富的媒体，电影可以利用"体育"生动的情节而形成一个实质的电影类型。虽然体育运动无处不在，人们也能比较容易地分辨出什么是体育电影，但是对于体育电影的定义却不太容易，学术界尚未对体育电影概念形成统一的定论。《中国大百科全书·电影卷》对"体育电影（体育片）"辞条的解释为："以各类体育运动以及体育工作者的生活为题材的影片。体育片主要以体育活动、训练和比赛为背景展开故事情节、刻画人物性格，并以精彩的体育表演为影片特色。体育片的主要演员必须具备符合剧情需要的体育技巧，一般都聘请体育工作者担任角色，体育片除故事片外，还包括体育纪录片和体育资料片。"[①] 周兴波等学者认为："所谓体育电影就是以体育活动或是体育工作者的生活为题材而创作的电影。体育电影通过某一

① 中国大百科全书总编辑委员会．《电影》编辑委员会．中国大百科全书（电影卷）．中国大百科全书出版社，1991：181．

 体育影像传播：百年中国体育电影研究

人物或运动项目，以比赛与训练为背景展开故事情节、刻画人物性格，并时常伴有精彩的体育表演。"① 杨慧认为："体育电影反映与体育活动有关的社会生活、故事情节、人物命运，体育电影往往与体育事业或体育竞赛活动紧密联系，并且具有较多的紧张、精彩的体育竞赛场面。"② 冯伟认为："判断一部电影是不是体育电影，除了有体育场景以外，电影的主题显得更重要。体育电影是体育与电影的融合。体育电影是以电影艺术的形式，以与体育活动相关的社会生活、故事情节、人物传记、比赛场景等内容作为题材，以励志为核心，以塑造英雄、歌颂团队精神为手法，以社会问题和人生情感丰富故事，以真人真事给人以信服感，以视觉冲击给人以震撼的电影。"③

虽然以上罗列了一些具有代表性的体育电影的定义，但从表述上还值得推敲。从拍摄的手法上来看，体育电影可分为体育纪录电影、体育故事电影和体育科教电影。体育纪录电影是真实地纪录具体的体育活动、体育事件及体育人物；体育故事电影则通过虚构化的情节，丰富地展示体育精神的文化魅力；体育科教电影对体育知识进行了专业的视觉呈现，普及体育科学知识。虽然这种对体育电影的划分也并非泾渭分明，不同类别之间还会有相互的交差，但总体上来说，这样的划分是根据体育电影的特点和功能来分类的。

一、体育纪录电影

对于纪录片，理论界和纪录片工作者一直争论不休，其原因在于许多优秀的纪录片并不是以一种形式出现，且表现的主题各不相同。有的纪录片是画面加解说词和同期声；有的是采用纯纪实的自然主义手法，大量运用长镜头，没有解说词；有的是真实纪录人性，有的是展现行将消失的人类文化，还有的是回顾历史。虽然纪录片的样式纷繁复杂，分类方法各不相同，通常是按照题材划分，如人物传记、历史事件、科学知识等。④ 体育纪录电影作为

① 周兴波等. 中国体育电影的特色及发展策略. 新闻爱好者，2011 (1).
② 杨慧. 近十年韩国体育电影研究. 北京体育大学学报，2010 (11).
③ 冯伟. 新中国体育科教电影的发展历程研究（1949—1995）. 苏州大学硕士论文，2009.
④ 周鼎. 新中国体育纪录片发展历程. 当代电影，2008 (7).

第一章 运动的叙事：体育电影的类别与功能

一种特殊题材的纪录片，旨在以社会的视角，关注体育对于人、对于社会的影响，体现媒体的责任意识和人文关怀，帮助人们更加深刻地理解伟大的奥林匹克精神。体育纪录电影中有表现体育人物的传记片，如美国著名的体育纪录电影《篮球梦》；也有表现体育赛事的影片，比如纪录历届奥运会的官方电影。

（一）体育纪录电影发展缘起

纪录片是电影的长兄，历史上最早的体育纪录片已经很难考证，但是根据资料记载，早在电影诞生之初，体育运动就已经出现在这种尚未成熟的艺术中。1891 年，由威廉·K·L 迪克逊和威廉·海斯导演在爱迪生公司摄影场拍摄的短片《拳击的人》是最早的体育影像。它的主要内容是两个男子带着拳击手套站在指定的比赛区域内，左边的男子以拳击的站姿，移动拳头获取进攻并给予对方重击的机会；右边的男子则采取守势，时不时地嘲笑对方，避开他的攻击。这段短短的体育影像比公认的电影诞生还要早 4 年，很难称之为电影，但确实用影像纪录了运动。[①] 1895 年，电影的诞生正式揭开了体育纪录片的序幕。卢米埃尔的活动电影机采取了手摇拍摄的方式，抛弃了爱迪生以电力为主要动力的拍摄方式，使电影走向了轻便化的发展道路，由于可以携带到摄影棚之外进行拍摄，这为拍摄户外体育项目提供了可能。卢米埃尔的早期影片中就有大量直接拍摄"现实"的影片，这有别于梅里爱等仿照戏剧的模式进行拍摄的程式，摄影机直接面对现实世界，将当时有趣的生活场景展现在银幕上，如纪录划船、骑自行车等，卢米埃尔的电影并非沙龙里的座上客，他的前瞻性的经济意识使电影传播成为伴随电影发明的同步活动。[②]

随着电影技术的发展，特别是蒙太奇等电影技巧的运用，纪录片慢慢地成为对真实的虚拟，电影的真实性受到质疑，人们对早期纪录电影的追捧也渐渐丧失热度。随之而起的是一种新的纪录片样式——新闻片应运而生，并取代了早期卢米埃尔式纪录片的地位，体育题材又成为新闻片热衷表现的对象。1908 年，瑞典电影资料馆收藏的记录皇室成员活动的影片目录中，就有

① 黎东百. 外国体育纪录片的历史回顾. 当代电影，2008（7）.
② 黎东百. 外国体育纪录片的历史回顾. 当代电影，2008（7）.

记录伦敦奥运会的《英国国王宣布奥运会开幕》的资料。另外，在纪录电影的发端时期，旅行片成为了主流类型，在纪录片领域占据重要地位的影片类型是远征电影与探险电影，这其中也有体育纪录片的身影，意大利导演马里奥·皮亚桑扎拍摄的《从克什米尔攀登喜马拉雅山》(1913)为后来的登山题材电影奠定了基础，成为早期体育纪录片中的重要作品。

(二) 中国体育纪录电影的历史分期

一部比较好的纪录电影，都会有一个相对完整意义的影像表达，足以构成一个具有相对完整的艺术世界。在这个具有相对完整而特定意义的艺术世界里，既有创作者对现实世界不断变化着的感受与态度，也蕴含着创作者对纪录片观念、创作方法和作品形态不断变化发展着的认识与偏好。不管出于自觉还是不完全自觉，除了与现实生活相关，在实践层面、历史层面，纪录电影都具有与社会文化很好的互动演进关系，这在很大程度上构成纪录电影发展历史研究的重要组成部分，自然也可以成为纪录电影研究的全新视角。总的来说在中国纪录电影的文化领域中，官方主导文化、民间大众文化、学界精英文化三种文化占据不可替代的地位，而这三种文化决定的纪录片的三种主要形态，也在经过一段时间的碰撞与对抗、容纳与渗透之后，逐渐形成了各自的特点，并日益明显地呈现各自的发展态势。中国体育纪录电影也必然是按照这种态势发展的。

1. 解放前的中国共产党领导下的体育新闻影像

中国共产党历来重视新闻纪录电影事业的发展，不仅把纪录电影作为一种宣传手段，而且充分认识到它的文献价值和不可估量的历史意义。在抗日战争全面爆发的1938年，延安八路军总政治部就成立了电影团。可以说，"延安电影团"的建立是中国共产党领导下的电影事业真正开始，这是第一次人事齐全、制度完备地发展电影事业。当时"延安电影团"以拍摄军旅题材和政治题材的纪录电影为主，电影团拍摄的第一部片子即是大型纪录片《延安和八路军》。在抗日战争和解放战争中，电影团的摄影队随军队转战南北，深入敌后，拍摄了中国人民革命斗争的纪录片。后来成立的东北电影制片厂（现长春电影制片厂）和北京电影制片厂都有专门的新闻摄影队。拍摄于1942年的《九·一扩大运动会》，纪录延安为纪念国际青年节举行的盛大运动会，

第一章 运动的叙事：体育电影的类别与功能

纪录了陕甘宁边区第一次运动会召开的情况，影片拍摄了军事体操、民间舞蹈、拳术等表演节目和球赛、跳高、赛跑、赛马、游泳等比赛活动，其中游泳跳水的场面还用慢动作来表现，可以看到德国纪录片《奥林匹克》对其影响。① 这次运动会有一千三百多名运动员参加，包括朱德总司令致开幕词的大型场面及许多运动项目都留下了影像素材。随后，"延安电影团"还拍摄了《中苏朝三国举行足球、篮球和手球对抗赛》(1945)；承担了《民主东北》拍摄工作，其中与体育有关的纪录电影是《民主东北》第16辑中的《沈阳运动会》(1949)。②

2. 新中国成立至改革开放时期的新闻纪录电影

说起新中国纪录电影就不能不提中央新闻纪录电影制片厂（简称新影厂），这个曾经被誉为历史上的"皇家摄影队"，在涉及共和国的重大活动、历史事件等方面具有权威拍摄地位，留下了大量共和国历史上最重要、最具有文献价值的新闻纪录影像。解放初期，中共中央宣传部将纪录电影视为一种天然的新闻宣传工具。1952年4月4日，为了加强和扩大新闻纪录片的创作，政务院131次会议特别批准了文化部提出的建立新闻纪录片专门机构的报告，"准备从全国干部中尽量抽调一部分力量转到新闻纪录片岗位上来"。1953年7月7日，专业拍摄纪录片的中央新闻电影制片厂就正式成立了。③ 随着电影的政治宣传作用的凸显，新中国电影事业体现了一种"新"的气象：从以城市市民为主要对象的流行文化转变为面向以"无产阶级"和"劳动人民"为主体的政治文化。而在"发展体育事业，增强人民体质"的口号下，为摘掉"东亚病夫"的侮辱性帽子，改变中国人在世界上的地位，树立新中国形象，这就成了拍摄体育纪录电影最主要的目的。

（1）综合性运动会的新闻影像

综合性运动会是展现竞技体育运动水平的重要平台，也是纪录电影的主要表现对象。1952年拍摄的《八一运动会（编导司徒慧敏，导演谭友六、王为一，总摄影鲁明，摄影吴本立、徐肖冰、罗从周、钱江、冯四知等）》是新

① 方方. 中国纪录片发展史. 中国戏剧出版社，2003：103.
② 周鼎. 新中国体育纪录片发展历程. 当代电影，2008（7）.
③ 方方. 中国纪录片发展史. 中国戏剧出版社，2003：196.

体育影像传播：百年中国体育电影研究

中国成立后拍摄的第一部综合性运动会纪录电影。这次全军运动会是毛泽东发表题词"发展体育运动，增强人民体质"后举办的一次规模较大的运动会，其政治意义不言而喻，影片以简单的场面拍摄为主，采用了突出领导人物的会议现场等表现手法。

1959年9月13日—10月3日在北京举行的第一届全运会，是中华人民共和国成立以来举办的第一次全国综合性运动会，共有7名运动员4次打破游泳、跳伞、射击、航空模型4项世界纪录，有664名运动员844次打破106个单项全国纪录。在这届全国运动会中，新影厂特别制作了纪录这次规模空前运动会的纪录电影——《青春万岁》。这部影片一开拍就受到广大观众的关心，据当时的导演徐肖冰回忆，当时全国各地纷纷寄来了热情洋溢的信，给摄制组想办法、出主意。北京的一位体育爱好者，细致地提供了拍摄几种运动项目应注意的事项；武汉的一位观众，为这部影片的片名设想了五个方案……影片所表现的将近三十个项目，绝大部分是在比赛现场拍摄的，个别项目如体操、武术，因为现场拍摄有一定困难，采取了组织拍摄。这两个项目运动员都是在紧张的训练和比赛中抽空来补拍的，他们毫无倦色，就像参加正式比赛一样，施展出精湛的技艺，摄制组为了用适当的环境来衬托出体操、武术项目的诗情画意，还选择了一个风景优美的园林来组织拍摄。

（2）群众体育活动的新闻影像

1956年，体育纪录片《永远年轻》（编导姜云川、陈光忠，摄影石益民、韩浩然、李振羽、董健、刘云波等）创作完成，这部具有极高艺术水准的体育纪录电影引起了一场关于纪录片艺术的大争论。1954年原在中宣部文艺处工作，后来成为著名电影评论家和美学家的钟惦棐到"新影厂"担任第二总编辑，他主张纪录片创作者要深入生活，注意艺术表现，提倡形成个人风格。在制定题材计划方面，他认为要注意从小题目反映群众关心的具体问题。1956年，在他要表现青春、健美、明朗、乐观与生活化的场面，反对概念化的说教，提倡影片要有自己风格的指导和启发下，《永远年轻》拍摄完成。这部影片通过丰富多彩的体育活动反映了中国人民健康向上的精神状态，具有较高的艺术性和观赏性，但《永远年轻》摄制完成后很快就引起了一场争论，

第一章 运动的叙事：体育电影的类别与功能

在这场争论中，反对和拥护这部影片的主要原因都是因为它的与众不同，因为它打破了以往纪录电影的种种条条框框。这场争论最终没有结论，也没有得到进一步展开。然而，这场争论的积极影响是十分明显的，人们因为这场争论了解了体育纪录片这种新的影片形式。

（3）以乒乓球项目为代表的单项赛事新闻影像

在这段时期内出现的许多体育纪录片，多数是对体育活动的报道，而对体育电影风格表现起主要决定作用的是政治导向因素，这种影响是通过为纪录片电影附加新闻职能的方式实现的。在国家极度需要借助体育形象来展示国力、激发民族自豪感的时候，体育项目在国际社会上的成绩好坏就直接导致了该项目在社会上的认可程度。虽然早在1955年，中央新闻纪录电影制片厂在中国乒乓球队尚未在国际舞台崭露头角的时候，就摄制了反映我国乒乓球运动的《乒乓球赛》，但这一部带有宣传性质的纪实类型的影片，由于体育纪录片在那个时代并不被人们所了解，所以没有在国内获得很大的反响。不过，这一切随着中国男子乒乓球队在1961在第26届世界乒乓球锦标赛获得冠军改变了。第26届世界乒乓球锦标赛的决赛在中日两队之间进行，当时的日本队是自1952年参加世乒赛以来连获5届的团体世界冠军，成绩骄人、不可一世，但以容国团、庄则栋、徐寅生组成的中国队，最终战胜了日本队，大大振奋了国人精神，《第26届世界乒乓球锦标赛（1961）》这部纪录电影在当时获得空前轰动，在群众中形成了极其深远的影响。在那个经济困难时期，这部经典的体育纪录电影如实地记录了这场振奋人心的比赛，使正深处困境的全国民众坚定了克服一切困难险阻的决心。

反映我国登山运动的纪录电影《征服世界最高峰（摄影：牟森、王喜茂等，编辑：吴均）》获得第一届百花奖最佳纪录片摄影奖。影片纪录了1960年中国登山运动员征服珠穆朗玛峰的全过程，描绘了运动员们与大自然惊心动魄的搏斗。从影片上可以看到运动员从海拔5120米的大本营出发，穿过古冰川的谷地，在氧气稀薄的恶劣气候中越过北坳天险，在12级狂风及零下数十度的严寒中克服千难万险的动人情景。影片也纪录了侦察队员为主力队员寻找安全道路；运输队员为突击顶峰的队员供应物品；气象工作者日夜守卫着气象台；医务人员密切关注着队员们健康状况等情景。

体育影像传播：百年中国体育电影研究

尤其珍贵的是影片真实地纪录了以副队长许竞为首的突击顶峰的队员们在5月25日把五星红旗插上了"地球之巅"的动人情景，可惜当时是夜间无法拍摄，他们返回8700米处时天亮，才拍摄下白雪覆盖的珠峰顶端并俯拍了一个喜马拉雅山茫茫云海的镜头。虽然由于技术限制，影片中没能有运动员登上顶峰的镜头，但能够记录下运动员拼命攀登的大部分过程已极为难得，可以说这部影片是运动员和摄影师用血汗和生命换来的，具有很高的文献价值。

随着《第26届世界乒乓球锦标赛》好评如潮，几乎国内所有重大的体育活动，都摄制了相关的大型纪录片，记录了新中国体育事业的蓬勃发展以及体育运动在那个时期在外交当中所起到的重要作用。

3. 改革开放后体育新闻影像

"文革"结束以后，随着电影的广泛普及，纪录电影的新闻时效性逐渐减弱，电视的兴起带来对影像观看方式的改变和信息获取途径的革新，政治导向因素对纪录电影创作的控制所有削弱，对政治导向的把控更多地偏向了电视新闻类节目。与此同时，电视制作技术的发展进步，对电影的媒介地位和表现方式也构成了威胁，纪录电影必须不断地在与电视的媒介竞争中，寻求表意语言，完善表达体系。这个时期对体育纪录电影起主导作用的是传播规律，体育纪录电影在与电视的媒介竞争中走向风格化、艺术化。在改革开放初期，中国的体育事业达到了一个新的高峰，提供了不少可供表现的素材，银幕上也再现了许多反映体育运动和体育赛事的纪录电影。

（1）上世纪80年代以排球为主的单项体育赛事纪录电影

如果说上世纪五六十年代乒乓球运动鼓舞了中国人的民族精神，那么上世纪80年代的排球运动无疑则成为振奋民族精神的强心剂。这个时期的纪录电影中比较有影响的是反映中国女排的系列纪录电影，其中最具有代表性的纪录电影是《拼搏——中国女排夺魁记》（1982，张贻彤、沈杰、李汉军）。这部影片记录了中国女排1981年在东京举行的第三届世界杯女子排球赛夺取冠军的实况，电影采取了深入报道的方式并与电视转播区别，通过深入采访，对现场的仔细观察，捕捉精彩动人的场面和情绪，抓住每一场激战的特点，不仅呈现了精彩的比赛，而且传达了中国女排为祖国争取荣誉的拼搏精神，

第一章 运动的叙事：体育电影的类别与功能

最终将其升华为时代的精神。在此片之前，就有一批关于中国女排的纪录电影，如《北京国际排球友好邀请赛》（1978，张景泰）、《第二次交锋——中国女排对日本女排》（1980，沈杰）。在随后的几年，中国女排成绩一直保持在世界高位，对中国女排记录的电影作品也不断被推出，如《离队之后》（1985，张景泰）、《世界女排明星赛》（1986，沈杰）、《新的搏击——记中国女排四连冠》（1986，张景泰）。

《飞翔》（编导李娴娟，总摄影郭谨良）是纪录八一跳伞队的训练、表演和参加 1981 年在广州举行的中国、加拿大、美国三国跳伞比赛情况的纪录电影，影片表现了中国年轻跳伞运动员为实现飞腾于世界的崇高理想，拼搏于万里蓝天的动人事迹，八一跳伞队在训练中编排出多彩的图案，四人、八人、十六人、二十八人、一组组运动员在蓝天翱翔。影片通过纪录运动员训练、表演、比赛，着力表现他们顽强攀登的毅力与振兴飞腾的理想，表现人的精神与人的力量。摄影师用空中摄影，把运动员在空中造型编队的高难度动作表现得轻盈自如，随着运动员翱翔的节奏，显示出造型的美、运动的美和力量的美。这部影片从开始采访、酝酿到拍摄、制作完成，前后用了六年多时间，纪录了运动员从最初训练到创造世界纪录的全过程，从影片镜头的角度变化中可以体会到摄影师拍摄的艰苦。

（2）综合性运动会的纪录电影

《心灵随想曲之一》（编导兼摄影 沈杰）纪录了 1988 年在汉城举办的第八届世界残奥会，摄影师详尽地抓取了比赛中最能反映他们情绪的瞬间，表现了他们顽强的毅力，本片获得了 1989—1990 年度广电部优秀影片奖。

1990 年可以说是体育纪录电影的一个转折点。在当年北京举办的第 11 届亚运会期间，电影和电视各显其能，电视发挥直播优势，不断地播出比赛实况，"新影厂"则集中了擅长体育电影的摄制组，先期摄制了《亚运之城》、《亚运之星》、《亚运之情》3 部短片，奏响亚运会序幕。亚运会期间又摄制了《难忘的十六天》9 集系列片，介绍比赛情景，这些短片各自成章又互相联系，对重大比赛只选取最精彩部分进行纪录，以避免和电视的现场报道相重复。但遗憾的是，因为影片制作时间较长，进入影院的时间太晚，失去了竞争优势。

1992年巴塞罗那奥运会,"新影厂"只拍摄了3集短片《奔向巴塞罗那》,此后体育电视栏目基本上取代了用胶片拍摄的体育纪录电影。

进入新世纪,中国体育事业发展更加迅速,这期间体育电视不断走上专业化道路,制作周期和拍摄方式的优势体现的更加充分,而且以CCTV-5为代表的电视体育频道不断将体育节目栏目化。相比之下,由于制作周期较长、制作成本较高,体育纪录电影的内容一般只能选择大背景、大中心、大话题的体育事件,如为迎接北京奥运会,"新影厂"拍摄了关于奥运的纪录电影只有《加油·中国》(2008,总编导 郑斯宁)和花了7年时间纪录的《筑梦2008》(总编导 顾筠),另外拍摄了奥运官方纪录电影《永恒之火》,以表现比赛项目为主的纪录电影几乎绝迹。

(3)反映体育发展水平的体育纪录电影

1984年拍摄的纪录电影《零的突破》(编导陈光忠,摄影许绍德、胡春晖、扎西)获得文化部优秀影片奖、第五届中国电影金鸡奖最佳纪录电影奖。《零的突破》的内涵远远超出了一般体育片的范畴,表现了中国从"东亚病夫"到"东方巨人"的转变,以及中华民族从受人欺凌到自强不息,逐步走向繁荣富强的精神。体育健儿所体现出来的努力拼搏奋发图强的精神,也正是80年代中国人献身四化、振兴中华的时代精神的写照。该片以难得的历史资料和高度的概括手法,回顾了过去被称为"东亚病夫"的中国,三次参加奥运会三次得"零"分的悲惨经历,描绘中国体育事业的发展历程,通过生动的形象告诉人们要自强不息,要突破、要腾飞。该片最大的贡献在于从此之后回顾型的拍摄手法广泛地应用于各种大型运动会的赛前预测和前瞻上。

事实上,纪录电影的导演长久以来都在关注体育领域,体育赛事、体育运动员、体育文化等为纪录电影的导演提供了肥沃的创作土壤。从经典并富有争议的《奥林匹亚》到获得评论界广泛好评和商业成功的《谋杀球》,体育纪录电影日益展现出自身的重要性。纵观新中国体育纪录电影的发展,基本上受三个因素的影响:(一)体育事业的发展,为体育纪录电影提供了丰富的内容素材;(二)政治环境的变化,对体育纪录电影的表现方式进行了一定的限制;(三)纪录电影的流变,使体育纪录电影的风格面貌不断改观。但是总体而言,中国体育纪录电影的发展还是相对比较落后的,近年来中国电视体

第一章 运动的叙事：体育电影的类别与功能

育纪录片的发展也制约了中国体育纪录电影的发展。①

二、体育科教电影

在电影艺术百花苑中，有那么一棵小草，虽然纤细、柔弱，却常常不经意间给花园以一抹绿色——这就是作为小类别的科教电影。科教电影，简称科教片，是充分运用电影的艺术和技术手段，深入浅出地揭示自然和社会现象，普及和传播科学知识、科学思想和科学方法的影片总称。科学性和艺术性的完美结合是科教电影的特性，科普重武器是对科教电影的形象比喻。科教电影虽然总体规模较小，影响力较弱，但由于与人们生活、与社会生产力发展的关联度较为密切，因此也深受社会各界的关注。中国科教电影的发展几乎是伴随着中国电影的发展而来的，从20世纪初期开始，中国就出现了最早的反映社会万象与科学教育题材的短片，体育科教电影是体育科教片的重要类型之一，也是体育电影的重要组成部分。

（一）解放前的中国体育科教电影

中国体育科教电影在中国有着一定的历史，早在1920年商务印书馆就拍摄了介绍体育、军事体育的教育电影，如《女子体育观》（一本，1920年）、《技击大观》（二本，1921年）和《陆军教练》（五本）。上海商务印书馆1920年拍摄的教育电影《女子体育观》被认为是中国第一部体育科教电影。②

1927—1937年是建国前中国体育科教电影的重要发展时期，这一时期中国体育科教电影获得发展的一个最为直接的原因就是20世纪30年代在中国兴起的"中国教育电影运动"。在金陵大学孙明经等电影摄影家的努力下，一共拍摄了《女子体育》、《健身运动》、《国术》、《校园生活》和《首都风光》5部体育科教电影。③

在抗日战争和解放战争时间，在国统区国民党教育部曾经拍摄过10部左右的影片，其中就有体育科教电影《阳光与健康》，但是现在无法找到当年拍

① 周鼎. 新中国体育纪录片发展历程. 当代电影，2008（7）.
② 冯伟. 新中国体育科教电影的发展历程研究（1949—1995）. 苏州大学硕士论文，2009：9.
③ 冯伟. 新中国体育科教电影的发展历程研究（1949—1995）. 苏州大学硕士论文，2009：10.

摄的体育科教电影的影像，对这些电影的研究也就更加困难了。在解放区，没有拍摄过体育科教电影。

(二) 解放后的中国体育科教电影

建国后，中国科教电影事业不断发展，上海科学教育电影制片厂和北京科学教育电影制片厂相继成立，中国体育科教电影的内容和题材不断扩展。按照科教电影的发展历程来分，有学者把新中国的科教电影分为50—60年代的初创阶段，这一阶段科教电影创作的机构逐步建立，人才逐步到位，影片也开始产生影响；文革期间的停滞阶段，这段时间整个科教电影事业几乎处于停滞状态；70—90年代的黄金时期，这段时间是科教电影创作生产数量最多的阶段，科教电影的年生产量都在200部左右，最多的几年，达到了近300部。同时，这段时间也是我国电影发行放映体系最完善的时候，放映网遍布全国所有城市和乡镇；90年代中期的转型调整以及90年代末至今的重生期。① 作为科教电影一部分的体育科教电影，无法摆脱中国电影的发展轨迹以及科教电影的发展规律。根据冯伟的研究，从1949—1995年期间，新中国体育科教电影经历了四个发展时期：首先，从1949年新中国成立到1966年"文化大革命"之前，这是新中国体育科教电影的诞生和初步发展时期，也是新中国体育科教电影的第一个发展高潮时期，开创了新中国体育科教电影的发展历程；其次，从1966—1976年，整个科教电影界都遵循着"文革"时代"党八股"的科教电影模式，新中国体育科教电影的发展处于相对停滞阶段；再次，从1976—1993年是新中国体育科教电影的恢复和繁荣时期，经过科教电影人的努力，新中国体育科教电影迎来了第二次发展高潮，题材内容范围进一步扩展，摄影技术进一步提高，这一时期体育科教电影还走出国门，在国际获得荣誉；最后，从1993—1995年，这是新中国体育科教电影的市场化时期，新中国体育科教电影退出历史舞台，以体育科教电视为代表的新形式体育科教片开始出现，并逐步受到人们的欢迎。②

1995年中国科教电影进行市场化改革，实行影视合流。1993年，中国电影事业开始改革，广播电影电视部发布了《关于当前深化电影行业机制改革

① 谢九如. 新中国科教电影的发展历程. 科普研究，2008 (4).
② 冯伟. 新中国体育科教电影的发展历程研究（1949—1995. 苏州大学硕士论文，2009：12.

第一章 运动的叙事：体育电影的类别与功能

的若干意义》（即"广电字3号文件"），"意见"的主要内容：一是中国电影发行放映公司不再对国产片统购包销，各制片厂可以直接同地方发行公司进行出售地区发行权、单片承包、票房分成、代理发行等多种形式的交易；二是电影票价要原则上放开，具体由各地政府掌握。1994年，广播电影电视部发布《关于进一步深化行业机制改革的通知》，宣布从1995年1月1日起，各制片单位可直接将影片发行到任何一级发行机构，乃至电影院。这种对电影投资和发行的重大调整，可以说是中国科教电影遭遇的转型硬着陆，或者说是一次休克疗法。首先，统购包销办法的取消，造成基础薄弱的科教电影生产厂家资金链的断裂，科教电影的生产难以为继；其次，习惯于计划经济模式下的科教电影生产管理者和创作者，面对管理方式的变化和社会主义市场经济的新特点，在观念上又缺乏灵活性和应变能力，因此陷入迷茫。无人拍摄科教电影，无人看科教电影，这样的窘境成为90年代初期和中期科教电影事业的真实写照。在此大环境下，上海科影厂1995年11月并入上海东方电视台、北京科影厂1995年划归中央电视台，成为中央电视台科教节目制作中心。[①] 体育科教电影逐步退出历史舞台，体育科教电视成为传播体育知识的新载体。

三、体育故事电影

虽然中国最早的体育电影也可以追溯到1918年的《东方六大学运动会》，但真正引起大家注意的却是今天国人仍津津乐道的拍于30年代的默片《体育皇后》。体育电影的题材直接影响着体育电影的主题特征，而体育电影的主题特征与体育电影的精神内涵紧密相关，即表现人类积极、文明、健康的生活方式与生命需求。大多数体育电影如同其他类型片一样，塑造了集体神话、创造了大众英雄、表现了生命的奇迹。体育电影并不只是展示体育竞技本身，而且常常揭示深刻的社会问题，比如种族歧视、高失业率、战争的残酷、拜金主义、教育的原则与目的、贫困与生活的重压、对残疾人的尊重等等。虽

① 谢九如. 新中国科教电影的发展历程. 科普研究，2008（4）.

体育影像传播：百年中国体育电影研究

然现代奥林匹克之父顾拜旦强调奥林匹克的独立性，但是现代奥林匹克诞生不久就已经不仅是纯粹的体育竞技活动，而是承载了表达政治、经济、军事、文化、意识形态等多方面的功能。因此在对体育故事电影进行分类的时候，思考的角度和标准也是多元的。

（一）从叙事方式分

1. 传记式体育电影

所谓传记式体育电影指的就是电影的题材取自某个著名的运动员个体自身奋勇拼搏的动人过程，在中外的体育电影史上，以人物原型塑造的体育电影比比皆是。例如曾获得过1981年最佳男演员、最佳电影剪辑的好莱坞体育电影《愤怒的公牛》（《raging bull》1980），就取材于美国著名拳击冠军杰克·莫塔，影片描述了杰克崭露头角获取金腰带、进行假比赛、锒铛入狱、爱情破灭和事业滑坡，以及最后主人公终于幡然醒悟的一系列故事情节，刻画了一个拳击手与生活的抗争。①《卡特教练》创作素材直接来源和改编自美国高中篮球队教练肯·卡特（Ken Carter）的真实故事与体育传奇。中国体育电影《乳燕飞》中的角色"尚小立"，故事原型就是中国女子体操队队员王维俭；《剑魂》是根据原江苏省击剑队女子花剑运动员栾菊杰同志的光辉业绩摄制的一部描写真人真事的故事影片。

2. 虚拟情节体育电影

电影是一种综合性的艺术，虚拟情节的体育影片是通过虚构的故事情节来进行叙事，通过典型化的人物塑造来表现主题，构筑出一种来源于现实又不同于现实的时间和空间。体育虚拟情节的电影虽然取材于与体育有关的事件和人物，但是在情节的推进过程中又超越了体育领域，在传播各种中西方不同文化理念的同时，对奥林匹克精神进行重点传播。这类电影的特点是故事情节都是虚拟的，但是又具有现实意义，不论在生活中还是在工作中对人都有激励、鼓舞的作用。在以体育为题材的故事电影中，虚拟的体育情节占有绝大多数。如获得1982年奥斯卡最佳影片，由英国导演休·赫德逊执导的《火之战车》讲述的是1919年剑桥大学的犹太学生亚伯拉罕深受种族偏见之

① 刘亚. 体育电影研究. 体育文化导刊，2011（9）.

第一章 运动的叙事:体育电影的类别与功能

痛,一心想做赢得奥运百米金牌的第一个犹太人,以此来对抗种族偏见,为同胞争光,经过一番挫折与努力,亚伯拉罕终于领悟到面前的障碍不是对手,而是自己的信心不足,他克服了这个心理障碍,信心百倍的参加百米决赛,终于夺得冠军。还有著名的美国体育电影《百万宝贝》,创作素材直接来源并改编于拳击题材短篇小说集《Rope Burns》中的 3 则短篇故事:《The Monkey Look》、《Million ＄＄ Baby》和《Frozen Water》,作者 F·X·图尔曾从事"cut man(及时为拳手处理伤情的工作人员)"职业多年,经历了无数场赛事,目睹了太多拳击台上鲜为人知的苦辣酸楚,从而创作了这些经典的故事电影。在中国体育故事电影中,从早期的《体育皇后》到奥运献礼电影《买买提的 2008》,都是虚拟情节的体育电影。

3. 动漫体育电影

动漫体育电影是动漫与体育电影相结合从而诞生的一种新的体育电影题材,即以体育为创作题材的动漫电影或根据动漫改编的体育电影。动漫体育电影绝大多数产自日本,作为日本的第三大产业,动漫几乎充满了日本的角角落落,著名的日本动漫体育电影有《灌篮高手》、《足球小将》、《网球王子》等。日本动漫体育电影具有类似的叙事方式:怀有梦想、具有天赋的主人公,体育加爱情的叙事模式突出了动漫电影的青春气息。① 虽然我国也有一定数量的动漫体育电影作品,如《围棋少年》、《乒乓旋风》等,但中国动漫体育电影还是处在一个起步阶段。

(二)从表现形式分

1. 文艺性体育电影

这类影片一般会把文艺、励志、家庭以及体育融汇在一起,即展现竞技运动本身的梦想、残酷和流连忘返,又细致地给予人物全面感慨和唏嘘的情感空间。国外体育电影以《点球成金》、《奔腾年代》为代表,这种带着严肃文艺范儿和充满了感喟情愫的高素质影片往往是奥斯卡的独宠,不少演员都是因为主演严肃体育电影而在学院奖上称霸,《愤怒的公牛》中的罗伯特·德尼罗、《百万美元宝贝》中的希拉里·斯万克、《弱点》中的桑德拉·布洛克,

① 刘贺娟. 日本动漫体育电影的文化审视. 日本研究,2010(1).

以及直接获得两座奥斯卡小金人的拳击片《斗士》等，而国内以《女篮5号》、《一盘没有下完的棋》为代表的文艺性体育电影的艺术价值也得到极高评价。

2. 娱乐性体育电影

商业、幽默、滑稽，全面迎合市场观众的需求是娱乐性体育电影最大目的。这种影片的故事情节大多定位简单，对话幽默、风格清新又能疯狂恶搞，在滑稽爆笑之外也不乏振奋人心的运动和励志成分。从亚当·桑德勒的《最长一码》、烂仔帮出品的《冰上之刃》到《疯狂躲避球》和《足球老爹》，娱乐性的体育电影在美国几乎部部热卖。2006年，威尔·法瑞尔主演的《塔拉德加之夜》更体现了体育类型喜剧与广告营销结合的极致案例，电影讲述了一个世界顶级纳斯卡赛车手传奇的一生，为了能让这部搞笑电影呈现非比寻常的真实感，制片人与主办方取得了合作，获准可以进入高速赛道进行拍摄。在中国从上世纪50年代的《球场风波》、《大李、小李和老李》到80年代的《京都球侠》都是这种娱乐性体育电影的代表。

3. 温情性体育电影

这类体育电影以真实、小人物、童话、挑战取胜，它们以热血剧情为主、真人改编为辅，励志和煽动情感为最终目的，多是默默无闻的无名小人物怀揣梦想，保持永不放弃的信念和决心，挑战不可想象的困难，在不屈不挠的努力下，在各种赛场伤痛和失败教训之后，最终创造奇迹、实现梦想。好莱坞中最擅长、最喜欢制造的就是这种平易近人的"体育励志童话"，这种规格化的励志剧情三部曲被套用在棒球、篮球、足球和冰上运动等各个体育领域，其中足球巨星加盟的豪华巨制《一球成名》、《棒球新秀》、《记住泰坦》和《光荣之路》等是最成功的例子之一，而最能体现美国人勇猛直率民族性格的橄榄球运动曾经在一年就撞车出品过《万夫莫敌》、《后继有人》、《重振球风》等多部同题材之作，却依然在拥挤的电影市场上找到了自己的生存空间，《一球成名》曾被认为是很成功的商业体育励志片。而我国的温情性的体育电影也比比皆是，由著名演员陶虹主演的《黑眼睛》讲述的是盲人姑娘丁丽华身残志坚，克服困难积极备战残疾人奥运会，并最终摘取奥运金牌的故事，感人肺腑，催人奋进。

（三）从反映主题分

1995年颁布的《中华人民共和国体育法》明确指出，我国体育由社会体育、学校体育和竞技体育三大部分组成。随着我国体育三大组成部分以法律形式得以确立，体育故事电影也可以相应区分为三种影像类别，即社会体育故事片、学校体育故事片和竞技体育故事片。

1. 社会体育故事电影

虽然在我国体育题材的影片中，大部分都是竞技类体育故事片，但在每个不同的阶段，具有社会体育性质的体育影片都没有缺席。如《大李、小李和老李》、《球场风波》、《棋王》等都是不错的社会体育故事电影。作为体育宣传和推广的重要平台，新时期的体育故事片生动展现了体育既强身健体又愉悦精神的功能，担当起宣传体育和提升社会体育影响力的职责。从上世纪80年代末开始，国内又出现了近十部具有社会体育性质的故事片，社会体育在体育影像中的缺失状态又被打破，其特点和功能也相继被带入了影像创作，这些社会体育故事片大部分都选择了足球、篮球等大众项目作为题材，如奥运献礼电影《买买提的2008》所表现的是在群体性的体育活动中，体育往往成为一种运动与娱乐的过程，其重点在于通过运动来获取身心愉悦，这些具有广泛群众基础的运动项目确保了参与对象的多元性，体现了社会体育大众化的特点。

2. 学校体育故事电影

学校体育故事片主要就是对学校体育引导和教育功能的一种影像呈现。新时期是我国学校体育故事片的起步阶段，1983年以来的近十部学校体育故事片填补了该类影片在体育电影史上的空白，也激活了少儿题材故事片的创作。一般情况下，这类影像会将体育运动从描述对象调度为道具或背景，重点反映学生在提升体育技能的同时，心智由受到启迪到相对完善的这一过程。《候补队员》中刘可子在武术运动的激励下真正走上了德智体全面发展的道路；《乒乓小子》里一群执迷于乒乓球运动的孩子，在体育老师的带领下实现了训练与学习的互补共进，这种体育与学习有对抗最终走向融合的影像例证，

体育影像传播：百年中国体育电影研究

进一步诠释出体育教育与其他教育形式的互补性和融贯性。①

3. 竞技体育故事电影

竞技体育一直是体育电影的传统题材，从我国第一部涉及体育题材的剧情片《一脚踢出去》（张石川、洪深，1927）到被公认的体育故事片开山之作《体育皇后》（孙瑜，1934），早期的体育电影因数量稀少而成为竞技体育的专场。竞技体育在体育故事片的主要地位在新时期得到延续，据不完全统计，在新时期以来的50多部体育故事片中，反映竞技体育的有45部，约占影像总量的4/5，可见其优势地位无可动摇。② 我国体育电影中竞技体育题材占比很大，从中国体育电影的历史来看，我国体育电影几乎对所有的竞技项目都有所表现。竞技体育所展现的人类躯体之美和精神之美无疑成为体育影像的主要关注对象。

（四）按照运动项目分

中国体育故事电影充分演绎了竞技体育与体育精神文化的无限魅力，可以说体育故事电影成为了中国不同时期体育文化的缩影。从1918年至今，我国共拍摄了600余部（包括体育科教电影、体育纪录电影）体育题材的影片，涉及到许多种体育项目，因此，中国的体育电影按运动项目分类的话，可分为排球、足球、篮球、乒乓球、体操、游泳、跳水、滑冰、射击、田径、武术等题材的体育电影。③

1. 足球类体育电影

足球是我国体育电影中表现最多的运动项目。现代足球起源于英国，而中国足球与世界现代足球同时起步，大约在19世纪80年代末和90年代初，上海和北京的一些教会学校就开始了早期的现代足球运动。成立于1901年的上海圣约翰足球队与成立于1902年的南洋公学足球队被誉为"上海双雄"。在1913年至1934年的10届远东运动会中，中国足球队夺得了除第一届之外的9届冠军，获得了"九连冠"的美誉，成为亚洲不可动摇的霸主。中国足球队还参加了1936年的第11届和1948年的第14届奥运会足球赛，向全世界

① 刘洋. 新时期以来中国体育故事片研究. 南京师范大学硕士论文，2010：26.
② 刘洋. 新时期以来中国体育故事片研究. 南京师范大学硕士论文，2010：26-27.
③ 訾舒涵. 中国体育电影综述. 现代电影技术，2008（4）.

第一章 运动的叙事：体育电影的类别与功能

展示了中国足球的竞技风采和运动水平。中国近代足球运动员凭借奋进的足球文化和顽强拼搏精神，创造了中国足球史上的彪炳功绩，形成了浓郁的足球文化氛围。① 在这样的足球文化熏陶下，中国最早的体育故事电影以描述足球为主就不足为奇了，拍摄于1928年和1933年的体育电影《二对一》和《一脚踢出去》就是以足球为题材的。尽管新中国成立以后，中国足球的水平并没有像中国的国力和国际地位一样提升，但足球作为中国体育最为热门的项目之一，一直是体育电影主要的题材。在中国的体育电影中，足球题材将近高达我国体育电影总数的四分之一。

2. 篮球类体育电影

篮球电影作为产量较大，质量相对比较稳定的体育电影类型，在中外体育电影史上都有一些脍炙人口的作品。篮球运动在1895年传入我国，发展至今成为我国最受欢迎的运动项目之一。自1957年由谢晋执导的新中国第一部体育题材彩色故事片《女篮5号》上映至今，不包括篮球教学的科教片，仅以篮球为主题的体育电影就达到10多部。作为融合集体性、综合性、技术性为一体，全世界影响最为广泛的运动项目之一，篮球运动的竞技性和大众性能够满足电影题材内容发展的需要，而作为大众化综合艺术的电影，其高度的融合性和传播性不仅能够扩大篮球运动的影响，还能给予篮球及其代表的体育精神以艺术上的深层阐释。与国内较为普及的乒乓球、羽毛球相比，篮球独特的竞技性、娱乐性、观赏性、团队协作性，使其成为中国最受欢迎，被电影表现最多的运动项目之一。1982年，为纪念新中国体育的奠基人、第一任国家体委主任贺龙元帅拍摄了篮球电影《战斗年华》，之后又相继拍摄了《高中锋 矮教练》、《女帅男兵》等篮球电影。②

3. 其他类项目体育电影

自新中国成立以来，我国体育事业蓬勃发展，我国一些竞技运动的项目早已是世界公认的"梦之队"。我国体育竞技运动水平的提高也为我国体育电影提供了取之不尽的题材。尽管我国体育电影在运动项目上不断拓展，但由于体育运动项目众多，再加上受到项目的普及程度、群众参与程度以及电影

① 刘捷. 近现代中国足球发展的历史及其启示. 体育学刊，2011，18（2）.
② 陆海. 中美篮球电影作品比较研究. 武汉体育学院学报，2013，47（1）.

表现难易程度的不同,总体来说,我国体育电影项目不平衡是一种不争的事实。像具有 100 多年的历史的排球运动,也只是在上世纪 80 年代在中国女排的鼎盛时期,拍摄了《排球之花》,《沙鸥》两部电影。从我国体育电影题材的项目来源看,我国体育电影在我国优势体育项目选材上显得不足,取材于我国传统优势项目的电影很少,关于乒乓球、游泳和跳水、体操等中国优势传统项目的体育影片仅占体育影片的 12.5% 左右。

(五) 从叙事模式分

1. 时代命运主题的体育电影

这类体育电影以中国社会和体育发展为叙事背景和影片讨论视角。新中国成立后,中国的电影负载更重的政治任务,拍摄电影更多地是一种国家行为,体育电影被置放在一个新的体制和话语体系中,其话语也势必国家化并体现出国家的意志和力量。电影作品,很自然地被工具性地纳入到社会主义价值观念和政治意识形态的轨道之中。1918 年,廖寿恩拍摄了我国电影史上第一部体育题材的纪录片《东方六大学运动会》,随后又拍摄了纪录片《第五届远东运动会》、《女子体育观》,这三部纪录片均是上海商务馆拍摄的"时事片",具有很强的时代意义。《女篮 5 号》本身是一篇"命题作文",按照导演谢晋的说法,拍摄的缘起是领导决定让他写体育题材的电影剧本,这无疑会让时代命运的主题在影片得到鲜明的体现。

2. 个人成长的体育电影

运动是一项职业,运动员也是一个特殊的群体。他们的生活环境和常人不同,面临的问题也和常人有同有异。以运动员的个人成长为表现题材的电影也在中国体育电影中占了相当的比重。伴随着中国各个体育项目在国际上声威日隆,中国体育电影忠实地记录了各个时期,各个层面体育人的生活,这是非常可贵的,但是需要指出的是,这些电影依旧秉承传统,只把体育作为社会生活的背景,而不是将竞技体育作为表现的核心。同时,这些影片社会责任心过重,往往纠缠于细枝末节的生存困境、内心矛盾,形成了电影类型的不明确性,不能形成超越普通现实生活的奇迹功能。同时由于这些影片大量的篇幅和笔墨都在描写运动员体育生活之外的社会生活,在电影技法上和其他类型的影片并无二致。它们没有集中力量拍摄激烈、精彩的竞技场面

第一章　运动的叙事：体育电影的类别与功能

的传统，在表现竞技场面的能力上严重不足，丧失了体育电影本应具有的最强艺术冲击力。

3. 竞技题材的体育电影

这类电影中把竞赛对抗作为电影表现的重要内容，竞技过程作为一种主要的叙事策略和推进情节发展的动力，在这类以竞赛为主的体育电影中，存在着一种叙事套路：主人公技术高强，但存在着意志品质问题，通过形态各异的思想工作，解决了问题，取得了优秀的成绩，这样一种"人定胜天"的思想在很多时候具有强大的力量，但并不是解决问题的惟一办法。由于竞技体育的特征，大部分体育电影表现的都是成功、失败、痛苦、拼搏等沉重主题。

1908年出现第一部以体育为主题的电影《Wolgast-Nelson Fight Picture》，开创了体育电影的新世纪，接下来的百年间所拍的体育电影，类型包括：球类、田径、拳击、舞蹈类等。百余年来，作为国家工业时代最典型艺术形式的电影早已超脱了艺术的范畴，成为一种复杂的、综合的社会文化现象。体育影像从最早的几个简单运动镜头，到让·维果的《尼斯的景象》中颇多的运动场景，再到以某一项体育运动为主的体育电影，体育影像在体育运动变革过程中不断美化人体的健壮美，不断强化体育影像对体育文化的影响，不断挖掘体育影像的精神内涵。根据中国体育电影的特点以及国际体育电影的类型，对体育电影进行简单的分类，这不但有利于提高体育电影类型的研究，也有助于观众对体育电影的欣赏。

第二节　精神的力量：体育电影的功能

诞生于19世纪的电影艺术是光学、化学和精密机械的结合促生的特殊产物。光学游戏和幻灯机表演所带来的幻影迷住了许多观众。到了19世纪80年代后期，埃米尔·雷诺将一条纸带上的卡通画在光源前快速移动，并使影像投射到屏幕上，而在此之前快速曝光摄影术已经出现，这为艾蒂安·朱尔·马雷和埃德沃德·迈布里奇等摄影巧匠分解飞鸟或奔马的动作提供了技术

便利。尽管 19 世纪末类似电影放映机的装置已经在几个国家发明了，但是只有两位企业家将机械方面的技术与实际放映产业真正结合起来。在 1893 年的美国，托马斯·爱迪生就开始用"电影视像"来放映西洋景了，而在法国，路易和奥古斯特·卢米埃尔兄弟也发明了一种能够供几位观众同时观看的活动影像装置。两兄弟的父亲经营的卢米埃尔公司是欧洲生产照相感光板的主要厂商。兄弟俩对埃米尔·雷诺和艾蒂安·朱尔·马雷进行的分解动作试验十分着迷，有人邀请他们去设计一种可以与活动电影放映机抗衡的设备。最终，两人设计出来的摄影机要比爱迪生那台笨重的摄影机简洁得多，更便于携带。另外，他们的摄影机还可以当放映机来用。到了 1895 年，我们看到的现代电影就已在技术上初见端倪了。1895 年 12 月 28 日，这台名为"活动电影机"的电影放映机在一家咖啡馆进行了首映，并向观众收费，无巧不成书，兄弟俩的姓氏正是"光线"之意。和每个新生儿一样，电影艺术诞生之初还不能言语，它没有声带，只是通过虚幻的影像来表现自己，就像一位醉酒的神使。后来，它找到了自己的声音，这些声音不只是人声的抑扬，而是包括世界上所有的声音：风声、波浪声、警笛声和火车的声音。随后，它又披上了色彩，这是一剂让电影更加贴近生活的灵药，由此电影艺术开始洞察自己的内心。

 体育是人类进取的永恒象征。体育虽然与人类社会相伴已久，但用体育影像来记录体育精神或体育意志却是最近 100 年的事情。体育影像随着体育的角色变换发生变换，从早期的体育赛事新闻到后来的体育纪录电影，从单纯的体育人物客观记录到体育文化的传播，体育影像通过影视语言意识形态化传播体育运动。体育电影是体育文化的一部分，是体育传播的一个媒介，通过电影视觉和声音的结合，传播体育精神和思想，影响人们的体育行为和实践。体育运动能作为电影题材不断地被搬上银幕，除去体育本体的因素外，体育运动所展现出的精神也是必要和重要的。体育影像通过某种独特的表现形式传递体育精神，自觉地为意识形态服务。体育电影拍摄的历史，反映了体育及体育电影在人类发展过程中的重要作用。而体育电影拍摄的阶段性特点，又刚好反映了体育电影在不同国家、不同时代所承担的功能。从电影影像的呈现中，观众能借此认识体育的竞技模式与比赛构成，能进一步从影片

第一章 运动的叙事：体育电影的类别与功能

情节与演员互动的过程中，了解体育电影所蕴含的社会意义，如种族之间的相斥与冲突、竞技运动中的攻击情境、运动员自身的认知与自尊、团队训练过程中的动机与情绪转换、性别文化在运动团队中的表现、压力与互动运动团队中的形成等。①

一、体育史料的影像纪录

电影从诞生之初就具备纪录的功能，在此后很长时间里电影都在充当着记录者的角色。19世纪的电影是家庭景象与城市景象、高雅艺术和通俗文化的仓促结合，这成为当时一个典型特色。在影片中，摄影和绘画传统混杂在一起，戏剧和歌舞杂耍、情节剧以及连载小说的传统手法混合在一起，人们用电影来记述日常生活和历史事件，纪录令人难忘的表演，用这种新方式来讲述故事。影像作为一种可贵的"视觉史料"，是人们感知和认识世界的常见方式。巴赞认为电影是一种通过机械把现实形象记录下来的艺术，是照相艺术的延伸，其自然真实本身就是电影的重要表现手段。正是从这种"照相本体论"出发，巴赞强调电影不能离开真实，而这种真实，则主要是指"空间的真实性"，即严守空间的统一，保持时间的真实延续，注重叙事的真实性。由于最能体现"空间真实性"的艺术手段是深焦距和长镜头，故而他从理论上总结了它们的美学功能。② 初期的体育电影确实以体育的"事实"为基础，呈现了体育本身及规则的确定性与影像的实在性。

根据乔治·萨杜尔的《世界电影史》的附录"世界电影年表"的记载，1906年，希腊拍摄了体育题材的《奥林匹克运动会》。埃里克·巴尔诺的《世界纪录片》电影史中记载，瑞典电影资料馆收藏有1907年的影片《英国国王宣布奥运会开幕》。这些影片其实就是对竞技项目和规则的记录和呈现。而法国埃米尔·雷诺早于电影的"活动视镜"中，就有体育影像《拍板羽球》、《游泳女郎》、《滑冰场》等。爱德华·穆布里奇则用一系列照相机去连续记录赛马奔跑中各个环节的姿态。爱迪生也有一些像《贝蒂特和凯斯的角力比

① 杨清琼. 论新中国体育电影的发展. 北京体育大学硕士论文，2006：11.
② 周斌. 论中国电影美学的特点与建构. 上海大学学报（社会科学版），2009（2）.

 体育影像传播：百年中国体育电影研究

赛》、《化装滑稽拳师格伦罗伊兄弟》、《妇女斗剑》、《桑多教练》等短片。当卢米埃尔兄弟正式宣布电影诞生后，他们的"活动电影机"也摄制了一系列像《斗拳者》、《台球赛》、《爪哇的角斗场》、《打台球》、《滑稽的溜冰场》等体育电影。这以上体育题材的纪实作品，基本上体现了卢米埃尔兄弟的风格，也就是在体育技能、体育活动乃至体育规则的过程展示中加入喜剧表演的成分。① 初期的体育电影，往往起着记录体育活动技能、过程，尤其是体育规则的作用。另外，体育电影非常注重影片的观众效应，观众成为影片中人数最多的群众演员，他们表现出来的对比赛的关注和参与，使整部影片的真实性大大提高，同时也成为导演表现比赛过程跌宕起伏、扣人心弦、引人入胜的重要手段。

体育大国美国在一战以后，一度出现了体育电影兴盛的局面，而且涉及的体育项目和体育活动很广，影片基本上是对体育活动、技能和竞赛规则的影像纪录。这些影片活动范围主要在校园，运动项目主要集中在拳击上。这些作品注重体育场面的精彩展示，以体育活动、体育技能和规则作为主要的叙事线索和对象，同时期其他发达国家的体育电影，也基本集中在通过体育本身的书写来完成体育电影的表达。像世界上其他国家一样，中国体育电影最早也是通过记录性质的作品来实现对体育的宣传。20世纪初，当商务印书馆成立之初，就先后拍摄过体育片《东方六大学运动会》、《第五次远东运动会》等，稍后的1921年还摄制了一部名为《女子体育观》的教育片。从1920年起到抗战前，中国的体育影片主要是对运动会和赛事的影像记录。如民新公司的《中国竞技员赴日本第六届远东运动会》、《上海远东赛马场开幕》、《广东全省运动会》、《上海两江女子体育师范学校运动会》等；明星影片公司的《爱国东亚两校运动会》、《万国商团会操》等；复旦影片公司有《第八届远东运动会中国预选会》、《中外足球比赛》等；联华的《十三英里长途竞赛》；电通影片公司《欢迎马来西亚选手》；天一公司还有《中外足球比赛》、《全国运动会》、《南华对炮兵足球赛》等。1942年，在延安解放区体育电影《九一扩大运动会》，1945年东北电影公司和东北电影制片厂还分别摄制了

① 叶志良. 从意识形态承载到生命叙事的转换——体育影片的叙事伦理. 当代电影, 2008 (3).

第一章 运动的叙事：体育电影的类别与功能

《中苏朝三国举行足球、篮球和手球对抗赛》、《沈阳运动会》等。中国的体育电影连篇累牍地对体育活动和竞技规则进行影像记录，无非是想通过这样的物质呈现来建立体育的规范和精神的塑形。①

体育电影把体育项目、运动员、比赛场地和观众很好地结合在一起，展现了单纯体育比赛所不能完全展示的魅力。但新时期以来，尤其是上世纪80年代末，由于电视的普及，最早的体育纪实报道、体育新闻专题片等具有新闻宣传功能、纪录功能的电影逐渐被电视所取代，政治导向更多的偏向电视新闻节目。中国体育电影的纪录功能在一定程度上被弱化，但无容置疑，体育电影特别是体育纪录电影最主要的功能还是纪录性，对体育活动事实的真实纪录。

二、体育运动的形象普及

体育是一种不断竞争和创新的文化。体育文化是人类传统却现代、直观却深刻、细腻却博大的文化，始终以自己看似微不足道却惊天动地的力量在见证和推动着人类的演进历程。世界文化的类型繁多，尼采曾将之分为两种基本类型："狄俄尼斯型"和"阿波罗型"。"狄俄尼斯型"文化追求优越目标，粗犷、悍烈而富战斗性，体育极似此类型，它锋芒毕露，有咄咄逼人的气势，是当仁不让地"明争"的外向型文化；"阿波罗型"文化则平和、细腻，以中庸为最高准则，富于竞争心的人格不受欢迎。竞技运动是体育的特殊形式，它起源于希腊的"平原文化"，是展示生活的强力、开掘人的潜力、探寻人类能力极限的文化。竞争是人类的天性，优胜劣汰是无情的自然法则，这种选择性机制优化人类，促进人类自强不息。体育选择积极的行为，竞争机制也推动体育本身的发展，体育文化是竞争的文化，竞技场是强者的舞台，失败了亦非弱者，关键在于"我能比呀"，这就是"Olympia文化"。②

每一项体育运动都包含着该体育运动的文化背景。体育文化是人类在改造自觉行为时，原始的野性、进攻性通过劳动和游戏、教育以及合理的竞争方式，

① 叶志良. 从意识形态承载到生命叙事的转换——体育影片的叙事伦理. 当代电影，2008（3）.
② 李岳峰，李再兴，李亚俊. 论体育人格美. 湖南农业大学学报（社会科学版），2002（1）.

体育影像传播:百年中国体育电影研究

逐步形成的人类社会特有的文化现象。体育运动"野蛮其身体,文明其精神",但绝非生物本能支配下兽性的低下发泄,就是被称为"最野蛮的运动"——美国的自由式摔跤也绝不是野蛮间的撕咬。所谓的"野蛮"只不过是在特定条件下放宽了"文明的约束",不那么文质彬彬,为的是最大限度地释放人的生物潜能,充分发挥体力、体能和创造智慧,并探寻人的天性之美,强调自认人格的美学世界。现代物质文明为人类创造了较优越的生存和生活条件,舒适助长了贪图安逸之心,体力在劳动中的支付减少也弱化了人类的天赋运动能力。现代文明正阻断着人类的自然生态之环,使人成了他自己的宠儿,现代的"文明病"指正了自然人格的蜕变。体育以"自讨苦吃"的方式救治着文明的"自害",这正是体育的闪光点,也是它的美点。① 自从体育成为社会生活的组成部分,体育竞赛就要求人们摒弃不同的思想意识,搁置仇恨和偏见,公平公正地对话,而体育电影对这种思想加以升华为深厚的奥运精神内涵。作为体育文化载体最直接表现形式的体育电影,用文化的力量推广奥运精神,促进奥林匹克事业不断地向前发展。体育借助电影镜头,讲述体育故事,塑造体育艺术形象,倡导、弘扬奥林匹克的顽强拼搏、公平竞争、团结友谊的精神;而观众从银幕中享受体育运动带来的美感的同时也感悟奥运精神,最终实现奥林匹克精神的传播价值。

视觉体育文化的历史差不多与体育文化本身产生和发展的历史一样悠久。② 传播体育运动应该是体育电影最重要的功能之一,体育影像试以体育文化的结合可以追溯到法国。1930 年,法国导演让·维果拍摄了一部关于划船、网球、铁球、赛车等运动的体育纪录片《尼斯的景象》,将体育运动用影像表达出来,受到了人们的热烈欢迎。1931 年,让·维果又拍摄了一部《法国游泳冠军塔里斯》,这部体育纪录片真正体现了体育影像与体育文化的结合,导演有意识地把重点放在游泳冠军的人格魅力上来。体育影像已远远地超出了体育运动本身的范畴,不再是单纯的体育运动的机械复制,而是加入了精神领域的内容。虽然体育影像还是不能离开体育运动或体育明星这些载体,但更深层次的是通过这些载体传达体育精神的内涵。

① 李岳峰,李再兴、李亚俊. 论体育人格美. 湖南农业大学学报(社会科学版),2002 (1).
② 陈作峰. 视觉体育文化谱系的初步构建. 体育文化导刊,2007 (9).

第一章 运动的叙事：体育电影的类别与功能

在电视还未普及的新中国成立初期的十几年里，电影毫无疑问地成了体育运动传播的最佳载体。如十七年期间拍摄的《冰上姐妹》、《碧空银花》、《女跳水队员》，速度滑冰、跳伞、跳水等项目就进入了电影工作者的视野，观众通过观看影片对这些运动项目有所了解和关注。毫无疑问，体育电影最大的主角应该是各种体育运动，体育电影借助这些运动传承精神，启迪心智。中国电影中出现的运动项目从普及程度很高的足球、篮球、排球、乒乓球到很少有人触及的击剑、帆板、体操、曲棍球等，几乎涉及了大部分体育运动，这从一定程度上满足了人们对某些项目的好奇心理，普及了体育知识，又吸引了很多观众成为其忠实的拥护者。而较之于故事片，体育纪录片和体育科教片更具有普及体育知识和传播体育文化的功能。体育科教片秉承"用电影的形式来表现科学技术内容"，在表现形式上力求技巧性，希望能引人入胜。1961年摄制的体育科教片《中国武术》就对武术项目进行了强势传播，使中华武术在当时得到了有效普及。

三、体育精神的视听宣扬

体育电影以人类身体的审美构形和美学魅力为自然界面，来表现人类坚韧顽强、奋勇拼搏、超越自我、追求梦想的励志主题，从而描绘人类社会个人的命运、文化状态和民族风情。影像和体育通过运动性结合在一起只是体育影像的表象，体育影像更深层次的意义是为了深切关注体育运动的参与者及体育运动过程中的体育精神。体育影像与体育文化的结合就体现在这种对体育运动者和体育精神的高度关注。

（一）励志精神

体育电影是励志砥行、催人向上的电影类型。体育电影充分展示出人类生活行为和工作之外的身体姿态，以审美表征为选择演员和复现体育运动的创作指归，体现人类躯体的潜能及塑造人类生物质地的审美意象，从而传达生命领域带有普遍意义的精神内涵。体育电影永无止境的强化体育本质，呈现出挑战自我、超越自我的体育精神，天生具有励志的因素。体育似乎自从诞生那一刻起就具有一种励志情结，而"正是体育对芸芸众生的励志功能，使得体育成为

 体育影像传播：百年中国体育电影研究

媒介的砝码并得以充分发挥，体育风靡世界，因而体育题材的励志电影颇受欢迎。"① 体育电影通过对强壮健美的感性身体的意象塑造，展现体育比赛中训练有素的审美身体的速度和力量，在激情激烈的身体对抗中，体现人类顽强的生命意志、坚韧的拼搏精神、永不言败追求梦想的叙事取向，在摇晃着意识形态的文化语境下，构建出意味深长的身体美学。

大多体育电影都是励志题材，它的主题是描写主人公通过不懈努力挑战自我，并实现自我，其中少不了人们津津乐道的英雄情节，除了战争，似乎只有体育运动能为这样的电影提供更好的素材。因此，在多如繁星的体育题材电影中，励志类电影占据大多数，而此类电影在特殊时期也的确能给观众带来精神上的满足与亢奋。从而达到激励人们奋发向上，不断进取的效果。在好莱坞，励志的体育内容加上精良的拍摄技巧以及优秀演员的成功演绎，使得不少励志类体育电影成为世界电影史上的经典。② 电影《洛奇》围绕着由史泰龙扮演的拳击手洛奇·巴尔博展开，观众看到他由一个籍籍无名的小人物成长为一代拳王的心路历程。影片的经典之处在于，本片完全是普通人成功信念及模式的缩影，每个人都有梦想，每个人都希望自己实现梦想，但其实能够真正地朝着自己梦想迈进而不对现实妥协的人太少了，我们喜爱洛奇，其实是将他看成了自己，所有未能实现的梦想，都在他一拳挥出的时候得到了实现和满足。③ 我国体育影视剧励志性居多，它们在表现体育运动的同时，更注重宣扬一种正面乐观积极的人生态度。从最早的虚心奋进、顽强拼搏、振兴民族的精神，到现在的人类挑战自身生命极限、讴歌人类顽强的人性主题，目的都是通过体育运动去激励人们奋发向上。④ 像获得1984年金鸡奖特别奖、1987年第一届国际青少年电影节最佳男演员奖的《候补队员》，主人公刘可子为了争取早日成为正式队员，努力改正缺点，提高学习成绩，最后如愿以偿，刘可子那种战胜自我缺陷，克服困难，追求卓越的精神，让观众有种奋进向上的力量和心灵的感动。

① 黄璐等. 论美国励志体育电影风行的意识形态性. 体育科学研究，2007（3）.
② 刘亚. 体育电影研究. 体育文化导刊，2011（9）.
③ 李磊. 体育电影对体育本质的表达及其社会功能的靶点. 华东师范大学硕士论文，2011：19.
④ 宋志伟. 体育影视剧对青少年运动的影响. 体育成人教育学刊，2010，26（4）.

第一章　运动的叙事：体育电影的类别与功能

(二) 团队协作

体育竞技从来不是单纯的个人成功或圆梦行为，而是与荣誉尤其是集体荣誉和国家荣誉联系在一起，所以，体育片常常拍成主旋律片，在体育运动中表现对集体或祖国荣誉的珍视和奋斗。[①] 除了个人救赎和自我奋斗外，体育电影里反映最多的还有团队精神，拳击运动的主角是个人，而在橄榄球、篮球和棒球运动中更多体现的是团队合作，因此涉及这些题材的电影，多半是对团队精神和团队关爱的呼唤。纵观中国体育电影的发展历程可以看出，绝大多数体育电影都是在描述队员们在团体中的表现，如关于篮球的《女篮5号》，足球的《加油，中国队》、《女足九号》，排球的《沙鸥》等等。在这些体育电影中体育已经化成民族精神，是挽回民族尊严的武器。可以说，弘扬民族团结、维护民族尊严与祖国荣誉始终是它们要表现的主题，所有影片几乎都将民族精神寓于体育比赛之中。影片的主人公毫无例外地拥有强烈的民族尊严与爱国主义、集体主义情感，影片结果都不约而同的再度宣扬爱国主义理念和民族精神。例如《女篮5号》、《水上春秋》的主人公田震华与华镇龙不是简单的体育运动者，而是民族的代表，是民族精神的守望者。

(三) 民族传奇

体育电影作为体育宣传的手段之一，应该为人民服务。所以在体育电影的选材和主题上多倾向于有利于民族利益的，基本上从民族大义出发，维护国家和人民利益，特别是在建国初期，百废待兴，中国要走出国门，屹立于世界民族之林，体育是最好的切合点，体育电影是最有利于鼓舞国内民众建设热情的手段，也是世界瞩目的最好方式，更是民族复兴的标志。[②] 同时，爱国情怀是中国文艺创作的优秀传统，在文艺作品中常常体现为对民族、国家的热爱或是对爱国精神的赞颂与张扬。以体育竞技或奥运为叙事题材的影片割舍不开浓烈的民族意识。虽然新时期以来，体育故事片在主题表达上开始侧重于个人意志的书写，但体育尤其是竞技体育固有的功利性，及其以"为国争光"为主导的价值取向，依然确保着体育电影"爱国情怀"主题历久弥新的传承性。而之所以称其"历久弥新"，则在于许多作品对该主题的阐释大

[①] 龚金平. 在"体育"中体认人生的完整与丰盈——中美体育片的比较研究. 电影新作，2008 (4).
[②] 韦佳. 中西体育电影对比. 体育科技文献通报，2011，19 (5).

 体育影像传播：百年中国体育电影研究

都建立在励志精神与民族情感融会贯通的基础之上，以此来彰显爱国情怀在体育故事片中存在形式及内涵。① 新中国成立后的国产体育电影《现代角斗士》、《乳燕飞》、《一个女教练的自述》、《战斗年华》、《美人鱼》等，无不表现热爱社会主义祖国，为繁荣社会主义体育事业鞠躬尽瘁死而后已的信仰。《女篮5号》、《水上春秋》、《京都球侠》、《一盘没有下完的棋》等体育影片为民族体育自强而歌，将体育比赛与民族精神紧紧联系在一起，片中的主人公努力用体育比赛上的胜利来挽回"羸弱中国"的民族尊严。进入90年代以来，全球化进程加速，民族传统文化受到了前所未有的推崇和保护，弘扬民族传统文化的体育电影也应运而生。

热爱祖国，以民族为尊的思想是人们所推崇的精神力量，因此也经常体现在体育电影的情节中。《一个人的奥林匹克》讲述的是中国奥运第一人刘长春1932年拒绝代表伪满洲国参加洛杉矶奥运会，含泪告别妻儿，躲避关东军的一路追杀，逃脱出日寇占领的大连，最后逃到北京，找到东北大学校长张学良，决意代表中国参加洛杉矶奥运会的故事。吃苦耐劳、坚强不息是中国人自古以来的优良传统，运动员们赛场上一瞬间的光辉荣耀是训练时的千分伤痛、泪水与汗水换来的。第四代杰出导演张暖忻拍摄的《沙鸥》成为中国体育题材影片中展示国家精神的一部力作，影片公映时国人为之感动。主人公沙鸥是一位排球运动员，怀着誓夺世界冠军的追求拼搏于排坛，但长期的艰苦训练使得沙鸥的身体受到严重创伤，亲人的去世更让她的心雪上加霜，她不得不离开心爱的体育场。她在极度痛苦中来到圆明园旧址："能烧的都烧了，只剩下石头"，想起国家和民族在受辱后仍然饱含希望。影片塑造的沙鸥形象、"女排精神"与当时"振兴中华"的不可磨灭的信念形成共鸣。影片从女性角度以新颖的电影语言细腻地刻画了这位女运动员的心理活动，在1982年荣获了第2届中国电影金鸡奖导演特别奖。

（四）人文关怀

竞技是体育电影的必备因素但并非是唯一的主题。优秀的体育影视剧，不仅仅是对激烈比赛的呈现，还要有对体育比赛后人性尊严的反思，不仅仅

① 刘洋. 新时期以来中国体育故事片研究. 南京师范大学硕士论文，2010 (19).

第一章 运动的叙事：体育电影的类别与功能

要有宏大的体育竞技场面，还要表现体育对个人的精神塑造、意志成长的影响。体育电影的审美关怀建构在人类身体的物质运动和文化覆盖之中，而体育电影的镜头涉及比如田径、球类、拳击、游泳等体育运动，具备跨越语言障碍、突破种族隔膜、鼓舞人心、积极向上的人文性质。而体育本身蕴含的积极向上、不断超越、敢于挑战的精神就具有强大的人文力量。美国体育电影制片人霍华德·鲍德温说："我喜欢表达人性的影片，而体育片中通常闪耀着人性的光辉"。决定一部体育电影能成为优秀之作的关键因素是体育之作的"人性"，经典的体育电影在超越了诸多现实因素束缚后，最终才能获得更为深厚的审美文化内涵。

在大多数体育片中，运动的类型只是一种载体，真正的主角是片中的运动员们。美国体育电影以影片主角为叙事主线，讲述其重要人生阶段的经历，描述现实生活，展现拼搏进取、越挫越勇的处世态度，获得人生发展的成功。以体育为主题的电影，重点阐述主角将所从事的运动项目作为生命中的重要组成部分，穿插爱情、家庭、社会剧情来衬托影片对主角追求事业发展的描述，展现主角在电影背景下的真实生活。剧情进展在影片主人公的人生顺境与逆境间相互转换，具体落实在"善""恶"交加、扑朔迷离、跌宕起伏的电影情节上，映射出面对挫折辩证演进的人生发展规律，具有教育启示意义，历经磨砺，成就完美人生。①

而对于残疾运动员来说，在赛场之外，他们比普通运动员要付出更多的艰辛和汗水，体验加倍的身体伤痛，因而关于他们的故事也更加令人动容。陶虹主演的《黑眼睛》和宁静主演的《赢家》都是通过对残疾运动员付出超人的努力，不断克服困难、战胜困难的讲述，在观众内心激起强烈的震撼。《黑眼睛》中，由从运动员转型的陶虹饰演的是坚强而又有天赋的盲人运动员丁力华，在面对爱情时的复杂心理，以甜美的笑容表现了主人公不屈不挠、乐观向上的人生态度，陶虹也凭借这个角色赢得了1997年"华表奖"最佳女演员奖。霍建起执导的影片《赢家》另辟蹊径，将主人公身残志坚，在运动场上的拼搏当作底色，重点着墨于常平在与陆小扬感情关系中所迸发出来的

① 黄璐. 体育电影制作的一般规律. 体育科研，2011，32（5）.

 体育影像传播：百年中国体育电影研究

对于健全人生的追求与执着，避免了此类作品通常从展示生活坎坷到达事业辉煌的老套路，以真情感染观众。在片尾，当常平（邵兵 饰）疲惫地坐在椅子上，取下的假肢放在一旁，陆小扬（宁静 饰）热泪盈眶地静静走向常平，没有人不为这一幕而动容。

四、体育娱乐的大众狂欢

电影一方面被政府作为重要的教育工具，另一方面也被大多数中国人当做最为重要的娱乐消遣方式，被视为"寓教于乐"的最佳载体。体育和影像都具有运动性、观赏性。一场体育竞技比赛给人带来的娱乐性和感染力不会比影视作品差，如果将体育与影视相结合既可以提高体育的观赏性，又可提高影视的冲击力。体育电影的娱乐功能一方面是体育本身的娱乐性的体现；另一方面是电影具有的娱乐性的体现。从公元前 30 世纪起，古希腊克里特人的舞蹈、斗牛、拳击和摔跤等活动已经带有最初的娱乐倾向，但这种最初的娱乐性为体育的军事价值所淹没。在古希腊罗马以及后来漫长的中世纪，欧洲体育文化的娱乐价值始终没有得以显现，没有被人们很好地认识，而体育的竞技价值却表现得越来越淋漓尽致。① 公元前 3 世纪以后，中国统治阶级将某些项目从军队的训练中分化出来，使娱乐体育得到强化。如蹴鞠、围棋、斗兽、放风筝、打秋千、拔河、重阳登高等，古代中国人对体育文化的娱乐价值有其独特的认识。西方体育的娱乐价值在很大程度上是潜在的，而中国体育的娱乐价值是为现实生活服务的，竞技价值则相反。很明显，中国体育从传统上就是娱乐先行。② 随着体育运动的不断演变，时至今日，体育运动不仅可以使体育参与者本人得到身心的愉悦，观众也可以从观看和欣赏中得到愉悦，冬奥会上的花样滑冰表演让观众如醉如痴，足球场上的精彩射门让观众心潮澎湃。体育作为一种娱乐，逐渐由原始的娱自走向娱他，但其本质还是娱乐。

有学者认为："中国大陆影片可以划分为三片彼此分离的美学景观，第一

① 童昭岗，孙麒麟，周宁. 人文体育：体育演绎的文化. 中国海关出版社，2002：149.
② 王丽娜. 建构与呈现——新中国体育电影文化阐释. 山东师范大学硕士论文，2010：33.

第一章 运动的叙事：体育电影的类别与功能

片是主旋律影片景观，它属于直接携带或体现主旋律理念之作，承载着沉重的主导价值系统而渴望感化公众……第二片是艺术片景观，它多出自制作者的个人或团体意趣，可以在一定的'小众'圈内孤芳自赏或到国际电影节赢回些许赞誉，但常常一方面无缘进入到大量公众的法眼，另一方面又与主导价值存在难以克服的疏离……；第三片是娱乐景观，它力图通过商业化的娱乐效果来征服公众和票房，但又往往因与主导价值系统疏离而面临合法性冷遇或责难。"按照这个标准，新中国体育电影可以大体上分为两类美学景观，即上述所列的第一片和第三片。也就是说，新中国体育电影可以分为主旋律景观电影和娱乐景观电影。前者重视主导价值和精神的塑造，后者重视娱乐功能的挖掘。从整体上来看，娱乐元素一直是新中国体育电影发展中未曾中断过的潜流，"十七年"时期的《大李、老李和小李》、《球迷》，80年代的《京都球侠》，90年代的《球迷心窍》以及新世纪的《防守反击》都各自发挥特长，挖掘强化影片的娱乐功能。新时期以来，中国大陆主流电影是沿着从精神到娱乐的轨迹行进。考察新时期以来的中国体育电影的发展史，可以看到虽然在某个具体的时期和某些具体影片中电影的娱乐色彩表现得比较明显，但从总体发展轨迹来看，该类电影实际上呈现出了精神和娱乐并重且相互交织的景观。

在过去的几十年里，更多形式的体育运动在体育电影中得以体现，叙述和表达方式也各有不同，其中不乏调侃和戏谑等娱乐元素，这样的电影，虽然缺少残酷的竞争和激励的运动场面带来的视觉冲击，但容易让人身心放松，这也是体育运动应该具备的特质。体育电影中加入喜剧元素还会增加体育本身的娱乐特征，体育运动尤其是竞技体育比赛，其紧张激烈程度往往使人窒息，在这样的情形下，体育电影中喜剧因素或者说搞笑因素的出现就显得必要和合理。《防守反击》里"包子队"的组建根本上是基于群众的喜好，虽然最后能够取代市队进入国际比赛，但胜负远远比不上人们在运动中享受到的充实与满足。《京都球侠》同样是以娱乐的方式在执行竞技。"青龙队"的多数成员来自社会底层，对足球知之甚少，他们比赛时的足球技法完全是将自身绝技移花接木，没有技术、没有规则，有的只是尽情施展、为国解难的愉悦和欣慰。社会体育故事片若想充分体现社会体育的娱乐功能，其喜剧因素

是不可或缺的。《京都球侠》和《防守反击》是为数不多的具有鲜明喜剧特点的体育故事片，它们采用了大量的笑星演员、幽默的语言和动作、夸张的喜剧冲突等寓庄于谐，在体现社会体育游戏性和狂欢性特点的同时，建构影像的娱乐内涵。

我们可以看到，体育影视的娱乐功能在西方电影尤其是美国电影中得到强化，大量娱乐形态的体育影视和少数刻意探求影视语言表现潜力的类型影视同时并存和交叉发展，既保持着体育影视艺术发展前行的动力，又提高观众的体育文化素养和体育运动本身的普及程度，同时还保持着娱乐功能和商业价值的实现。虽然在中国传统文化观念中，喜剧是具有讽刺意味的艺术样式，在新中国早期的体育故事片中喜剧介入既是情理之中又属于无奈之举。尽管《大李、小李和老李》的讽刺程式相当少，并且讽刺是以一种温和、宽容、耐心的态度表达出来，但就影片来看，这样的讽刺既不是社会的批判也不是道德的批判，仅仅是一个态度的问题，要不要锻炼身体而已。随着体育商业价值开发的逐步深入，体育电影的娱乐功能也会进一步加强，剧情设置和主题把握将娱乐性和票房作为主要目标，在迎合观众娱乐需求的前提下，一些体育电影的票房自然也就会比较高，体育与娱乐将相互渗透。

五、体育教育功能的视听传播

体育电影是体育与电影的融合，体育电影是以体育运动为载体、以励志为核心、以塑造英雄和歌颂团队精神为手法、以社会问题和人生情感丰富故事、以真人真事给人以信服感、以视觉冲击给人以震撼的电影类型，具有强烈的教育功能。教育也是奥林匹克主义的出发点和归宿点，奥林匹克运动公平竞争的竞技原则与社会主流的行为准则是一致的。《奥林匹克宪章》基本原则第2条规定："奥林匹克主义是增强体质、意志和精神并使之全面均衡发展的一种人生哲学。奥林匹克主义谋求体育运动与文化教育相融合，创造一种以奋斗为乐、发挥良好榜样的教育作用，并尊重基本功德原则为基础的生活方式。"以体育为载体的奥林匹克运动所倡导的顽强拼搏、公平竞争、团结友谊和爱国主义等精神，对青年人的健康成长是其他活动形式所无法替代的。

第一章　运动的叙事：体育电影的类别与功能

体育电影通过对体育项目的逼真表现吸引着许多热爱此项运动的观众。关于体育的话题是最适合拍主旋律的题材之一，因为体育与生俱来就包含着坚强、韧劲、奉献等高尚品质，而竞技比赛则体现了个人与集体（国家）这个古老的命题。由影像和电影语言构成的影片的教育场景内容赋予了电影这种艺术对社会的教育价值，以青年文化为基点的体育题材电影的教育价值侧重体现在青少年方面，这种教育过程以西方传统的"实例"教育来完成。① 体育电影大多取材于真实的故事，虽然故事的情节略显老套，但是可以从中体味到生活的真实，这种真实恰恰是体育电影的魅力之一，也是其他类型电影无法比拟的优势。体育电影更贴近现实，所以能够更好地把握观众作为平凡人的内心世界，这些从真实生活改编而来的体育电影，对观众的教育和指导意义都变得更亲近和更有说服力。体育电影教育内容具有贴近体育实践的真实性、柔性说教、分层推进、主次分明等特点。

体育影视剧通俗易懂，通过大众化的手段对强壮健美的感性身体的意象塑造，通过诙谐幽默、生活化的语言、动作，在激情激烈的身体和智力对抗中体现了人类顽强的生命意志、坚韧的拼搏精神和永不言败、追求梦想的价值取向来引导观众在欣赏体育影像的过程中认识体育、了解体育、喜欢体育，最后达到积极参与体育运动的目的。② 不过，在体育电影教育的理论与实践层面，往往侧重于体育电影教育功能、价值与现实意义的理论阐释，缺乏进一步的理论追问，即体育电影教育内容的表现方式。体育电影蕴涵了丰富的教育内容，这不仅是国家意识形态建构的必要环节，也是传达职业体育内容、规则与道德标准的重要组成部分。体育题材电影应该体现出一种观众所普遍认可的稳定的价值观，拥有特色鲜明的表现方式，最终达到影响受众于无形的效果，实现奥林匹克精神的传播价值，使体育运动作为一种改造社会的力量，创造一种以奋斗、教育和公德为基础的生活方式，促进人的全面发展，促进社会的发展。③

① 黄璐. 体育电影制作的一般规律. 体育科研，2011，32（5）.
② 宋志伟. 体育影视剧对青少年运动的影响. 体育成人教育学刊，2010，26（4）.
③ 李磊. 体育电影对体育本质的表达及其社会功能的靶点. 华东师范大学硕士论文，2011：28.

 体育影像传播：百年中国体育电影研究

第三节 奇观的缺失：中国体育电影的问题与症结

相比于其他电影类型，中国体育电影的特点表现的并不突出，有一定影响的作品也不多。其实中国体育电影在构成元素上和世界各国并无大的不同。然而，由于电影传统与社会环境的影响，中国体育电影始终没有形成以竞技体育为主体的形态。体育电影变成了负载着应由其他电影类型承担的多种功能。在类型功能遭到削弱的同时，中国体育电影中普遍渗透出一种悲剧精神，本应高昂奋进的体育片变成了使人唏嘘不已、久久反思的苦情戏。

一、体育影视的政治症候

就体育本身而言，没有政治的属性，狭义的体育运动与政治之间是彼此独立的，并不存在什么内在的联系。但在现实中，体育与政治又有着千丝万缕的联系，体育与政治之间形成了永久性的互动关系。按照这种逻辑推理，体育与政治之间必然存在某种中介使体育与政治之间发生了关系，这个中介就是文化。① 文化具有阶级性、时代性和地域性，体育文化同样具有这些特性。斯巴达克文化中的尚武精神使人们逐渐展开人与人之间的对抗；古罗马人斗技场上人与人、人与兽之间的对决，使人们被迫将自己的身体打上阶级的烙印，对抗中的身体成为具有社会意义的符码。在这里"体育"成为身体强壮的符号，成为民族尊严的象征，尤其是竞技体育由于其强烈的对抗性、竞争性，对民族感情具有强大的号召力。因此，文化视野下的体育就如同战场上的国家在文化阵地上"冲锋陷阵"。② 在中国的影视发展史上，体育影视主要是作为拯救民众、启发民智、改良社会的工具而存在，娱乐则经常被拒之于门外。过于偏执地强调教化功能往往造成娱乐功能的相对萎缩，导致观

① 童昭岗，孙麒麟，周宁. 人文体育：体育演绎的文化. 中国海关出版社，2002：248.
② 王丽娜. 建构与呈现——新中国体育电影文化阐释. 山东师范大学硕士论文，2010：27.

第一章 运动的叙事：体育电影的类别与功能

众主体意识的失落，并进而培养起观众消极的接受心理。①

由于题材的特殊性，体育电影所蕴涵的拼搏、奋斗的精神非常契合主导价值观鼓舞国民士气、凝聚民族精神的要求，这样体育题材的电影就很自然地被灌注了集体、民族、国家等"大我"的精神和气质。在新时期以来的体育电影中，冠军一直被赋予了一种强烈的民族情感，这之间寄寓着对中国作为轴心文明的记忆，对作为大国重新崛起的梦想，也是对1840年炮声带来的边缘化或自我边缘化处境的最终告别。分析新中国多部重要的体育电影，几乎每一部影片都承载了这种"大我"的期望和要求。"十七年"时期的《女篮5号》和《水上春秋》，通过体育人在新旧社会中两种不同的境遇，传达了他们在新旧两种社会中两重天的命运；新时期体育电影的代表作《沙鸥》之所以被更多人关注，除了其新颖的视听语言外，其所蕴涵的成为世界冠军，为国争光的信念和追求功不可没，就连以娱乐为主调的《京都球侠》在娱乐的外表下也彰显出爱国主义情怀；《一个人的奥林匹克》上映恰逢北京奥运会召开之际，刘长春的遭遇和国人以其为寄托的"国富民强"的百年奥运梦想终于实现。

二、竞技影像奇观的缺失

体育意味着运动的人或人的运动。运用科学器械来捕捉和放映运动的物体成为体育电影诞生的认识基础和基本手段。体育和电影的这种先天性的动感契合性，从根本上解释了为什么当初电影的发明者在他们的实验室中频频选取体育性的活动。体育影像的真正魅力就在于体育的运动性，体育影像通过镜头的"推拉摇移"和体育人物的内心活动表现体育精神。体育通过体育影像将稍纵即逝的竞技动作反复地呈现在观众面前。因此，在一定程度上说，体育电影的竞技奇观应该成为其表现的主要内容。

纵观我国的体育电影，受制于中国社会的"友谊第一、比赛第二"等观念的影响，中国体育电影始终没有形成竞技体育场面为主体的表现形式，体育影

① 张鲲，康东，等. 体育影视作品及其价值取向探析. 北京体育大学学报，2008（2）.

片中那种以紧张的比赛现场来刻画主人公内心活动的镜头少之又少。有研究者认为：长期以来，中国电影界对竞技体育麻木不仁、无所作为，正是体育电影发展滞缓的症结所在。所以体育电影必须研究竞技体育的发展与成就，要把它当作重要细致的工作来对待，撂荒身边的体育资源，体育电影必是无源之水、无本之木。虽然我国体育电影中竞技体育题材占比很大，从中国体育电影的历史来看，我国体育电影几乎对所有的竞技项目都有所表现，但电影中的竞技场景表现还不突出，中国的体育电影题材选择要么来源于奥运项目，如《神行太保》、《乳燕飞》、《五虎将》、《沙鸥》、《水上春秋》等，这些项目本身的正面的竞技性并不突出；要么来源于传统体育项目，弘扬中国武术文化的《霍元甲》、《少林寺》，这一类电影又不完全属于体育电影；至于表现我国围棋文化的《一盘没有下完的棋》和象棋文化的《棋王》等体育电影，① 更缺乏体育竞技的场景。

西方体育电影往往投观众所好，要么选取国内最受欢迎、最具有震撼力、最普及的项目作为素材，如篮球、棒球、足球、橄榄球等项目，要么则选取最具有观赏性、刺激性、极限性的项目作为素材，如赛车、拳击和极限运动等。这些项目大多数都是开展比较好的职业化项目。由于在美国拳击运动无论在规则上还是技术上都发展比较完善，其运动特点又符合外国人对激情与暴力的理解，所以关于拳击运动的作品在体育电影中占据了重要位置。《百万美元宝贝》、《洛奇》、《愤怒的公牛》、《一代拳王》、《黑暗中的拳头》等都是关于拳击的作品。近些年，美国体育电影也开始面向青年群体和女性，催生了一系列青春活力与浪漫色彩的电影，如《甜心辣舞》、《歌舞青春》、《女生向前翻》、《冰上皇后》与《爱情达阵》等等。总体来说，美国体育电影的竞技奇观表现得非常突出。

三、故事情节的模式化

在我国，体育影片大多沿袭着"主人公在体育道路上经受挫折，通过顽

① 韦佳. 中西体育电影对比. 体育科技文献通报，2011, 19 (5).

第一章 运动的叙事：体育电影的类别与功能

强拼搏最终得以成功"，或者是"主人公技艺超群，但不合群或是思想品质不过关，大家一起帮他成功解决了其思想上的问题，最终主人公带领大家取得了优异的成绩"的老套路。在对人物命运和性格的发掘上，缺乏冲击力和感染力。① 中国电影的人物设计和情节发展有一定的刻板与雷同。主人公一般是两个：一个意志坚定、品德高尚，但是存在技术难关无法攻克；另一个技术高超、雄心勃勃，但是存在着自私、懒惰等个人缺点。由于竞技体育是对抗性、竞争性强的活动，两位主人公又长年在一起生活、训练、比赛，自然会产生方方面面的冲突，最后在教练员的帮助下，两位主人公各自克服自己的缺点，携手共进，大团圆结局。在这种模式下，电影无法全面深入地刻画人物，也无法得到观众的共鸣。②

在1949—1966年"十七年"时期的中国体育电影更为强调的是"发展体育运动，增强人民体质"，以及在内部比赛中体现的社会主义、集体主义的价值观念，其代表作如《女篮5号》（1957年，谢晋）、《冰上姐妹》（1959年，武兆堤）、《大李、小李和老李》（1962，谢晋）和《女跳水队员》（1964，刘国权）；新时期之初的一系列体育电影中，在一种国际性的比赛中战胜外国选手和对（世界）冠军的渴望成为一个醒目的标志，如《乳飞燕》（1979，孙敬）、《排球之花》（1980，陆建华）、《剑魂》（1981，曾未之）、《元帅与士兵》（1981，张辉）等等，战胜外国选手、夺取冠军其实包含着一种对这个时期中国尴尬处境的一种想象性解决。因为已经接受了既定的游戏规则，即便在臣服之中仍有反抗，战而胜之获得冠军就获得了一种承认，这意味着对臣服和由这种臣服确立的自我边缘化焦虑想象性缓解。

四、社会深度挖掘不够

作为承载民族形象与文化、体育精神的一种艺术形式，中国体育电影在弘扬爱国主义、集体主义时，更看中比赛结果。中国体育电影总是很正面地描述体育竞技或者体育活动中的人或事，影片往往从主人公个人的伤病、心

① 张祝平. 我国体育电影的特征及其发展路径探索. 搏击武术科学，2012（05）.
② 张鲲，姚婧. 体育影视价值解读. 体育文化导刊，2007（08）.

理、团队精神等方面展开故事,几乎从不涉及当时体育社会问题和各类敏感问题。西方体育电影立足于其面临的各种体育社会问题之上,将西方体育中的宗教矛盾、种族冲突、性别歧视等问题毫无保留的在体育电影中得到体现,并最终表达体育运动战胜一切的可能,使观众体会到地地道道的奥林匹克精神——勇敢、顽强、拼搏向上、和平的精神。相反,中国体育尽管也有各类社会问题的出现,体育电影最吸引人的地方往往是电影中表现体育运动本身精神的部分,优秀的体育电影应该通过某一运动项目表现出更深刻的东西,从运动中的人回到社会中的人,层层剥离,最终才能成为一部经典。

纵观人类历史,体育是最悠久的文化现象,与人类文明的发展几乎同步。体育作为人类最广泛的社会活动,深受世界各国人民的喜爱,尤其是奥林匹克运动,吸引着无数的人们关注和参与。之所以出现这样的景象是因为体育传达出"竞争"、"拼搏"、"挑战"的精神,从最初为了生存而"竞争",到为了个人尊严而"拼搏",再到为了国家荣誉而"挑战"。时至今日,"传统的体育精神已经不足以单独支撑人们对现代体育的感悟,人们在感受体育的同时不断去深入开掘新的适应时代发展的体育精神。"作为一种文化,体育的产生有其特定的内部动因,它既是人的生存需要,也是人的健康需要,更是人的精神需要,于是体育对于个人而言就有强身健体、人格塑造、休闲娱乐等功能。对于体育而言,竞技结果不是终极追求;对于体育电影而言,竞技本身也不是终极表现对象。我们欣喜地看到中国体育电影观众的价值取向也已由以往的"唯金牌论"逐渐转变为实现自我价值和对体育精神的不懈追求的理解。

第二章

运动之美与影像之流

第一节　中国体育电影美学与叙事原则

　　体育和艺术在原始萌芽状态时就结下了不解之缘，它们曾形影不离地源自游戏的冲动，混沌于巫术的笼罩下，随着文明的进步，它们又逐步从生活、劳动、宗教、军事活动中分离出来，成为专门的文化形式。在人类体育及艺术的历史长河中，早在古希腊时代，人类的体育和艺术活动就闪耀出无比璀璨的星光。古希腊不仅奏响了体育萌芽的摇篮曲，也开启了人类艺术交响乐的前奏。在古希腊，竞技活动很早就走出了生产劳动的领域，成为一种健身与审美的中介和共同体，受到人们喜爱。体育运动本身充满了神奇的动感魅力，它与美紧密相连而且密不可分，它通过人体运动的各种形式展示其深厚的美学内涵，形形色色的运动项目都在竞相显现着美。阳刚美与阴柔美、形式美与形体美、技巧美与风格美、身体美与运动美等等，可以说这都是体育运动的美学特征。特别是竞技体育运动，它作为体育运动的重要形式，起源于人类对于自身竞技行为"真、善、美"的统一追求，并以其特殊的方式充分展示着人类追求美、体现美和创造美的理想，它与人类纯粹的审美活动艺术具有共同的逻辑起点和相互交叉的内涵，具有极高的审美价值和艺术欣赏价值。

　　激情刺激的体育比赛为什么不能取代体育电影，体育电影的魅力又源自何处？黑格尔说过艺术美要高于自然美，艺术美是由心灵产生和再生的美，

 体育影像传播：百年中国体育电影研究

心灵和它的产品比自然和它的现象高多少，艺术美也就比自然美高多少。① 电影利用"体育"生动的情节而形成一个实质的电影类型。叙事是电影的主要表现方式，同电影一样，体育比赛本身同样具有叙事结构，因为体育题材电影常常会在结尾时设计一个高潮的胜利或失败。② 体育运动完全契合电影对戏剧化内核——故事（比赛悬念）与明星（冠军）的要求。体育运动项目一旦进入影视作品中，让人获得更充分、更有艺术想象力的审美感受。可以说，在体育题材的影片中，无论是力与美凝聚的完美符号的传达，还是对生命意义的提炼与思考，其中的拼搏与进取、竞争与较量，都是在通过对健美身体的展示、体育竞技技巧的呈现、体育精神的追求等叙事中完成的。体育电影将体育这一身体活动进行艺术加工，经过心灵化的处理后，其魅力自然高于生活状态下的体育比赛，它用唯美的电影语言叙述有关体育生活的故事，体育电影魅力除了体育本身有讲不完的故事之外，更重要的是对人性的追问及表达，就是这种表达、呈现和追问，使得体育电影没有时效性，不因时间而改变它的魅力，不因地域而降低其观赏性。③ 从早期影像中零散的运动镜头，到让·维果的《尼斯的景象》中颇多的运动场面，再到德国登山电影中对某一体育运动和人的单一强化，电影对体育运动和人体本身的审美在不断的强化，呈现体育的运动美、人性美、情感美、思想美，使体育在社会上产生更大影响。

一、体育电影运动美学与身体叙事

体育作为一门专门处置感性的学问，要凭主体对自己的身体进行感觉、体验，身体的运动才产生了具体的体育运动，为了阐明体育运动就必须首先明确"身"自身是什么。体育基于其身体运动的体验特点，虽然无法用语言"表达"，但是体育运动却使人的身体得到许多在日常生活中难以体验的感受。身体在运动中通过跑动、跳跃、翻腾等动作，强烈刺激人的神经系统和感觉

① 李磊. 体育电影对体育本质的表达及其社会功能的靶点. 华东师范大学硕士论文，2011：1.
② Cashmore, E, Sport Culture (pp. 132 – 139), Loudon: Routledge, 2000.
③ 李磊. 体育电影对体育本质的表达及其社会功能的靶点. 华东师范大学硕士论文，2011：2.

器官，引起特殊的兴奋和快感。这些感受是人全面发展所必需的，也是通向审美境界的初级阶段。它最本质的特征在于寻找、发现人类生命所能达到的最高境界，体现生命的健康与活力。所以，奥林匹克设定的"更高、更快、更强"的目标可以成为一个理想而被人们所接受。

体育运动使身体叙事实现了新的跨越，它告诉世人，作为自然人，其生物属性经过系统的训练之后所能达到的目标，他在跑、跳、旋转、击打等方面具有的能力。体育运动的身体叙事始终以身体为焦点，它是身体的运动，也是身体的收获，它指向身体的健康健美，身体能力所达到的高度、速度、灵敏度、柔韧度等。身体运动中的身体叙事是实在、真切的，在比赛场上靠的是用实力说话，无论是参与何种比赛，运动员的身体就是他（或她）通往胜利彼岸的保障。至于日常生活中参与体育锻炼的大众的身体，通常是以其最真实、最符合自己身体需要的运动方式实施锻炼的计划，他们或者在自然界、或者在运动场上、或者在家庭生活中都能够寻找到满足身体健康或健美要求的理想形式。这意味着体育运动中身体叙事的舞台既可以是有组织的，也可以是自组织的，特别是自组织形式的身体叙事，它并非由于外在的诱惑驱使，而是生命个体在兴趣和需要的驱动下所做的选择。身体叙事应成为体育电影的首要元素，电影与身体的紧密关系主要表现在两个方面：一方面，电影作为表现身体的媒介，将日常身体经过电影艺术手法的塑造变为了电影化的身体；另一方面，身体是电影的视觉形象符号，电影借用身体这个形象符号能够很好地起到表情达意的效果。① 在体育电影中，身体不仅仅是它所描述的题材，与主题密切联系，而且身体本身就应该成为故事的主角。然而，对于一些体育电影拍摄者来说，他们并没有认识到身体叙事的重要性，身体自身并没有参加到叙事中去，而是作为人物的形象，成为电影中的一个视觉表象符号而已。

良好的身体感觉是人贯穿生命始终的追求，体育运动庞大的身体叙事空间为人们求证自己的身体提供了寓所，这种追求可以分为两个方面：一方面是通过观看、欣赏他人的身体表现力从而体验到满足；另一方面则是亲力亲

① 张净雨. 用镜头肆虐身体的灵魂探询者——大卫·克罗南伯格的身体化电影研究. 当代电影，2008（10）.

为投身到运动过程中去。体育运动员往往具有身体的物质天赋而且经过有计划的科学练习，身体一般呈现出超越常人的健美特点和活跃气氛，带着窥视心理的电影受众，进入电影叙事想像框架的诱惑性引导，也相当程度上被体育电影人物形象具有的富于感染力的美学外观所吸引。体育影像诞生之初就是对人体美的一种潜在的审视，这种审视由偶然逐渐成为自觉。《奥林匹亚》中那极美的人体力量展现，让受众可以从中领悟到体育运动真正的魅力。影片镜头首先展现奥林匹克运动发源地希腊的神庙、立柱、拱门和城墙等遗迹，引领观众进入奥林匹亚的古老世界。然后，镜头切换到富有宗教内涵的精妙绝伦的古典雕像的身上，一尊尊赤裸的健美英武的运动员雕像，体现出人体的优美曲线和蕴藏力量之间的和谐美，表达出古代奥林匹克的精神实质，"健康的躯体中蕴藏着健康的灵魂"。在米隆那尊体形完美、充满爆发力量的"掷铁饼者"塑像中叠化出一个真实的掷铁饼运动员的优美健康的裸体造型，里芬斯塔尔的摄像构图充分突出奥运健儿体魄的强壮、矫健、活力和动感之美，整部电影可以说是歌颂人类身体理想之美的不朽诗篇。①

二、体育电影竞技美学与对抗叙事

竞技体育比赛具有竞技性和挑战性，极具观赏性和参与性。正如一位好莱坞导演所说："没有一部奥斯卡大片所制造的悬念能够与一场足球赛相比"。之所以出现这样的赞美，一方面是由于竞技体育的竞赛性质所决定的，竞赛往往在力量与能力相当的个人或群体中展开，是一种对抗，这种竞技具有强冲击力和感染力，甚至煽动力；而且竞技的胜出者可以极大地满足人们的崇拜需求。同时，这种对抗本质上又属于"游戏"，就算引人入胜的比赛的输赢，固然千钧一发，但它是对真实对抗的戏拟，是一种安全形式意义上的对抗；比赛过程富于悬念，是更广泛意义上的戏剧仪式，它既可以最大限度地张扬生命的本能和运动员的心理空间，又呈现出一定的游戏状态，这为电影表现人物、制造氛围都提供了可操作性。另一方面，体育运动的行为方式都

① 黄宝富. 身体世界是艺术奥秘的谜底——论体育电影的身体美学. 当代电影，2008（3）.

第二章 运动之美与影像之流

是可以量化的,而电影就是一种将时空量化的表现形式——镜头的分切组合、声画的同步与对位、空间的静止与变动、时间的停滞与连续……这些几乎可以直接指引任何一项体育赛事。[1]

竞技体育比赛具有激烈的对抗性和竞争性,具有竞技性和残酷性。体育电影借鉴这些特征展开策划和联想,创作出服务于主题烘托气氛的情节。体育电影与竞技体育关系密切,竞技体育是体育电影的对象和素材,是体育电影的基石,体育电影是竞技体育的媒介和延伸,体育电影离不开竞技体育,竞技体育项目是制作体育电影的重要素材。竞技体育的特征形式是体育电影的重要情节,围绕故事与主题,编剧往往将时兴的竞技体育搬入银幕,利用其较高的刺激性和观赏性感染说服受众,而一些非竞技体育项目,则因其普及性和刺激性较低,观赏性不强,很难取悦征服广大观众。竞技体育的发展与成就是体育电影创作的源泉,优秀的体育电影总能适时关注竞技体育的发展与成就,通过素材收集,激发创作的灵感。[2] 同时,竞技体育的精神思想是体育电影的灵魂。另外,体育电影通过所涉及的叙事场景来增加体育电影的竞技性,一方面追求在真实的环境下体现体育的魅力,更多的在体育场馆、在观众面前淋漓尽致地表现体育运动的美感,比赛的过程也许不是电影的重点,但很多体育电影却无一例外地选择了体育场馆实地拍摄;另一方面,竞技体育题材电影通过故事发生的时空环境变化,对叙事内容和情调产生影响,所有竞技体育题材小说的叙事场景都与竞技体育赛场相关。

竞技,通常所说的比赛,是体育题材影片中所表现的不可或缺的内容。竞技体育必然是对抗性的,对抗性意味着体育比赛包含着强烈的"敌—我"二元对立结构,而强烈的"敌—我"二元对立结构乃是经典叙事性艺术的基本特征。竞技体育比赛与戏剧性很强的小说、影视剧存在结构上的一致性,它不仅具有开端、发展、高潮、结局等经典叙事性艺术不可缺少的要素和程序,而且具有类似惊险小说、惊险电影的基本结构,所有这些要素构成了竞技体育的叙事模式。涉及到体育竞技,除一般性的体育运动之外,还要考

[1] [美]兰迪·威廉斯著. 付平译. 好莱坞院线——100部体育电影 [M]. 中国民主法治出版社, 2009. 6.
[2] 陈卫峰,丁丽. 体育电影与竞技体育关系的探析. 广西大学学报(哲学社会科学版), 2008(2).

体育影像传播：百年中国体育电影研究

虑到精确的动作技术以及赛场的规范等内容。影片无论通过争夺或搏斗等动作完成，表现竞技正面交锋，还是侧面反映双方心理的对抗，都会将其融合在双方不同的成长经历当中。在这个过程中所采取的策略，就是对抗叙事。我们最常见的篮球、棒球、拳击等竞技项目，它们本身就具有很强的竞技性。电影讲述故事的过程当中，创作者不可避免地按照竞技的规制进行假设，这些规制就成了创作者和导演必须遵循的潜在法则。这种竞技的规则使得所有人，无论是创造者还是受众，都遵照这种习惯进行思维，在这种思维的驱使下，再加上体育题材影片具有竞技性，观众会自觉地将注意力投向比赛的双方，就会产生一种强烈而紧张的情感。

在其漫长的历史演变过程中，体育的竞技性愈来愈摆脱原始竞技的野蛮及其对应的直接功利性目的，发展成为具有普遍意义的文明竞技。竞技体育是身体能力的对抗，但只是身体能力的象征性对抗。说竞技体育中身体对抗是象征性的，并不是说它是不真实的，而只是说它是非暴力的，象征性的反面不是不真实，而是实质性。在世界电影的创作中心由"故事电影"转入"景观电影"之后，电影中的特技手段大行其道，体育电影也将借助体育特技获得新的发展机遇，电影技术的广泛应用必然会强化体育电影中的运动竞技奇观。

三、体育电影暴力美学与励志叙事

暴力是人类的一种本能行为，其含义是强制的力量。"暴力美学"是个广义的概念，指将一种展示攻击性力量和非常规性的暴力行为，通过武打动作等暴力场面形成形式感，并将这种形式美感发扬到观众欣赏的程度，是忽视或弱化其中的社会功能和道德教化效果的一种电影形式，它是电影中的语言，在向观众表现暴力的基础上运用美学的原理以及导演的美学修养，融入美学因素，把暴力美化，使观众在视觉上可以接受导演们表现出来的暴力感。"暴力美学"在强调暴力的同时，又具有美学倾向和美学目的。① 暴力，可能是大多

① 陈醒芬. 浅析当代电影中的"暴力美学". 美与时代（下），2010（12）.

第二章 运动之美与影像之流

数观众最早、最持久的观影记忆,每个人的内心都会体验到那种强烈的反应,不仅仅是因为对暴力有了感同身受的体验,更重要的是它在观众的心灵深处造成了理性所无法解释与化解的混乱、矛盾和恐惧。① 人类在身体能力方面的对抗曾经是充满暴力和血腥的,仅就体育来说,人类就曾发明过一些非常残酷的"竞技项目",古罗马的奴隶角斗赛就是最著名的例子。奥运会中的拳击、摔跤、击剑等项目原本也是充满血腥的,只不过,现代奥运会大多数项目都是"去暴力化"的结果,运动场上的竞技体育是一种剔除了暴力和血腥之后的身体较量,因而只是象征性的较量。

西方电影总是在暴力、血腥中体现人的价值,体育电影也不例外。根据北京体育大学宋薇的硕士论文《美国体育电影的发展历程及其主题倾向研究》,在收集到的 417 部美国体育电影中,涉及到的体育项目所占的比例排在前面依次是棒球 103 部、拳击 75 部、橄榄球 50 部、篮球 35 部,其他还有冰球、赛车、赛马等。虽然随着历史的发展涉及的体育项目会更广,前面几个项目在整体中所占的比例会逐渐缩小,但主体地位一直保持不变。② 拳击项目绝对是美国电影人及奥斯卡的最爱。几乎每部拳击的电影都会在口碑和票房上名利双收。拳击运动虽然残酷,但美国几部最佳体育影片都是以拳击为题材。在 20 平方英尺左右的拳击台上,四周是群情兴奋的观众,两个拳手赤裸上身露出强健肌肉,成为现场观众和电影受众瞩目的焦点,充分地将人类拳击所能到达的速度和力量、快捷和灵敏表现出来。③ 即使你并非体育迷,那些经典的励志故事同样会让你印象深刻:当年战胜《出租车司机》让史泰龙大红大紫的《洛奇》,还有那部爆冷横扫奥斯卡的《百万美元宝贝》,就算在美国四大体育联盟抢占美国体育界的今天,还有《斗士》为拳击类体育电影挽回荣誉。可以说拳击是好莱坞体育电影选材最多的题材,拳击作为美国人最喜爱的体育运动之一,比赛的残酷性和危险性以及人生价值的体现暗合了美国人的英雄情结。拳手动作快捷优美,展示坚韧顽强的竞争精神,拳击的发展历程充满了拳击手真实的人生故事:心痛和逆境、名师与经纪人的帮助、

① 张蜀津. 论"暴力美学"的本质与美学意味. 当代电影,2010(10).
② 宋薇. 美国体育电影的发展历程及其主题倾向研究. 北京体育大学硕士论文,2008:49-50.
③ 黄宝富. 身体世界是艺术奥秘的谜底——论体育电影的身体美学. 当代电影,2008(3).

勇气和英雄气概的培养、精彩的胜利与难忘的瞬间、胜负的未知性和拳台上不可预测的身体伤害，拳击中这些千古不变的成败主题和高娱乐性，常常成为受众关注的焦点，也是创作竞技体育题材电影经常涉及到的主题，拳击不仅是体育竞技项目，也是一场不折不扣的"勇敢者游戏"。

美国人对拳击运动的热爱，是这类题材受到关注的原因之一。从拳王阿里、弗雷泽，到泰森、霍利菲尔德，美国拳击为崇尚英雄主义的美国民众树立了一个又一个偶像，美国体育电影也必然会追逐拳击这个热门的运动而不断创新。《愤怒的公牛》是一部关于某人通过"合法虐待他人"谋生的电影。作为马丁·斯科塞斯最好的电影之一，影片根据前世界中量级拳王杰克·拉·莫塔的真实经历改编，是导演斯科塞斯关于意裔美国人的三部曲中的第二部，影片以一系列残忍打斗场面作为叙事结构，给观众以强烈的视觉刺激，影片中的拉·莫塔对他的对手毫不留情，同样也给观众留下不留情面的感受。拳击运动表面上看惊心动魄，但这不是本质，究其根源则是美国人崇尚个人征服、追求个性价值的原因使然。于是围绕着拳击运动员的个人经历或一场激烈的拳击比赛，就可以成为一个绝妙的电影故事。拳击这个个人项目更象征了小人物通过个人奋斗，可以取得成功，实现个人英雄主义的美国梦，而拳头加枕头的暴力美学和色情美学更是好莱坞吸引受众的一大法宝。杰克在拳击场的打斗反映了他不平静的家庭生活，而两者都是暴力情色化心理的体现。拉·莫塔在拳台上的战斗变得不是那么重要，更受关注的反而是他私生活中的际遇，其中就有和他脱不了干系的黑手党。导演没有把拉·莫塔塑造成完美英雄。片中的他脾气暴烈，敏感多疑，也会靠打假拳赚钱。罗伯特·德尼罗影帝级的表演是本片的一大亮点。为了演好这个角色，他跟拳王莫塔学了一年拳击，学到连莫塔也很难击败他。而为饰演晚年的莫塔，德尼罗不顾血压升高和心脏病的危险，在四十天里增肥六十磅。他说："我就是不能演假戏，我知道电影是一种假象，也许演员的第一个规定是假装，但我不能这样，我需要处理一个角色的切身体验，包括胖或瘦。"进入21世纪，在美国体育题材的电影中，拳击运动的势头被橄榄球、棒球压制，于是，关于这两个项目的电影逐渐涌入观众的视线。

中国体育电影是一种建立在竞技运动基础上的类型影片，暴力对抗是这

类影片的核心构成要素。其实,动作并不只是体育电影特殊属性,匈牙利电影美学家伊芙特·皮洛曾经指出:"任何影片都是一个有意义的动作的再现,无论这个动作多么离奇,多么怪异。这个叙事原则是普遍有效的,即便貌似矛盾,因为最抽象的概念、论题或判断也只能体现一般'故事'的表现中,即直接的动作系列中。"①

四、体育电影超越美学与神话叙事

瑞典电影大师英格玛·伯格曼说过,没有哪一种艺术形式能够像电影那样超越一般感觉,直接触及我们的情感,深入我们的灵魂。而电影给予人们的强大触动正是缘自它直接作用于人体感知器官,且极度逼真甚至超越逼真的视听感召力。自竞技运动形成以来,赛场上的胜利就是人们心目中的英雄,并成为人们崇尚、追逐的偶像。竞技运动的特征之一就是竞技性,这不可避免就要产生惟一的胜利者。从远古时代的人兽搏斗,到现代体育的角逐斗技,胜利者是单个的人或者是某个组织,人们对胜利者加以体认,进而对获胜者进行的体育项目趋之若鹜。人的不断超越是人作为高级生命所独具的内在精神价值,这在竞技运动中体现得尤其充分。其实,体育的超量恢复原理,已经预设了竞技体育的精神价值取向。一名运动员能够保持在顶尖水平已属不易,要想超越,其需付出的艰辛是可想而知的,正是这种不畏艰难、勇往直前的精神,成为体育对人类的感召的动力。残奥会所展示出来的生命力先遭到压抑,而后冲破阻力超越自我,从而使精神振奋所表现出来的人的道德精神力量,尤其令人感动。从某种意义上说,励志主题的体育故事片就是以影像的方式来铸就梦想,其中怀梦者不仅对梦想深切渴望,同时他们还拥有对生命中艰难和孤寂的敏锐感知力,以及充分感知后毅然向着梦想高飞的精神力量。追求梦想的道路不可能永远一帆风顺,它注定要历经一段从磨砺到坚定的过程。如果把"梦想的建构与实现"看作是励志的整个过程,那么"自我挑战与自我超越"则更偏重揭示这种过程本身,更准确地说,它所展示的

① [匈]伊芙特·皮洛著,崔君衍译. 世界神话——电影的野性思维. 中国电影出版社,1991:11.

 体育影像传播：百年中国体育电影研究

是影片主人公如何在励志中一步步成长。

体育崇高美的巨大功用，首先是借助个体胜利的象征意义，使运动员（队）与国家民族在道德价值和情感愿望上产生认同，继而利用体育竞赛的胜利来达到振奋民族精神、加强爱国主义教育、增进民族凝聚力等目的。每当国歌高奏、国旗升起，所有运动员通过汗水、血泪、摔跤、受伤、痛苦、失败等个体付出，换来胜利和欢愉就成了激发民众的力量。就此刻而言，在恢弘博大的国家民族面前所有困难都显得微不足道、渺小弗如，代之而起的是全民族道德意志的肯定和文化价值的认同。与此同时，在内在价值同构效应的作用下，所有在场的人，不论种族国别，都会不约而同地为人类力量的伟大而深感自豪，而这一崇高意境的肇始者——运动员，也自然地升格到了民族英雄的高度。在体育电影最关键时刻，一个英雄人物力挽狂澜，从屡遭挫折到实现个人一个阶段的梦想，在较量的过程中，虽然有着极大的实力差距但总能通过努力而反转比赛的结局。这种叙事的策略就在于，英雄个体的诞生，从一个几近绝望的境地，到恢复斗志与信念过程，无论是为国家争取胜利和荣誉还是坚持个人奋斗的最终理想，体现核心观念的是对于梦想的坚持。在叙述他们经历的过程当中，部分影片也展现了他们的现实人生，而这种叙事的本身也就成为了一种神话。① 体育运动尤其是竞技运动，区别于人类其他活动，除了最直接、最不加掩饰的竞争方式外，便在于其构建的元素：速度、力量、耐力等，也正是人体本质力量的基本要素，这便决定了其崇高美的价值指向，在于人体对自身有限性的超越。通过不断地刷新记录，象征性地预示人类，在征服前进障碍过程的一次又一次胜利，进而对人的本质力量确认、肯定、张扬。从中获取强大的精神优势，这种精神优势是人类的共同追求和财富，它将激励人们勇敢地面对一切艰难困苦。

英国体育故事片《火之战车》（1981，休·赫德逊），是根据真实人物事迹改编而成的。犹太学生利迪尔·亚伯拉罕、苏格兰青年利德尔·哈罗德坚持不懈、自强不息，凭着烈火般的信念和高尚的体育精神，两位英国短跑运动员在1924年的巴黎奥运会上获得100米和400米赛短跑冠军。电影中的演

① 卿清. 新时期以来的中国体育题材影片的研究. 中国艺术研究院硕士论文，2010：17.

员身体颀长、面容俊朗，奔跑过程完全呈现出人类潜藏的"力"与"美"，而且电影蕴含的个人理想、宗教精神和民族意识深深打动了观众的心灵，影片获得第54届奥斯卡最佳影片、最佳原创剧本，最佳服装设计、最佳原创音乐四项大奖，同时还获得戛纳电影节评审团特别奖。影片《洛奇》的男主人公洛奇只是一个过气的拳击手，有拳击热忱，却只是混杂于三流拳击赛中，为庆祝美国建国200周年，当地举办了一场拳击赛，胜出者将获得15万美元的高额奖金，一个本该参赛的拳击巨星受了伤，主办方选中洛奇去作为另一位巨星的陪衬。对手根本没把洛奇放在眼里，可洛奇在满脸是血、眼睛肿得只剩下一条缝的情况下撑着打了14个回合。出演洛奇的史泰龙，也是故事的一部分，在史泰龙还很年轻的时候，身上连买一件西服的钱都不够，但他全心全意地坚持着自己心中的梦想：做演员、拍电影、当明星。

追梦情结与神话叙事只是众望所归的一种习惯。打破这种习惯，也可能会获得意外的效果，引发观众的思考。体育题材的电影并非仅仅表现体育竞技本身的激烈，还要表现体育本身应该带给人类在生命、生存意义上的思考，并在此基础上，体育题材的影片也需要更进一步探索其对社会及生命的反思。体育运动与电影艺术的联袂赋予体育故事片独特的影像气质，使其更加适于通过影像的感染力来影响观众的感性经验和认知方式。比如，宏伟的竞技场景和盛况迭出的竞技角逐可以超越发挥体育电影的宣泄的功能，在现代社会，体育不仅关乎人的身体健康，而且被赋予了许多精神层面的意义。在现代奥林匹克创始人顾拜旦的思想体系中，体育包含了以下基本理念："更快、更高、更强"的超越精神；公平竞争的协同精神；和平、友谊、进步的国际精神；平等、开放的民主精神等。一个世纪以来的体育电影，基本上是对这些精神的形象化阐释。

力和美是人类的追求，是人类最珍视、最贵重的东西。然而人性美的真正展现，就在于能否在个人的行为实践中，处理好个体发展与集体利益之间的关系，能否体现出崇高的社会价值和道德品质。体育运动是全方位动态地展示身体的能力（力量、速度、耐力、灵活性、平衡性等），同时在其运动的表现过程还包含积极的精神品质，因而其结果往往不仅是让人们感受到人体在运动中所具有的自然魅力，更重要的是其中所蕴涵的崇高精神和价值能够

激发人的共鸣。人类对大自然的不断造访,正是出于一种敬畏的心理,希望通过对自然绵延不断的探索行为,将有限的个体生命串缀,放射出灵魂不朽的光芒。因此,自然的永恒与人类的不朽互证,从而使人类自我存在的价值得以确认。

五、体育电影悲剧美学与人文叙事

作为美学范畴的悲剧,是指积极可贵的精神在不可抗拒的命运前毁灭。所以,鲁迅说悲剧是"将人生有价值的东西毁灭给人看"。悲剧的审美核心是崇高,它能激发人们的同情、怜悯与崇敬,从而净化人们的心灵,给人类以鼓舞。从审美形态划分,悲剧至少可以有三种品类:即"悲壮"、"悲苦"、"悲哀"。"悲壮"类的悲剧也可以称之为"英雄悲剧",其特质是代表正面价值或力量的性格坚强的主人公,在与其对立面的斗争中,在"主动迎战、积极抗争"中遭到失败或毁灭,进而使观众从庄严、伟大的英雄情结中获得精神的振奋与人格的升华,获得一种悲壮、崇高的审美感受。[①] 悲剧产生的悲壮感,不仅仅是怜悯和恐惧,也不仅仅是伦理的内容,而是怜悯和恐惧经过伦理和智慧的中介转化成为愉快,是一种怜悯、恐惧而又愉快的特殊感情与探索真理、追求伦理意志的交融统一。竞技体育比赛中只能产生一个优胜者,这种排他性是竞技体育的主要特点。冠军只有一个,最后的胜利者只能是少数,对于更多的参与者来说,即使通过艰苦努力,拼尽全力,也无法改变最终失败的命运,体育比赛的这一预设,注定了其重在参与的目的性。体育悲剧的魅力在于悲剧英雄面对挫折、困难,以非凡的力量、坚强的意志和不屈不挠的精神,战胜自我、超越自我。

悲剧的审美意识,在于使人感受悲痛的同时,产生巨大的精神震撼,达到理性的升华,从而提高精神境界,进而获得更深层次的审美满足和愉悦。竞技体育比赛中的悲剧美蕴含着与崇高相通或类似的内容,能使人惊心动魄、心往神驰,提高精神境界,产生审美愉悦,具有审美意义的悲剧现象才是竞

① 王迎庆."主旋律"电影与"悲剧品类". 电影,2001(2).

第二章 运动之美与影像之流

技体育悲剧的审美对象。有悲才有喜，才有美。体育竞赛是残酷的，赛场上人们往往关注成功者，其实，失败的悲剧从美学的意义上来说，更加具有审美价值。竞技体育比赛中的悲剧人物，并不是指所有失败者。从审美的角度出发，竞技体育比赛的悲剧性真正体现了精神美的本质，这种美不同于仅仅从那种理智上去体验的抽象美感，它的内容、表现形式直接融化了人的意识和行为。在体育文化中，运动员向极限挑战，这是人与自然、文化与自然的抗争，从终极的结果看，体育运动中人每次与自然抗争的艰苦努力都以失败告终，但是，每次失败悲剧的结局，却是人类不断挑战自然的一个个里程碑，是人类超越自我的一个个感人故事，当失败的悲剧以胜利的方式来呈现时，这是一种辉煌的失败。体育正是因为这种失败的悲剧而显得悲壮和伟大。[1]

竞技体育是一种标准的"零和游戏"，只存在两种可能结果，不是输就是赢，绝不存在"双赢"的可能。从叙事学角度来看，以奥运会为代表的竞技体育是不可预测的，偶然性深藏于每场比赛乃至比赛过程的每一分每一秒中。偶然性的巨大威力乃是竞技体育之所以成为真实叙事的本性使然。真实叙事区别于虚构叙事的一个突出标志就是：真实叙事的结果并不掌握在人的手里，虚构叙事从来就是"完成了的叙事"。[2] 竞技体育比赛是运动员、教练员和受众产生和表达个人感情的情感场，体育赛事本身的跌宕起伏、成功和失败、激情与落寞、大喜和大悲吸引受众的关注，有利于受众产生情感的共鸣。其实，也并非只有登上最高领奖台才能完成自我实现，只要运动员是以顽强的意志，通过艰辛的探求，历经了比赛过程，就已经具备了一种目的的崇高。至于最终没有获取好的名次，抑或是失败，均不会成为展现体育崇高精神的障碍。反之，体育竞技的悲剧情节，往往更能展现体育的崇高。翻开体育史册，几乎每个优秀运动员都以失败的悲剧告别体坛。体育梦想不仅因为体育的竞技特殊性表现个人的求胜欲望，而且在电影中被赋予了深厚的人文意蕴，根植在人们的某种共同信念与共同关注上。

美学从它诞生的那一天开始，始终以人文关怀为己任，这是美学的精

[1] 马飞，段宝林. 竞技体育悲剧的美学内涵. 体育学刊，2006（3）.
[2] 王程，张雁. 奥运会吸引民众眼球成因探析. 浙江体育科学，2008（1）.

神内涵,是美学的本体价值,同样也是美学对人类文化所作出的最大贡献。艺术应从"本真"的意义上给我们迷失的心灵寻找到一条通向"神行"的路,它必须揭示生活的"应当"或展示"可能世界"的生存方式。艺术总是人的"创造物","创造"的本意就是构想并描绘出一个人们所向往的世界,它遵循的原则是超越而不是自私、是理想而不是现实。"成长励志"可谓体育故事片的一个统摄性主题,在新时期的体育故事片创作中这种主题具有极强的贯穿性,体育故事片正是凭借饱满的励志元素,实践着新时期电影美学困顿中的突围。"励志文化的风靡促使电影艺术加入大众喧嚣的行列,体育对社会的激励功能成为媒介的砝码并得以充分发挥,体育题材的励志电影风行世界。"不仅如此,竞技精神与励志文化的结合同时赋予体育电影独特的美学品格,即对人类生存状态的终极关怀,及其精神上的启蒙与激励。可见,励志功能已经成为体育电影弘扬人类优质体育与意志的重要表征。在新时期的体育故事片中,"成长励志"的主题主要锁定在追求"梦想"和探求"自我"的方向上。①

　　竞技的残酷、命运的多舛与信念的笃定构成体育题材影片强大的内在张力,而孜孜不倦地探寻与追求、顽强不懈地拼搏与坚持正是对这种张力的诠释。中国体育故事片情节设置的重心放在人物通向成功与胜利之路上的种种障碍、困难及其克服过程,这种叙事套路使得"挑战自我"和"超越自我"的创作观念在体育题材电影中呈现出普泛化,特别在新时期以来涌现出的一批展现残障运动员自强不息的作品中显得尤为强烈。像《赢家》、《黑眼睛》、《12秒58》,主人公都是身残志坚的运动员,这本身就为人物在困境中突破自我奠定了突破的基础,有利于影片戏剧冲突的施展。考察新中国体育电影的题材,会发现一个很有意味的现象,即以妇女、儿童以及残障人为题材的电影占了很大比重。根据不完全统计,以妇幼和残障人员为主人公的电影占体育题材的比例大约为四分之三。而且此类题材的电影同时也代表了各个时期中国体育电影发展的最高水平,比如"十七年"时期的《女篮5号》、八十年代的《沙鸥》以及新世纪的《隐形的翅膀》等。妇幼以及残障人在男权社会

① 刘洋. 新时期以来中国体育故事片研究. 南京师范大学硕士论文,2010:15.

中都属于弱势群体,如果说女性题材的侧重,有中国女性运动员在世界赛场上取得的成绩大大优于男运动员的现实原因,那么对儿童及残障人员的关注则更多地体现了体育电影的人文色彩和情怀。由于体育电影深入细致地再现了妇幼及残障人士在社会上和生活中所遭受的种种磨难——因性别引来的质疑与歧视、因身体残缺而带来的诸多不便,能够充分调动视听手段表现这些女性和残障人敢于与困难和命运抗争的不屈精神。影片因此也传达了一种悲凉和沧桑。① 将视点选取在相对弱势的一群人的某一个个体身上,在每个个体的成长道路上找到相应的故事,在故事的讲述中把作为运动中的人与社会中的人的人性表达清楚,成为一种对生命关怀的深层理解。②

体育运动中各类项目构建着各式各样的形式美。比如:跳水健儿腾空跃起,在空中一番眼花缭乱的转体后,疾箭般插入碧波之中;一场精彩的球赛中,球员们精湛的技艺与巧妙的配合;体操选手在地毯上腾跃,凌空飞旋,那流畅美妙的动作,给观众留下深深的印象;武术动作形神合一,威武勇健,复杂多变。运动会的开幕式和闭幕式,成千上万人的团体操表演,编排精美、规模宏大、气势磅礴,这些都充分体现了体育运动的直观形式美。以力量型竞技为主要特征的田径、游泳、摔跤、击剑、划艇、滑雪、举重等体育项目,其观赏性根源于人类审美活动中的英雄崇拜情结;包括体操、跳水、花样滑冰及一些小球类球赛等,其观赏价值更为集中地展现着竞技体育所包含的优美的艺术素质;以篮球、足球、排球等球类为典型代表的体育竞技,既充分展示了力量与战略战术高度结合的英雄式壮美,同时具有高超精妙的技巧表现。这种力量与智慧相结合、个人技巧与集体配合相结合、大场面与长赛时相结合的竞技,成为一种富有戏剧的体育审美,深深地吸引着广大观众,同时也培养观众们独特的体育审美眼光。不仅体育竞技活动本身展示着它独特的美学价值,而且优秀的竞技者也在竞技中自觉地追求美的展现。③

体育以身体运动的生动"人体语言",叙述着人的本质力量,展示出人的"自然人格"、"社会人格"、"自我人格"和"文化人格"。体育运动实践塑造

① 郭学军. 精神与物质的双重建构——试论新中国体育电影三表征. 大舞台,2009 (5).
② 卿清. 新时期以来的中国体育题材影片的研究. 中国艺术研究院硕士论文,2010:9.
③ 汪俊. 对竞技体育美学价值的探讨. 山西师大体育学院学报研究生专刊,2006 (S1).

健美的运动员体格、技术规律与美的规律的一致性,使运动具有无与伦比的美、强、健、力,明朗与豁达则外化为"运动员气质";敢于斗争、敢于胜利和追求优越目标的顽强拼搏则凝聚为"体育精神";各种美的富集构成一个丰富而完整的体育人格美学世界。① 体育影视作品可以通过艺术创作规律制造出高于现实体育运动的艺术美,它可以通过两个层面来达到此目的:一是节目制作上的整体构思,也就是艺术酝酿;二是运用技术手段实现这种艺术构思。体育电影调动各种视听元素,塑造独特的人物形象、营造场景空间、表现方式、光影色彩和声音特色,比如使用修辞格形态之一的"变格"修辞,包括"快慢动作"镜头、定格、变焦镜头、鱼眼镜头、负像、分割银幕等手段,实现主体情怀的张扬与抒发。体育的身体运动有野性的呐喊、汹涌着生命的狂涛,它原始而不蛮荒,是理性的"过程艺术",而非运动的本能。体育给原始的行为(如奔跑、投枪、射箭)注入了现代意识和当代科技、文化的成果,体育是创造性行为,凝聚着"人的本质力量",并进入了"自为"的美学世界。体育竞技本身的美就具有优美与崇高的特质,体育电影作为一种艺术化了的美就更能体现这种优美和崇高。

第二节 中国体育电影的女性母题与性别叙事

从1905年中国电影诞生算起,中国电影已经走过了百年历程。作为类型电影中的一个独特的类型,虽然体育电影在中国电影史中留下的佳作并不多,但历数中国电影每个辉煌时期(如上世纪三四十年代、"十七年"以及上世纪80年代),中国体育电影在任何一个时期都没有缺席。从1934年孙瑜导演的《体育皇后》到"十七年"中的《女篮5号》,再到改革开放后的《沙鸥》和新世纪的《女足九号》、《帅女男兵》,在这些为数不多的中国优秀体育电影作品中,导演们都把视角无一例外对准了参与体育运动的女性。回眸百年中国体育银幕,多姿多彩的女性形象给人们留下了难以忘怀

① 李岳峰,李再兴,李亚俊. 论体育人格美. 湖南农业大学学报(社会科学版),2002(1).

的印象和追思,自母权制被颠覆以来,女性在男性为中心的社会里一直处于从属地位,女性的生存没有历史,女性何以能在中国体育电影银幕上统领风骚?电影中的体育女性形象究竟多大程度上还原了中国体育女性生存的真相?

一、中国体育电影中的女性优先

纵观外国体育电影,主要人物男性偏多,而中国体育电影的主角则大多为女性和青少年。下表是1949—2008年间体育故事片中所表现的主要人物列表:①

表一 体育故事片的主要人物

年代 表现人物	1949—1966	1979—1990	1990—2000	2000—2008	合计（部）
女 性	4	9	5	2	20
青少年	2	3	5	12	22
其 他	4	7	2	4	17

1949年以来的体育故事片中以女性为表现对象颇多,这从影片的名字中就可以看出来,《女篮5号》、《碧空银花》、《女跳水队员》、《冰上姐妹》、《乳燕飞》、《排球之花》、《一个女教练员的自述》、《第三女神》、《帆板姑娘》、《美人鱼》、《哈罗,比基尼》、《女帅男兵》、《女足9号》等,这样的影片名称无疑就会给观众一个可以想象的空间,同时极大地增强了一部分观众的观影欲望。以女性为电影表现对象从社会价值方面表明女性地位的上升,且以身体素质而言女性是弱者的代名词,中国体育故事片把女性作为表现对象从很大程度上是肯定了中国体育的进步和中国人民身体的强壮,但从电影本体来说,作为被看的对象,不管是体育运动还是女性只是取悦观众的符号。中国历史上第一部女性体育电影《体育皇后》,当时导演选择体育作为表现对象无非是利用体育运动的力量和奋进来警醒沉睡中的国民,如果选择男性来代替

① 王丽娜. 建构与呈现——新中国体育电影文化阐释. 山东师范大学学位论文,2010:24.

 体育影像传播：百年中国体育电影研究

女主人公同样可以完成故事的叙述，并达到此种作用。但是，女性在大众心目中有"弱"的潜在意识，将弱势的女性与追求"更高、更快、更强"的体育精神特别是某些力量型的运动联系在一起，继而形成鲜明的对比效应，这种叙述策略将对受众产生更好的激励效果。新中国成立后，虽然体育电影将竞技体育与民族精神紧密联系，但也产生了诸如《女篮5号》、《沙鸥》等优秀女性体育故事片，新时期以来，以女性为题材的影片更加突出。这些影片的共同之处在于关注运动员、教练员的女性身份和故事发展中的性别冲突，善于利用家庭与事业的矛盾反映女性在体育事业中的两难境地。但值得注意的是从时间段上看，1979—1990年这一时期是体育故事片中以女性为主角最为频繁的阶段，而这一时期恰逢社会的转型——经济体制的转变、文化界的变革，电影也在进行必要的改革以适应市场化需求，因此为赢得更多的票房，电影的运营者们不得不挖空心思，让女性形象去迎合市场新的变化，满足观众的需求，使它能够吸引更多的关注和票房，不知道这究竟是电影的进步还是悲哀。①

二、体育电影的励志主题及身体叙事

体育有永无止境的强化体能的本质特征，体育精神又呈现出不断挑战自我、超越自我的特点，因此体育天生就具有励志的功能，体育似乎自从诞生那一刻起就具有一种励志的情结，正是体育对芸芸众生的励志功能，使得体育成为媒介的砝码，并得以充分发挥，体育风靡世界，因此体育题材的励志电影也颇受欢迎。体育电影的励志主题可谓司空见惯，几乎成为体育电影表现内容的集中概括。体育电影以人类身体的审美构形和美学魅力为自然界面，来表现人类坚韧顽强、奋勇拼搏、超越自我、追求梦想的励志主题，从而描绘人类社会个人的命运、文化状态和民族风情。

身体理论是文化研究的一个重要维度，并且越来越受到美学界的关注。低贱的、形而下的、长期处于无名状态的身体直到19世纪以尼采为代表的非

① 王丽娜. 建构与呈现——新中国体育电影文化阐释. 山东师范大学硕士论文，2010：24.

理性主义哲学兴起后，才开始进入形而上的思考范畴，并在20世纪中后期成为哲学与社会科学领域的热门话题。认识身体的欲望构成了18世纪以来西方文学中以各种方式讲述故事的强大动力，其中由"性"而生的欲望成为附加在身体上的新主宰。20世纪中后期，成为文化研究核心词汇的身体理论正式沿着这样的思考维度前行，20世纪末进一步演化为晚期资本主义时期后现代主义消费当道的美学标准。①

身体被看作是人类这一自然之子的完美代表。人类的力量与美、荣耀、和平、沟通、理解等，都可以通过身体的运动、接触和观看来表达。人类历史在某种意义上就是身体的历史。身体作为艺术展示的对象最早可以追溯到古希腊时期，但长久以来，身体一直处于意识的附属地位，直到进入20世纪以后，身体的处境开始随着视觉文化的来临成为视角消费的对象。以人体影像为表现核心的电影，自诞生以来就给了哲学的、社会学的身体观一个直接的展示平台，同时也给了银幕上的身体与欲望一个自由与禁忌相关的"阅读"空间。20世纪随着西方社会进入晚期资本主义阶段，大众文化和消费主义、视觉文化的膨胀使原本属于私人领域的身体日益进入公共空间，成为以影视文化为代表的视角文化的核心内容。电影中，身体不仅仅是人物灵魂的负载，更多的时候身体尤其是电影明星的身体都会被看成是一套打上独特标记的符号系统，使受众在潜移默化之中发生移情和认同。② 体育运动员往往具有身体的物质天赋而且经过有计划的科学练习，身体一般呈现出超越常人的健美特点，带着窥视心理的电影受众，进入电影叙事想象框架的诱惑性导引，也相当程度上为体育电影人物形象具有的富于感染力的美学外观所吸引。体育电影就是以体育运动为拍摄题材，反映和再现涉及体育的人类生活的电影作品。体育电影的视觉存在，首先依赖从事体育运动因而符合"优美"或"崇高"等美学范畴的电影人物的身体形貌。③ 在体育电影中，故事人物在进行体育训练或者竞技比赛期间，顺理成章地裸露出平常被衣服遮蔽的健美身体，在因为社会文明反而退化的人类身体面前还原出我们应该有的理想躯体。

① 张彩虹. 身体政治：百年中国电影女明星研究. 中国广播电视出版社，2011：3.
② 张彩虹. 身体政治：百年中国电影女明星研究. 中国广播电视出版社，2011：19.
③ 黄宝富. 身体世界是艺术奥秘的谜底. 当代电影，2008（3）.

中国近代的身体觉醒一开始就与西方不同，不单纯是文艺复兴式的人性解放，而是一种救亡图存意识下的对策性的实用主义选择，并且是与国家威望相连自上而下展开的。我国众多体育电影对女性身体的解禁尤其可以看出这种实用主义倾向。体育可以超越地理、时间、身份，在最大可能性上完成对每一互不相识个体的询唤。体育电影不仅自炫于女性的身体美感，而且流转着一种器物和服装的时尚魔力，以及"性"的无边魅惑。女运动员短得不能再短的运动裤、完整展现优美曲线的贴身运动衣、身手敏捷姿态矫健的竞技动作，在一览无余的观看中，成为焦点的女性身体既是意图治愈"去势"焦虑的物质性身体，同时又是释放儒家伦理道德文化压力和欲望的象征性身体，前者的"精神性"借由后者的被释放得到适度的表征。①

三、体育电影的性别叙事

当下处于主导地位的体育运动在传统上都是植根于军事征服、政治控制和经济扩张有关的男性价值观，在运动形式上采用的也是力量表演模式。不过，西方国家进入到后现代社会以来，通过愉快的体育运动表达人们之间的平等互动关系的乐趣参与模式也越来越受到重视。力量表演模式和乐趣参与模式在体育电影性别叙述中体现得尤为明显：一方面偏向男性力量的电影叙事依旧大行其道，另一方面以女性为主角的体育电影也参与到力量表演模式的叙事中来，并且拓展了乐趣参与模式。性别属性可以说是媒介体育叙事的基石，这也是媒介体育在市场化目标中实现召唤的手段。

（一）体育电影的男性逻辑

性别差异是体育的一大特点。就性别话语在体育中的表现来看，世界上现有的体育运动主要是以男性的价值、兴趣和经验为基础，由男性所控制，符合男性对他们身体、人际关系以及对这个社会运作方式的思考，这就把符合主流的男性气质、宣示男性身体可以忍受和参与暴力因而优越于女性身体等观念联系了起来。从历史的角度看，体育也属于男性，并且是由男性主导

① 吕鐄，李钢兵. 试论中国体育电影中"被看"的女性. 南京师范大学文学院学报，2009（2）.

的意识形态,最重要的是体育是"残留的超男子气概"在现代社会化中的最后一层堡垒,在面临不断增长的适应性别角色和力量关系变化的需求上,男性很大程度上继续"拥有"体育,并且是最大的消费者。在具有鲜明性别特征的领域,体育向男性许下了一系列相关联的承诺:(1)你强壮,所以你主宰;(2)你特别,所以你优于女性。无论是在竞赛还是消费上,体育主要还是一个由"性别地理"指导的消费领域。①

体育电影中所呈现的世界、故事题材多是取自男性在逆境中求胜的过程,所体现的正是对于男性个人能力与精神力量的神化。具体来说,又可划分为三种形态:第一,主角不论是单项体育的选手,还是团体体育项目中的运动员与教练,多是本身素质较差,或是被大多数人所不看好的选手;第二,天资优异但是无法擅用天分,或难以与团队融合的男性;第三,在体育电影中的最后往往会出现极为激烈的盛大比赛,伴随着关键时刻逆转性胜利,整个故事有了完美的结局,把男性理想渲染到极致,成了体育电影的固有特色。②这与体育电影的励志功能也是相互吻合的。因此,在体育电影中,占据主流的叙事逻辑就是以权利、侵略和武力支配他人的能力为主的男性特征,女性身体没有攻击性、缺乏体能和精力,女性身体天生弱于男性,并受男性控制。在较多的体育电影中,女性的出现要么是配角,要么就必须是貌美的,在身体上符合男人观看的标准。

体育电影的励志主题也带有鲜明的性别话语倾向,其具体的表现就是男性话语霸权。不仅绝大多数体育电影依照男性的体育理想为叙事原则,而且这种叙事原则在具体的叙事方法中也有鲜明的体现。整体来看,多数体育电影是以宣扬男性气质的力量表演模式为主的,例如拳击是世界体育电影尤其是美国体育电影最多见的一个题材,"拳击赛在早期电影发展史上扮演着重要角色,它们吸引了外来资本,也孕育了超长的影片。"体育电影承担的励志主题的男性角色大多表现如下:体育运动被定义为虚拟的战争,主角的对手被视为敌人,对手应当受到威胁,惩罚并被打败。这种体育运动往往是排他

① 劳伦斯·文内尔. 媒介体育、性别、体育迷与消费者文化:主要议题与策略. 成都体育学院学报,2012(3).
② 刘彦顺. 论体育电影中叙事的性别之维. 当代电影,2008(3).

的，组织与团队具有等级权威结构的特征，强调效率、组织、竞争、忍受痛苦。①

（二）体育电影的女性身体展示

法国著名导演吕弗说："电影是女性的艺术"。从性别纬度分析的话，当代体育电影在叙事类型的意义上表现出了很多相同的地方，比如针对女性运动的电影较少，在体育运动文化上占据主流的是男性气质。尽管体育电影以表现男性气质为叙事母题，但回眸百年中国银幕上的体育电影，不少多姿多彩的女性形象给人们留下了难以忘怀的印象和追思。自母权制被颠覆以来，女性在以男性为中心社会里一直处于从属地位，女性的生存没有历史，女性何以能在电影银幕上统领风骚，特别是在主要反映男性气质的体育电影中被大众接受，体育电影中的女性形象究竟多大程度上还原了女性生存的真相，这是体育电影研究者应该好好分析的。

一般情况下，社会对女性地位的认识和女性对自身价值的判断，最能代表社会价值观念的变化与更新，反映社会发展的文明与进步程度。或许就是这个原因，电影艺术家们总是自觉或不自觉地把注意力集中在女性形象的塑造上。另外，女性对审美的、社会的兴趣多高于男子，她们更注重人际关系，重视父母亲朋的情感，特别注意与自身世界相关联的社会问题；在人格特质上，女性的神经质倾向高、敏感、感情丰富、喜欢幻想，在视野的开阔、结构及知觉上，更注意细节，注重事物的过程。虽然视野开阔度要稍窄些，但对于微观点的透视力又比较强，这些都在一定程度上为电影的视觉形象提供了情感的"圣母"，女性更富于人情人性的表现力，更容易开启人们感情的"闸门"。所以中国成功的体育电影中，以女性作为主要表现对象，应该情有可缘。美国学者彼得·布鲁克斯在《身体活》一书中探讨了女性身体成为艺术表现和欲望凝视对象的演变过程，他指出：古希腊时期年轻男性的健壮身体代表着力量和意志，成为"衡量美的标准"，这种情况一直延续到文艺复兴的西方艺术中，男性身躯具有政治的、英雄的意义，不是公然以情欲之眼加以注视的对象，而女性裸体则几乎从一开始就是男性情欲化的观看对象。尤其

① 刘彦顺. 论体育电影中叙事的性别之维. 当代电影，2008 (3).

是文艺复兴之后,"18 世纪中期之后的某些时候——女性裸体完全确立为特定性别观众的情欲对象,而对裸体的表现也日益呈现出侵犯隐私的特征"。① 依照劳拉·穆尔维的观点:"影像即女人"、"影像即女性特质化空间",女性在文化中被指定的位置决定了她们所具有的"受到注视之特征"(to-be-looked-at-ness)的特质。在《体育皇后》这部中国最早的体育女性电影中,年轻女性的身体和对它的观看如果不是惟一的叙事手段,那么也是它重要的内容之一,影片呈现了一种不同于当时上海大都会"摩登风"的女性形象,表现了一种堪称清新的运动女性的形象,青春和裸露的大腿组成了影片着力表现的"焦点"和"卖点",不仅女主角大方耀眼地露出了大腿,影片还几次调用全体女运动员健美的大腿排演出"健康而性感"的富于装饰性的画面,从而创造出一种既清新又时尚的都市感。众多年轻女性裸露着大腿,时而合为机械一般的"力的表现",时而像葵花一般围成一圈……自《体育皇后》展演了这样的图景后,此画面也成为当时的报刊尤其是时尚画报热衷刊登的内容。

四、中国体育电影的女性被看及其他

视觉即聚焦。1973 年,女权主义电影批评家劳拉·穆尔维发表了《视觉快感与叙事性电影》一文,一针见血地戳穿了人们熟视无睹之观影现状:所谓好莱坞经典电影,其实是通过女性的银幕影像的制造,有力地维护了男性社会的秩序,使女性永远处于从属的"被看"的被动位置上。在一个被性别不平等支配的世界里,看的快感已经分裂成两个方面:主动的/男性的和被动的/女性的。具有决定性的男性凝视把他的幻想投射在依据其需要而类型化的女性影像上。在她们传统的裸露癖角色中,女性既被看也被展示,她们的外貌被编码以实现强烈的视觉和性感效果,这样她们就能被说成是有着被看性的内涵。②

① [美] 彼得·布鲁克斯;朱生坚,译. 身体活:现代叙述中的欲望对象. 新星出版社,2005:23.
② [美] 劳拉·穆尔维. 视觉快感与叙事性电影. 周传基译,载张红军编. 电影与新方法. 中国广播电视出版社,1992:212.

（一）体育电影的女性被看

无论是从艺术发展的需要看，还是从观众欣赏的心理欲求来看，缺少女性的舞台终究缺少了很多吸引人的魅力。在电影业处于初创阶段的20世纪20年代的上海，银幕上流行的是滑稽剧和时事新闻片，电影并不占据主流娱乐产品的地位，而充当都市各个社会阶层娱乐对象主力的仍然是传统的戏曲和经过改良的文明戏，这些娱乐方式沿袭了自清朝以来的严苛规范，舞台上绝少看到女性登台。即便是号称舶来品的文明戏，也都是由男性充当女角。但电影出现后，都市视觉中心开始由舞台转移到了银幕上，女性被看已经成为一种必然。与电影叙事中的男性主体地位相比，银幕上的女性只充当了叙事中的欲望奇观的角色。几千年来的男性中心社会早已剥夺和毁灭了女性"看"的本能，女性习惯于"被看"，她承受观看，迎合男性的欲望，指称男性的欲望。在电影银幕上，在光电的聚焦下，这种被看的地位被无情地突显出来，女性的被看更是无处遁逃了。

在一个由性不平衡所安排的世界中，观看的快感在主动的/男性的和被动的/女性之间发生分裂，现代电影的叙事机制某种程度正是建立在这一由性的不平衡所安排的男性对女性的观看之上的。在常规的叙事影片中，女性的在场是奇观中必不可少的因素，在《体育皇后》中，影片一开始，"一艘从浙江开来的船到了它长途赛跑的终点"，在逐一展现出黄浦江沿岸和外滩的景致后，"刚刚还在舱面上看上海风景"的少女好奇地爬上了高耸的、代表着城市和工业化的轮船烟囱，眺望起勾勒着城市天际线的摩天楼。与此同时，摄影机也将人们的目光引向了这一攀爬的女性身体，其实在她登高一览都市景色的同时，观众、包括影片中正在码头上围观的人们也实现了对她的"凝视"。女主角田径运动员的身份，也使她在成为时尚的载体和"被看"对象时更为"合法"和"顺理成章"、"决定性的男性凝视把它的幻想投射到照此风格化的女性形体上"。《体育皇后》中身着健康向上的运动服奔跑腾挪尽显青春活力的林璎的银幕形象，大量透露着青春烂漫气息而绝无色情指涉的肢体裸露镜头，也在社会上树立了一种健康的女性美的新风尚。因为角色青春活泼、不时有裸露丰腴肌肤的镜头和画面，30年代的黎莉莉（《体育皇后》女主人公林璎的扮演者）曾有一个不甚雅量的外号"肉弹"，不过黎莉莉对此却不在意，

生活中善于游泳的她还曾公开做过跳水表演，此等做法与蝴蝶、阮玲玉等老式明星相比，的确显示了30年代这批自幼走南闯北登台表演后又受到左翼思潮熏陶染的新晋女星，在思想意识和行为方式等方面的现代进化。① 体育作为一种身体的艺术，本身不可避免地要在身体训练的过程中呈现出一种女性身体的美感，而女性体育电影本身也潜伏着一种身体和服装美学以及"性"的魅惑，在潜意识中体现出穆尔维对好莱坞视觉快感进行分析所表现出的特点。另外，体育电影选择女性体育作为影片的主要内容，还有一种从政治的角度对女性身体的利用，体育电影承载着当时的意识形态共识。

（二）中国体育电影的男性替代

从人物形象的设置上，不管是《体育皇后》、《女篮5号》还是《沙鸥》、《女帅男兵》，它们都把女性作为主人公，且都让她们从事体育职业，结果也都获得了大家期望中的成功。虽然成功的原因大相径庭，如《女篮5号》中的林小洁的成功不仅靠个人的努力，同时更多的是依靠田振华适时而周到的照顾。《女帅男兵》中女主人公闻婕，周围男性非但不帮助她，反而还成为其事业的拦路虎，队员的怀疑、同事对帅位的觊觎、老板的逼宫……闻婕经受了一次又一次来自男性的考验，但闻婕没有退缩，而是凭着自己对胜利的渴望和对信念的坚守迎难而上，降伏了这些男人，实现了"自我救赎"。在《女篮5号》中，谢晋将家庭伦理情节剧的类型模式投放到时代大政治背景中，从家庭变异折射出时代的主旋律，他的"政治伦理情节剧"得到了官方和民间的认可与欢迎，也成为正统的中国电影主流类型，谢晋影片中的女性叙事多以博大的爱来化解政治的沉重苦难，其女性形象不分城乡老少，无论文化高低，多闪烁着女性、特别是母性之光，且与道德之光一起融合为精神之光。在谢晋影片中的女性并不完全是"性"的符号，更是其人文和道德理想的"符号"。作为歌颂新社会、新时代的新中国电影范式的影片，上海电影里往常的以摩登、性感为主的上海女性形象在《女篮5号》中被置换为女篮球队员的健康与青春，她们的健康、青春、充满活力、永不服输的镜头，象征着新中国浪漫主义和乐观主义的精神。在影片的结尾处，这些女篮姑娘们在雄

① 张彩虹. 身体政治：百年中国电影女明星研究. 中国广播电视出版社，2011：108.

浑激昂的国歌声中,身着鲜红的球衣,胸前挂着醒目的国徽,在国旗下整齐地列队,在庄严肃穆的氛围中,性别话语与民族话语统一起来,当女性身体在国家层面上被凝视的时候,影片最终完成了谢晋式的"政治情节剧"模式,实现了女性替代性的政治表达。在中国第一部女性体育电影《体育皇后》中,孙瑜导演将"体育救国"的思想寄托其中,影片通过著名影星黎莉莉成功演绎的一个具有短跑天赋的"体育皇后",从沉醉灯红酒绿的生活回归到自己所热爱的短跑事业的故事,影片通过对"体育真精神"的解释,弘扬民族集体的进步以及为这种整体利益必须的个人牺牲。"民族国家要建立强健的个人身体,反过来,个人身体也是民族国家身体强健的隐喻。国家身体和个人身体,按照尼采的说法,它们都是力的本身,它们借助于力本身而获得了统一。"这种通过女性来实现国家间象征性对抗的隐喻实现了男性替代性表达。

(三)体育电影的男性引导

从女性体育第一次走上银幕到引起社会广泛关注,从某个侧面反映出社会的文明程度、经济发展水平,以及综合的民族素质的提高。当然,尽管女性社会地位经过不懈努力已经取得了一定的成就,但正如萨马兰奇先生所说的那样,女性在奥林匹克运动中所取得的巨大成就并不意味着女性与男性已经平等,事实上还存在着很大的距离。从叙事中所采用的核心与催化要素的构成出发,很多体育电影的核心事件多以强调男性主角在赛场的表现为主题,与核心事件相联系,体育电影多是出现问题,由主角解决问题,最后获得圆满结局,贯穿其中的则是力量表演模式,这种古典叙事一直被好莱坞电影所遵循,进而发展出一套程式:男性体力与精神受到挑战,敌对方出现,而后战胜对方。由此就决定了很多以男性为主的体育电影的催化事件构成:第一,主角较弱,面对的对手的强大使所属的队伍的成绩表现都不尽理想;第二,在催化事件中的浪漫爱情。在《体育皇后》、《女篮5号》、《冰上姐妹》、《碧空银花》、《女飞行员》、《女跳水队员》等体育影片中,虽然主人公都是女性,但作为敌手存在的无一例外都是男性,这些女性在新的空间中,父亲和母亲大多不在场,但是却有替代性的父亲,这就是男性教练,而且发挥了巨大的功能,很多时候是在这些男性教练的教育下成长起来的。在《体育皇后》中,教练云先生将女主角从一个不懂得起跑基本规则的"富家小姐"、"乡下野丫

头"训练为一个懂得体育"真精神"的运动员,成功地塑造了与以往不同的健美活泼的女性形象,并有效地组织起观众的观看热情,同时也"完满"地实现了"进步"的左翼男性对"不免落后"的女性的"规训"。这种规训在身体和意识两个方面同时进行,而当女主角在身体上被成功训练且成绩不俗时,思想的训导就成了主要的关键。在《女篮5号》中,田振华球衣上的"西南军区"字样,再明确不过地标示出他历尽劫难的运动生命来自何处,他的指导员身份使他具有调配女性身体的权力,男性的性别优势被当做技术先进的天然依据,对身体的调配不仅指向体育训练,而且涉及精神改造。因此,田振华实际扮演着既是教练又是精神导师的双重角色。

随着人类的发展和社会的进步,女性地位的提高作用愈加显现。体育作为一种特殊的社会文化现象,女性参与体育的过程折射了女性解放与争取自由平等的历程。关注身体,关注人在体育中获得人生的快感而非雄性的争斗心态,女性体育越来越关注健美的身体、健全的心灵,由此展示出全部的女性美。女性正在改变体育运动,为体育注入了女性价值。对女性体育的关注一直伴随着体育电影事业的发展,而女性体育电影则书写了一部中国女性运动史,也代表了国人对女性运动者身份的想象与定位。在当代,电影远远超越了仅仅是对女性被看性的强调,它为女性从被看的对象发展到"女性就是奇观本身"创建了途径。利用作为控制时间维度的电影(剪辑、叙事)和作为控制空间维度的电影(距离的变化、剪辑)之间的张力,电影的编码创造了一种目光、一方世界、一个对象,因此生产出了一个按照欲望准则进行剪辑的幻觉。当我们向主流电影及其所提供的快感提出挑战之前,这些电影编码及其与构型的外部结构之间的关系必须被打破。体育电影形成了一种被窥视的身体与被改造的精神性的吊诡,体育训练与个体的身体有关,但电影大量处理的却是对女性进行集体的精神改造的内容,参加体育运动首先成为检验一个人思想意识是否合法的考验。女性成为被观看和凝视的对象。在那个特殊的年代,《女篮5号》姑娘们的短裤、《女跳水队员》穿的泳衣以及《冰上姐妹》所穿的能够使身材尽显的紧身滑冰衣,在强调身体的观看和凝视中,既满足了被禁锢在蓝色和绿色单调服装海洋中的观众窥视癖,也成为他们潜伏的欲望少之又少的合法性公开的投射对象。女性身体和精神的双重悲苦被

展示在银幕上,在男性欲望和女性认同的观看中,成为流泪的风景、叹息的对象。在一个由性的不平衡所安排的世界中,观看的快感在主动的(男性)和被动的(女性)之间发生分裂,现代电影的叙事机制某种程度正是建立在这一由性的不平衡所安排的男性对女性的观看之上的。

第三章

体育影像与国家形象传播

第一节 体育传播与国家形象塑造

国际化、全球化已经成了现代社会的表征。强有力的对外传播能力是经济社会发展的必然要求。在跌宕起伏的国际涉华舆情中，西方媒体和民众对中国的认知框架并没有发生改变，中国国家形象并没有明显改观。由于中西方的文化差异，导致了我国在和平崛起中不断受到非议。根据传播学理论，文化的差异越大，就越需要多样化的传播空间，越需要准确、完整、理智的传播载体呈现文化的多元价值体系。在各种跨文化传播语境中，体育传播是快速提升国家形象的方法之一。体育活动可以超越世界上不同语言、社会、宗教的障碍进行交往和合作，通过一个体育项目甚至一个运动员来认识和了解一个国家。在中外体育传播史上，因体育传播的推进，影响和推动一个国家的政治事务、促进国家崛起的例子比比皆是。

一、体育形象是国家形象的重要组成部分

国家形象是国际社会对某个国家政治、制度、经济、文化、军事、精神、意识、观念、习俗、环境等方面的综合性评价与总体印象。[1] 在和平时期，这

[1] 郝勤. 奥林匹克：历程、要素、特征——兼论奥林匹克传播对北京奥运会的启迪. 体育科学，2007（12）.

种形象构成了一个国家所谓的软实力。世界各国都将国家形象塑造视为重要的国家战略和目标，利用一切手段向国际社会展现国家形象。而体育形象是国家形象的重要组成部分，重视体育形象的塑造对树立正面的国家形象有重要意义。

（一）体育水平反映国家形象

美国丹佛大学的蒂姆·西斯克曾说过："一个社会在体育方面的成功反映了这个社会的结构运行良好，如果一个社会在体育方面十分出色的话，这个社会在管理整个社会方面也相当出色"。体育兴旺与社会稳定、经济发达、文化繁荣是联系在一起的。国家形象的塑造和传播以综合国力为基础，北京奥运会中国代表团获得了51枚金牌，全世界看到的不仅仅是一个体育强国，同时也看到了一个政治昌明、崛起的大国形象。现代竞技运动已经进入了充分挖掘人体运动潜能的阶段，没有强有力的经济、科技做后盾，要想在奥运会上争得奖牌是不可能的。戴轶、赵茜在《体育与国家对外关系中的作用分析》一文中对奥运会金牌和国家综合国力进行了对比研究中，发现金牌排行榜与国家综合国力排行榜表现出正相关。① 在国际关系的大国博弈中，依托体育崛起来维护国家利益的现象比比皆是。体育在美国、日本、德国、前苏联等国的战略崛起过程中担当了重要的角色，发挥了重要的作用。虽然世界主要大国的国情不同，采用竞技体育发展的方式和手段不一样，但对本国体育的发展所表露出的民族情绪和心态却惊人地相似，即把体育的发展成就和争取奥运会金牌作为大国崛起的信号和象征。②

（二）体育软实力为国家认同提供载体

体育软实力是一个国家软实力和综合国力的重要组成部分。舒盛芳认为体育软实力是指一个国家在体育领域里产生的，或者通过体育运动的某种具体活动所表现出的思想、文化的吸引力以及在行为准则、价值观念、政治制度等方面所表现出来的精神力量，以促使其他国家受到影响和感染而产生的一种能力。③ 在体育竞技中，代表不同国家的运动员在比赛中的对抗很容易让

① 戴轶，赵茜. 体育与国家对外关系中的作用分析. 北京体育大学学报，2005（3）.
② 舒盛芳. 大国体育崛起及启示——兼论中国体育"优先崛起"的战略价值. 体育科学，2008（1）.
③ 舒盛芳. 体育软实力及其构成要素和价值预判. 山西师大体育学院学报，2008（12）.

人想到国家并巩固国家认同感,体育被作为一个合法的竞技场,用来表达个人和集体(包括国家)情感,集体意识、爱国主义、集体凝聚力、国家观念等都依靠体育身份得以阐述和表达。大众传媒通过强化"我们"、"我国"的民族情绪,以区别于"他们"、"他国",通过夸张本国运动员的成就创造国家认同感。

二、体育传播是塑造国家形象的有效手段

由于体育的全球化和国际传媒对体育的关注,万众瞩目的国际体育竞技赛场无疑是树立、传播国家形象的绝佳场所。体育作为一种超越国界、具有世界性的通俗文化,它可以越过各种国际政治和外交领域的障碍,通过体育比赛、体育交流来创造国家间相互理解和联系的条件,缓和、协调国家关系,维护国际社会的和平与稳定。

(一)体育可以传播重要的国家符号

国旗、国徽、国歌等国家符号象征是历史的共同记忆,通过这些符号可以建构国家想象主体或国家认同。在体育赛场上,不管是什么体育赛事,也不管是在哪个国家(地区)举行,获得冠军,升国旗、奏国歌是一项重要的仪式。另外,在开闭幕式上,各国运动员手执国旗进场,这些赋有象征意义的国家符号借助大众媒体的传播,可以向世界传递一个高度浓缩的国家典型形象。不少国家在树立国家形象对外传播时,都借助奥运会这个超级传播平台,在升国旗、奏国歌、运动员统一着装、服装用品等装饰上都强调国家标识,强化奥运会的国家(民族)的身份性认同,使其成为国家形象展示、塑造和传播的窗口。

(二)体育赛事促进对国家全面认知

从传播规律来看,为了展示并检验一个国家的综合实力,需要借助一次重大的新闻事件来为媒介设置议程,举办重大体育赛事就成了许多国家不二的首选。重大体育赛事的筹备和全方位报道不但能展示国家的综合实力,而且能激发国民的热情和民族自豪感。在国际传播实践中,当一个国家既有正面形象又有负面形象时,通过奥运会这样的大规模媒介提升国家形象是有效

的。像1964年东京奥运会，日本不但倾全国之力筹备，花巨资兴建了一流的体育场馆和运动设施，点燃开幕式圣火的人更是选择一位出生于原子弹在广岛爆炸当天出生的大学生，向世界宣示日本将永久汲取战争教训。北京奥运会前英国BBC的民意调查显示：奥运会前将中国当作盟友和威胁的比例，在英国、美国、韩国、印度和巴西分别是：46％和33％、37％和48％、32％和55％、20％和33％、42％和31％；而北京奥运会后，新加坡的《海峡时报》在伦敦、墨尔本、华盛顿、雅加达、吉隆坡、新德里、新加坡和东京等八个城市的街头调查，近一半的受调查者对北京评价积极，伦敦受调查者对北京的积极评价所占比例在奥运会后从27％上升到81％。西方媒体的报道显示，中国国家形象在奥运会后大为改善，中国给世界留下的深刻印象是开放和自信，是可以信赖的伙伴，中国选择的是一条和平发展道路，融入国际社会的意愿强烈，并积极承担国际责任等等。①

（三）借助体育赛事宣扬本国民族文化

提升文化"软实力"的核心环节是对外文化传播。文化传播，特别是民族文化的对外传播及其在国际社会的地位，是奠定国家形象的重要手段，而国家形象塑造本身也是一种以文化为内容的政治信息传播；文化信息背后隐含的是意识形态和核心价值观，这也正是"软实力"的核心所在。组织大型的体育赛事无疑可以宣扬本民族文化。北京奥运会上，融汇现代奥林匹克文化特点又体现中国文化创意的奥运产品把中国几千年的灿烂文明推向了世界。北京申奥8分钟的宣传片，作为跨文化的影像文本实现了中国文化内容在西方文化的语境下的成功表达，体现中国"天地人和"的精神观念，选用中国式的"人文关怀"来积极而有效地阐释源于古希腊的奥林匹克精神。北京奥运前，所推出的一系列的奥运吉祥物福娃、奥运纪念品无不有着深厚的中国文化底蕴；奥运建设中推出的奥运景观、奥运特色场馆（鸟巢、水立方等）融合了中西方建筑特色，表现了中国自信的开放心态；奥运会开闭幕式上精彩的有民族特色的文艺表演等，作为物化形态的奥运文化传播着与西方交融碰撞中的中国体育文化。奥运会期间，北京丰厚的文化资源为奥运文化的跨文

① 邓红英. 略论后奥运时代的中国体育外交. 渤海大学学报，2009（2）.

化传播提供了最好的载体。

(四) 国家领导人借助体育精神展示国家形象

国家领导人的形象,在很大程度上代表了国家形象。在国外领导人中,借助体育展示国家形象也是他们树立国家形象的重要方式。2007年8月13日,时任俄罗斯总统的普京与摩洛哥国家元首阿尔贝二世亲王一起在西伯利亚度假时,在阳光下尽情展示其壮硕的肌肉,普京用他健美的"俄罗斯肌肉"向世界释放出强烈信号:俄罗斯正积极实践"富国强兵"的军事现代化之路,即将重振大国雄风。英国《泰晤士报》网站评价说:"最使其他国家感到困惑的似乎是普京总统袒胸露背的照片。照片上,普京自豪地展示着自己的胸肌。不管普京当年在克格勃学到了什么,他无疑掌握了一个人对于心理战需要懂得的一切。"① 普京不但展现自己运动的天赋,而且还亲自兼任了彼得堡一家柔道俱乐部的主席,以表达自己对体育的重视。美国现任总统奥巴马毫不掩饰自己对体育的偏爱,而且利用大众媒体来展示自己参与体育运动,这在为他们建构人格魅力的同时,也同时向世界宣达了一种信号,那就是这个国家永不言败、富于进取的民族精神。

三、体育传播符合现代国家形象构建的传播策略

按照西方的学科划分方式,国家形象构建实际上是一种策略性传播管理,它包括五个实践"要件":长远愿景、有效承诺、以人为本、以合作方式解决问题以及与公众建立持久关系。② 体育传播在某种程度上切合了这样的传播策略。

(一) 体育传播符合国家形象主体下移的传播策略

从国家形象的表达主体来看,成熟的国家形象战略是多元主体支撑的话语体系。对我国而言,"多元"可以解释为有效的"主体下移"。所谓的主体下移,即把国家的表达权力、资源、机会和关系网移交给民间。③ 一般来说,

① 刘亚东. 强化对外传播 实现国家利益. 新闻记者,2009 (1).
② 冯惠玲,胡百精. 北京奥运会与文化中国国家形象建构. 中国人民大学学报,2008 (4).
③ 冯惠玲,胡百精. 北京奥运会与文化中国国家形象建构. 中国人民大学学报,2008 (4).

体育影像传播：百年中国体育电影研究

体育传播具有民间和半官方的色彩，而且体育交往具有国际性、标准化的优点，再加上体育本身所具有的民族性和群体性的特征，这都让体育传播成为促进国家交往的极为便利的外交手段，在新时期国家形象塑造的过程中，应该充分运用体育传播的优势，这要比通过政治、经济、军事手段塑造国家形象要容易得多，北京奥运会之后，中国体育的国际影响力大增，对外体育交流机会日益增多，国内民众对体育的关注度和参与意识同步增强，使得我国体育外交发展处于一个战略机遇期，对塑造我国"和平崛起"的国际形象大为有利。

（二）体育传播符合依托文化输出塑造国家形象的策略

从国家形象的传播内容来看，在承认利益争夺永恒性和文化形态多样性的前提下，国家形象战略的重心应当置于意义输出上。[①] 在体育传播过程中，不但是体育赛事的交流，同样也是体育软实力进行文化输出的手段。体育作为一种特殊的社会现象，本身并不具有意识形态的特征，可以说体育是唯一对政治和意识形态开放操纵的文化形式，是一种超越国界、具有世界性的通俗文化。因为这种特点，体育文化具有非同寻常的亲和力，它可以越过各种国际政治和外交领域的障碍。任何一个国家的传统体育项目都依存于一定的文化背景，有着丰富的文化内涵，像中国的太极拳、静坐养生、龙舟竞渡等民族体育项目有着浓郁原生态中国文化特征，传达着丰富的文化信息，从国家层面上讲，这些体育项目具有民族性格和气质，能够体现自己民族和国家的文化特色和文化性格。

（三）体育传播符合建构国家形象议题库的策略

同国家形象塑造联系相当紧密的是国际舆论传播，这种舆论通常由媒体把关人控制，也就是通常人们说的"议程设置"。在国家形象塑造中，利用全球性的媒介事件进行国际社会舆论的引导是非常有效的，因为利用这样的全球性媒介事件可以为媒体国家形象塑造设置各种议题，如国家的综合实力、社会经济发展、国民素质等等。北京奥运会从申办、筹办到成功主办，不仅是奥林匹克文化的传播过程，更是中华民族传统文化走向世界，向世界展示

① 冯惠玲，胡百精. 北京奥运会与文化中国国家形象建构. 中国人民大学学报，2008（4）.

和平崛起的中国国家形象的过程，为世界关注中国提供了可能和条件。不过，利用全球性事件来为国家形象设置议题也存在风险，如不注意形象塑造或组织工作有疏忽，就可能会适得其反，令国家形象受损。从国家形象构建的媒体策略上看，利用国际性体育传播塑造国家形象的时候，要熟悉海外媒体的游戏规则，增强对海外媒体事实议程和价值议程的设置能力。从国家形象构建中的议题管理看，要着力构建国家传播议题库。

（四）体育传播符合建构第三方话语同盟的传播策略

从国家形象的对话对象上看，要建构第三方话语同盟，开展国家游说，争取国外第三方意见领袖的支持。影响有影响力的人是发达国家最有效的国家形象传播的手段之一。虽然国际体育组织是非政府组织，但是由于其影响广泛，因而成为一股不可忽视的国际力量，会对国际政治产生很大影响。国际体育组织中的合法席位问题有时会被用来当作实现各种各样的政治目的。国际奥委会是拥有 200 多个成员国（地区）的超级国际组织，与联合国并列成为当今世界上最大的国际性组织，加强与各国和以国际奥委会为首的国际体育组织的合作，更多地参与国际体育事务的管理工作，利用在体育传播组织建立的友好关系建立话语同盟，这对塑造国家形象大有裨益。另外，体育明星在国际社会中的影响力也为构建第三方话语同盟奠定了基础和可能，在美国 NBA 赛场上取得的成功，集体坛明星、企业形象代言人、文化使者于一身的姚明，在国际传播的话语体系中具有先天建构话语同盟的优势，从国际社会影响力来看，著名体育人物的影响力也越来越大。

在全球化传播的时空语境下，国家形象是一个国家软实力和综合国力的重要组成部分。国家形象的塑造和传播以综合国力为基础，但在很大程度上又来源于该国的文化影响力，通过既隐蔽又不易引起国际社会的反感和警觉的体育文化进行价值渗透，那就成了塑造国家形象的有效手段之一。在国际关系中，体育传播总是被各国政府当成可利用政治资源的一部分，许多缺乏国际政治经济影响力的国家也利用体育运动来寻求认同。后奥运时代，我国体育竞技水平不断提高，国际体育交往日益频繁，如何利用国际体育传播塑造国家形象应该成为破解的课题之一。在国际传播领域，由于信息流动呈现出"中心——边缘"的特点，西方媒体对中国国家形象的议程设置始终处于

主导地位,在中国媒体为自己设置的形象效果无法凸显,一时难以改变的情况下,更需要我们采取国家形象塑造的局部突破模式,而体育传播将是这个局部突破的一个非常有效的手段。

第二节 体育电影叙事与国家形象传播

国家形象是国家的政治、经济、军事、文化的实际力量、真实水平及通过媒体的塑造和传播,反映在人们心目中的综合印象。它包括国际公众和国内公众对国家行为、国家各项活动及其成果的总的评价和认定。国家形象对于一个国家在国际活动中能够产生的影响力、凝聚力和吸引力有着巨大的作用。国家形象是指"在一个交流传播愈益频繁的时代,一个国家的外部公众、国际舆论和内部公众对国家各个方面(如历史文化、现实政治、经济实力、国家地位、伦理价值导向等)的主要印象和总体评价。""国家形象"既是国家现实的呈现,也是媒介建构的结果。不知道从何时起体育已经成为当代中国文化中的一个超载的巨型能指:百年屈辱的洗雪,国家实力的较量甚至民族振兴的梦想……

体育,首先被人们看成一项衡量一个民族或者国家强盛与否的标志。据此,世界冠军成为财富和荣耀的结合,而奥林匹克更是中国在全球舞台上展现自己的绝好平台,在超越国界的世界盛宴中,中国成为世界瞩目的焦点,这几乎是全球化语境下,中国最理想的自我认证仪式,因此中国体育电影就不可避免的与主旋律精神合拍。中国人常常把包括体育运动在内的竞技比赛与国家、民族的荣誉紧紧地联系在一起,这似乎成为国人的集体无意识。就中国电影来说,电影业的属性是国家形象生成的产业基础,也是其表现形式的现实依据。与西方不同的电影生产体制,造成了中国电影中的国家形象不是好莱坞电影中的那种文化霸权的象征之物,而是社会现实与影片叙事情节相互镶嵌的意义载体。① 南非前总统曼德拉曾说过:"体育拥有改变世界的力

① 贾磊磊. 影像国家的文化认同及其现实意义. 文化艺术研究,2008(1).

第三章 体育影像与国家形象传播

量。"前奥委会主席萨马兰奇也坦承:"每天处理的问题 90% 是政治问题,10% 才是体育问题。"所以体育具有隐蔽却又强大的政治功能,也就是这个原因,体育电影成为表达和传播国家和政权的"传声筒"。

一、体育影像传播与国家形象构建

"在国家形象这个大工程里,电影以严肃的责任感对现实生活中的矛盾进行批判性审视是必不可少的。批判性审视与主流精神相互补充,才会使我们的国家形象更为真实,更为丰满,更有感染力和渗透力。"当然有别于报纸、电视、网络等其他媒介的国家形象传播,电影中的国家形象传播"并不是一个社会政治概念直接演绎的视觉变体,也不是阿尔都塞意识形态理论中国家概念的翻版,而是指一种通过电影的叙事逻辑建构的一种具有国家意义的'影像文本'。由这种'影像文本'所体现的国家形象不仅显现在电影的影像表层结构中,而且也会通过影像叙事体系与社会历史之间产生的'互文性'呈现在观众的文化想象层面上。"①

在日常生活中,人们把体育分为游戏和竞赛两大类形式。游戏类是大众化、娱乐化的,而竞赛类随着文明的发展,已经完成专门化、职业化、国家化的象征性转变,譬如世界锦标赛、奥运会等,尤以奥运会最为突出。现代奥林匹克运动会是西方发达资本主义社会将竞争体育全球化的标志,它通过体育的途径将世界各国聚集在同一个赛场上。每个参赛个人都必须以"国家"为单位进入赛场。正是由于运动员身份的改变使得竞技体育的社会化水准得到空前的提升,也使每个试图跻身国际社会的国家都不再忽略本国体育运动。② 林贤治说:"在政治国家中,体育场上的身体是国家身体的具象化,国际间的竞赛,往往使身体服从国家理性实践的逻辑,通过与他者对峙或对决,体现国家的意志,集权主义国家尤其重视体育的这种意识形态性,纳粹了解到,像奥运会这样大型的国家赛事,正是培养民族主义的最佳手段;而且恰好可以借机展示德国战后和平崛起的形象,以掩盖其藐视、挑战、征服文明

① 贾磊磊. 影像国家的文化认同及其现实意义. 文化艺术研究,2008(1).
② 王丽娜. 建构与呈现——新中国体育电影文化阐释. 山东师范大学硕士论文,2010:8.

世界的野心。"① 希特勒对 1936 年德国柏林奥运会官方纪录电影——《奥林匹亚》赞不绝口,首先就在于其政治性,他说:"导演赋予了这部影片以我们时代的使命和命运。这部作品赞美了我们党的强壮和优美,它是独一无二的,不可比拟的"②

中国电影一方面被作为重要的教育工具,在令人称奇的光影叙事中承载传达主流意识形态,引导观众精神文化的历史责任;另一方面也被大多数中国人当做最为重要的娱乐消遣方式,作为"寓教于乐"的最佳载体。中国电影作为一种以叙事为主的大众传媒,电影中的国家形象主要由中国国民形象与中国政府形象构成。当然,这里的形象不仅仅是外在符号性的东西,更是一种内在的国民精神和政府精神。再往下细分,电影中的国民形象包括个体英雄与群体民众。其中,电影中的个体英雄往往承载着或理想、或超前的核心文化价值观,与之相对,群体民众则承载着描述国家文化基本生态的功能。作为新时代中国面向全球的重要文化窗口,主流商业大片被赋予重塑与传播国家形象的重要任务。尤其是,当国家之间的文化软实力竞争成为国家关系的重要命题,主流商业电影的这一切能被得到自觉的重视与开发。

纵览 100 多年的中国电影历程,尽管体育电影始终没能成为一种主流的电影类型,但因为体育与国家的特殊关系,而使这类电影始终居于国家形象塑造的前台:上世纪 30 年代,面对国家被侵略的现实,一代仁人志士提出"体育救国"的口号,以《体育皇后》为代表的体育电影塑造出理想的体育人物形象,以此作为启迪民众的灯塔;新中国的建立使国家重新获得尊严,体育电影开始用新的人物形象歌颂新的制度,以《女篮 5 号》为代表的影片借助体育人物对国家形象进行意识形态的建构;经历了文化大革命的动荡岁月,再一次的文化浩劫让体育电影重新寻找自己在国家形象表述中的定位,电影《沙鸥》中的"国家"第一次在反思历史中获得前进的动力;新世纪古老的中国以新貌的面出现于世界面前,作为世界第二大经济体的地位、中国在世界

① 林贤治. 一个女人和一个时代. 南方周末,2007.
② 林贤治. 一个女人和一个时代. 南方周末,2007.

政治外交等领域的影响力,都要求中国国家形象的展示要具有国际化的方式。①

二、体育叙事伦理与国家形象塑造

在不同的国家,不同的时代,不同的语境下,电影对体育的表达往往有着不同的方式,体育电影的叙事也呈现出其特有的声音。体育电影与生俱来就有一种与其他个体艺术不同的文化传播功能,即对于大众心理的文化建构功能。作为国家主流意识形态的受众群体,电影观众正是通过电影的叙事程序完成了对国家形象及主流文化价值观的集体认同。在电影的叙事文本中,"国家形象"有时是"不在场"的,但无论是作为一种叙事主旨,或是一种叙事背景,乃至于一种推进影片情节的叙事动力,"国家的形象"总是出现在影片的叙事过程中。②

(一)体育电影的国家意识形态叙事

一般而言,体育电影的意识形态叙事,是从两个层面来进行人民叙事和传达国家意志的。一方面,是体育电影在特定的时代自觉地传达人民和国家的声音。如1954年中国新影厂拍摄的体育片《永远年轻》,通过丰富多彩的体育活动,反映了中国解放后人民健康向上的精神状态。另一方面,体育电影有意进行着宏大的人民叙事和传达国家意志的行为,尤其是在政治意识形态高度集中的国家,这是体育电影更高的伦理需求。可以说,世界上很多国家的体育电影,大都成为传送社会政治意识形态不可或缺的重要途径。从中国体育电影诞生起,就已经体现出意识形态强烈的政治倾向。1934年孙瑜导演的《体育皇后》拍摄的直接动因是1933年南京中央大运动场举行的全国第五届运动会,导演巧妙地将体育、身体与启蒙、救亡联系起来。新中国成立后,中国的电影负载着更重的政治任务,拍摄影片也更多地是一种国家行为,体育电影置放在一个新的体制和话语体系中,其话语也势必国家化并体现出

① 王庆福. 论中国体育电影的国家形象修辞. 中国高等院校影视学会第十四届年会暨第七届"中国影视高层论坛"论文,2012.
② 贾磊磊. 影像国家的文化认同及其现实意义. 文化艺术研究,2008 (1).

无产阶级的意志和力量。电影很自然地被工具性地纳入到社会主义价值观念和政治意识形态的轨道之中。《女篮5号》本身就是一个"命题作文",按照导演谢晋的说法,拍摄的缘起是领导决定让他去写体育题材的电影剧本。从表层上看,影片描写的是女子篮球队的指导田振华一生的经历和爱情上的离合遭遇,以及女子篮球队员的成长过程,但实际上"意在言外",影片的目的不在体育本身,而是通过体育来完成一种意识形态的规训。①

(二) 体育电影的个体生命叙事

体育电影的生命叙事,是指体育关切人的生存、关切人的意志和成长的叙事,通过体育,显现人对自由意志和生命伦理的追求。体育电影的生命叙事首先体现在体育的励志功能上,这也是全球体育影片关注的一个叙事焦点。而体育电影的生命叙事的另一层面,则是对人性的尽情抒唱。生命叙事的基本精神是坚持以人为本,高高举起人文主义的大旗,关注人尤其是人性的生命状态。探索人性尊严、人性解放的途径和价值是生命叙事的基本任务。② 进入新时期以来,我国的体育题材故事片创作处于一种自觉、主动到异常活跃的态势之中。面对体育类题材电影价值观念和审美诉求的重新认识及深化,体育故事片逐渐突破早前以强身健体、报效祖国为主的常规化表达,进入到艺术形态上多层次和多样化的阶段。体育题材的影片从以往的为国争光、弘扬民族精神的宏大叙事重心转向了对生命个体的关注;从完成不断地拼搏进取到凸现个体遭遇、情感起伏、个性展现、复杂的心路历程等方面叙事主题的挖掘,在这样一条脉络变化的基础上,人文关怀是在不断深化的。尽管新时期体育故事片存在着各不相同的形式、结构与叙事手段,却不难发现,它们在展现体育精髓和抒写情感内涵方面所显露出的两种主导性创作倾向,即对主人公励志精神的刻画和对其爱国情怀的宣扬。这种倾向已经成为影片创作的两个公共主题,不仅形成了对影像作品叙述方向的引导,更昭示出体育故事片独有的艺术特征与精神文化取向。③

① 叶志良. 从意识形态承载到生命叙事的转换——体育影片的叙事伦理. 当代电影,2008 (3).
② 叶志良. 从意识形态承载到生命叙事的转换——体育影片的叙事伦理. 当代电影,2008 (3).
③ 刘洋. 新时期以来中国体育故事片研究. 南京师范大学硕士论文,2010:15.

（三）体育电影中的民族体育文化叙事

电影中的国家形象并非政治概念的提纯，成功的国家形象塑造必然是理想性与现实感的平衡。理想性符合政治与商业的基本诉求，而现实感则引导观众的深层情感认同。在全球化语境下，由于西方文化在事实上的强势，要能为国际社会所接受，必然要适应西方文化习惯所主导的国家形象，并求得国际社会认同。但文化全球化也并非是由西方向东方单向的流动，它也包括不发达国家本土文化对西方文化的渗透，并以自己的民族性、独特性占得世界多元文化的一席之地。中国体育电影题材在传播中国传统体育文化中无疑具有得天独厚的优势，在国际电影中独树一帜的武侠电影就是证明。中国体育电影在题材内容上要坚持表现中华民族的生活特色、民俗习惯、审美方式等，应当立足于传播优秀的中华传统文化，越民族就会越世界。从国际传播的角度来看，我国的传统体育文化是中国体育电影海外传播的根基，是最值得开发的文化资源，在叙事策略上要注意对电影本身的艺术信息、文化信息、影像信息进行合理编排，注重审美心理的疲劳，将东西方思想价值观念和审美体系的冲突淡化消解，让中华体育文化的独特魅力在异国观众心中深深扎根。

第三节　体育电影思想与国家形象变迁

国家形象既是国家现实的客观呈现，也是媒介建构的结果。如果说，"一部影片与现实的'缝合'方式，并不在于它非要讲述一个现实的故事，而在于叙事语境与现实语境的'重合'"，那么国家形象既是自我镜像中的认定，更是他者视域下的关照。严格意义上说，国家形象的建构只有在文化传播的语境中才成为可能。随着社会的政治经济与文化传播语境的变迁，国家形象呈现动态的流变与改写过程。如果把近一个世纪的中国体育电影作为一个整体研究就会发现，在体育与国家的关系问题上恰恰存在三个阶段：1934年的《体育皇后》女主人公的那一声"体育真精神"的发问表现出电影作为特殊媒介介入体育与国家形象的初始；20世纪60到80

 体育影像传播：百年中国体育电影研究

年代的体育电影寻找体育国家形象问题的政治解决；20 世纪 90 年代之后体育和电影分别进入商业时代，体育电影在国家形象问题上努力实现文化上的解决，并采取国际化的视角，实现国家形象的跨文化传播。

一、"救亡图存"思想与"东亚病夫"的国家形象

"救亡图存"是中国现代文学的共同主题。电影从来就不是纯粹的娱乐化工具，而总是与政治、文化、意识形态等因素交织在一起的，诞生于特殊环境下的中国体育电影更是如此。鸦片战争以来日益危急的国情，激起了一波又一波的改革运动，身体也被纳入其中，要保国先强种，晚清的开女学、废缠足和军国民运动的发生，无非是其中之一，现代中国文化语境中的身体有着相当政治化的内涵，现代的体育引入，尤其是辛亥革命后全国性运动会的多次举办，则将体育和国家形象的建构直接联系起来。[①] 作为中国体育电影的开山作代表之一，《体育皇后》无疑是建立在这一历史和话语的基础之上，影片以国民党第五届全国运动会为故事背景，其精心拍摄的运动会上的升国旗仪式和各省运动员的入场式，无不呈现出体育所承担的民族国家的寓意。北京奥运会的献礼影片《一个人的奥林匹克》，更是希望通过刘长春一人克服艰难险阻、千里迢迢赶赴美国参加奥运会摆脱"羸弱"的国家形象，用健康的体魄消除"东亚病夫"的嘲讽。《一个人的奥林匹克》恰逢北京奥运之际上映，影片中刘长春的遭遇与国人以其为寄托的"国富民强"的百年奥运梦想终于实现，前后对比更是令人感叹不已。

体育首先是一种教育，是教人们如何使自己的身体更加强壮，但强壮的身体却不是自己的，那是国家强壮的标志和符号。更确切地说，体育强盛是一个国家和民族强大的符号和象征，而国家和民族的强大也体现在体育运动的不断发展和强盛上，这两者是相辅相成，互相印证的。旧中国需要用强健的身体摆脱"东亚病夫"的形象，就算新中国也需要我们以新姿态、新面貌展示自我，表现自我。在这种语境下，体育在一定意义上就成了自我身份的

[①] 陈惠芬. 左翼电影的都市和性别叙事：以《体育皇后》为例. 南开学报（哲学社会科学版），2008（6）.

第三章 体育影像与国家形象传播

一种确认，国人需要通过身体的健康和强壮或取得比赛的胜利来确定自己民族和国家的强盛，进而展现作为新社会成员的优越感。承担社会责任、唤起民族自尊、鼓舞人民士气、获得观众认可的体育电影，都是那些把"大我"巧妙融入个人化、人性化的"小我"叙事当中，拉近观众与电影的距离，并引起其情感共鸣的作品。

二、"保家卫国"体育思想与"自力更生"的国家形象

1952年，毛泽东同志为祝贺中华全国体育总会第二届会议，提出了"发展体育运动，增强人民体质"，这大大提升全民体育运动的影响力；1954年，国家体委颁布了《准备劳动与卫国体育制度暂行条例和项目标准》。虽然上世纪五十年代以"劳卫制"为核心的全民体育运动，形式上是一种全民参与体育运动，但其目的和意义却不仅仅如此。通过全民参与体育运动，建立了一套全民动员、全民参与的组织机制，调动了国民的积极性，为战时动员和国家建设打下了良好的基础。同时，全民体育运动为我国体育运动尤其是群众体育运动的发展探索了一种行之有效的方法，对促进我国体育运动的发展起了非常重要的作用，开始在全国正式推行。群众体育运动虽然只是一种纯粹的体育活动，就其本身的功能而言，是通过体育锻炼达到增强体质、愉悦身心的目的。但是，群众体育运动作为国家、社会事业内容的一部分，必然会受到政治控制，在特殊的历史时期根据国家的需要赋予体育运动以特殊的历史使命。上世纪五十年代的"劳卫制"全民体育运动就是在体育领域以体育运动为手段实现"保家卫国、发展经济"的国家目的。五十年代喊出的"锻炼身体，保卫祖国"口号几乎在国内大大小小运动会上都会出现，一直延续到七十年代才变成了"锻炼身体，建设祖国"。① 在中国体育电影中，《女篮5号》、《水上春秋》、《一盘没有下完的棋》等一批体育影片为民族体育自强而歌，将体育比赛与民族精神紧紧地联系在一起，在观众中引起极大反响。新中国电影，在体制上，从私营为主体转化成为完全的国营；在性质上，从娱

① 李强. 时代的标记：新中国体育传播中的政治观念探析. 现代传播，2011（7）.

体育影像传播：百年中国体育电影研究

乐、教化、启蒙等多种功能的混合转向了以政治功能为主体；在传播上，从以城市市民为主要对象的流行文化，转变为面向以"资产阶级"和"劳动人民"为主体的政治文化。新中国电影承担着代表中国共产党的政治立场重新书写中国历史乃至人类历史，阐释中国社会走向，完成中国大众对自己的身份认同，建构主流意识形态权威性的使命，是"教育人民，打击敌人的有力武器"①。

在中国主流电影的叙事文本中，"国家形象"有时是看不见的，甚至与"国家形象"相对应的象征之物——国旗、国歌、国徽也是"不出场"的。但无论是作为一种叙事主旨，或是一种重要的叙事背景，乃至于一种潜在的推进影片情节进展的叙事动力，"国家形象"总是出现在影片的叙事体系中。② 借助国旗、国歌、祖国、人民等崇高的社会象征符号，来展示人类精神的壮美，是体育崇高美的最佳表现形式，这是一种内心情感的升华，是其它人体美、动作美等体育美的直观表现形式所无法实现的。体育崇高美的巨大功用，首先是借助个体胜利的象征意义，使运动员（队）与国家民族在道德价值和情感愿望上产生认同，继而利用体育竞赛的胜利，来达到振奋民族精神、加强爱国主义教育、增进民族凝聚力等目的。

1971年4月，针对我国乒乓球队是否去日本名古屋参加第31届世界乒乓球锦标赛，毛泽东同志批示："我队应去"并教导队员要发扬"一不怕苦、二不怕死"的精神，要坚持"友谊第一，比赛第二"的方针。同月，周恩来同志在接见参加第31届世乒赛运动员时正式提出了"友谊第一、比赛第二"的体育指导方针。在此后的很长一段时间内，这一方针始终是国内大大小小体育比赛的指导思想及口号，参加国际比赛的运动员也遵循这一方针进行比赛。"友谊第一，比赛第二"并不是不要体育成绩，而是要在努力争取好成绩的同时，更要强调友谊，这就是当时的辩证指导思想。在国内比赛中，强调"友谊第一"增进了人们之间的感情，通过体育比赛形成人与人之间的凝聚力，在国际比赛中强调"友谊第一"展示了中国人友好善良的精神风貌、树立了

① 尹鸿，凌燕. 新中国电影史. 湖南美术出版社，2002：1.
② 贾磊磊. 影像国家的文化认同及其现实意义. 文化艺术研究，2008（1）.

国人的国际形象。①

"友谊第一，比赛第二"的体育指导方针，是"讲友谊、讲风格"思想意识的具体体现，这种友好善良的交往行为体现了一种朴素的交往礼仪，但是，这种友好善意的交往行为体现出了一种高尚的思想意识。体育比赛固然是一种竞技活动，需要运动员奋力拼搏赢得比赛，但不能为了比赛而不讲礼仪、友好。在一个国家的发展进程中，爱国情怀的话语是一股不容忽视的力量，特别是对于一个曾长期积贫积弱、甚至被称为"东亚病夫"的中国，体育的盛衰早已超过了体育本身的意义，而是在历经磨难和抗争之后演变成国族寓言和中国人民的一种集体潜意识，爱国主义教育的表现范畴。中国体育电影在建构国家意识形态方面做出了不懈努力，从建国初期的《女篮5号》，到北京奥运会期间制作发行的《闪光的羽毛》、《一个人的奥林匹克》等影片，传达出诚挚的爱国主义情绪。② 好莱坞体育电影传达的精神教育范畴可以说也是国家意识形态建构范畴或爱国主义教育范畴。好莱坞体育电影教育场景的风格保持和宏观调配抽象为一种独特的国家观念，表现对美国精神的高度宣扬，具体为冒险、探索、宣扬个性、挑战自我、美国式民主精神等。近现代以来中国面临的最基本的"问题"是一种对抗性的处境，这种处境在八年抗战中达到了顶端，对这个"问题"的实践性解决构造了新中国的基本知识构图：一种强调集体主义的共同文化。由于外部力量威胁的日趋降低并假定性取消，共同体文化本身就裂解为共同体内部的冲突，这就是新时期"人性"话语的历史起源。维护集体利益，新中国需要一种方式去建立和巩固国民的自信心，"体育＋电影"的模式无疑是最潜移默化的。

三、"振兴中华"体育思想与"改革发展"的国家形象

从1976年到1990年的亚运会以前，体育题材的影片中"主人公的最高梦想和目标就是'为国争光'，情节的最高点往往也是主人公经历磨难之后，在国际比赛中为祖国赢得了荣誉或进入了国家队。国家意识形态强化的结果

① 李强. 时代的标记：新中国体育传播中的政治观念探析. 现代传播，2011（7）.
② 黄璐. 体育电影制作的一般规律. 体育科研，2011，32（5）.

使影片中漂浮着'不可见'的人，影像以频繁的外部动作和掷地有声的人物语言等外向型美学来呈现事件外观。"①中国女排在八十年代的辉煌影响力之大、范围之广、持续时间之长堪称史无前例，媒体的报道推波助澜，成功地将中国女排的"拼搏精神"升华为思想层面的激励机制，在八十年代的体育传播过程中"拼搏精神"已经衍化为一种政治符号，升华为"振兴中华"的思想理念。体育竞赛需要"拼搏精神"，改革开放后各行各业的发展也需要"拼搏精神"，只有在各自的本职岗位上发扬"拼搏精神"，"振兴中华"的崇高理想才能实现。②

在社会主义现代化建设的背景下，中国与西方发达国家相比更不愿意承认自己的落后地位，对民族身份和话语有着极其强烈的渴求，其中，伴随着民族自尊心与实际身份地位的矛盾，在很长一段时间内，国际体育赛场上，中国运动员是缺席的，一旦体育赛事上开始出现中国运动员的身影，这促使国人迫切将其搬到银幕之上，以此来强化和强调这种民族话语和精神。在整个80年代的体育题材影片当中，有很多带有这种感情色彩，其中部分地反映出人们对当时社会文化的狭隘理解，同时也反映出当时中国体育电影创作人员的一腔热血和热情。③改革开放初期，伴随着中国运动员在国际赛场上的扬眉吐气，以顽强拼搏、为国争光为立意的《沙鸥》、《冰与火》等体育影片曾感染了一代国人，《沙鸥》塑造了我国排球运动运动员沙鸥形象，这一形象概况了我国几代人的共同经历，反映了一代青年新的心理气质，挖掘了富有时代意义的新思想，影片紧紧地抓住一代运动员对人生的思考，在命运变幻的流程中，集中表现了她们对人生目标的追索与奋斗精神，体现了强烈的时代感。人们从沙鸥不断遭受打击但是仍然为实现目标而顽强拼搏的经历中，看到了国家兴盛、民族自强的精神支柱。④

① 龚金平. 新时期终归体育故事片. 当代电影，2008（8）.
② 李强. 时代的标记：新中国体育传播中的政治观念探析. 现代传播，2011（7）.
③ 卿清. 新时期以来的中国体育题材影片的研究. 中国艺术研究院硕士论文，2010：4.
④ 杜剑锋. 作为类型电影的体育电影——评介新世纪以来的几部中外体育故事片. 当代电影，2008（8）.

四、"超越自我"的体育思想和"和平崛起"的国家形象

新世纪以来,随着中国经济的高速发展,现代化水平的日新月异,人民生活质量的日益提高,中国力量的崛起已是世界政治、经济格局中不争的事实,国人对强国之梦的诉求和信念自然成为电影表现的一个重要主题。需要指出的是"中国梦"不是一种僵化、陈腐的帝国幻象或狭隘的民族主义冲动,而是有待于我们不断去"认识和建构的伦理"。2001年7月,中国赢得了2008年"奥运会"的举办权,"奥运会"就其本身意义来说就是一项重大的体育赛事,但因其影响大、范围广以及商业利益丰厚等原因使得许多国家竞相争着举办这一赛事。奥运会最大的意义应该是在政治上,在国内它可以凝聚人心、振奋精神,起到全国动员的作用;从国际上讲,它可以让世界了解中国。通过北京奥运会让世界对中国实现真正的认同。体育是一个国家综合国力的体现,中国代表团在北京奥运会上取得的成绩正是我们国家经济发展、社会和谐、政治稳定的具体体现,是改革开放30年伟大成绩的集中展示。北京奥运会不仅仅是举办了一场成功的大型综合运动会,更重要是通过"奥运会"向世界展示中国,为中国在和平中崛起、走向世界打下了坚实的基础。[①]

现代西方竞技体育的开山祖,国际奥林匹克运动的开创者顾拜旦,用古代希腊奥林匹克竞赛的概念,为第二次工业革命中的西方社会结构进行了一种形态设计。现代竞技体育最终目的是赢取锦标,由此引来了训练、竞赛、团队合作、竞争欲望、规则主义等等社会内容,无不与当时西方的社会主流精神相契合。同时,竞技体育也十分有效地改变着社会基层的结构,无论富裕的上流社会还是刚刚实现温饱的底层劳工,都通过竞技体育结成了一种新的社会结构。西方社会进入了一个全球化的、现代的举国动员体制,新的社会组织结构完善了,社会矛盾也转移了,竞技体育带来的精神力量和崭新的民族国家概念深相契合,为社会民众找到了个体、集体与国家三位一体的自我。[②]

① 李强. 时代的标记:新中国体育传播中的政治观念探析. 现代传播, 2011 (7).
② 赵宁宇. 中国体育电影概览. 电影艺术, 2008 (4).

 体育影像传播：百年中国体育电影研究

电影叙事体中的国家是一种按照现实需求和想象逻辑被建构、被虚拟的想象化的文本系统。它有时与一个历史上真实存在的国家并没有直接的对应关系，在这个虚拟的影像国家里，却存在一个与现实的国家相互映照的国家形象。① 考察新中国体育电影比较成功的作品，就会发现，它们都具有一种人文关怀，有一种对个人感情的尊重和表达，而不是空泛的干巴巴的"大我"的说教。无论是偏重思想性还是偏重娱乐性，影片都在"小我"的刻画和表现方面下足了功夫，并取得了较好的效果。其中最为常见的手法是对主人公个人情感领域特别是爱情的着力刻画。② 《一个人的奥林匹克》讲述了中国奥运史上第一人刘长春一路躲避日寇的追杀，在海上漂泊三个多星期，只身参加 1932 年在美国洛杉矶举办的第十届奥运会的传奇经历。在洛杉矶容纳十万人的体育场，刘长春历经千辛万苦终于站到了男子 100 米比赛的起跑线上，为了这一刻，他曾经拒绝代表日本侵略者扶持的伪满洲国参加这届奥运会，告别妻儿逃出大连，躲过日本关东军的一路追杀，凭借张学良将军资助的 1600 美元，坐船在海上漂泊了 23 天，最终代表了四万万中国同胞的他独自站到了奥运会的跑道上。"中国人来了！"刘长春敲开奥运大门的同时，向世界表达了一个民族不甘落后、不甘屈辱、追赶世界的坚强意志，自此中国人开始了奥运梦想的起跑。作为中国奥运先驱的刘长春，不仅仅是一位英雄，实现了自己的个人理想，还创造了关于国家民族的集体神话，个人理想与民族愿望在他身上得到统一的体现。③

作为一种艺术形态，电影首先教给人们的又总是一些生动的人物和故事，而这些人物和故事塑造得成功与否，恰恰与它政治意图的传递效果密切相关。因此，对一部电影进行政治批评，首先要做的自然就是运用自己的思想能力，穿透那些人物和故事，认识并且抓住影片既定的政治内涵、倾向和主题。"从中国形象反映中国变化的视角切入，探讨中国电影里塑造出中国形象的历史与现状、成功与不足的中国电影国家形象研究，是当前中国电影理论研究的

① 贾磊磊. 影像国家的文化认同及其现实意义. 文化艺术研究，2008（1）.
② 郭学军. 精神与物质的双重建构——试论新中国体育电影三表征. 大舞台，2009（5）.
③ 杜剑锋. 作为类型电影的体育电影——评介新世纪以来的几部中外体育故事片. 当代电影，2008（8）.

第三章 体育影像与国家形象传播

前沿和热点问题之一"。过去我们较多是对于艺术作品的审美属性、艺术风格、历史地位的研究,现在,面对新的现实境遇,我们把学术研究的视点放在了文化艺术作品的国家形象这个新的维度上,这既是我们把艺术的自律研究与艺术的社会研究密切结合的一种有益探索,也是用理论的方式推进艺术创作的繁荣、促进国家的文化发展的一种积极尝试。近年来,韩国影视作品对外输出的传统与现代兼具的国家形象使其成为文化传播学上的成功案例,而好莱坞电影的美国精神和美国形象更是获得了最大化和最深入的传播。与中国电影一同诞生的体育电影,在一个世纪的发展过程中,一直延续着国家形象塑造的内在要求,由于这种"国家形象"居于影片表层的故事之下,并不能被观众直接读到,因此往往被研究者忽略。中国体育电影在国家形象的塑造方面扮演着举足轻重的角色,并因承载着多方面的国家形象内涵而倍受瞩目,构成世界体育电影格局的中国特色。实际上,正是这种特殊的国家形象塑造,构成中国体育电影不同于西方体育电影的特色,并从总体上规定了中国体育电影的发展路径。①

① 王庆福. 论中国体育电影的国家形象修辞. 中国高等院校影视学会第十四届年会暨第七届"中国影视高层论坛"论文.

第四章

历史之光：旧中国的体育影像

第一节　苦难中勃兴的旧中国体育电影

　　1895年12月28日，电影正式诞生之后，体育与电影便结下了不解之缘，成为屏幕上一对好伙伴。而且早在1891年，爱迪生公司的威廉·K·L迪克逊和威廉·海斯就联手导演了《拳击的人》（Men Boxing），尽管这只是一部时长仅有1分钟的19mm短片，但却比电影的诞生还早了四年，也成为了体育影像记录的鼻祖。早在上世纪20年代初期，商务印书馆就拍摄了介绍体育、军事体育的教育电影，为传播西方体育、普及体育知识提供了最为形象的载体，上世纪30年代随着电影技术改进和体育知识传播的需要，孙明经在金陵大学拍摄的体育科教电影为我国的体育教育的发展做出了重要贡献，而以当时电影界"桂冠诗人"著称的孙瑜导演拍摄的《体育皇后》为代表的体育故事片，则开创了中国电影的艺术高峰，直到今天，《体育皇后》仍是研究上世纪30年代中国电影不可忽视的范本。20世纪30年代作为中国现实主义电影兴盛的第一个高潮时期，这个时期创作的众多电影不但奠定了中国电影的基本规则、主要方向，并且在电影风格上与世界电影潮流接近，同时也形成了自己的民族风格，不管是在默片规则化、丰富化方面，还是在有声片电影语言探索方面，中国民族电影都取得了不少成绩。沿着我国近代社会发展的脉络来看，从晚晴时期到民国，内忧外患频发，社会矛盾日益激化，在这样的社会历史背景下，体育和电影都没有成为普遍的文化现象，体育电影功能和作用的发挥难免有所局限，但当时为数不多的体育电影终究在社会上产生了

一定的影响，人们开始有了一个新的视角去了解世界、审视国家民族命运、探求自身存在的意义，体育影视的社会价值得以初步体现。

一、20世纪20—30年代中国的体育科教电影

在1953年上海科学教育电影制片厂成立之前，中国并没有科教电影的说法，而只有教育电影，本书中的体育科教电影就是指体育教育电影。开创中国科教体育电影的是商务印书馆。1918年，商务印书馆在模仿拍摄了几部影片之后，便开始有计划有规模地拍摄影片。

（一）中国体育科教电影的开端

从1918年开始，商务印书馆活动影戏部比较广泛地开展了摄制各类影片的活动。在"商务"的教育片中明显地体现出提倡新学、传播科学知识、倡导教育文化的方针，这在"五四"以前的半殖民地半封建的旧中国是难能可贵的。1920年，上海商务印书馆开始拍摄体育科教电影，主要有《女子体育观》（一本，1920年）、《技击大观》（二本，1921年）、《陆军教练》（五本）等。上海商务印书馆1920年拍摄的教育电影《女子体育观》被认为是中国第一部体育科教电影。从影片的内容可以看出，"这些'教育片'都是为了配合当时的学校教育或社会教育而摄制的。它们不仅在内容上往往与该馆所出版的教科书相呼应，而且影片的放映，也常常是配合某些讲演、宣传和报告来进行"。虽然上述的这些珍贵的影像资料毁于1932年的"淞沪会战"，但坐落在闸北区天通庵路口的商务印书馆无疑是中国体育科教电影的鼻祖，不过，真正产生重要影响的体育科教电影还是上世纪30年代孙明经在金陵大学拍摄的系列科教电影。

（二）20世纪30年代中国体育科教电影

1."中国教育电影协会"推动科教电影的发展

"中国教育电影协会"的成立直接推动了中国体育科教电影的大发展。1932年7月8日，曾在巴黎学习研究过电影，同时还是当时管理中国电影最高官员的共产党员郭有守，与另一位著名的共产党员陈翰笙，联合90位中国当时最重磅的学者及政府官员成立了"中国教育电影协会"。从此，以"协

第四章 历史之光：旧中国的体育影像

会"为平台发动了影响巨大的"中国教育电影运动"。这个以当时知识界人士为主，成立于南京，并在上海、杭州、青岛等地设立分会的"中国教育电影协会"并不仅仅是一个专门从事科教电影事业的组织，它的宗旨是"研究利用电影辅助教育，宣扬文化"。作为20世纪30年代的一位传奇人物，郭有守创建了在全国范围内大、中、小学和在民众中推广的"电影教育"的具体办法，并在恩师蔡元培的支持下，郭有守发表了一份当时对电影业来说具有纲领性作用的文件《电影事业之出路》。对于体育事业来说，这也是一份值得关注的文件。因为在这份文件中，郭有守指出："电影要用来宣传推广全民的体育运动，用体育使全中国的民众人人'强健'"，但推广郭有守理念的是他的学生孙明经。①

2. 孙明经与体育科教电影

1911年生于南京的孙明经，5岁开始学习摄影，11岁就立志要成为一个研究电影的学者，他创办了金陵大学"电影与播音专修科"，并在蔡元培和郭有守的安排下，担任"教育电影摄制推广委员会"副主任兼摄制部主任，这直接促使孙明经拍摄了大量的"唤起民众"的电影，其中包括批量的体育电影。由孙明经本人持机摄制的电影达63部之多，其中"体育电影"共10部。1936年，孙明经摄制了5部与体育有关的教育电影。在这些电影中，《女子体育》、《健身运动》、《国术》三部电影完全为体育电影，其余两部为《校园生活》和《首都风光》，都记有体育方面的内容。

（1）《女子体育》（1936年，16毫米，黑白无声片）纪录了金陵女大的学生身着上白下黑的运动装、做集体体操、拉弓射箭、排球比赛以及8人手拉手旋转、用脚捡石子等体育活动的情景。影片反映了金陵女子大学对体育的重视，金陵女大对体育的重视程度在20世纪30年代中国高校是首屈一指的，全校只有一门课程是4年必修的，那就是体育。当年金陵女大提倡金陵精神培养的女生，不仅德才兼备，还要有健康的体魄，端庄优雅的仪态。②

（2）《健身运动》（1936年，16毫米，黑白无声片）纪录了东吴大学学生表演男子体操、双杠、鞍马、个人体操、女子射箭等体育竞技项目的情况，

① 孙建三. 20世纪30年代的中国体育电影与抗日救亡运动. 艺术评论，2008（8）.
② 张惠康，贾磊磊. 中国科教电影史. 中国电影出版社，2005：26.

 体育影像传播：百年中国体育电影研究

当时东吴大学的体育教育闻名全国，1903 年东吴大学就已建有诸如"健身会"、"踢球班（足球队）"、"篮球班（队）"、"网球会"等多种运动组织，1924 年东吴大学又与中华全国基督教协会联合创办了东吴大学体育专修科。① 20 世纪 30 年代，当时学界泰斗蔡元培先生提出了中国要国富民强，就必须大力开展体育锻炼运动，提高全民身体素质。在蔡元培先生的倡导下，南京教育部委托金陵大学理学院拍摄了一批有关体育教育的电影，孙明经则将金陵大学、金陵女大、东吴大学的体育教育作为范本向全国推行，这些影片当时曾在全国很多大中学校轮番放映，② 这些体育影片重现了中国早期现代体育教育活动的风貌。这对体育教育的普及起到了很大的推动作用。

（3）《首都风光》着重纪录了南京新建的一批体育设施和民间各种有益于身体健康的体育活动，影片中孙明经的夫人吕锦瑗划船的一段镜头，成为表现当时代表中国"新女性"的经典镜头。③

（4）《校园生活》则纪录了南京金陵大学和金陵女子大学校园里大学生们开展的包括种种体育活动在内的学生活动，从中可以看到那个时代的女大学生身着运动装，在篮球场上奔腾跳跃、矫健的身姿，甚至还能看到老师带着学生在草坪上户外课的情景。④ 但自从 1937 年抗日战争全面爆发后，直到抗战胜利，孙明经和几乎所有中国电影人都失去了拍摄体育电影的机会。

二、20 世纪 20—30 年代中国的体育新闻纪录电影

（一）20 年代的体育时事新闻纪录片

在上世纪 20 年代初拍摄了几部体育时事新闻片，如《东方六大学运动会》（1 本）、《第五次远东运动会》（3 本）、《约翰南洋比赛足球》（1 本）、1922 年明星公司在成立之初拍摄的《爱国东亚两校运动会》，这些体育时事新闻片纪录了当时上海社会生活的一个侧面。

① 冯伟. 新中国体育科教电影的发展历程研究（1949—1995）. 苏州大学硕士论文，2009：11.
② 张惠康，贾磊磊. 中国科教电影史. 中国电影出版社，2005：26.
③ 冯伟. 新中国体育科教电影的发展历程研究（1949—1995）. 苏州大学硕士论文，2009：11.
④ 孙建三. 20 世纪 30 年代的中国体育电影与抗日救亡运动. 艺术评论，2008（8）.

第四章 历史之光：旧中国的体育影像

（二）30 年代新闻纪录片新发展

在上世纪 30 年代，体育新闻纪录片获得新发展，主要表现是影片长度增加，而且出现了多集体育新闻纪录片。如联华的 4 集体育新闻片《第六届全国运动大会》（1935 年），天一和明星也拍摄了纪录这次运动会的同名新闻纪录片。以体育比赛为内容的新闻纪录片还有：天一的《中外足球比赛》（1931 年）、《全国运动会》（1933 年）、联华的《十三英里长途竞赛》（1932 年）、电通影片公司的《欢迎马来亚选手》（1935 年）等。①

三、20 世纪 20—30 年代中国体育故事电影

上世纪 20～30 年代，中国电影以上海为中心达到了一个鼎盛时期，这期间体育电影也没有缺席，一共摄制了《一脚踢出去》、《二对一》、《体育皇后》和《健美运动》以体育为题材的电影，虽然今天看来这些影片还略显稚嫩，但从丰富中国电影类型的角度来看，它们无疑具有划时代的意义，特别是《体育皇后》在艺术创作上到达了一个高峰，至今仍有很大的影响。

（一）影片内容介绍

《一脚踢出去》：中国第一部体育电影

内容简介（导演：张石川、洪深；公映时间：1927 年；摄制单位：明星影片公司）：《一脚踢出去》是我国最早的体育故事片，它是以当时的上海远东足球队与居住上海的外国侨民足球队所进行的一场足球比赛为故事题材编写而成的。吴珂与张诚为大学同学，两人相互爱慕。周鉴对吴珂也有爱意，故对张诚心存妒意，他极力推荐张诚做了平民义校的筹款主任。在吴珂的帮助下，张诚的义校终于办成了，张诚声名大振，于是飘飘然起来，对于吴珂渐渐疏远了，而吴珂对于张诚始终不离不弃。张诚穷于交际，花费甚多，时常向周借款。在一场足球赛中，周又以借款为名逼迫张诚踢假球，在吴珂的鼓励下，张诚终于赢得了比赛，找回了自己。张诚与吴珂重归于好。

① 单万里. 中国纪录电影史. 中国电影出版社，2005：41.

《一脚踢出去》剧照

2.《二对一》：第一部中国有声体育电影

内容简介（导演：张石川；公映时间：1933年；摄制单位：明星影片公司）：这是中国第一部有声体育电影，主演由龚稼农担任。影片讲述了国内常胜足球劲旅华光足球队，队长余家禄之妻陈爱华亲手绣了一面"华夏之光"锦旗，勉励全队保持常胜荣誉，提高中国足球之国际地位。交际花李绍芬、范丽芸仰慕足球队员英俊健壮的体魄，通过男友周洁夫介绍与王维

《二对一》剧照

达、徐健等队员相识，常邀队员们跳舞作乐。交际皇后维娜则对余家禄表示特别好感，陈爱华担忧队员们迷恋玩乐影响球艺，劝说家禄重视锻炼。周洁夫见队员亲近女色，预料这一定会影响球艺，于是利用华光队比赛胜负与人进行巨额赌博。为实施其牟利诡计，洁夫唆使交际花们以色情迷惑足球队员。陈爱华为了华光队前途，采取釜底抽薪办法，亲访李绍芬，要其疏远队员，不料反遭羞辱，李绍芬促使维娜进一步迷惑家禄进行报复。华光队将以中国国家队名义参加国际足球比赛，比赛前夜，周洁夫以每人千元报酬，要交际花们将足球队员迷乐一宵。比赛开始，华光队果然输了一球。李绍芬见陈爱华咯血晕倒，钦佩其情系球队荣誉，自己又真心爱着维达，终于良心发现，

第四章 历史之光：旧中国的体育影像

于下半场开始前向队员们揭露周洁夫阴谋。余家禄和队员们深为感动，上场奋力拼搏，连获二球，以二比一战胜对方，保持常胜荣誉。

3.《体育皇后》：体育电影的艺术高峰

内容简介（导演：孙瑜；公映时间：1934年；摄制单位：联华影业）：1934年由联华影业出品的黑白默片《体育皇后》是中国早期最著名的体育电影。该片以1933年第五届全国运动会为叙事背景，描写了出身豪门但在乡间长大的姑娘林璎，被接到城里后，进入女子体育学校，因短跑成绩优良，逐渐成了体育场上的名手。在一次全国性比赛中，她连续创造50米、100米、200米的新纪录，于是报界的吹捧、

《体育皇后》海报

名人的恭维纷至沓来。一位不怀好意的"体育家"对她大献殷勤、阿谀奉承，她渐渐自满，成绩渐渐退步，但在教练的帮助下，她又取得了新的成绩，一次她目睹了一个为了争夺冠军不顾一切参加比赛的女运动员在比赛中猝死，幡然悔悟，毅然决定放弃"体育皇后"的宝座，去从事真正的体育运动。主演黎莉莉是孙瑜导演全力打造的"体育皇后"，黎莉莉早在默片时代就是大明星，而且是一位与众不同的女明星，她健康活泼的形象一扫当时中国银幕上太太小姐们的脂粉气以及中国女性柔弱的形象。事实上，生活中的黎莉莉是短跑冠军，赛场上身姿矫健动如脱兔，不仅如此，她还是运动全能的摩登女郎，游泳、篮球、网球、骑马、跳舞样样精通，出于对体育的热爱，她甚至很想嫁给运动员。

4.《健美运动》：女性平等与体育救国

内容简介（导演：但杜宇；公映时间：1934年；摄制单位：上海影戏公司）：影片讲述一个时代女性每天都早早起床去做早操，她还鼓励父亲多做运

动。这名女性是一个新闻记者,她在电台宣传健美运动并讲到了人类历史中男性和女性的地位。原始社会,女性和男性同等地位;到了封建时代,女性地位下降,处于受男性压迫的地位;到了近代,女性为了经济疲于奔波,女性的健康和地位处于危险境地。现在,国家正处于危难当中,为了挽救国家民族,强身健体必须得到更多人的重视,女记者的演说引起了很多人的重视,她的父亲接受了女儿的建议,每天早晨开始锻炼身体。

这四部体育影片都蕴藏着"体育救国"的政治寓意和较高的艺术造诣。《一脚踢出去》作为第一部体育故事片,是中国电影在体育题材拓展方面的拓荒者,这与导演张石川一贯的电影创作风格是分不开的。尽管由于历史原因,电影界对张石川,这位中国第一代电影导演的评价毁誉参半,但谁也无法否认他创作的影片题材类型多样,故事性强,导演手法平易朴实,通俗易懂,很受小市民观众欢迎的事实。《二对一》表现出来的体育民族精神让人振奋,使观众在观赏影片时感受到体育的真正魅力。《体育皇后》集中体现了导演孙瑜个人

但杜宇照片

理想和美学趣味。1932—1935年,创作激情高涨的孙瑜4年间拍了包括《体育皇后》在内的6部电影。在"复兴国片"的理想下,孙瑜创造出独具一格的"浪漫写实"的艺术风格和影像风格。孙瑜在片中给予了"体育救国"的理想,倡导不仅要启蒙心智,还要强健体魄,再次在银幕上塑造出了活力四射、健康向上的女性形象,改变了中国电影的美学风尚。①

(二) 20世纪30年代中国体育电影兴起的社会考察

现代体育的引入,尤其是辛亥革命后全国性运动会的多次举办,将体育和国家形象的建构直接联系起来。20世纪20年代末,曾经风行一时的武侠片在中国电影市场上走向了没落,时代的发展和风潮的改变,使得人们已经不

① 饶曙光. 体育电影:借鉴与创新. 艺术评论, 2008 (8).

第四章 历史之光：旧中国的体育影像

再为武侠的"天马行空"或"乱离神怪"所吸引，而期望着一种新的审美样式的出现和对现实的关照。① 中国体育电影第一次高潮便在这种时空背景下应运而生。

1. "体育救国"思想的隐喻

20世纪30年代初，中国正处于列强纷争、战火四起的动荡年代，西方的经济危机同时蔓延到中国，经济凋敝，工业停顿，贫富差距急剧拉大，广大底层民众在穷困和屈辱中痛苦挣扎。置身于半殖民地半封建的背景下，中国传统社会的现代化转型开始加速，对于遭受巨大灾难的中国来说，"东亚病夫"的称号给国人锥心刺痛。"体育救国"思想被越来越多的人所共识和关注。② 民族国家要建立强健的个人身体，反过来，个人身体也是民族国家身体强健的隐喻。以孙明经拍摄的系列体育科教电影、孙瑜拍摄的《体育皇后》为代表的体育题材电影，不仅仅受到来自于西方强势文化的浸染，更多的是对国家长期以来关于贫弱挨打局面的深刻反思。从这些体育影片中可以看出，"体育异化"事件背后所透露出的是对国家危难的担忧，以及国人对寻找救国途径的梦想。20世纪30年代的社会文化强烈影响着体育电影的题材创作，体育影片更多的表达了人们对时代的关切。如在《体育皇后》中，孙瑜将第五届运动会虚化为"第二十三届远东预选会"，精心设计了各省会旗进场的段落，当哈尔滨、辽宁、黑龙江、热河这四个被日本侵略者占领的省旗飘扬在空中时，镜头直推观众席上一位老者，将他凝重的神色、含泪的眼睛与飘扬的会旗对切，国家危难的现实昭然于银幕，激发起观众反对外来侵略、争取民族独立的内心呼声，指出国家民族的强盛才是发展体育事业的立足之本。孙瑜还借片中人物，以迸发的激情大声疾呼"有健全的身体然后有健全的精神！有青春的朝气，然后有奋斗的恒心！任何民族自强的原动力，就是健全的身体"，从而将体育盛衰与国家兴亡联系在一起，赋予影片深刻的现实意义。③

① 陈惠芬. 左翼电影的都市和性别叙事：以《体育皇后》为例. 南开学报（哲学社会科学版），2008（6）.
② 屈雯喆. 中国体育电影的演进与发展. 河南大学硕士论文，2011：15.
③ 钱春莲.《体育皇后》：诗人桂冠上的又一颗明珠. 当代电影，2004（6）.

体育影像传播：百年中国体育电影研究

2. 左翼电影运动的影响

在20世纪30年代，几乎所有的中国电影制片公司都集中在上海，当时国产片市场基本上被三大制片商即联华影业公司、明星影片公司和天一影片公司占据。其中，"联华影业"公司属于新派，其"新"的特点首先在于它是当时被视为新电影的左翼电影出品中心之一，那些今天被视为经典、一般观众所熟知的左翼电影，很多都是出自"联华"同仁之手。① 20世纪30年代中国电影取得杰出成就与左翼电影运动有直接关系，左翼电影运动有组织、有目标、有宣传、有实践，它改变了电影创作的倾向，显示了进步电影的主导地位，它确立了现实主义创作方向，对过去脱离现实生活、宣传侠道精神的商业电影给予了反驳，倡导关注现实、反映社会时代精神的创作，真实生活内容得以复现，电影创作的质量大大提高了。② 左翼电影作为当时主要的电影类型之一，基本特点是反抗强权势力和强力阶层、宣扬革命意识尤其是阶级斗争、同情和歌颂以底层民众尤其是工农阶级为代表的弱势群体，对社会现实提出强烈批判，有时甚至不惜牺牲生活真实，忽略影片的艺术特征。面对落后的体育事业、孱弱的民族体质，富有良知的知识分子开始大声疾呼，希望尽快改变中国近代体育起步晚、水平低、发展慢的落后状况。在《体育皇后》中，孙瑜以敏锐的艺术视角既描写出运动会的隆重兴盛，更揭露出运动会背后的国家危难。

3. 现代文明生活的展示

在上海这个世界性港口城市，中华民族一直为赢得世界尊重而不断努力。从上世纪20—30年代上海现代化进程来看，充满现代意识的新生产方式、新生活节奏、新价值观念，已经成为不可阻挡的历史潮流。由于都市生活的浸染，30年代的体育其实已不仅是民族主义的构成之一，也成了都市时尚的一部分。时代和社会的变化，以及由学生为代表的电影观众群体的兴起，使得知识分子审美情趣得到弘扬，体现现代都市生活情趣的体育电影无疑为这些审美倾向提供了最佳题材选择。电影作为引领潮流的文化载体，必定会将体

① 袁庆丰. 对市民电影传统模式的借用和新知识分子审美情趣的体现——从《体育皇后》读解中国左翼电影在1934年的变化. 浙江传媒学院学报，2008（5）.
② 黄会林等主编. 电影艺术导论. 中国计划出版社，2003：286.

第四章 历史之光：旧中国的体育影像

育这种新生活方式引入到电影中来。张石川、孙瑜、孙明经等导演们敏锐地捕捉到新体育活动这一时代主题。就孙明经的系列科教电影来看，金女大的女大学生们的身体展示一方面构成了影片与脂粉浓厚的摩登风"一决雌雄"的"资本"和手段，一方面也始终是洋场阔少和遗老们观看、欲望的对象。另外，孙瑜在《体育皇后》中对女主角黎莉莉和其他女运动员健美躯体的裸露和展示，这些看似庸俗，但却是由影片制作、票房保证以及市场需求和观众群体性质等综合因素共同决定的，这样的裸露是对一种更为文明生活方式的传播。在一般人看来，《体育皇后》除了能看到女性的身体之外，还能够看到新学堂里面的内部生活，导演之所以对学院的学习和内容大肆展示，那是因为他要通过镜头宣传文明的生活方式。

4. 民众观赏兴趣的改变

相对于上世纪 20 年代以家长里短、婚恋戏和怪力乱神武打片为主的旧市民电影，30 年代初期兴起的以新人物、新思想和新时代气息取胜的左翼电影，给青年学生为主体的新观众群体耳目一新的感觉。20 世纪 30 年代上海等城市迅猛发展，使得大众对于现实都市的兴趣远远超过了其他类型的题材和说教，适应大众对都市生活的观看热情，将"政治正确"结合进入方兴未艾的都市叙事中，是左翼电影必要的选择。[①] 与当时大多数电影的"悲情"不同，《体育皇后》富有乐观的基调和喜剧性趣味。开头就是以出其不意的喜剧性表现——"爬烟囱"来揭示林瓔大胆顽皮的性格，当父亲和亲友都忙乱地寻找突然失踪的小姐时，却是仆人怀中的小狗抬头凝神，发觉了高高在上的林瓔。由小狗视线引出人物，这种匠心独运、妙趣横生的喜剧性细节奠定影片轻松的基调，而大量的喜剧性段落和情趣则强化了体育电影的节奏感和观赏性。孙瑜自己说："我拍片子，一般都注意趣味性，我认为每部片子都应该有趣味性的地方，但这种趣味又不是不合理的噱头或低级趣味，而是从人物性格生发出来的喜剧性"。这种风格与当时电影观众欣赏趣味不无关系。在孙明经拍摄的 5 部与体育有关的电影中表现得最多的内容就是一所名叫"金陵女子文理学院"。这除了这所大学以培养"健全新女性"为职责，对每一个女大学生

① 陈惠芬. 左翼电影的都市和性别叙事：以《体育皇后》为例. 南开学报（哲学社会科学版），2008（6）.

精心打造，不仅学识一流，而且必须举止典雅，体态健康优美，有丰富多彩的女子体育课及课间体育活动的特色外，也有导演想通过对学院教学和生活的通俗展示来迎合知识分子审美情趣的需要，扩大教育的效果。

5．体育运动风潮的流行

随着近代体育竞赛体制的建立，民国时期全国性的和各地的运动竞赛不断举行，并在20世纪30年代出现了一个高潮。1933年10月在南京中央大运动场举行了第五届全国运动会，共有来自全国30个单位的2248名男女运动员参加。这届运动会原计划在1931年10月举行，因"九·一八"事变和1932年"一·二八"事变被迫推迟到1933年，孙瑜的《体育皇后》就是以这届运动会为叙事背景，以敏锐的艺术视角既描写出运动会的隆重兴盛，更揭露出运动会背后的国家危难。人物命运的起落蕴涵着导演对新体育精神的阐释：体育不应是"贵族的、个人的锦标赛"、"体育的真正精神，是需要平均发展每个人的体魄，需要普及社会……绝不是要造成少数的英雄！"影片结尾，孙瑜特地穿插了四个纪实镜头：朝气蓬勃的青年们在操场上做广播体操，他们列队有序、动作整齐，在运动中焕发出青春光彩和自强精神；最后，扛着钢枪、穿上军装的青年军整队出发，迈向远方！这个镜头语言正是导演对新体育精神这一主题的再次浓墨渲染，也寄托了孙瑜对中国未来富强独立之希望。同时，孙瑜还提出"体育大众化"的主张，旗帜鲜明地反对渗透在体育运动中的名利思想和阶级观念。他在自述中说到《体育皇后》是"写女子体校的知识分子，讲体育界不应捧皇后，应该搞体育普及，我专门写有青春朝气、有反抗精神的乐观青年"。像《破浪》（关文清导演）对龙舟大赛、水上运动会的展示；《二对一》（张石川导演）、《一脚踢出去》（又名《同学之爱》张石川、洪深导演）对足球比赛的展示都与当时的体育运动有关，同时也普及了这些体育运动。

6．国外电影观念的借鉴

20世纪30年代，西方电影在中国电影市场中占有很大的份额。据统计，1933年，国产片数量为84部，进口片为431部，而其中美国电影约占进口片

第四章 历史之光:旧中国的体育影像

的80%;1934年国产片为86部,进口片为407部,美国电影占85%。① 毫无疑问,这样的情形肯定会对中国本土民族电影产生重大影响。而且上世纪20年代初至50年代中期的30多年里,尤其是1930—1945年的15年间,好莱坞电影在世界电影史上创造了一种模式、一个奇迹和一个神话,领导着电影的潮流,开创了电影的一个"黄金时代"。对于中国电影来说,上世纪30年代本身就是一个电影艺术观念、社会观念和电影技术条件逐步走向成熟的时期,在这样的历史进程中,中国民族电影内容与形式的复杂关系、电影艺术的基本原则和创作方法、电影的具体形态和形制中都不可避免地包含了相当多的好莱坞因素,当时我国电影界对一些美国电影采取了认真、客观而细致的解剖,总结出的经验对中国电影的技巧理论和实践指导产生了重要影响。在实践层面,从一些中国电影的银幕表现中可以清晰地看出这种学习的结果和明显影响,在《二对一》、《体育皇后》等体育电影中都可以看到类型操作性、保持观众观赏乐趣的好莱坞电影艺术技巧。

在中国体育电影的发展历史上,不同时期的体育电影呈现出不同的风采和特征。分析上世纪20—30年代中国体育电影,当时的社会文化背景是不容忽视的。20世纪20—30年代,中国电影一个重要背景就是伴随着阶级矛盾的加剧,外敌入侵的威胁日益深重。在"体育救国"、"复兴国片"的背景下,中国体育电影想通过书写民族国家的宏大叙事,将体育的强弱与国家的兴衰联系起来是必然的。总体来说,这个时期中国体育电影表现出两个特点:一是将源于西方的竞技体育元素整合入现代的体育电影之中,侧重表现体育竞技性引起的中外对抗,并张扬取得胜利所赢得的民族自豪感,以"体育救国"书写民族国家的宏大叙事,此主旨追求贯穿了此后的中国体育电影的始终;二是以运动员个人的成长为主线,侧重表现某一个体育人物的经历,并以"一帆风顺——遇挫——克服的波折型"为电影表现模式。郭有守的"电影事业之出路"第二项任务就是在电影里"我们急应鼓吹运动,提倡体育,注重卫生,使每个人的身体,日臻健康……"的观念,当这种观念成为中国国产电影事业出路的一部分时,中国的电影界拍摄体育电影,很快成为一个"运

① 高小健. 20世纪30年代中国电影对美国电影的态度. 上海大学学报(社会科学版),2006(9).

动",这里之所以着重介绍孙明经的科教电影,只不过是在这个运动中,孙明经拍摄的体育电影数量比别人多一些,而且率先使用了彩色胶片。而以孙瑜、张石川为代表的体育故事片创造的独具一格的"浪漫写实"的艺术风格和影像风格,不但在1930年代主流电影思潮中独树一帜,同时为我国的体育电影奠定了基本的叙事风格和主题旨向。

第二节　《体育皇后》:中国早期体育电影的无声奇迹

1934年联华公司拍摄的《体育皇后》是继1928年洪深的《一脚踢出去》之后,在形式上更为完备的体育片,编剧和导演都是由从美国留学回国的孙瑜。作为孙瑜无声电影的最后一部,《体育皇后》具有强烈的"孙瑜风格",孙瑜不但在1933年冬季亲自编写剧本、1934年春季执导拍摄该片,而且还在影片中还亲自扮演"黄包车夫"一角。《体育皇后》是研究孙瑜电影和中国体育电影不可忽略的一部影片。相对于以前拍摄的《一脚踢出去》和《二对一》,《体育皇后》在题材上有所探索和发展,影片中流畅的叙事、明快的节奏、清新的风格,使它跟同时代其他影片在艺术旨趣上大相径庭,但相对于孙瑜的《小玩意》、《大路》、《天明》等影片,《体育皇后》很少受到重视,究其原因,一方面是因为这部影片与其他影片不同,它以体育学校和体育比赛为主要表现对象,影片的救国思想带有强烈的知识分子乌托邦色彩,在20世纪30年代"左翼"电影浪潮中,该片的现实批判色彩确实是太弱了;另一方面,在上世纪30年代,有声电影的出现让无声电影处境尴尬,尽管《体育皇后》在中国体育电影中具有开山意义,但默片的不足还是让观众对这部影片兴趣大减。本文还原《体育皇后》的创作背景,从思想突破、重塑中国电影的女性形象、对好莱坞电影的借鉴以及在电影语言创新等角度分析《体育皇后》,从中窥探早期中国体育电影的艺术特色,具有重要的意义。

一、体育思想的先锋

20世纪30年代,各项体育赛事的频繁举办是《体育皇后》创作的直接背

第四章 历史之光：旧中国的体育影像

景，孙瑜关注到新体育精神这一时代主题，他的眼光无疑是敏锐和先锋的，他对"体育真精神"的领悟在今天仍值得思考，对"体育真精神"的阐述在今天也不失启发意义。

（一）对"体育真精神"的诠释

经过二三十年的发展，中国的体育事业在20世纪30年代取得了很大的进步，全国各地掀起了运动竞赛的高潮，除去国内的华北运动会、全国运动会和中华苏维埃共和国运动会之外，上海还分别在1915年、1921年、1927年承办了三届远东运动会，全国性或地区性的体育赛事几乎每年都有。据记载："1933年10月在南京中央大运动场举行了第五届全国运动会，共有来自全国30个单位的2248名男女运动员参加"。① 这正是孙瑜创作《体育皇后》剧本的时候，这届民国时的全国运动会成为影片的叙事背景也就在情理之中。本片选择在远东运动大会预选时上映，具有很强的现实性，导演想借此片干预现实，表达自己的体育理想。影片在开始的字幕中写道"献给为体育真精神而努力的战士们"，影片中不止一次地提到"体育真精神"，"体育真精神是需要平均发展个人的体魄，需要普及社会……是造成少数的英雄。"② 在孙瑜看来，健全的身体是根本，在此基础上才有健全的精神、青春的朝气、奋斗的恒心，也才有全民族的自强，而一切贵族、个人的体育赛事都是违背体育真精神的，这不仅会损害个人的身心，而且不利于整个民族的自强和奋进。同时，孙瑜还持有"体育大众化"的主张，旗帜鲜明地反对渗透在体育运动中的名利思想和阶级观念。正如孙瑜后来接受采访时所提到的："体育界不应该捧皇后，应该搞体育普及。"背离体育真精神对个别"皇后"的吹捧不但是无益的，而且是有害的。《体育皇后》中蕴涵了孙瑜对"体育真精神"的理解：体育不应是"贵族的，个人的锦标赛"。

（二）"体育救国"的思潮

孙瑜是一位具有强烈爱国情怀的知识分子导演，而不是那种昂首向天，闭眼不看现实，低吟浅唱'花呀'、'月呀'的爱美诗人。他对"体育真精神"

① 西方竞技体育对中国的影响. 文汇报, 2004年8月25日转引自高翠编著. 从"东亚病夫"到体育强国. 四川人民出版社, 2003.
② 钱春莲. 体育皇后：诗人桂冠上的又一颗明珠. 当代电影, 2004 (6).

的阐释是跟探索民族自强紧密联系在一起的。对民族命运的关注和忧虑是他一贯的情怀，还在美国求学时，他就曾经给明星公司的洪深写信，表达了自己以影剧"真替华夏做点有益之举"的理想。① 在孙瑜看来，体育对国家强盛和国民体质具有重大的意义，而健美的身体则是强健精神的基础，"帝国主义的压迫、封建制度的遗毒造成了我国现时一般人们的懦弱、糊涂和自私，我相信这种暮气沉沉的状态，思想和道德的卑弱，假如我们都有了健全的身体，一定可以改变它。"拍摄这部体育题材影片，跟孙瑜的个人兴趣和救国理想不无关联。"体育救国"是中国近现代社会出现的各种救国主张中的一种，不乏拥趸者，如蔡元培、胡适、陈独秀、毛泽东、陶行知等都有过相关论述。② 在当时，中国已经充满了救亡图存、富国强民的呼声，而对体育赛事的重视可以看做是当时人们对改变孱弱的国民体质和贫弱国力所做的努力，就像林璎认为中国不强的第一个原因是国人身体太弱一样，孙瑜显然也想通过影片提出"体育救国"的主张。在孙瑜看来，"任何民族自强的原动力就是健全的身体"，而只有"体育普及"带来的全民族身体的强健才能通向民族振兴之路。在《体育皇后》中，孙瑜同样在探索救国救民之道，影片中的比赛看台上，当黎铿扮演的小朋友向本省的旗帜起立敬礼时，我们看到了一个孩子诚挚的心，而当印有热河、哈尔滨、黑龙江、辽宁的旗子路过时，在镜头的短暂停顿之后，接一个老者严肃而悲伤的脸的镜头，并且渐次推至特写，从他既愤怒又哀伤的眼神里，我们可以看到他对正遭受蹂躏的东北同胞的深切关怀。影片虽然以"体育真精神"为内核，但最终还是导演"强民救国"思想的形象化表达。③ 孙瑜还借用片中人物之口，以迸发的激情大声疾呼"有健全的身体然后有健全的精神！有青春的朝气，然后有奋斗的恒心！任何民族自强的原动力，就是健全的身体"，从而将体育盛衰与国家兴亡联系在一起，赋予影片深刻的现实意义。④ 孙瑜始终把民族的希望寄托在年青人身上。影片结尾，孙瑜特地穿插了四个纪实性镜头：朝气蓬勃的青年们在操场上做广播体操，

① 张晓慧.《体育皇后》：诠释体育真精神. 电影艺术，2008（4）.
② 张晓慧.《体育皇后》：诠释体育真精神. 电影艺术，2008（4）.
③ 张晓慧.《体育皇后》：诠释体育真精神. 电影艺术，2008（4）.
④ 钱春莲.《体育皇后》：诗人桂冠上的又一颗明珠. 当代电影，2004（6）.

第四章 历史之光：旧中国的体育影像

他们队列有序，动作整齐，在运动中焕发出青春光彩和自强精神；最后，扛着钢枪、穿上军装的青年军整队出发，迈向远方！这个镜头语言正是导演对新体育精神这一主题的再次浓墨渲染，也寄托了孙瑜对中国未来富强独立之希望！[1]

（三）提倡新生活运动

孙瑜拍摄的《体育皇后》以影像的方式，呈现了当时刚刚展开的新生活运动和国民经济建设运动。1932年，国民党在南昌建立了新生活运动促进会，接着，这一重整道德、改造社会风气的运动在中国渐次展开。这一运动的重要内容之一便是全民体育健身运动。蒋介石本人对这一内容十分重视，曾经在新生活运动周年纪念大会上专门提到过体育问题，也曾将体育活动作为新生活运动的年度中心工作和工作要点来开展。正是在这个语境中，《体育皇后》提出反对个人锦标主义，倡导全民体育和全民健身的理念，并对新生活运动的这一内容作了正面宣传。在《体育皇后》中，健康美丽的乡下姑娘林璎"说来说去总要说到你的体育救国上"，体育学校老师也不断宣扬体育精神："民族自强的原动力就是健全的身体！"影片的字幕则以"新的生活"直接隐喻着新生活运动。此外，影片还对于体育学校军事化管理进行直接展示，并在特写镜头中强调新生活运动的重要书籍《世界体育史略》和《人体解剖学》。应当说，《体育皇后》和孙瑜既往的电影相同，仍然延续着将此时最前沿的新生活运动思想灌输给观众的思路。[2]

二、中国电影女性形象的重塑

社会的进步可以用女性的社会地位来精确地衡量。在上世纪20—30年代的多重话语交织下，孙瑜电影的女性呈现复杂的意蕴，她们兼有下层女性的身份和摩登女性的妆扮，既生机勃勃、泼辣奔放，给观众带来视觉的愉悦，又保有东方式的美德与孩童式的纯情。《体育皇后》中的林璎继承了孙瑜导演的女性银幕形象，由联华公司黎莉莉成功塑造的活泼、健康的短跑女将林璎，

[1] 钱春莲.《体育皇后》：诗人桂冠上的又一颗明珠. 当代电影，2004（6）.
[2] 李玥阳. 在南京国民政府与左翼电影之间——以孙瑜电影为例. 电影艺术, 总第332期.

以富有时代性的新女性美一举征服观众,真正成为银幕上璀璨的明星。影片中林璎乐观向上,哪怕忍受着痛苦也要以带泪的微笑鼓舞他人,这构成了影片独有的幽默乐观情趣。这一方面或许得益于孙瑜的留学经历和对好莱坞影片的借鉴;另一方面也源于崇尚女性自我牺牲的本土文化传统。

(一)病态"摩登风"的舍弃

近代以来,人们开始将妇女问题纳入到社会问题之中,对女性的肯定与对社会责任的考察密切相关,强国必须强种,女性为国民之母,"无国民母所生之国民,则国将不国",这种"国民母"的观点即是当时一种提升女性地位的集中体现。与之相适应,出现在中国电影中的理想女性形象更多的是贤淑而端庄的,她们往往是贤妻良母,且集较好容貌与传统美德于一身。[1] 在 20 世纪 30—40 年代,由于性别的隔膜加上多灾多难的民族所处的社会环境,中国电影中的女性形象很快与反帝反封建等重要社会历史问题融合一处,中国电影在强调女性视角的同时实际上又放弃了女性视角的强调。30 年代孙瑜的创作虽然对下层民众给予了更多的同情和关注,但依然保留了这种传统。[2] 令人瞩目的是《体育皇后》由此而呈现的一种不同于其时都会"摩登风"的堪称清新的女性形象。其实,早在孙瑜 1931 年编导的《野玫瑰》中,由王人美扮演的渔家女小凤长发散乱地披在肩头,穿着打了补丁的短裤,袒露着胳膊和大腿,他就已经开始了对中国传统的女性形象的颠覆,"使得当时那些'病态美'、'捧心西子'式的女主角们的宝座开始动摇了"。这不仅体现了人们审美观点的改变,也在一定意义上为观众观影提供了新的视觉愉悦来源。林璎是连破纪录的体育健将,与此前女主角的含蓄和哀怨相比,她是率真而欢欣的,更像是自己生活的主人,导演对她健美身体的展示不仅满足了当时观众的审美旨趣,而且她对体育"真精神"的领悟和反思也对观众起到了启蒙的作用。正是凭借这样一个鲜活而富有朝气的女性形象,观影快感的愉悦性和现代话语的启蒙性在影片中达到了和谐。《体育皇后》对都市场景和都市感的表现力非常突出,影片开始部分当浙江船到达上海外滩时,女主人公林璎就

[1] 张晓慧.《体育皇后》:诠释体育真精神. 电影艺术, 2008 (4).
[2] 李欣. 对本土传统和好莱坞电影的双重改写——论孙瑜影片中的女性形象. 当代电影, 2010 (11).

第四章 历史之光:旧中国的体育影像

爬上轮船的烟囱去远眺上海现代化的都市。林璎看到了上海的摩天大楼,看见了上海人的时尚。不过当她在欣赏这一切时,码头的人和观众也正在欣赏主人公的女性美。《体育皇后》吸引大家的不是都市女性的都市感,不是流俗的脂粉气,而是女主角前所未有的清新健康的身体和甜美的笑容。这构成了上海这座大都会阔少和遗老们观看、欲望的对象,同时也成了影片中所表达的对脂粉浓厚的"摩登女性"的批评对抗的资本和手段。

(二)保守"身体美"的突破

《体育皇后》中把女性的体形美放在一定的高度,认为女性的身体美所创造的女性的清新感是那个时代其他电影不能表现出来的东西。电影所给予女性的现代性也是前所未有的。[①] 事实上,年轻女性的身体和对她的观看如果不是《体育皇后》唯一的叙事手段,那么也是它重要的内容之一。[②] 在《体育皇后》之前,黎莉莉已经出演过孙瑜导演的《火山情血》、《天明》、《小玩意》等三部影片,两人的合作十分默契,孙瑜非常欣赏黎莉莉身上焕发出来的青春光彩,特意为她写了《体育皇后》这个剧本,突出黎莉莉的健康本色,因此《体育皇后》中年轻女性的健康、性感的身体便自然是电影的主要表现元素,孙瑜借用体育的名义为他心目中的女性展现身体创造条件。同时,黎莉莉健美的形象也符合了当时人们对现代女性形象的想象和对力与美的女性形象的向往。进入20世纪30年代,整个社会对理想女性的心理诉求发生了很大变化,"健美"成为一种新的评价标准。最早女性解放的提倡者就非常重视女性教育问题,而体育作为一门全新的教育内容则被认为是女子教育的第一要义,这种观点常常遵循一种由保身到保国的思路,这成为具有健美形貌的女性形象的滥觞。而频繁举办的各种规模的运动会则进一步强化了人们对健美体格的欣赏习惯。[③]

20世纪30年代的上海,新女性的观念横扫全球,从纽约到巴黎再到东京,一种全新的女性形象正在慢慢被浇铸起来,具有大都市的女性气质,久经世故的人生阅历,受到高等教育而且对时尚流行文化的追求乐此不疲。从

[①] 边菊平. 电影《体育皇后》的女性主义叙事探析. 电影文学, 2011 (15).
[②] 陈惠芬. 左翼电影的都市和性别叙事:以《体育皇后》为例. 南开学报(哲学社会科学版), 2008 (6).
[③] 张晓慧.《体育皇后》:诠释体育真精神. 电影艺术, 2008 (4).

很多方面看来，上海的新女性与全球的新女性概念极其相似，她们剪短头发，向曾经是禁区的大片男性领域发起挑战。从孙瑜早期的学习经历看，他的电影观念无疑会受到好莱坞的影响，考察孙瑜一系列电影作品会发现，女性人物的服装设计都呈现出一个大致相同的特点：单薄、暴露。当然，这里的单薄和暴露绝对不是好莱坞女电影明星的肉感和挑逗，但效果却毫不逊色于好莱坞的女明星们。因为他成功将好莱坞的女性暴露美学移植到中国电影的文本内，重塑了20世纪30年代中国电影女性身体的美学观。① 在《体育皇后》中裸露的大腿成了电影的"焦点"或"卖点"，更夸张的是，电影还在多处使用全体女运动员健美的大腿排演出富于装饰性的画面，呈现一种清新的都市文化。女性审美心理的变更带来的是一系列评价尺度的重建和美学价值的重估，这种席卷般的浪潮同样也影响到当时中国电影美学的重新对焦。

（三）女性叙事策略的开掘

在中国电影最初的十多年中并没有女性表现的舞台。1913年在香港"入我镜"剧社黎民伟拍摄的短片《庄子试妻》中，黎民伟的妻子严珊珊在剧中演了配角"扇坟"的使女，成为中国第一个现身银幕的女性；1923年《孤儿救祖记》中女主角余蔚如的饰演者王汉伦则成为中国银幕第一个女主角演员，也成了大众认同的贤媳良母形象；1925年，南星影片公司的谢采真因自编自导自演了一部电影故事片《孤雏悲声》，而成为中国电影史上第一个女导演；也是在1925年，长城画片公司摄制的故事片《爱情的玩偶》上映，该片的编剧濮舜卿是中国第一位电影女剧作家，但遗憾的是1949年前的中国电影中女性导演、编剧仅此而已，女摄影师更是百年空缺。② 虽然对中国女性的生存困境，一些男导演是真诚同情的，他们深恶痛绝恶势力，深情呼唤"新女性"的诞生，但中国男导演镜头中的女性形象显然无法超越男性视角。西蒙·波伏娃言："所有男人写的关于女人的书都应该加以怀疑，因为男人的身份有如在讼案中，是法官又是诉讼人。"女性电影工作者在中国电影中的缺位无疑会使得中国体育电影中的女性带上了男性视角。

① 柳迪善. 咖啡与茶的对话——重读孙瑜. 当代电影，2008（3）.
② 何静，胡辛. 性别视角与被看的风景——1915—1949年中国电影中的女性形象解析. 江西社会科学，2008（2）.

第四章 历史之光：旧中国的体育影像

尽管如此，《体育皇后》还是开创了左翼电影都市和性别叙事的新篇章，其所创造的女性形象的清新和叙事的"现代性"都是前所未有的。在中国早期电影的家庭伦理片中，女性多是苦情中的悲剧旦角，是伦理整合家庭重建的符码，以稳固危机中的社会秩序，即便涉猎爱情，亦通过青年男女伦理的结合，完成秩序的延续。① 中国早期电影的一种叙事和商业策略就是以塑造和强化女性的悲苦形象来赚取观众眼泪而获得票房号召。上世纪30年代的中国电影，继承并改写了女性苦情戏的传统，借助苦难女性的故事，一方面传递着感时忧国的痛苦，一方面也乐于向观众制造和展示种种现代梦。《体育皇后》虽然沿袭和依托了近代以来"强国保种"的启蒙话语，也成为左翼电影以女性为中介，介入都市与时尚的叙事，创造新的启蒙话语和都市批判的实践与尝试。孙瑜导演关注并且深入分析体育的深层原因，文本叙述没有选择特定的女性视角来展示，也没有女性意识的体现。影片选择体育是利用体育运动的力量和奋进来唤醒沉睡中的国民。而当选择一位男性来置换主人公，同样可以完整地叙述故事，并达到一定的励志觉醒的教育效果。但是，女性在大众心目中有"弱"的潜在意识，将"弱势"的女性与追求"更快、更高、更强"的体育精神，特别是少有女子涉足的田径运动联系在一起，形成了鲜明对比效应。这种叙述策略将对受众产生更好的激励效果——女子可以通过坚韧的努力在男性领域获得成功，那么以男性为多数的国人，更应该积极奋进，争取国家自由与发展。因此，《体育皇后》是一部男性想像体育女性的作品，它利用了媒体的传播效果影响受众，并建构起了男性想像中的女运动员形象。

三、美国好莱坞电影模式的借鉴

作为中国第一批留美的电影专业人才，孙瑜的电影美学无疑会带上或浅或深的好莱坞电影文化痕迹。而且当时中国电影界正面临两个事实：好莱坞占据了国内大半电影票房，而国产影片却徘徊在"牛鬼蛇神的支离怪诞片子

① 何静，胡辛. 性别视角与被看的风景——1915—1949 年中国电影中的女性形象解析. 江西社会科学，2008（2）.

……以致渐为知识阶级所鄙弃"的状态之中。在这个意义上讲，将蒸蒸日上的好莱坞情节剧成功引入到中国电影之中并非偶然。这不仅因为中国电影市场已经被好莱坞充斥，更因为好莱坞作为资本主义上升时期的电影形态，已经先于中国蕴含了资本主义内在困境和矛盾的表述方式：道德化的叙事，抽象的爱与想象性大团圆，甚至城乡对立，阶级矛盾都已经存在于好莱坞电影之中，孙瑜似乎只要模仿，便可以为中国电影观众所接受。①

（一）美国通俗剧的影响

孙瑜曾在美国系统地学习和研究过电影，对美国好莱坞电影比其他的中国导演更加熟悉，在他的电影创作中，借鉴好莱坞电影就是一件自然而然的事情。不能说孙瑜电影创作直接照搬了好莱坞电影模式，但他的电影创作确实受到了美国通俗情节剧的影响，他的大部分作品也具备了通俗剧的特点。美国好莱坞通俗情节剧电影在中国的传播和影响非常久远和明显，中国早期电影的叙事模式传承了好莱坞的"通俗剧"模式，在某种意义上说，中国电影的发展受到美国电影的影响最大。好莱坞通俗情节剧电影在中国广泛传播所产生的影响，使中国观众和电影工作者早在20世纪初期就已经熟知早期美国通俗情节剧电影在结构、人物、主题以及叙事方式等方面的特点。美国通俗剧的表现手法有以下几个特点：一是"通俗剧"最大的好处是很容易把观众带入到剧情中，让观众的情感透射在人物命运上，为给观众提供一个情感宣泄的机会，编导就想方设法挖掘日常生活的戏剧性，或者编制各种各样的冲突；二是人物命运跌宕起伏，善良的主人公往往祸不单行，而女性一般被处理为被抛弃的形象，但最终往往是大团圆结局；三是鲜明的道德对比，善恶分明，有时对恶人的塑造不惜脸谱化。在"通俗剧"的世界里邪恶是不需要理由的，矛盾冲突的双方水火不相容，总是绝对的，没有中间地带。②

孙瑜在《体育皇后》中除保留了通俗剧叙事言情方面的迷人之处外，也对通俗剧进行了孙瑜式的改造。《体育皇后》有着一般情节剧的基本元素：如建立在传统道德和人道主义观念基础上的善恶冲突，曲折复杂的情节，类型

① 李玥阳. 在南京国民政府与左翼电影之间——以孙瑜电影为例. 电影艺术，2010（3）.
② 饶曙光. 孙瑜：主流中的另类、类型中的作者. 清华大学学报（哲学社会科学版），2005，21（4）.

第四章 历史之光：旧中国的体育影像

化的人物，以及情节叙事中巧合、突转等手法的运用。但是，《体育皇后》也有自己的叙事特色，其中最突出的一点就是在正剧人物身边设置的戏剧角色和场景，以增强影片的趣味性。这样，《体育皇后》虽然注重情节的曲折复杂，但由于经常在情节中融入大量的喜剧性场面和因素，而构成了一种带有散文式、有时甚至是喜剧化的艺术结构，带有导演孙瑜强烈的个人特色。①

（二）电影明星机制的运用

美国电影，在第一次世界大战期间逐步排挤了他国电影，基本上垄断了中国影院业，在上世纪三、四十年代更是独霸一方。据记载，1933年和1934年，中国从美国输入的故事片分别有309部和345部，是这两年国产电影的4倍。② 好莱坞的电影运作机制无疑会影响到中国电影的生产，特别是好莱坞电影明星机制的运用，《体育皇后》由黎莉莉和张翼主演，集合了联华当时很多一线明星，林璎扮演者黎莉莉，在青年学生中拥有广泛观众，素有银幕"甜姐儿"之称她是孙瑜在联华歌舞班发现并在影片《火山情血》中首次起用的女明星，黎莉莉的角色也大都是青春洋溢、充满阳光，其中更不乏优美歌喉和青春身体的展示。性格的养成或许是天然的，外向欢乐的黎莉莉似乎并没有受到动荡多舛的童年生活的影响，一直以纯真的笑脸、快乐的天性示人。初上银幕的黎莉莉在《火山情血》中饰演一个跳呼啦舞的天真少女，其率直风范一改以往淑女巧笑的银幕女性形象，给人以自然清新之感。在这个阶段，她又拍摄了《天明》、《小玩意》、《大路》、《狼山喋血记》等，《体育皇后》一片中的角色形象与黎莉莉的个人气质十分吻合，成为她的代表作品。刚进联华的时候，不到20岁的黎莉莉还在南洋商高"半工半读"，晚上拍片，白天则带着网球拍、骑自行车上学。热爱运动的黎莉莉短跑、游泳、篮球、网球、骑马、跳舞样样精通，摩登时尚，曾参加上海市市中校联合运动会，得短跑五十公尺第二名，被人褒奖为"中国女明星之实践'新生活'运动之一人"。③《体育皇后》题材特点决定了对演员身体、

① 饶曙光. 孙瑜：主流中的另类、类型中的作者. 清华大学学报（哲学社会科学版），2005，21(4).
② 周勤，李友平. 回望：三十年代上海电影风云变幻. 电影，2005 (11).
③ 张彩虹. 身体政治：百年中国电影女明星研究. 中国广播电视出版社，2011：107.

相貌上的特殊要求,黎莉莉健美的外形、活泼开朗的性格给人留下了深刻的印象,也给银幕吹来一股清新之风,成为当时炙手可热的电影明星。黎莉莉作为与孙瑜合作最多的女演员,她健美的外貌特点符合了孙瑜对理想的现代国民形象的想象。在影片中演员的身体和导演的理想得到了完美的结合,共同实现了对影片主题的阐释和表达,并取得了良好的效果。

(三) 好莱坞的宠物文化及造型的借鉴

在上世纪 30 年代,好莱坞明星纷纷将养宠物狗作为流行的风尚,甚至为了丢失的狗而不惜登报寻找的事情,将宠物安排进电影情节中也是常见的景观。孙瑜影片在这方面也有十分聪明的借鉴,如在《体育皇后》的开场中,便有一位女士抱着一头狮毛小狗出现在下船的拥挤人流中,小狗的特写也有助于给影片定下谐趣、喜乐、昂扬的情调。① 孙瑜 1923 年起即远渡重洋留学美国,先在威斯康辛大学学习文学和戏剧,后又在哥伦比亚大学学习电影编剧和导演,他对好莱坞电影中"飞波姐儿"的了解,尤其是对她们形体、造型上的借鉴完全是可能的。《体育皇后》将外来文化、时尚因素和批判意识结合起来,取得了显著的效果。孙瑜似乎特别偏爱展示女性健美性格的身体,这在当时的中国影坛可以说是前所未有的。在影片中,黎莉莉等常常以袒露着手臂和大腿的农家姑娘造型出现,孙瑜还喜欢通过歌舞或体育活动,如游戏、做操、赛跑、掷铅球等,展示女性的力和美。这些衣着暴露的女性形象与好莱坞性感女星玛琳·黛德丽有太多相似之处。孙瑜也爱用中近景甚至特写捕捉黎莉莉健美的大腿、甜美的笑容,黎莉莉的姿态也像极了玛琳·黛德丽的经典姿势。② 然而,如果说好莱坞的电影技巧帮助了《体育皇后》快速地进入到都市的叙事,那么它们也使后者对女性的观看变得更为"娴熟"。黎莉莉扮演一个来自富裕家庭到上海来学习体育的千金小姐,这部影片为黎莉莉穿上紧身短裤展露迷人的大腿提供了一个绝好的借口。有意暴露且物质奢华的西方好莱坞电影美学观是不适合左翼电影政治定位的,但孙瑜却因陋就简地用战乱贫瘠年代的美学概念对他心目中的女郎进行了大胆的设计和身体展

① 柳迪善. 咖啡与茶的对话——重读孙瑜. 当代电影,2008 (3).
② 李欣. 对本土传统和好莱坞电影的双重改写——论孙瑜影片中的女性形象. 当代电影,2010 (11).

现。好莱坞女明星的"连裙带裤的内衣"被中国式破旧的短衣短裤替代了，自然清丽而不露斧凿，娇媚性感而不显做作。①

四、视听语言的创新

孙瑜的名字是和国片复兴的口号同时蜚声影坛的，作为好莱坞侧畔系统研读过电影的导演，孙瑜在"复兴国片"的运动中确实发挥了先导作用，他积极追随社会进步思潮，和当时的前卫导演们一起开拓进步内容主题和先进影像方式，改变了国片"低级庸俗"的口碑，使之具有了新文化的品质。② 在纽约摄影学院学习电影摄影、洗印和剪辑的经历为孙瑜打下了良好的专业基础，在《体育皇后》前，拍摄的几部影片所积累的经验更促使孙瑜在《体育皇后》中继续其视觉语言的创新。

（一）内涵丰富的造型情节

与重视戏剧性的前辈们不同，孙瑜在构筑戏剧冲突的同时，非常注重发挥电影镜头的造型能力，设计出独特新颖的视觉意象，在叙事链条中设置最为影像化的造型情节。《体育皇后》中，看台上那些沉闷乏味、体态臃肿从未参与体育运动的旧式妇女身处一堆鼓掌呐喊、热情澎湃的男性观众中间，表情漠然、无所适从，被动地跟随男性将掌声交给他们毫不关心的其他女性。男人热切地看着展露身体的女运动员，衣装齐整的女人又看着这些近乎疯狂的男人，流露出不以为然的神色；"被看"的女运动员则大胆地回望看台之上和银幕之外的注视。这种多重关系的复杂观看是以女性为中心交叉建构的。其目的在于：一方面将电影感性表达的长处发挥到极致，利用简陋的拍摄条件努力创造出最初的"视觉奇观"，丰富观众的视觉感受；另一方面，通过立体鲜明的视觉意象传达主题寓意，避免刻板单调的道德说教。在影片中，孙瑜精心拍摄了许多体育活动的场面，穿插在情节叙事链条间，酣畅淋漓地展示着运动的力与美。③

① 柳迪善. 咖啡与茶的对话——重读孙瑜. 当代电影，2008（3）.
② 杨远婴. 孙瑜：别一种写实. 当代电影，2004（6）.
③ 钱春莲.《体育皇后》：诗人桂冠上的又一颗明珠. 当代电影，2004（6）.

（二）灵活多变的运动摄影

孙瑜一向"讲究摄影机的运动，是中国最早用升降机的导演"。在孙瑜的电影中，叠化镜头过渡、景深镜头的运用、对比蒙太奇、长镜头、移动镜头、升降镜头，运用试听手段之丰富、多样，处处体现出一个年轻导演的卓越才华。在《体育皇后》中，孙瑜突破了技术条件和艺术观念的限制，运用了大量的运动摄影，灵动多变的镜头使整部影片的视觉风格更趋活跃。孙瑜十分重视镜头运动轨迹的多变性，林璎和云鹏在野外练习长跑时，摄影机或侧移、或正退、或右摇，以多个角度表现人物在运动中的姿态表情，将黎莉莉的青春活泼和张翼的严肃帅气互相映衬，自然生动地呈现在银幕上。即使在限制较多的内景拍摄时，孙瑜依然钟情于运动摄影，尽力用轨道、升降机等辅助设备让镜头动起来，营造灵动活跃的视觉感受。① 这种对镜头的运用与孙瑜在美国学习不无关系，他于1923年到威斯康辛大学学习，"在二十年代，美国还没有专门或附设电影专科的大学，他只好在该校选修文学、莎士比亚、现代戏剧、德文和西班牙文等科。"1925年，孙瑜从该校毕业后，立即去了纽约摄影学院，专攻商业摄影、人像摄影和电影摄影，洗印、剪辑、化装等课，同时还在哥伦比亚大学夜校选修初级电影编剧，高级电影编剧等课程，并钻研电影导演和分镜头技术。②

（三）浪漫主义风格

孙瑜素来以他的诗人气质和浪漫情怀著称，他影片中现实主义和浪漫主义精神有机结合一直是评论界公认的。中国电影自上世纪二、三十年代起，就可分社会派电影、人文派电影、商业电影和浪漫派电影四类。这是百年来中国电影发展史的基本结构与话语类型。孙瑜导演与前三类电影有关涉，尤其可说是前两类话语间的隐形中间人，但更代表了浪漫派电影的行径和特征。这可视为孙瑜对中国电影最大也是最重要的历史贡献。③ 浪漫派电影更多地注重主观表现，洋溢着一种浪漫主义精神与明朗的情调，注意体验、感受，表现情趣和兴味，积极反映时代前进的方向。孙瑜作为浪漫派的代表，就像一

① 钱春莲. 体育皇后：诗人桂冠上的又一颗明珠. 当代电影，2004（6）.
② 孙瑜. 银海泛舟——回忆我的一生. 上海文艺出版社，1987：36-37.
③ 丁亚平. 历史的旧路——中国电影与孙瑜. 北京电影学院学报，2000（4）.

第四章 历史之光：旧中国的体育影像

位强有力的色彩家，总在寻找一种适合主题的色彩，努力去塑造一个个有血有肉的理想人物，表达他的感情与梦想，将蓬勃向上的青春朝气传达给观众，去激励观众。在《体育皇后》中，孙瑜继续着诗人的"骄狂"和"浪漫"，赋予了影片鲜明的现实意义和独特的艺术个性。孙瑜的浪漫派电影同样持守知识分子的精神尊严，重视以笔为泉，以影润魂，也追求淡雅的诗性与心理真实，但其更多的是面向未来而不是面向过去，创作者对现实与未来的明朗希望与主观期诣，隐含在其自信而谨慎的微笑里。① 尽管上个世纪 30 年代的中国电影还处在创作上的形成期和探索期，但孙瑜导演的一系列影片已经呈现出相对稳定的创作倾向、创作对象和创作方法，拥有自己独特、区别于他人的气质。1931 年后，孙瑜的创作无论在思想上还是在艺术上都与整个中国社会紧密相连，孙瑜的作品关注现实，但又不失理想主义和浪漫主义色彩，他脚踏实地，但又不希望自己是一个"匍匐在地"的艺术家，他时不时使自己的思绪从现实的土壤上"飞升"起来。

在半封建半殖民地的旧中国，体育和影戏、新剧、西餐、画报等一样，皆属新奇好玩的舶来奇巧淫技，时髦取乐有余，改造社会不足。数量稀少的旧中国体育电影填补了电影类型的空白，开创了此类电影的先河。从《体育皇后》这部影片中不难看出若干中国体育电影具备的基本元素：(1) 新奇的体育项目，19 世纪 90 年代，西风东渐，洋派的短跑运动对于中国人具有强烈的新鲜感，女子运动员则更具有吸引力；(2) 运动员个人生活故事超越竞技本身，体育片并非为了表现竞技体育本身，而是为了表现电影工作者对生活的知识分子式的思考，"文以载道"，体育片只是生活的表层；(3) 具有类型电影的特征，在叙事上，形成了一定的模式；在试听技巧上，文武戏搭配，文戏（生活/情感）和武戏（训练/比赛）各具特色，而又统一在完整的影片中。② 在充斥着高科技数码影像的今天，重看这一部 80 年前的无声默片，图像的粗糙、表演的夸张、叙事的简单都如同历史的尘埃挥之不去，但导演关注社会、省悟人生的赤诚热情如同电影的血脉，始终在影像背后流动，焕发出永久的生命活力。

① 陆邵阳. 孙瑜导演风格论. 当代电影，2004（6）.
② 赵宁宇. 中国体育电影概览. 电影艺术，2008（4）.

第五章

政治话语:中国体育电影的历史身份

第一节 "十七年" 新中国体育电影的曙光

从 1949 年新中国成立到 1966 年"文化大革命"爆发是中国文学史上的"十七年"时期,"十七年"不仅仅是一个时间概念,更是一个在 20 世纪文学史上具有特定内涵的概念。"十七年"期间,中国在政治、经济等各个方面都有发展,但充满着曲折。一方面,国家提出一系列的开放性口号,显示出新生政权对于战争逻辑与社会稳定的不相适应性已有充分认识;另一方面,在现实中,身带硝烟的人们从事和平建设以后,文化心理上仍保留着战争时代的痕迹,实用理性和狂热的政治激情相结合,阶级斗争的二元对立思维模式普泛化,以及民族主义、爱国主义热情极度膨胀,对西方文化以及思想观念的全面排斥,都显示了战争逻辑的延续。[①] 从 1949 年新中国成立到五十年代初期,受到当时政治、经济、文化等整体状况的影响,中国的体育电影几乎是一片空白。1956 年,毛泽东提出了"百花齐放,百家争鸣"的文艺方针,这为文艺创作提供了很大的空间,对广大的文艺工作者来说是个极大的鼓舞,他们以极大的热情投入到了文艺的创作当中。中国电影更是在 1959 年和 1962 年形成了两个创作高峰,正是在这样浓厚的艺术氛围之中,中国体育电影创作出现了一个小高峰。1956 年到 1966 年,成了中国体育电影迅速发展的一个时期。在这段时间,我国先后拍摄了体育题材的故事片 10 部、纪录片 381 部、科

① 冯伟. 新中国体育科教电影的发展历程研究(1949—1995). 苏州大学硕士论文,2009:14.

 体育影像传播：百年中国体育电影研究

教片 21 部。

一、"十七年"中国体育纪录电影

（一）赛场上的新闻纪录影像

1949 年新中国成立后，无论是国际上的体育比赛，还是国内和各省、市举办的体育活动，我国的电影工作者都以新闻纪录片的形式真实地做了纪录。其中有纪录 1949 年的《北京市人民体育大会》、《东北第一届人民体育大会》；有纪录我国第一个打破世界纪录的举重运动员陈镜开的 1956 年《新闻简报》第 46 号；有纪录我国乒乓球选手容国团在西德举行的国际乒乓球比赛中获得世界冠军的《夺取世界冠军》；有纪录中国登山运动员攀登世界最高峰珠穆朗玛峰《征服世界最高峰》；还有 1961 年纪录我国乒乓球选手在第 26 届世界乒乓球锦标赛上大获全胜的《第 26 届世界乒乓球锦标赛》（上、下集）等等。所有这些珍贵的历史镜头，都真实地记录了新中国成立后我国运动员所取得的优异成绩。值得一提的是从 1956 年至 1960 年，中央新闻纪录电影制片厂在五年的时间里，共拍摄了 48 期《体育简报》，几乎每月一期，由此可见当时我国电影工作者对体育运动的关注程度，也有人认为新中国最早的体育纪录片诞生于 1955 年，是由中央新闻纪录电影制片厂在中国乒乓球队尚未在国际舞台崭露头角之际，摄制的反映我国乒乓球运动的纪录片《乒乓球赛》。中华全国首届运动会于 1959 年 9 月 13 日至 10 月 3 日在北京举行。参赛的有各省、市、自治区、中国人民解放军等 30 个单位 10 658 人。比赛项目 36 项，表演项目 6 项。有 7 人 4 次打破世界纪录，664 人 884 次打破 106 项全国纪录。大会向建国 10 年来打破世界纪录和获得世界冠军的 40 多名运动员颁发了体育荣誉奖章。第一届全国运动会召开，使得人们对体育运动的关注程度提高，中央新闻纪录电影制片厂运用文献电影的形式，为这届运动会全部过程拍摄了大型纪录电影《青春万岁》，得到了广泛好评，这让国内观众真正领略到了体育纪录电影的风采，越来越多的电影制片厂也开始投资拍摄体育纪

第五章 政治话语：中国体育电影的历史身份

录电影。①

不管"十七年"中国体育纪录片是从什么时候开始，毫无疑问这个时期出现了很多关于对体育活动的报道的体育纪录电影。如1961年拍摄的纪录乒乓球运动的影片《第26届世界乒乓球锦标赛》在当时产生了巨大影响，随着《第26届世界乒乓球锦标赛》好评如潮，几乎国内所有重大的体育活动，如第二届至第四届全国运动会、前四届的全军运动会、第7届亚洲运动会等，体育电影工作者都拍摄了相关的大型纪录电影，纪录了新中国体育事业的蓬勃发展，以及体育运动在那个年代在外交当中所起到的重要作用。从《第26届世界乒乓球锦标赛》以后，《青春的旋律》、《冰雪峡谷》、《新起点——第四届全运会》等等大型体育纪录电影又相继"出炉"，它们都在体育纪录的历史长河中留下了深刻的印迹。②

（二）引发艺术大讨论的《永远年轻》

新中国刚成立，政治成为衡量艺术作品的最高标准，艺术性的标准退居其次，三次关于艺术性的争鸣引发了创作的突破，形成了在政论片主导下，其它样式并存的十七年纪录电影格局。引发这次艺术性大讨论与一部名为《永远年轻》的体育纪录片有关。第一次关于艺术性的讨论始于1954年2月，钟惦棐来到新影厂担任第二总编，钟惦棐原在中宣部文艺处工作，后来成为著名电影评论家和美学家，他主张纪录片创作者要深入生活，注意艺术表现，提倡形成个人风格。他积极鼓励纪录片进行艺术探索，当时，陈光忠与姜云川合作编导一部反映"开展体育运动、增强人民体质"的纪录片，"钟惦棐以极大的热情关注这部片子，我试图跳出高台说教、就事论事的框框，着眼于民族精神状态的解释。他肯定我的思路，赞成我把自己对待生活的态度和真实的情感渗透在思想形象之中。他把片名定为《永远年轻》。……他亲自写了和改了不少解说词。他要求我去掉陈言套话，要有个性，要幽默，不要板起面孔训人。"③ 影片最后定名为《永远年轻》（1954），它充满了独特的艺术表

① 魏少为. 中国体育纪录片发展状况与发展途径研究. 东北师范大学硕士论文，2007：3.
② 魏少为. 中国体育纪录片发展状况与发展途径研究. 东北师范大学硕士论文，2007：3.
③ 陈光忠. 生命透视的使命跋涉——忆念永远的恩师钟惦棐；章薄情，陆弘石编. 电影锣鼓之世纪回声——钟惦棐逝世20周年学术研讨会文集. 中国电影出版社，2007：339-340.

达，生活代替了政治，轻松挤走了严肃。陈光忠这位 1930 年出生香港，1949 年五月毕业于华北大学（中国人民大学前身）的纪录片编导，认为纪录片应当探索新的表现方式，解说词可以幽默一些，于是拍摄排球飞进鸡棚，受惊的公鸡母鸡惊慌出逃的镜头，画外解说词是："对不起，打扰了！"；当出现幼儿园孩子安静地排排坐时，解说词却是："我们的民族不能暮气沉沉，我们的孩子不能少年老成"；连中央领导都被他当作调侃对象："我们的领导人不能只在天安门城楼上，只在夹道欢迎的人群前，而应该在群众场所"，画面上出现的是朱德等领导人和群众在一起在北戴河游泳的镜头。《永远年轻》力图通过运动反映人的精神面貌，影片公映后，这种当时被认为相当出格的做法，被批评者认为"由于作者对生活化、趣味化存在不正确的理解，有一些表现低级趣味、庸俗的东西"。中影公司转来了一封署名为"一市民"的信，指责影片"不知所云，没有鲜明的主题"，是"别有用心的另类"。钟惦棐在创作通讯上发表了此信，并配发了陈光忠对此信的回复。这引起了全厂的轩然大波，赞同者和反对者各持已见。正在此时，全国反胡风运动开始，《永远年轻》的创作人员及其支持者被立案审查，批判为"反对党的文艺方针"的"胡风小集团"。① 不久，钟惦棐调离新影厂，虽然他只主持了 10 个月的新闻纪录电影工作，但他第一次大胆提出艺术标准，对政治性标准的唯一性发出第一声疑问，直接引发了"双百方针"出台后的第二波关于艺术性的讨论。第三波关于艺术性的讨论动机来源于 1961 年 6 月周恩来在故事片创作会议上的讲话，这次讨论所达到的尖锐程度前所未有，新闻纪录电影工作者小心翼翼在安全原则许可范围内强化艺术表达。国际题材片与文献纪录片正巧满足既安全又可发挥艺术性的条件，因此成为 60 年代的杰出代表。

二、"十七年"中国体育科教电影

对新中国体育科教电影来说，"十七年"时期是新中国体育科教电影诞生和曲折发展时期，也是其第一个发展高潮时期。这一时期新中国体育科教电

① 黎煜. 新闻纪录电影的人民美学. 社会变迁与国家形象——新中国电影六十年论坛·论文集.

第五章 政治话语：中国体育电影的历史身份

影有了专门的生产基地和"体育科教电影"这一特定的称谓，诞生了新中国第一部体育科教电影《体育与健康》。① 1953 年，中央文化部电影事业管理局决定在上海建立科学电影制片厂，拍摄科教电影。1953 年 2 月 2 日，上海科学教育电影制片厂成立（全称是：中央电影事业管理局科学电影制片厂，厂址：上海徐汇区斜土路 2570 号）。成立大会在上海沪光电影院举行，厂长是新中国科教电影创始人之一的洪林，这是新中国第一个专业生产科教电影的基地。② 1960 年 3 月 12 日，中国科教电影的又一重要创作基地，北京科学电影制片厂成立。1953 年，由新成立的上海科学教育电影制片拍摄的我国第一部体育题材的科教片《体育与健康》与观众见面，影片主要介绍了人体通过锻炼促使身体各项技能的发展、增强体质的体育知识，它的出现及时响应了 1952 年毛泽东同志为中华全国体育总会成立的题词："发展体育运动，增强人民体质"。这也奠定了体育服务人民的思想，强调了体育"增强体质"的目的和任务，对新中国初期体育的发展产生了积极的推动作用，并对体育思想发生了长期而深远的影响，标志着新中国体育科教电影的诞生。

根据冯伟的统计在"十七年"期间，上海科影和北京科影共拍摄了《体育与健康》、《篮球基本技术》、《跑的技术》、《射击技术》、《投掷技术》、《男子竞技体操》、《体育用品》、《女子竞技体操》、《初学游泳》、《大家都来打乒乓球》、《游泳技术》、《跨越式跳高》、《俯卧式、剪式跳高》、《中国武术》、《小足球》、《从小锻炼身体》、《初级长拳二路》、《江河湖海游泳安全知识》、《踩水》、《足球》、《滑翔运动》等 21 部科教电影，涉及篮球、跑步、射击、投掷、体操、游泳、乒乓球、跳高、足球、滑翔及我国传统武术等 11 个项目。③ 具体分析如表一。这一时期新中国体育科教电影与农业科教电影等其他类型科教电影相比，水平存在较大差距，在其他题材科教电影纷纷在国际上载誉而归时，新中国体育科教电影在国际奖项上毫无斩获，仅仅有《中国武术》作为第一部介绍我国传统武术的体育科教电影获得了 1962 年第一届《大众电影》"百花奖"科教电影荣誉奖，这是这一时期新中国体育科教电影获得

① 冯伟. 新中国体育科教电影的发展历程研究（1949—1995）. 苏州大学硕士论文，2009：13.
② 冯伟. 新中国体育科教电影的发展历程研究（1949—1995）. 苏州大学硕士论文，2009：14.
③ 冯伟. 新中国体育科教电影的发展历程研究（1949—1995）苏州大学硕士论文，2009：15.

体育影像传播：百年中国体育电影研究

的唯一奖项。①

表一 "十七年"期间体育科教电影的涉及的运动项目

拍摄题材	篮球	田径	射击	投掷	体操	游泳	乒乓球	跳高	足球	滑翔	武术	其他
数量（部）	1	1	1	1	2	4	1	2	2	1	2	3

三、"十七年"中国体育故事电影

建国后的 17 年间，我国共拍摄了《两个小足球队》、《球场风波》、《女篮 5 号》、《水上春秋》、《冰上姐妹》、《碧空银花》、《大李、小李和老李》、《球迷》、《女跳水队员》、《小足球队》等 10 部体育题材的故事电影，这其中不乏具有代表性的优秀作品，如《女篮 5 号》、《大李、小李与老李》在体育电影中都具有开创性意义。

（一）主要的体育电影介绍

1.《两个小足球队》

内容简介（导演：刘琼；公映时间：1956 年；上海电影制片厂）：这是建国后拍摄的第一部体育故事电影，是第一部描写足球运动的故事片。主要内容是海边某大城市第一中学初中毕业生王力、周斌和李明是同班好友，都是足球健将。三人同时考取了市立三中高中部，王力、周斌被分在高一甲班，李明被分在高一乙班。三人自从分在不同的班，总是有些别扭。王力看到周斌当选了班级的体育干事，竭力鼓动周斌成立高一甲班足球队，王力当了队长。李明在高一乙也当上了体育干事，组织了高一乙班的足球队，但三位同学因为一场足球比赛友谊出现了裂痕。在一场为了缝合友谊裂痕的比

《两个小足球队》海报

① 冯伟. 新中国体育科教电影的发展历程研究（1949—1995）. 苏州大学硕士论文，2009；17.

第五章 政治话语：中国体育电影的历史身份

赛中，抱定非赢不可的王力，在首先踢进一球正在得意之时，高一乙班也踢进一球，王力埋怨后卫是饭桶，便和后卫换了位置，可是又输一球，王力又埋怨守门员不中用，他又和守门员换了位置，不料不习惯守门员，他用手接了球，犯规被罚进一球。最后，王力又回到自己的位置，冲锋陷阵，直捣李明的球门，李明虽接住险球，但受伤入院。王力的表现引起同学们很大不满，王力的父亲看了这场球赛后，画了几张漫画来批评王力，老师和同学们也都指出王力自高自大爱表现自己的错误，王力也通过这场球赛认识到自己的缺点，与李明和好了，学校也批准了王力参加学校足球队，三个好朋友的友谊更深了。

2.《球场风波》

内容简介（导演：毛羽；公映时间：1957年；摄制单位：海燕电影制片厂）：影片讲的是"上海医疗器械药物供销局"有个篮球场，球场上堆满了许多废料，妨碍了群众的体育活动。青年职员赵辉热爱体育运动，希望本单位能成立体协，开展群众性的体育活动。可是，上级关于成立体协的通知，被不关心体育活动的办公室主任张人杰压在抽屉里，始终没有处理。有一次，篮球运动爱好者们在堆满废料的球场上打球，有位青年不小心被废料撞倒，张人杰闻之，写了许多张带有"危险"二字的纸条，贴在篮球架上，

《球场风波》海报

不许大家再打球。一天，赵辉和他的同事钱正明一同到游泳馆观看比赛，认识了一位女运动员林瑞娟，赵辉从此也对游泳产生了兴趣。一天清晨，赵辉照例在马路上跑步锻炼身体，认识了体育学院教授林允文，并得到他的指教。对于张人杰提倡吃药，反对打球，不支持群众成立体协的做法，赵辉、钱正明决定去找部长。一天，赵辉、钱正明在部长办公室里接到张人杰打来的电话，当时部长不在，张人杰还没弄清对方是谁，就滔滔不绝地汇报起工作来。钱正明将计就计，问张人杰"医疗器械局"的体协搞得怎样，张人杰一时语

塞，慌忙回答："已经开展了。"第二天，张人杰就批准了赵辉等人成立体协，体育爱好者喜出望外。大家动手清除了球场上的废物，重整了球场。在林允文教授的指导下，"医疗器械局"的体育活动很快开展起来，经常参加与外界的比赛，技术提高很快，同志们的健康情况也有所好转。赵辉的女友林瑞娟原来是林允文的女儿，由于彼此对体育运动的爱好，她与赵辉建立了恋爱关系。张人杰也对体育运动产生了兴趣，和大家一起参加各种体育活动。

3.《女篮5号》

内容简介（导演：谢晋；公映时间：1958年；摄制单位：上海电影制片厂）：这是我国拍摄的第一部描写篮球运动的故事电影，是我国第一部彩色体育故事片，也是知名导演谢晋的成名作。

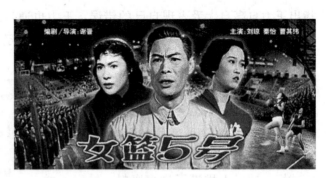

《女篮5号》海报

该片于1957年获第6届世界青年联欢节举办的国际电影节银质奖章，1960年获得墨西哥国际电影节银帽奖。影片围绕篮球运动员田振华一生的经历和林洁、林小洁母女的不同境遇，揭示了解放前后体育运动员的不同命运。在一次与外国球队的比赛中，老板受贿指定输球，但田振华出于民族自尊赢下了比赛。老板指使流氓将田振华打伤，并强迫女儿嫁给有钱人。18年后，田振华成了篮球教练，林洁的女儿林小洁成了一个有前途的篮球队员，一次小洁受伤住院，田振华赴医院探亲，与林洁重逢，多年误会终于冰释。《女篮5号》启用了两位当时上海电影界的大牌明星刘琼和秦怡来担任主演，成功塑造了老一代运动员田振华和林洁的形象。影片表现手段巧妙，富于节奏感，充满抒情色彩。

4.《冰上姐妹》

内容简介（导演：武兆堤；公映时间：1959年；摄制单位：长春电影制片厂）：该片是我国电影艺术中较早反映冰上体育事业的影片，表现了冰上运动的力与美的结合，以及冰上运动员的生活面貌。隆冬季节，东北某市正在

第五章 政治话语：中国体育电影的历史身份

举行全省冰上运动会，获得女子滑冰冠军的不是数年连续夺冠的王冬燕，而是新秀丁淑萍。王冬燕为夺回失掉的冠军，拒绝了某中学学生于丽萍的求教，独自苦练。丁淑萍则主动热情地帮助于丽萍，使她取得很大进步。在一次爬山练习中，王冬燕遇险，被丁淑萍所救，丁淑萍摔伤了自己。于丽萍听说此事非常感动。丁淑萍去海滨疗养，她发现自己所爱的歌唱家罗林心中爱的是于丽萍，便决定放弃对罗林的感情。于丽萍知道了这些，自己也有意和罗林

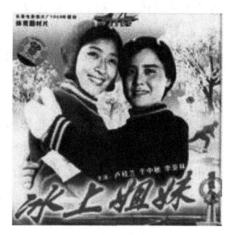

《冰上姐妹》海报

疏远。丁淑萍疗养回来，促使于、罗重归于好。后来，丁淑萍和王冬燕的哥哥王冬舟相爱。一年以后，于、丁、王三人一起参加全国冰上运动会，比赛中，于让丁取得500米冠军，丁批评她不该这么做。在3 000米比赛时，三人都刷新了全国纪录，于丽萍获得冠军。影片以冰上姐妹团结友爱，互相鼓励，共同进步的动人故事显示了丁淑萍乐于助人，舍己为人，富有牺牲精神的良好道德风尚与高贵品质，同时也对骄傲、自私等不良思想倾向给予了批评。影片具有较强的时代感，把握了健康向上、积极进取的基调，使影片的冲突置于感情基础之上，洋溢着热情、友爱、朝气蓬勃的气氛。

5.《水上春秋》

内容简介（导演：谢添；公映时间：1959年；摄制单位：北京电影制片厂）：这是我国第一部描写游泳运动的故事片，是著名电影艺术家谢添由演员转向导演事业的处女作。影片通过游泳运动员华镇龙在新旧中国的命运对比，批判了旧社会统

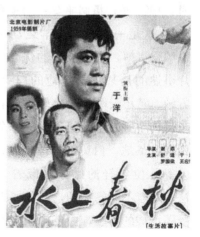

《水上春秋》海报

治阶级垄断体育运动、压制运动员的丑恶行径,歌颂了新社会培养体育人才、倡导友谊竞争的良好风尚。该片生动、自然,并大胆尝试人物对白口语化、群众化,使影片更加贴近现实生活。华镇龙原是一个爱好游泳运动的渔民,解放前的一个偶然机会,他的泳技被商人华七爷赏识,以"为国争光"为名,华七爷将华镇龙骗至天津,参加了在租界举行的万国游泳比赛,华镇龙获得冠军,但因此却招来大祸。解放后,曾立志为国争光但一再受挫的华镇龙,出任业余游泳学校教练。在他的精心培养下,儿子华小龙和几位运动员成长为优秀的游泳选手,创造了蛙泳世界纪录,为祖国争得了荣誉。1959年《水上春秋》公映,在全国引起轰动,成为当时最热门的电影。影片拍摄的背景是当时向国庆十周年献礼的影片中缺少轻松的体育题材电影,导演谢添就收集资料,召集了一批志同道合的人,以中国泳坛第一代"蛙王"穆成宽为原型,拍摄了这部表现中国游泳运动员获得世界冠军的电影。影片描写的是两代游泳运动员的拼搏,表现的却是持此身份的人在社会生活中面对的两重天地,这部影片人物命运变化复杂,节奏紧凑,游泳比赛场面精彩,表现出谢添导演把握不同类型电影的深厚功力,本片饰演华小龙的主演是著名的电影艺术家于洋。

6.《碧空银花》

内容简介(导演:桑夫;公映时间:1960年;摄制单位:西安电影制片厂):这是一部表现跳伞运动员在训练中顽强拼搏、为国争光的优秀影片。影片讲述的是某跳伞基地的白英、林萍、方敏、黄小云等几个年轻姑娘在开展跳伞运动中所发生的故事。故事发生在中国南方某地,白英、林萍、方敏、黄小云等几位年轻的姑娘,带着不同的想

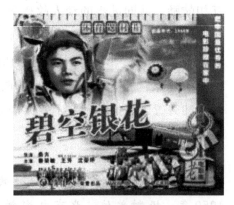

《碧空银花》海报

法,怀着不同的目的,参加了业余跳伞运动。在学习跳伞的过程中,她们经受了严峻的考验,白英由于沉湎于对个人荣誉的追求,无视同志们善意的帮助而脱离了集体,在许多场合里,白英过分自恃,与林萍的误会日深。跳伞

第五章 政治话语：中国体育电影的历史身份

的特技科目开始了，这是跳伞学习过程中的关键科目，偏偏就在这个时候，白英生病了，但她很好强，不甘心放弃这次跳伞，竟隐瞒了病情。处处关心同志的林萍怕她带病跳伞会出危险，便向领导汇报了白英的病情，因此白英没有被批准参加这次特技跳伞，白英误以为林萍又在借机来打击自己，克制不住感情的冲动，一气之下不辞而别。当林萍发现后，急追白英，苦劝她留下继续学习。一次草原失火，跳伞运动员们奉命起飞到火场上空跳伞救火。不幸，跳伞时候，白英和林萍的伞在半空中缠在了一起，两人都有牺牲的危险。在这紧急关头，林萍为了保全白英的性命，毅然拔出了伞刀，割断了自己的伞绳，坠入了火场。白英通过这件事，看到了林萍高贵的品质，她在沉痛中悔悟了。在医院里，她向林萍检讨了自己的错误，两人建立起了真挚的友情。从此她们两人并肩前进，在党的培育下，终于打破了世界女子跳伞纪录。

7.《大李、小李和老李》

内容简介（导演：谢晋；公映时间：1962年；摄制单位：天马电影制片厂）：这是谢晋导演的一部喜剧电影，影片以某肉类加工厂的"三李"为卖点——工会主席人称大李、车间主任人称老李、老李儿子自然而然被称作小李。"三李"中只有小李喜爱体育锻炼，大李被选为厂体协主席，在其位谋其政，大李无可奈何，赶鸭子上架似地参加体育活动，当然也就少不了出洋相。1961年，大跃进带来的大饥荒正在中华大地上肆虐蔓延。这个时代最需要喜剧和健康来增加快乐，在时任中宣部部长陆定一的建议下，原上海电影制片厂厂长、上海市文化局局长、解放前曾担任左翼剧联领导人之一，但因潘汉年案受

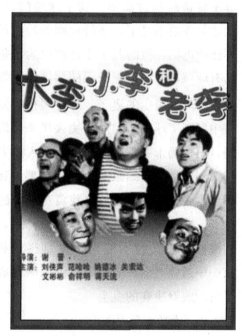

《大李、小李和老李》海报

到牵连被内部撤销一切职务，赋闲在家的于伶接受了这个任务，他匆匆走笔，完成了电影剧本《大李、小李和老李》的创作。很快，于伶的初稿交到谢晋手上，谢晋又按照自己的构思，请另外两个作者在原稿基础上做进一步的修改润色。在角色选择上，谢晋找到上海滑稽剧团的著名演员范哈哈、文彬彬加盟，同时，请到了天马厂资深摄影家卢俊福，这些都为影片成功奠定了基础。

8.《球迷》

内容简介（根据金振家的话剧《足球场外》改编；公映时间：1963年）：某市足球冠亚军决赛在交工队与医工队之间进行，吸引了全市各行各业的球迷。球迷司机好不容易搞到一张票却被妻子做饼时揉进面团。到了球场门口，他才发现票不见了，坚持原则的检票员不让他进场，他的儿子小球迷以为爸爸已有球票，便将替爸爸买的票卖给了等

《球迷》剧照

退票的球迷医生的妻子，球迷司机得知后埋怨不已。其妻在家里吃饼时，从饼中发现了球票，匆匆给丈夫送来。但门口观众太拥挤，她被人流卷进了球场，司机仍未拿到票子。这时有人前来退票，球迷司机和球迷医生为争买这张票划起拳来，结果医生赢得了票，和妻子一块儿进场看球。不久，有位孕妇要生小孩，孕妇之母来找负责接生的球迷医生，医生只好恋恋不舍地离开球场。球迷司机从医生那里接过球票，很想立刻进场看球，但为了将医生送回医院，他又毅然放弃了这难得的机会。待两人返回球场时，球赛已结束……遗憾之余，当他们听说两队踢成平局时，又转忧为喜，因为他们获得了再次观看决赛的机会。

9.《女跳水队员》

内容简介（导演：刘国权；公映时间：1964年；摄制单位：长春电影制片厂）：广东湛江市中学生陈晓红，是一名业余体校的跳水运动员。17岁的她体质好，勇敢有毅力，过去曾当过业余体操运动员。她在王教练的教导和同

第五章 政治话语：中国体育电影的历史身份

学们的帮助下进步很快。一年以后，陈晓红在全国少年级跳水比赛中荣获女子少年级跳水冠军，达到了二级运动员的标准。陈晓红比赛归来后逐渐产生骄傲情绪。不久，业余体校调来了周宾教练，周宾教练看陈晓红是个有发展前途的运动员，想把她从二级运动员一下子提高到运动健将。周教练产生了急功近利、急于求成的错误思想。全国跳水锦标赛在广州举行，周宾带领湛江代表队前去参加比赛。在比赛中，周宾没有采纳教练会议共同讨论修改的计划，仍然让陈晓红按原计划跳水。但因陈晓红的5311高难动作训练基础较差，加上信心不足，结果得了零分，这次失败对陈晓红的打击很大，由于的失败造成她心

《女跳水队员》海报

理上的压力，始终突破不了5311高难动作关。在一次野游中，陈晓红看见一个小孩落水，她不顾个人安危，从十几米高的悬崖跳下，无意中跳了一个5311高难动作，救出了落水的小孩。在那一瞬间，陈晓红忘记了个人荣誉，忘记了失败给予她的威胁，崇高思想促使她突破了高难动作大关。影片的原型是1963年，我国运动员参加亚洲新兴力量运动会，女子跳水队获得了优异成绩，其中两位获奖女跳水运动员郑观志与黄秀妮是湛江人（郑观志日后成为了奥运冠军劳丽诗的跳水教练），电影以她们为原型、以湛江市风景区和赤坎游泳场等处为背景拍摄了这部电影。影片在全国各地放映后，引起了极大反响，不少人纷纷到位于湛江业余体校的赤坎游泳场，要求报名参加跳水训练，此事一时被传为佳话。

10.《小足球队》

内容简介（导演：颜碧丽；公映时间：1965年；摄制单位：上海海燕电影制片厂）：沪明中学初二甲班学生路阳天真活泼，爱好足球运动，是班级足球队的中锋。一天，初二甲班和初三丙班举行足球比赛，路阳只顾自己踢而不注意配合传球，班主任江荔老师和体育课林老师决定把路阳换下，让高永刚上。结果初二甲班以3∶2胜初三丙班。路阳不服气，也不参加班级队的小

结,与吴金宝等几个同学商量在校外成立一个足球队,起名叫无名队,并邀请社会无业青年吴金宝的三叔吴安当他们的指导。路阳的表哥黎明因为父母赴新疆支援边疆建设,暂时寄住在路阳家。黎明是三好生,也爱好踢足球,自从路阳约他参加了"无名队"后,看到路阳放学后只顾踢球,无心温习功课,又看到吴安的言语行为很不对头,便对"无名队"产生反感,想退出"无名队"。后来江荔老师启发他,不要消极地退出"无名队",要以积极的态度,用自己的行动去影响路阳他们,真正起到团结和

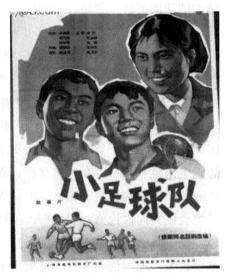

《小足球队》海报

帮助同学进步的作用。在一场足球比赛中,为使比赛继续下去,班级队支援两名队员给"无名队","无名队"由于黎明等队员配合默契最后夺回了一个球。球赛结束后,江老师对路阳和吴金宝进行了积极的引导和教育,使他们认清吴安追求个人英雄主义的错误思想,如果仅为表现自己而放弃学习就失去踢球的意义了,同时他对吴安不负责任的指导提出了严肃的批评。在球场风波中,同学们受到了教育,提高了认识。

(二)"十七年"体育电影的特点

在"十七年"期间,体育故事电影虽说相对较少,但在当时却不同凡响,开创了许多中国体育电影的先河。虽然这个时期体育电影的产量并不算高,甚至从1949年到1956年体育故事电影是个空白,直到1956的《两个小足球队》开始后,才陆续拍摄十部体育题材电影,但毋庸置疑这段时期的体育电影作为一种文化符号抑或是特殊的政治符号是不可或缺的。

1. 体育电影增长较快,创作从尝试到常规

十七年的时间里,我国先后拍摄了10部体育电影,从总的数量来说,数量并不多,但相对于当时每年只有几十部甚至十几部的电影产量来说,体育电影的产量已经算是很高了。体育电影的题材选择比较广泛,表现的运动项

第五章 政治话语：中国体育电影的历史身份

目较多，除了足球、篮球等常见的体育题材之外，跳水、游泳、滑冰、跳伞以及职工体育等题材也陆续成为体育电影的表现对象，观众通过观看影片对这些运动项目有所了解和关注，这个时期的体育电影已经不再是简单的尝试，而是正逐渐成为一种有序的创作，体育逐渐成为一种常规的电影题材涉及的体育项目也较多。（见表二）。"十七年"期间的体育故事片中有《球迷》、《两个小足球队》、《小足球队》三部是以足球为叙事背景的；1959 由长春电影制片厂出品的《冰上姐妹》是我国电影艺术中较早反映冰上体育事业的影片，表现了冰上运动的力与美以及冰上运动员的生活面貌；1964 年同是长春电影制片厂拍摄的《女跳水队员》再现了跳水运动员的风采，此影片是以 1963 年亚洲新兴力量运动会上两位获奖的女跳水队员郑观志与黄秀妮为原型拍摄的，而同样是以优秀竞技运动员穆成宽为原型的还有 1959 年拍摄的《水上春秋》，这部表现中国游泳运动员获得世界冠军的影片在上映之后轰动全国，成为当时最热的体育电影。

表二　"十七年"期间体育故事电影涉及的运动项目

类型	足球	篮球	滑伞	游泳	滑冰	跳水	职工体育
数量（部）	3	2	1	1	1	1	1

这个时期的体育电影不乏优秀作品，如《女篮 5 号》作为我国第一部彩色体育故事片，曾在国内外一些评奖中获奖。1957 年出品的《女篮 5 号》以及之后的几部代表性作品，一直被称之为中国体育电影的"红色经典"。《女篮 5 号》通过林洁、林小洁母女两代人的不同境遇和林洁、田振华的爱情为线索，反映了解放前后体育运动员的不同命运。影片具有平易而抒情、流畅而起伏，形式优美、明丽的艺术特色，导演充分发挥电影的表现手段，手法抒情、明快，富有节奏感，常常以几组简单短镜头，代替冗长的叙述过程，使影片显得清新隽永，给人以青春与美的享受。同是谢晋导演的《大李、小李和老李》，是我国较早以群众性体育运动为题材的故事片，影片围绕三个职工的不同性格以及他们对待体育活动的不同态度和各自的转变过程，展开了一系列妙趣横生的情节和冲突，影片寓庄于谐，"误会"与"巧合"的处理自然合理，具有鲜明的轻喜剧特点。

2. 主题丰富与叙事视角多元

"十七年"期间的体育电影,尽管受到政治性表达的主题束缚,但总体而言,这期间的体育电影主题比较丰富,叙事的视角比较多元。影片《女篮5号》通过田振华和林小洁这两代篮球运动员在新旧两个社会的人生、事业和爱情上的不同命运,体现了体育运动在新旧中国的不同遭遇,表现运动员不同境遇,向人们传达一种新社会的优越感和积极向上的拼搏精神。无独有偶,《水上春秋》也是通过两代游泳运动员在新旧两种社会里的不同遭遇,歌颂在新社会里,党和政府对人民身体素质与体育运动事业的关心。《冰上姐妹》、《碧空银花》这两部影片以女运动员为表现对象,通过对女运动员在平时训练和比赛的故事展现,赞扬集体主义和社会主义社会人与人之间淳朴和谐的关系,含蓄批评追功逐利、个人主义等不良行为。①《两个小足球队》、《小足球队》、《女跳水队员》这三部电影是以中学生为叙事主体,所不同的是前两部是以男学生为讲述对象,足球运动被作为制造矛盾和传递友谊的工具,借以表现中学生天真活泼、争强好胜的特点,颂扬集体主义,并对意气用事、自私自利的行为提出了善意的批评。而后者是以女中学生陈晓红为讲述对象,再现了上个世纪60年代我国南方跳水运动员的发展状况,并对那些忽视基本训练、急于求成的成人行为提出了批评。②

《球场风波》取材于20世纪50年代上海机关职工的生活,通过批评一个只抓工作不关心职工身心健康的办公室主任压制群众开展体育运动的行为,极大讽刺了某些机关干部的官僚主义作风,对新社会的年轻人热爱体育、崇尚健康的新思想、新风尚予以肯定和赞扬。《球场风波》在喜剧影片创作上有新的探索,影片上映后被康生指责为"反映了罗隆基思想",《人民日报》并发署名文章,视影片为"白旗","务必拔去",在一段时间内喜剧片创作人员"谈喜色变、望喜生畏"。在上海电影局召开的全系统的批判大会上,不仅影片的编导被批判,审查通过该剧本的副局长张骏祥、责任编辑李天济等也做了检讨。③尽管如此,《大李、小李和老李》还是用喜剧的思路展现了新中国

① 王丽娜. 建构与呈现——新中国体育电影文化阐释. 山东师范大学硕士论文,2010:17.
② 王丽娜. 建构与呈现——新中国体育电影文化阐释. 山东师范大学硕士论文,2010:17.
③ 杨清琼. 论新中国体育电影的发展. 北京体育大学硕士论文,2006:14.

第五章 政治话语：中国体育电影的历史身份

工人阶级朝气蓬勃、健康向上的人生追求和精神风貌。

这段时间体育电影对崇高意志的表现也并非意味着对"平凡"、"普通"甚或"边缘"事物或人的回避。相反，随着新中国电影的发展，尤其到20世纪60年代以后，已经开始出现一批电影作品力图在崇高的历史框架中引入"平凡"的人、"普通"的事甚或"边缘"的题材，体育电影也是如此。《女篮5号》、《冰上姐妹》、《碧空银花》可以看做是对一群不平凡人的描绘，但诸如《大李、小李和老李》、《球迷》却是对一群平凡、普通人的叙述。在影片中导演们开始普遍启用运动员作为演员，如《女跳水队员》中的女主角陈晓红，是由北京跳水队队员张克兢扮演的，其在这部剧中迅速走红之后，便告别体坛转行成为了一名专业演员。

3. 鲜明的政治主题与体育生活的真实反映

习惯上被概括为"四起四落"的新中国"十七年电影"，恐怕在世界电影史上也是一个奇观，因为作为一种艺术品类很难再找到与政治和主流意识形态结合如此之密切、受政治影响如此之大的电影或电影现象。这里的起起落落，不是来自电影艺术和电影界内部，而完全是由外部原因所致，中国电影由此走上了充当意识形态工具和政治附庸的漫漫长路，"十七年电影"一个最为鲜明的特征就是政治功利性的过分强调和突出，以致电影一度成为时代的"晴雨表"和意识形态的"传声筒"，艺术感染力大打折扣，其生命力也很短暂。[①] 在这种环境下，这个时期的体育电影具有强烈的时代性，政治色彩比较浓厚就可以理解了。电影在展示社会和人生变迁的同时，也将中国竞技体育的成绩与国家荣誉、民族自强紧紧联系在了一起。

这一时期的电影文化虽已"百花齐放"，但其创作思维还是无法摆脱国家政治观念的主导，体育影片也变幻地表达对新中国、工农兵的热爱和歌颂。在新中国这段被称为"十七年"的特殊时期里，在国家"鼓舞国民士气、凝聚民族精神"等主导思想要求下，体育电影的题材创作充分响应了国家的号召，影片大量地注入关于集体、民族和国家等"宏大"思想，从而使体育电影十分有效的传播了关于"努力拼搏、维护民族尊严"等"宏大"的体育精

① 史可扬. 中国电影与中国社会主题的互动. 唐都学刊，2008，24（3）.

神。① 在十七年的电影创作中，意识形态被不断放大，个人必须抛弃私欲，维护集体利益，这种思想几乎贯穿在这一时期的每部电影中，体育电影当然概莫能外。体育电影对体育本身的关注和探究很少，借体育而言他，表达对新时代、新社会的歌颂和赞美，对政治意识形态的表现超越了对体育本身的关注，片面化强调"意志和精神"，认为只要运动员有了坚强的意志就可以取得比赛的胜利，而忽略了体育的技术性和科学性的表现，这是时代强加给体育电影的需要，也是体育电影合理化存在的体现。"十七年"期间的体育电影确实"紧密地联系着广阔的社会生活，银幕透射出变革中的时代光影……为巩固新生的社会主义经济基础和政治制度……发挥了强大的作用。"

在这段时期，我国的体育队伍建设在不断加强，中国的大部分城市都多次举办过全国性体育竞赛，并与国际的体育交往也日渐密切，我国的体育运动技术水平在此阶段得到了明显地提高。体育影片具有较强的时代感，把握了健康向上、积极进取的基调，由于一些优秀的体育电影在当时引起了较大的社会反响，对我国当时的竞技体育起到了一定的促进和推动作用。这些都可以从《女篮5号》、《冰上姐妹》、《水上春秋》、《女跳水队员》等影片中可以看出来，同时，在建国初期，中国体育工作重点还是在普及群众体育活动方面，影片《大李、小李和老李》、《球场风波》、《球迷》等叙事背景都是要积极倡导群众参加体育运动，这其实也映照了1952年毛泽东同志在中华全国体育总会成立时的题词："发展体育运动，增强人民体质"这一"强身建国"的思想主题，对我国的群众体育起到了很大的推动作用。

第二节　家园意识：谢晋的体育电影风格

电影有开始，亦有落幕时，人生也是如此。从事了半个世纪电影艺术，2008年18日早上7点40分左右，谢晋下榻的酒店服务员发现，85岁的谢晋在参加完母校浙江上虞市春晖中学建校100周年的庆典后，与世长辞。每个

① 屈雯喆. 中国体育电影的演进与发展. 河南大学硕士论文，2011：20.

第五章 政治话语：中国体育电影的历史身份

伟人都有属于自己的时代。对导演谢晋而言，他在属于自己的时代叱咤了整整60年，从1948年作为电影《哑妻》助理导演走上了导演生涯后，到迎来属于他的上世纪80年代，谢晋的名字几乎代表了中国电影的方向。50年执导生涯，20余部影片，6度获得"百花奖"，一次伦敦国际电影节英国电影学会年度奖，一次金鸡奖最佳故事片奖、加拿大蒙特利尔国际电影节"美洲特别大奖"……这样的成绩在中国电影史上是绝无仅有的。谢晋从中国第二代导演的视阈中走出，成为第三代导演的中流砥柱，横亘在第三、四、五代导演的黄金岁月，且与第六代导演共享阳光。谢晋于上世纪40年代投身影坛，1957年独立导演的《女篮5号》在亚洲电影周和世界青年联欢节获得了好评，在第六届世界青年联欢节上获得银质奖章，同时国家也授予谢晋"中华体育先进工作者"荣誉称号，1960年《女篮5号》又在墨西哥国际电影节上获得银帽奖。作为第三代导演的杰出代表，谢晋的影片极具时代特征，片中许多人物坚韧不拔、百折不挠，洋溢着勃勃向上的生命力，体现出顽强拼搏、积极进取的精神，极易激发起观众奋进的热情。

1957年，谢晋开始独立执导故事片，他执导的前三部故事片是《女篮5号》、《红色娘子军》和《大李、小李和老李》，其中就有两部是体育电影，2000年谢晋执导的最后一部电影《女足九号》面世，虽然这部作品不像以前的《芙蓉镇》、《鸦片战争》等影片获得众多关注与热评，甚至还不如第一部作品《女篮5号》那样得到社会认可，但谢晋的导演生涯始于体育片，结束于体育片，这看似是一种巧合，但足可以看出谢晋导演对于体育电影的热爱。在他60余年的创作生涯中，在他导演的几十部影片中，虽然只有三部影片是体育题材，但1957年他自编自导的《女篮5号》是谢晋成为一个优秀成熟导演的标志性影片。分析谢晋体育电影的特点，不但有助于分析上世纪"十七年"期间谢晋导演对中国体育电影的贡献，也有助于今天中国体育电影的题材开拓，丰富中国体育电影类型。

一、谢晋体育电影三部曲

年轻时代的谢晋，是一个血气方刚、喜欢打抱不平的人，平时十分喜欢

体育活动,他曾经是国立戏剧专科学校搬迁到四川江安时期学校的体育运动员,这种"体育情结"在他身上似乎一直没有消失。1956年,当电影体制改革开始萌动,谢晋非常幸运地获得了《女篮5号》的创作自主权时,他倍加珍惜这次机会,《女篮5号》也就成了他施展导演才华的第一块试金石。

(一)《女篮5号》:新中国第一部彩色体育故事片的前世今生

《女篮5号》的拍摄竣工于1957年7月,是新中国第一部彩色体育电影,是谢晋名副其实的处女作,获得1957年第六届世界联欢节银质奖章、1958年墨西哥国际电影周"银帽奖"。1957年《女篮5号》上映,这部由上海天马电影制片厂生产,新人谢晋导演的影片一上映就获得了热烈好评,成为不同于众多工农兵电影的不俗之作。影片讲述的是一支女子篮球队在男性教练田振华的调教下,克服各种缺点和不足,成长为一支优秀女子篮球队的故事,描写了一个爱国、正直的篮球名手田振华的命运。在政治腐败、列强欺凌的旧中国,他生活无着落,与情人离散,新中国使他获得了新生,培养了林小洁等新一代运动员,为祖国争得了荣誉,和情人林洁又重新团聚。影片"企图通过一个女子篮球队的指导员田振华一生的经历和他在爱情上悲欢离合的遭遇,反映出体育事业在新旧社会的对比以及对体育事业的各种不同看法,……也通过田振华教育上海市代表队(主要是林小洁)的过程中,写出一些年轻运动员的成长经历"。

就谢晋的体育电影来说,《女篮5号》虽然拍摄的最早,但其成就和影响显然比其他两部作品《大李、小李和老李》、《女足九号》更大。《女篮5号》的意义不仅在于它与《冰上姐妹》、《水上春秋》等影片开拓了新中国电影新的题材领域,也不仅在于该片使谢晋在新中国电影中崭露头角,成为人们关注的年轻导演,而是这部影片开创了中国电影一种清新的电影风格,影片着力把人物命运同祖国命运结合起来,赋予了个人遭遇、痛苦和欢乐较深的社会内涵和寓意。《女篮5号》在写人、叙事、描写个人情感波澜、细腻的心理状态及电影语言等方面都让人耳目一新,它以流畅的叙事、清新的手法、明快的节奏,描绘出女篮队员朝气蓬勃的生活场景和赛场上紧张热烈的气氛,还用简洁的镜头刻画了田振华在爱情遭遇到破坏时复杂的心理过程。谢晋通过三个精心设计的道具——金质奖章、不倒翁、兰花,把人物的命运变迁巧

第五章 政治话语：中国体育电影的历史身份

妙地贯穿在一起，还大胆地使用了非职业演员，使影片富有青春气息。

同历史上许多"问题电影"一样，《女篮5号》也经历了一番戏剧性的历史沉浮。《女篮5号》上映的时候，恰逢反右运动风起云涌，电影界局势紧张，在太多的限制和批判中，电影艺术创作举步维艰。这种环境之下，《女篮5号》的荣光没有持续多久，就遭到质疑：一是认为影片没有反映党的领导，球队缺少一个党代表；二是认为影片强调竞技，有"锦标主义"倾向。在影片面临删改之际，周总理和贺龙伸出了援手。周总理认为只需个别地方修改一下即可，而贺龙元帅则是力挺影片，不仅否定了所谓的锦标主义，甚至还建议谢晋再拍个足球题材的影片。在这两位重要人物的保护下，《女篮5号》走出了国门，获得了当年世界青年联欢节国际影片展览"银质奖"，当时年仅32岁的谢晋也因此一举成名，开始了他"中国经典电影的最后一位大师"的旅程。在文革期间，因为影片中没有党的领导，没有党对球队的指导作用，美化了资产阶级小姐，最后叫小姐爱上了穷运动员，宣传了阶级调和等原因，《女篮5号》被打成了"大毒草"。新时期之后，随着历史的巨变，以及谢晋在中国电影史上地位的确立，《女篮5号》已被重新界定为一部经典之作。影片所体现出来的时代精神和艺术创新，一次次成为大众与学者欣赏和探讨的对象。①

《女篮5号》启用了两位上海电影界的大牌明星刘琼和秦怡来担任主演，成功塑造了老一代运动员田振华和林洁的形象。导演启用刘琼和秦怡，不仅是因为他们的气质、身份、年龄、经历与角色比较接近，更重要的是，从这两位演员身上，更能体现出一种谢晋所理解的"人"的状态和"人"的情怀。刘琼和秦怡以及《女篮5号》的最大贡献就是让观众在新中国银幕上重新看到了自己平凡而朴素的生活。尤其是城市中的知识分子，他们通过影片中刘琼所钟爱的那盆兰花，看到了一个普通知识分子在动荡岁月中所仅有的一点生活情趣，也看到了一个正直的爱国者在乱世中所苦苦坚守的一点可贵而高洁人品。其实这盆兰花对于剧情来说也并非举足轻重，少了它剧情也照样可以成立，但是有了它，影片便因此而多了一种雅致的格调，多了一份知识分子所独有的生活情趣，

① 王艳云. 共和国初期电影中的非典型化叙事——以《女篮5号》中的上海电影传统为例. 当代电影，2011（6）.

总之,多了一点"人"的味道。事实上,在剧情中田振华也同时具有多重叙事功能,一方面他是有情人终成眷属的爱情故事中的一方;另一方面,他在林小洁这类年轻人面前又是一个颇为严厉的政治施教者,他总是在教诲年轻人要珍惜运动员的荣誉,把个人的理想前途与祖国民族的尊严联系在一起。从这个角度说,剧情中田振华实际上是扮演着林小洁的父亲角色,这个父亲并不意味着二人之间有什么血缘关系,而是在政治、道德、心理层面为二人建立了一种权威与服从的长幼秩序。如果说田振华作为情侣、丈夫的一面能满足普通观众对于悲欢离合的爱情传奇的观赏期待,那么,作为年轻人的引路人和精神导师的田振华,则分明是为了迎合当时的政治权威而被附加的一层政治保护膜。这时的谢晋充满着激情,既当编剧又当导演,同时还学习意大利新现实主义的手法,选用非职业演员参加影片的演出,曹其纬(饰林小洁)及一群女篮球队员的加盟为这部影片大大增强了真实感。这部影片为当时的中国影坛带来了一种清新的气息,动人的情节、简洁明快的手法、细腻抒情的镜头处理都预示着影坛上一个导演新星已经升起。

(二)《大李、小李和老李》:苦难年代的快乐奉献

《大李、小李和老李》于1962年由上海电影制片厂摄制。当时为了纪念毛主席提出"发展体育运动,增强人民体质"的号召十周年,谢晋积极响应号召,深入工厂,了解工人的体育生活,编导了《大李、小李和老李》。本片描述了肉类加工厂的大李为说服老李参加运动,进行体育锻炼,经过一再受挫后,老李终于在大李的耐心动员下,积极参加体育锻炼,增强了体质的故事。本片充分运用了喜剧片夸张的表演手法,轻松风趣的情节和幽默诙谐的语言刻画了形形色色人物个性,旨在提倡人们热爱生活,积极参加体育健身运动。爱体育者通过体育获得健康的体魄、自信和荣誉,厌恶体育者受到了生活"小小"的惩罚和善意的嘲弄后终于走上了健身之道。大李的腰疼病不再因阴天、雨天而发作,摘掉了"天气预报"的帽子;妻子秀梅苦练自行车而成为了区运动员,参加赛车比赛获得冠军,容颜不再羞涩,变得俊俏秀美。在《大李、小李和老李》中,谢晋对讽刺的运用显得十分小心和温和。最主要的讽刺对象集中在老李和大力士这两个"看不起"体育锻炼的人物身上。具体是让他俩为了逃避广播操而躲进冷库,差点被冻死,不得不手舞足蹈地

第五章 政治话语：中国体育电影的历史身份

"运动"起来。而谢晋则用平行剪辑，将两人的丑态与室外做伸展运动的人群并列起来，以此来达到对比和讽刺的目的。饥荒之后人们自然格外珍惜食品和健康，因此这部影片把外景放在肉联厂，将主题设置为体育让人们的生活更美好。在今天看来，这种构思虽不免有跟风之嫌，但谢晋以自己的特定方式介入社会、介入时事，也体现了那个时代艺术家对于现实的一种责任和态度。

1961年初，大跃进带来的大饥荒正在中华大地上肆虐蔓延，往日满目繁华的上海，如今已是一片萧瑟。1958年的大跃进和1959年的反右倾运动，让上海文艺界大伤元气，再加上饥荒，直弄得文艺界人士个个灰头土脸，唉声叹气。为了给大家鼓劲打气，时任中宣部部长陆定一来到上海，并探望因潘汉年案受到牵连而闲赋在家的原上海电影制片厂厂长，上海市文化局局长，解放前曾是左翼剧联的领导人之一的于伶。1961年，当这个时代最需要喜剧和健康的时候，于伶便义无反顾地担当起了这个使命，匆匆走笔，完成了电影剧本《大李、小李和老李》的创作。很快，于伶的初稿交到谢晋手上，谢晋又按照自己的构思，请另外两个作者在原稿基础上做进一步的修改润色。在演员的选择上，谢晋找到了上海滑稽剧团的著名演员范哈哈、文彬彬等，在摄影师选择上，谢晋请到了天马厂资深摄影家卢俊福，再复杂的实景，在这个经验丰富的摄影师手中都成为理想的镜像。影片涉及的体育项目有广播操、长跑、竞走、乒乓球、摔跤、体操、举重、太极拳、拔河等，展现了新中国蓬勃发展的体育运动，既有教育意义又不生硬刻板，且毫无说教色彩。全片诙谐幽默，生活气息浓郁，人物语言风趣调侃，活泼生动、贴近生活。谢晋善于借鉴外国电影手法，运动长镜头的运用得流畅自然、丰富生动，短镜头的拼接也有特色，创造出不同的紧张激烈、欢快节奏气氛。此外，片头片尾惟妙惟肖的动画、演员的滑稽表演都令人忍俊不禁。该片是一部清新健康、结构流畅、雅俗共赏的喜剧电影，也可以说是一贯擅长正剧和悲剧的著名导演谢晋的一部具有探索性和突破性的作品。①

① 汪少明，刘研硕. 体育影片的魅力及谢晋的体育片. 黄冈师范学院学报，2008，28.

(三)《女足九号》：近半个世纪的心愿

《女足九号》完成于 2000 年 9 月，在 2001 年"三八"国际妇女节到来之际，向海内外观众推出，是谢晋导演倾情、呕心之作，是为了完成贺龙老总的心愿历尽艰辛而拍摄的，影片并没有取得如期的成功。1957 年谢晋自编自导的《女篮 5 号》获得成功，贺龙元帅要求他再拍一部关于足球的电影，这个夙愿直到世纪之交才完成。《女足九号》反映上个世纪八、九十年代中国女足的故事，讲的是女足队员罗甜和教练高波历经种种磨难组队训练参赛的故事，影片是写中国女足艰辛的创业，以及对生命意义的肯定和深刻的思索，其人文意义已经超去了体育本身。不是足球，而是国足情结、性别叙事已然成为《女足九号》书写和表达的重心。

虽然为了适应市场的需求，增加商业卖点，增加可看性，该片邀请了国内许多著名演员：如周里京、伍宇娟饰演男女主角，还有林连昆、王玉梅、程前、李克纯、何赛飞等名角加盟，但《女足九号》还是与谢晋以往大多数影片一样，追求故事的生活化，追求"历历在目的亲身经历"，《女足九号》的叙事逻辑与他 80 年代所拍的影片一样，没有太大的改观，这套叙事逻辑的有效性已经过期，这也许就是《女足九号》没有获得大家期待的成功的真正原因。但是，电影叙事不同于历史叙事和政治叙事的独特之处，便是它作为承载故事的一种艺术形式，能完成和实现对人类历史中那些切腹经验的保留和记载。① 我们不能苛求近 80 岁高龄的谢晋能在艺术创新上有更大的突破。

二、谢晋体育电影特点

谢晋 1923 年出生于浙江上虞，受教育于世代书香家庭，少年时代曾在上海接触过大量的电影，青年时代又曾在重庆和上海接受过系统的艺术教育，受到当时左翼文化和好莱坞文化的浸染，50 年代在红色革命风暴的激情岁月中真正投身电影，这一切都成为谢晋电影常常浮现出来的精神谱系的根基。儒家伦理文化与社会主义革命文化、传统知识分子的浩然正气与应对现实苦

① 薛峰，曲春景. 无法更改的情怀——从《女足九号》看谢晋导演 21 世纪的艺术追求. 解放军艺术学院学报，2007 (3).

第五章 政治话语：中国体育电影的历史身份

难的浪漫情怀、中国传统的通俗传奇经验与好莱坞电影的叙事技巧有机的组合，形成了谢晋表述自我、表述中国、表述人和人生的基本立场、视角、结构的特点和审美形态，这也就是所谓的"谢晋模式"。①

（一）积极的时代主题回应

谢晋电影一直是一种意识形态文献。近半个世纪以来，他始终在通过电影影像为处在急剧动荡之中的中国观众寻找或构建一个填平个人与社会、想象界和象征界之间的裂缝和鸿沟的电影世界，从而为在这段风云变幻的历史进程中遭遇过无数激情和苦难的人们提供庇护和抚慰。②谢晋电影与主流政治意识形态一直保持着高度的同步性，他的影片几乎都与当时的"时代性"中心话题、甚至中心题材息息相关，他的电影不仅"喜欢通过大的历史或政治背景来表现人物，更喜欢用戏剧化的方式来解决个体与历史整体之间的悲剧性疏离，完成对生活图景的意识形态塑造。③这一点不管是在文革前的两部体育电影《女篮5号》、《大李、小李和老李》，还是在改革开放后的《女足九号》中都有所体现。如《女篮5号》中田振华第一次出场就耐人寻味，他刚到女子篮球队驻地时，身上穿着印有"西南军区"字样的球衣，手里拎着一盆郁郁葱葱的兰花，球衣与兰花成为"革命＋爱情"的影像呈现。影片对田振华的军旅生涯并未做任何交代，然而球衣上的"西南军区"字样已经清楚地向观众标示着他的身份——革命者和引路人。④而《大李、小李和老李》更是为了纪念毛泽东发表"发展体育运动，增强人民体质"的号召十周年的应景之作。1997年，谢晋说他拍《女足九号》不是写现在的中国女足，也不是说9号孙雯和她们的胜利，而是要写中国足球的困境，写中国妇女的解放，说中国人要在世界有立足之地的精神，会涉及到中国的男足和女足，也可能写到某种背后的问题。谢晋的这番话表明他并非是在迎合国内足球热来拍摄

① 尹鸿. 论谢晋的"政治\伦理情节剧"模式——兼论谢晋九十年代以来的电影. 电影艺术，1999 (1).
② 尹鸿. 论谢晋的"政治\伦理情节剧"模式——兼论谢晋九十年代以来的电影. 电影艺术，1999 (1)
③ 尹鸿. 论谢晋的"政治\伦理情节剧"模式——兼论谢晋九十年代以来的电影. 电影艺术，1999 (1).
④ 刘宏球. 体育：民族、家国和爱情——论谢晋的体育电影. 当代电影，2008 (3).

体育影像传播：百年中国体育电影研究

一部体育电影，也不只是为了完成贺龙元帅多年前的嘱托。①

谢晋曾说过他拍电影更多地追求美育和警世的作用，希望对祖国、对人类贡献美。谢晋特别强调影片要"真实地反映中国人民的思想感情，真实地反映中国的社会风貌"，这里的两个"真实"正是他孜孜不倦追求的目标，也正是他的影片在思想内容上的特色。许多国际电影界人士对他的导演艺术给予较高的评价，称赞他的作品"把政治生活、社会生活和艺术很好地结合了起来"。谢晋电影从一开始就具有与主流政治意识形态机制同构的主流性、伦理价值取向上的正统性和审美趣味上的大众性，谢晋善于讲述戏剧化的线型故事，善于将政治典范塑造为道德楷模、善于将"革命"与"善"相互指代，善于用道德情感的宣泄来制造煽情高潮的特点。无可否认，谢晋的电影总是与时代契合，因此有人解读他与政治的关系过密。然而，同样不可否认的是在谢晋的电影中，总是充满了浓浓的人文关怀，而这种符合人性的艺术关照，抚慰了一代人的内心，谢晋使用的"电影情节剧符码"并不"质疑"主流符码，而是支持主流意识形态。从这个意义上说，谢晋电影的确是一种"为时而做"的"建设性"政治文化主流写作。恰恰基于这样的两种特质，令谢晋的影片在赢得广泛关注的同时，也饱受争议，也使得对谢晋电影模式的讨论构成了上世纪80年代文化反思的重要事件。

（二）银幕上的自由女神

由于好莱坞电影的巨大影响，对女性整体的趋重以及令人愉悦的女性形象成为早期上海电影里非常重要的视觉表征。不知是不是出于这样的机制，谢晋对银幕女性的命运给予特别的关注，他的影片几乎都涉及时代风云和妇女命运的问题。在谢晋的影片中将时代和命运溶解在人情和人性美的抒发之中，当由此着眼于谢晋影片女性形象时，细察他的斑斑轨迹和楚楚年轮，可以看出他的辙印不是铭刻在社会功利价值和一般审美意义的层次上，而是以变革意识在不断创造中，在时代大背景、文化氛围和女性命运纠葛中形成了自己的特色。谢晋塑造的众多妇女形象都鲜明地活在观众的脑海里，观众通过这些妇女的命运，不仅领略了女性风采，同时也可以体察到社会脉搏的跳

① 薛峰，曲春景．无法更改的情怀——《女足九号》看谢晋导演21世纪的艺术追求．解放军艺术学院学报，2007（3）．

第五章 政治话语：中国体育电影的历史身份

动，窥见时代的风情。

在谢晋影片中，女性命运和时代生活是同步发展的——时代的发展决定了女性独特的遭遇，而女性独特的命运又从各自的角度鲜明地反映时代发展的足迹，两者呈现出一种胶着状态。谢晋的影片并不集中笔力去写命运史、写女性在生活道路上的种种实际遭遇，而是着力去描绘这些生活遭遇在女性精神上打下的烙印，从而折射出时代对命运的主宰和制约。或者说，他是通过对种种女性精神状态的描写来折射时代和命运的变迁。谢晋在处理时代和女性命运的关系时，既不用曲折的情节着力去描写人物命运戏剧性的变化，或在 X 光影下对人物内心世界作精细的解剖，也不浓墨重彩去涂抹时代风云的变幻，而是如数家珍地铺展一幅幅有景有情、情深味浓的生活画面，造成一种艺术氛围和生活天地。时代的发展、命运的变幻都溶解到影片中。当观众浸润在这些生活中时，便自然和女性命运同悲喜，和时代脉搏同感应了。很显然，《女篮5号》特有的体育题材将女性表述，特别是女性身体的表述非常巧妙地合法化，在新中国电影对女性普遍"无性化"叙述的电影范式里，《女篮5号》却可以借助"体育"平台，使得观众在性别叙事与国族叙事的平衡中获得欲望的满足，女运动员的身份成为一个多种话语得以展现和表达的空间，既凝聚观众对女性的想象，释放窥视女性欲望的窗口，也是推进故事与人物发展的角色对象。① 谢晋创造的女性形象给人历史现实感、感情理智感、悲喜剧感、个性共同感，这几个对立面的交会形成了一个多面结构的晶体，透过这个晶体，在谢晋影片最深处得以凝聚成发光的点，激起观众对人的价值，对生命的意义，对善与恶的辩证，对真善美的信念感悟到灵魂高尚。正因为这样，谢晋影片被比喻为银幕上的"自由女神"。虽然，《女足九号》在 2001 年"三八"国际妇女节到来之际向海内外观众推出，这一特别指向国际女性节日的电影公映时间，深情地饱含了对女性的关怀，但同时却又无法回避女性节日中的困境，因为在男性秩序下的某种女性节日又往往会演绎为融入了男性秩序中的女性庆典。《女足九号》表达了女性进入社会挑战而遭遇被歧视命运的艰辛与痛苦。但是，导演却没有跳出男性话语去审视造成这种

① 王艳云. 共和国初期电影中的非典型化叙事——以《女篮5号》中的上海电影传统为例. 当代电影，2011（6）.

不幸和苦难的根本原因。

(三) 家国的人文情怀

谢晋是一个具有强烈民族自尊心和民族忧患感、使命感的艺术家，他对国家、民族的深切情感在他所有的作品中都得到了体现。谢晋所有的影片，都渗透着爱国主义的元素，即使在谢晋导演的为数不多的体育题材的影片中，这种情感也依然有着强烈的表现。谢晋电影可以在最原始的意义上被视为共和国主流意识形态的"镜像"，从 50、60 年代的《女篮 5 号》直到《女足九号》，谢晋不断调整自己的叙事策略，在维护民族精神昂扬向上的同时也为主流意识形式的合法性提供论证。① 《女篮 5 号》是通过解放前后体育战线的对比，讴歌了社会主义新中国，也是从《女篮 5 号》开始，谢晋有了表现民族、国家、革命、爱情等重大问题的清晰认识，并且掌握表现这些重大问题的一套独特的叙事手法与技巧。在《牧马人》、《最后的贵族》等影片中都能够让人们清晰地感受到他强烈的家国情怀和民族意识，《鸦片战争》则把这种情感升华到了极致。因此，考察知识界对谢晋电影批评的变迁，就是考察中国知识分子与国家主流意识形态相互关系的变迁，也就是考察他们在国家系统中身份的变迁。在《女足九号》中几个颇富意味的镜头和话语，如影片开头的字幕衬底的画面古朴、技法简约、栩栩如生的我国古代女子踢球的古画，并引出旁白：相传足球起源于中国，漫漫历史，带给我们的是自豪？是思考？还是深深地追溯……通过足球，中国古代生活的画面、近代梁启超的话语被追溯出来，从而将前革命时代的自豪与荣耀、革命时代的独立与解放、后革命时代的崛起与腾飞完整地串联起来。②

在谢晋电影的第二个阶段，也就是从 1979 年到 1989 年，这是谢晋电影和电影模式的成熟阶段。在"拨乱反正"、"改革开放"的社会背景下，以"思想解放"运动为文化动力，以中国文化大革命的"灾难性"历史为资料，谢晋电影便从一开始的"乐而不淫"的"颂诗"变为一种"哀而不伤"的

① 刘海波. 重审"谢晋模式"的合法性——纪念中国电影诞生 100 周年. 济南大学学报, 2005, 15 (4).
② 薛峰, 曲春景. 无法更改的情怀——从《女足九号》看谢晋导演 21 世纪的艺术追求. 解放军艺术学院学报, 2007 (3).

第五章 政治话语：中国体育电影的历史身份

"悲歌"，其对"国"与"家"关系疏离化状态的描述，对社会男性阉割与家庭女性抚慰的意识形态表述，对历史和现实境遇的精巧蒙太奇缝合，应该说都强化了谢晋电影的历史和人道意识，也强化了谢晋电影与中国传统知识分子文化的内在联系，标志着谢晋电影的高峰。① 民族、家国紧连着个人命运的主线同样贯穿在《大李，小李和老李》和晚年创作的《女足九号》上，前者许多令人发噱的情节和镜头组合都体现了毛泽东提出的"发展体育运动，增强人民体质"的精神，后者铿锵玫瑰们可歌可泣精神和在比赛与训练中对真正体育精神的不断领悟，则展示了新一代体育人的时代风貌。②

谢晋是一个酣酒狂歌的学者型的电影人，在电影创作之中始终都灌注着他诗歌性质的生命理念，每部电影的镜头画面都超越意识形态的覆盖和囚禁，体现出中国审美传统的抒情意味。不管是《女篮5号》还是《女足九号》，精彩的赛事与艰苦训练自然是必不可少的，除了对球员们日常简单而又激情飞扬的生活场景和紧张激烈球赛的倾情描绘外，摄影镜头还关切地深入到主力队员的情感世界，那种不乏细腻的抒情，不仅是一颗汗珠挥洒落地摔成八瓣的质感呈现，也不仅仅是表现混合着成功与失败的泪水流进心田的叮咚撞击，更是在影像深处表达出浓郁的人文关怀的诗意。③

（四）中国古典文化浸染与好莱坞电影叙事策略

谢晋的电影结构和内在信念与中国古典叙事传统有着内在的联系，他的电影将"革命叙事"的形态、集体主义伦理与好莱坞的叙事方法、镜语体系作了奇妙或者奇怪的搭配、杂糅。《女篮5号》跨越时代的魅力到底何以形成？一方面，谢晋依据当时主流的电影美学原则，成功地展现出新中国的美好形象；另一方面，谢晋又用诸多"非典型"叙事勾起了关于上海电影传统和上海趣味文化记忆。这份记忆有力地暗合了观众的期待视野，展示了不同于典型叙事的悖逆与反常。虽然当时的创作环境依旧紧张，但凭着一个自编自导的难得契机，谢晋尽可能地在《女篮5号》中释放出了个人的文化趣味和艺术偏好。在中国20世纪20、30年代，伦理电影曾一度成为中国电影的

① 尹鸿. 论谢晋的政治\伦理情节剧模式——兼论谢晋九十年代以来的电影. 电影艺术，1999（1）.
② 刘宏球. 体育：民族、家国与爱情——论谢晋的体育电影. 当代电影，2008（3）.
③ 黄宝福，付晓慧. 论谢晋电影的诗性气质. 浙江师范大学学报（社会科学版），2009（1）.

体育影像传播：百年中国体育电影研究

主流，谢晋继承了这一传统形式和伦理价值观，有时将其与革命叙事的新律条奇妙结合，有时承接好莱坞电影的叙事方法和人道主义精神，创造了复杂的电影肌理和有趣的、有意味的观念文本。谢晋一直在竭力追求好莱坞电影的风格，吸收好莱坞电影的营养，这从他早年在上海当中学生时热情地观看好莱坞电影，并在改革开放后对此仍津津乐道可以看出来，也可以从他的电影作品中看出来。谢晋是1949年以后较早承认好莱坞电影魅力的导演，曾经是大陆惟一自觉追求好莱坞电影模式的导演。①

新中国成立后，上海电影传统在中国电影界的主导地位很快被延安电影传统取而代之，但是作为一种积淀深厚的文化底蕴和艺术素养，无论是对于创作者还是观众来说，上海电影传统都持续着巨大的影响力，直接或间接地影响着电影的创作和接受，让他们在与延安电影传统的对接中寻找一种平衡。②谢晋的电影结构和内在信念与中国古典叙事传统有着内在的联系，他多次采用"落难公子获得绝代佳人的案情"故事，在中国古代诗词、戏曲、小说中，这是一个不断被重复的原型。谢晋电影中那些"好人"蒙冤的故事也来自于从屈原到岳飞、林则徐的历史大叙事所显现的"忠臣受难"的原型。在《女篮5号》中，如果仅就田振华的回忆片段看，田振华、林父、林洁之间的人物关系和故事情节是一个十分老套的故事，是读者或观众异常熟悉的模式：男女青年相爱而门第悬殊，由于女方的父（或母）从中阻挠，于是悲剧发生（或者经历磨难后大团圆）。这一回忆片段几乎可以把它看作是《梁山伯与祝英台》、《西厢记》的现代版。不可否认，这种模式在当时仍然是观众喜爱的故事模式，或许这正是《女篮5号》受观众欢迎的原因之一。谢晋将这个爱情故事嫁接到了一个关于体育的故事中，而这个故事又是与民族、与革命紧密联系的。中国传统美学在叙事艺术中的一个突出特点就是故事曲折、情节丰富，人物的性格和作品的内涵在很大程度上要通过曲折复杂的故事情节直接显现或间接暗示出来，而不是倾向于对生活的如实模仿。③任何一部在

① 郝建．谢晋其片其人——作为"十七年"和"新时期"的文化标本及人格标本．北京电影学院学报，2009（6）．
② 王艳云．共和国初期电影中的非典型化叙事——以《女篮5号》中的上海电影传统为例．当代电影，2011（6）．
③ 刘宏球．体育：民族、家国与爱情——论谢晋的体育电影．当代电影，2008（3）．

第五章　政治话语：中国体育电影的历史身份

电影史上留下一笔的影片，大抵都是那些以民族生活为"根"的影片，谢晋的电影不但符合主流的叙事意图，同时他又是善于顺应时代和艺术发展大趋势不断更新自己审美观念的开拓者。学者应雄曾经撰文将谢晋影片归结为"家道主义"的悠久传统，还有许多学者认为谢晋电影影响的不止是一代人的价值观念和思想。

三、"谢晋电影模式"讨论

上世纪80年代，走上事业顶峰的谢晋，却在意料之外地招致了一些人的猛烈质疑，并进而引发了一场波及全国历时3年的关于谢晋电影模式的大讨论，这成为上世纪80年代的一个著名的文化事件。在当代中国电影史上，发生于20世纪80年代中期的"谢晋电影模式"讨论俨然是一桩历史公案。像许多其他历史公案一样，直到今天为止，这场讨论仍然没有一个就问题性质本身做一个像样的、明了的结案陈述。1986年8月，中国上海，一只蝴蝶振动了一下翅膀，其后果不是在美国的德克萨斯引起一场龙卷风，而是在中国电影批评界掀起了一场"谢晋电影模式"讨论的轩然大波。上海一位年轻学者朱大可一不小心就卷入了这场电影批评中，他于1986年7月18日在《文汇报》上发表了题为《谢晋电影的缺陷》的短文，事情的后果连其本人都感到惊心动魄。至今，已经成为"前卫文化重要代言人"的这场冲击波的始作俑者提起当年往事时仍感心有余悸，"有关'谢晋电影模式'的争鸣，是我个人生命中的一次危机体验，也是中国电影的一个奇特标记。作为文学研究者，我不可思议地卷入了另一个陌生领域，并且在那里掀起波澜，这是不合常理的现象。此后我再没有回到那个领域，更未公开讨论那件事件，因为它只能带给我黑色的记忆。"①

有文章认为谢晋的传统电影模式是"文化变革中的一个严重的不协和音"，成了"新时期电影艺术发展的桎梏"，因而"谢晋时代应该结束"。随着讨论的深入，谢晋导演似乎一下子就从天之骄子变成了被以严肃口吻揶揄挤

① 朱大可. 86年文化热潮回顾："谢晋模式"大争鸣［EB/OL］.（2006-0-27）［2009-05-08］. http：//blog. sina. com. cn/s/blog _ 47147e9e010003of. html

 体育影像传播：百年中国体育电影研究

兑的艺术弃儿，就连辩护者也无力回天。最后导致了 1989 年《最后的贵族》明白无误地标志着这位曾经无与伦比地执着于电影艺术的创作者，进入了他电影创作的休克状态和转型期。始料未及的蝴蝶效应对谢晋的艺术冲击远远超过了文革期间父母亲的自杀身亡，《最后的贵族》成为谢晋导演生涯中的一部症状性作品，让人感到惊讶的是一位把自己同时代现实捆绑在一起的导演，他的作品竟然看不到同时代现实的血肉关联，相反倒是表达了某种隐秘的个人情愫和难言的曲衷：对民族国家怀有赤子之情的性情中人，在突如其来的打击下竟然通过电影作品表达了一种决定把自己永远放逐的任性和悲伤、愤怒与绝望。此后，谢晋再也无法找回他昔日辉煌，哪怕是为了香港回归雄心勃勃拍摄的鸿篇巨制《鸦片战争》也无济于事。

"时代有谢晋而谢晋无时代"，这难道不是说谢晋是从时代而来，但是谢晋本人却超越于时代。"谢晋电影模式"具有永恒价值，但"谢晋电影模式"的讨论终于埋没了一位本来有可能成就国际级的中国电影大师。"谢晋时代结束了，谢晋活起来就困难"，也许只有今天才会有人这样评论朱大可：他手执着"五四"精神的皮鞭，狠力地抽打仍然坚持中国电影影戏传统的谢晋。殊不知，"五四"精神是一次进步，但却也是一次拨乱反正过了头的对中国文化的"迫害"。口口声声要现代化的朱大可，却忽视了现代化进程中多样化的价值倾向。精英分子的愤世嫉俗，让他对代表大众文化的谢晋毫不留情，口诛笔伐。但现在看来，他所讨伐的却是今天中国电影，或者说中国人最匮缺的，"谢晋电影模式"的形成具有历史性，其变异也是历史性的。

谢晋的电影作品是一座博物馆，它形象而又完整地展现了革命叙事的红色电影与人道主义、旧式伦理电影如何混杂、缠绕，又如何在文化、政治领域形成对话、抵触。从谢晋电影作品中可以看到三个方面的观念引领：最明显的是好莱坞电影的镜语系统，叙事方式和人道主义精神；其次是中国的传统伦理和古典叙事的"奇书文体"；而革命电影的政治写作、抒情态度、集体主义价值观、工具论文艺观也一度统摄着谢晋电影的创作并影响和渗透到他的整个艺术生命周期。① 导演的风格是由影片的主题思想、艺术特色等各个方

① 郝建. 谢晋其片其人——作为"十七年"和"新时期"的文化标本及人格标本. 北京电影学院学报, 2009 (6).

第五章 政治话语：中国体育电影的历史身份

面所决定的，导演最终目的是通过艺术手段形象地表达剧作中的主题。一个人总有属于自己的时代，当那个时代远去，归于寂然一刻，总透着点悲凉。2000年，谢晋执导的最后一部电影《女足九号》面世，然而，这部作品却并不像以往《芙蓉镇》、《鸦片战争》等影片那样，获得众多关注与热评。谢晋以一部体育题材的影片《女篮5号》崭露头角，又以一部体育题材影片《女足九号》结束自己的导演生涯，或许这只是一个偶然，但这至少说明体育是谢晋一直关注的一个领域，在他看来体育始终是和国家、民族的兴衰荣辱联系在一起。一些关于谢晋的传记和回忆文章都提到谢晋年轻时是一个血气方刚、喜欢打抱不平的人，平时也十分喜爱体育活动，他曾经是国立戏剧专科学校搬迁到四川江安时期学校的体育运动队员，这种体育情结在他身上似乎一直没有消失。从《女篮5号》到《女足九号》，篮球变成了足球，5号变成了9号，但不变的是谢晋期望通过电影表达自身情感和思考的心怀。

第六章

家国天下：
80年代中国体育电影的历史高潮

第一节　零的突破：80年代中国纪录、科教电影的兴盛

1978年12月18日至22日，中国共产党第十一届中央委员会第三次全体会议在北京举行，这是中国共产党历史上里程碑式的会议。十一届三中全会的召开为中国文化的发展指明了方向，要求文化继续贯彻"百花齐放、百家争鸣"的方针，文学艺术为此获得蓬勃发展。1979年我国电影的复苏与崛起，曾让无数观众和电影工作者激动，一批中青年导演的新作在恢复和继承我国电影传统的基础上掀起了电影创新的第一个浪潮。上世纪八十年代电影的繁荣，以五彩缤纷的面貌丰富了我国电影画廊，其题材、风格、样式的多样，令观众目不暇顾，一批闪耀着时代光辉的新作在银幕上放出异彩，引起了人们的思考和关注。1979年11月26日中国恢复了国际奥委会的合法席位，这是中国人民和许多国际友好人士20年努力的结果，从此中国体育登上了国际舞台。在认识到体育在国际交流中的重大作用后，国家体委在进军国际体育组织、积极参与国际体育事务的基础上，对原有的"举国体制"进行了重新整合，训练竞赛项目开始向奥运会项目和在国际单项赛中有潜力的项目靠拢。随后，在1984年洛杉矶奥运会上，中国体育代表团打破了中华民族奥运史上金牌"零"的记录，以15枚金牌的战绩名列金牌榜第四位。另外，中国女排开创的五连冠时代激发了几代中国人的爱国热情。中国竞技体育运动水平的发展激发了国人的体育热情，促进了中国各项体育事业的发展，这也为体育电影提供了大量的拍摄题材。中国体育和中国电影文化的双重高潮迎来了这

体育影像传播：百年中国体育电影研究

一阶段大量体育电影的面世，在一系列挫折与辉煌之后，体育电影成为中国人心目中一个很深的情结，这一阶段的体育电影还体现了我国对扩大体育对外交往、尽快提高运动成绩、振奋民族精神的巨大渴望和期盼。所以，这个时期是我国体育电影一个难得的黄金时代，形成了变革与多元的新时期中国体育电影格局，迎来了中国体育电影文化的一个真正高潮。

一、"80 年代"中国体育纪录电影

改革开放给中国带来了前所未有的勃勃生机，也给体育纪录电影创造了良好的生长环境。浩劫之后，首先开始的是修复工作，中国纪录片的修复工作是从缅怀追思饱受委屈的伟人们开始的。由中央新闻电影制片厂制作的大型文献纪录片《敬爱的周恩来总理永垂不朽》虽几经阻挠，但在周总理逝世一周年后终于在全国上映，赢得广泛好评。由于广大群众多少都曾经受到不公正的待遇，这些缅怀追思的作品特别容易引起呼应和共鸣。虽然这一时期的中国体育纪录电影是在悲怆的语境中发展起来的，但由于中国体育在这一时期的迅猛发展，以陈光忠为代表的体育纪录电影的创作者们开始了体育纪录电影全新的艺术探索，体育纪录电影主题集中在体育名人传记、体育项目发展、体育战线运动成就等几个方面。

（一）振奋民族精神的女排系列纪录电影

如果说上世纪五六十年代是乒乓球运动鼓舞了中国人的民族精神，那么 80 年代的排球运动无疑是振奋民族精神的强心剂，中国新影厂制作完成了一系列关于中国女排的纪录电影。如《北京国际排球友好邀请赛》（张景泰，1978 年）、《第二次交锋——中国女排对日本女排》（沈杰，1980 年）、《网上群星》（张景泰，1980 年）、《拼搏——中国女排夺冠记》（张贻彤、沈杰、李汉军，1982 年）、《离队之后》（张景泰，1985 年）、《世界女排明星赛》（沈杰，1986 年）、《新的搏击——记中国女排四夺冠》（张景泰，1986 年）等。其中，《拼搏——中国女排夺冠记》纪录了中国女排 1981 年在东京举行的第三届世界杯女子排球赛中夺取冠军的实况，尽管当时中央电视台已经对这场比赛进行了电视转播，但这并没有影响人们观看这部电影纪录片的热情。由于影

第六章 家国天下：80年代中国体育电影的历史高潮

片摄制组满怀激情地进行了深入采访，通过对现场的仔细观察敏感地捕捉到了精彩动人的场面和情绪，对每场激战能迅速抓住各自的特点，不仅使观众看待了精彩的球艺对垒，而且还强烈地感受到了中国女排为祖国争荣誉的拼搏精神。

（二）"力的"三部曲与"美的"三部曲

陈光忠（1930年— ）广东人，中共党员，高级记者。1949年入北京电影制片厂，1953年入中央新闻纪录电影制片厂任编导。1987年调任中国新闻社任副社长兼任海南影业公司总经理，中国电影家协会第五届主席团委员，中国电视艺术家协会、电视纪录片学术委员会理事，中国政府"华表奖"、中国电影艺术"金鸡奖"等多种电影奖项的评委。自从1954年他开始拍摄第一部体育纪录电影《永远年轻》后，他就与体育纪录电影结下了不解之缘。1978年他拍摄的《美的旋律》、1979年拍摄的《新起点》表明了陈光忠的纪录电影思维已经进入了系列化的更高境界，《美的旋律》曾荣获《大众电影》举办的第三届电影"百花奖"中的最佳纪录片奖，《新起点》荣获1979年文化部优秀纪录片奖。陈光忠在纪录电影创作上的特点是热情洋溢、豪迈奔放、丰富的艺术想象力和哲理的追求，他敏感地抓住群众生活中的重大主题，满怀激情地去歌颂或揭露表达着他对祖国情深意笃地热爱。

1.《美的旋律》：体操的旋之舞

作为陈光忠"美"的三部曲（《美的旋律》、《美的心愿》、《美的呼唤》）之一的《美的旋律》，纪录了1978年上海国际体操邀请赛的过程，影片打破平铺直叙、求全的老框框，舍弃了开幕式、闭幕式、发奖等常规交代，集中表现人的竞技状态、人的精神面貌等内容。影片以一组角度新颖的体操表演动作开头，形成一种抒情、奔放的旋律，把屡获世界冠军的罗马尼亚十四岁女选手科马内奇的精彩表演作为高潮，结尾时一组简明的"旋"的腾空慢动作，既让人欣赏到运动员全身动作的协调，静态与动态交织的完整造型，也让人看到复杂动作的细部。整部影片追求音乐感，以衬托青春的旋律、力量的旋律、美的旋律。① 令陈光忠得意之处的还有，"影片用了一个地平线倒竖的单杠画面，是以运动员做'大车轮'时天旋地转的瞬间视角为出发点，强调该项目的惊险、

① 方方. 中国纪录片发展史. 中国戏剧出版社，2003：291.

优美,这比四平八稳的拍摄角度,显得更典型、更理想。速度和角度的变化,利用艺术夸张的手法,使人们能够看到在日常生活中不容易看到的生动形象,深化了主题思想。正确、艺术的夸张是为了使形象所反映事物的本身的特征更突出、更生动、更美丽。"①

2. "力"的三部曲(《夺标》、《新起点》、《零的突破》):突破之美

《夺标》是纪录在印度举行的第九届亚洲运动会的影片,影片着力表现中国运动员拼尽全力在亚洲运动会上夺取冠军的精神面貌。虽然拍摄第九届印度新德里的亚运会影片与电视是同一个题材,但全片始终突出"夺标"的气氛、特征和不同个性。影片有总体构想、有重点描写,给观众留下了中国体育健儿努力拼搏的总体形象。导演要通过我国体育健儿在亚运会的赫赫功勋,反映体育健儿们处于逆境之中仍奋力抗争,遇到挫折与失败绝不消沉,不屈不挠地向着既定目标,一步一步、一分一秒地前进的行动、信念、意志与气质,这是不枯不朽的民族的骨与魂。影片强烈地给观众传递、反映、交流、感应这种气质的强大冲击力——夺标精神。影片完全打破比赛的程序,不受各项竞赛的束缚,而是贯穿夺标的题旨,抓特色、抓重点,镜头的焦点摆脱纪录事件的过程,深入揭示人的内心世界。影片有针对性地触及矛盾、提出问题、催人思索,同时影片还特别强调表现夺标者的胜利与失败、痛苦与欢乐,突出竞技状态的细节、深挖人物的心理内涵,多色调、多层次、多角度地表现人,用粗线条勾勒我国男篮、男排和足球三大球的失败,集中地评说几句,这既是扼腕惋惜,更是亲切的期待。影片中的马艳红赛前负伤,一瘸一拐地奔忙在赛场为队友服务的细节描写,镜头并没有满足于陈永妍艺冠群芳夺得女子体操全能冠军的场面,而是摇到这一健美形象所连接着的苦练所付出的血汗,教练员夺魁后在车上的困倦,穿插闪现队员竞争的瞬间场景,日本女选手在赛后含泪扶起对手等感人细节,这些都是生活中的事实经过了艺术构思的合乎事物发展规律的艺术组合。影片把印度风光和场外花絮有机地糅合在夺标的氛围之中,而不是风光加体育的"两层皮",它们是服务于总体结构的典型环境中的典型事物描写。如印度

① 陈光忠. 美的旋律、新起点、创作札记. 载《新闻纪录电影创作谈》中国电影出版社,1982:42.

第六章 家国天下：80年代中国体育电影的历史高潮

新德里的电影院门庭冷落与体育场人山人海的对比，我国夺魁的健儿与印度古迹的"命运之柱"的链接等，使之有特色、情趣、新意和深度。① 这是作者对中华儿女夺标精神的感悟，也是导演情感的依托。

《新起点》是纪录第四届全国运动会，强调苦练出成绩、竞赛出人才，反映了我国体育的现状，摆出差距，在内容上尽可能寻找有戏剧性、竞争性的事件进程，给结构的布局提供起伏跌宕、引人入胜的情节，激励人们把进步作为新起点。② 影片从揭示深刻主题出发，大胆地打破了以往体育竞赛片必定出现主席台人物的框框，舍掉了开幕式、闭幕式等程序，着力描写争雄夺标的竞技。由于准确而深入地反映了我国体育运动的现状，所以在思想性和艺术性两方面给人耳目一新的印象，突破了以往类似的纪录片的创作水平。③ 这些在后人眼中看来正常不过的举措，当时却是犯忌的大事，这需要探索者本人和上级领导鼓足勇气冒极大的风险才可能实施。1983年7月，陈光忠在中国电影家协会和中国电影资料馆、北京电影学院和中国当代文学研究会联合举办的"全国高等院校电影课教师进修班"上谈创作体会时说道："创新必须打破陈陈相因的框框条条"、"粉碎'四人帮'之后，我努力把新闻纪录电影的焦点进行调整，作了一点实践的探求。比如编辑《美的旋律》，第一次打破了反映体育运动场一定要出现首长席的框框，过去这样做是触犯天条，没有领导人的形象这还了得，领导是代表党嘛！可是在《美的旋律》一片中，我干脆取消拍摄主席台的镜头。我的想法很简单，运动会是看竞赛，观众最关注的是运动员的活动，运动会是主题的主体。另外，我打破了过去体育题材必定出现开幕式和闭幕式的程序。"④

《零的突破》是陈光忠为1984年中国奥运代表团参加洛杉矶奥运会壮行而拍摄的影片。在1984年洛杉矶举办的第23届奥运会上，中国体育健儿一举勇夺15枚金牌，中国体育健儿的身影登上了奥林匹克盛会的最高领奖台。影片以宝贵的历史资料和高度的概括手法，描绘了半个多世纪以来中国体育

① 陈光忠. 要有新的视角——纪录片《夺标》创作有感. 电影艺术，1983（9）.
② 方方. 中国纪录片发展史. 中国戏剧出版社，2003：291.
③ 李文斌. 陈光忠和他的艺术风格. 电影艺术，1982（7）.
④ 陈光忠. 学谈新闻纪录电影. 载《电影艺术讲座》中国电影出版社，1986.

事业的发展历程。影片没有常规地去表现出征奥运会前我国体育健儿刻苦训练的生活和赛前准备，而是择取新的角度，从解放前我国三次参加奥运会、三次背回"大零蛋"的体育痛史说起，来激励当代运动员立足于民族命运的高度去发奋振兴祖国的体育事业，争取在曾经记载过我们国耻大辱的美国洛杉矶奥运会体育场上彻底改变"零"的形象，以赫赫战绩告白于全世界。"零"给予我们的已经不再是羞辱的印记，不再是"空"、"无"的数字和概念，而是奋战的光荣、突破的希望！《零的突破》这部影片的内涵远远超出了一般体育片的范畴，表现了中国从"东亚病夫"到"东方巨人"的转变，以及中华民族从受人欺凌到自强不息逐步走向繁荣富强的精神。体育健儿所体现的努力拼搏奋发图强的精神，也正是80年代中国人献身四化、振兴中华的时代精神的写照。陈光忠回忆说：1984年的上海春天特别寒冷，他去上海图书馆寻找有关的中国体育资料，为《零的突破》准备素材，他冻僵的手小心翼翼地翻阅着上世纪30年代那些发黄发脆的旧报纸，偶然发现讽刺"东亚病夫"双手托举"鸭蛋"的漫画，他的心猛然被刺痛，悄然留下了悲愤之泪。他决意用"零"的情感依托和思想形象来阐述主题。让导演没有想到的是这一次《零的突破》的片名竟成了当时的"标语口号"，广泛地使用和流传于社会的各个领域。许海峰在第23届奥运会的射击项目上夺得了第一枚奥运金牌时，新华社立刻向全球发布消息："……为中国奥运会金牌实现了'零的突破'"。

二、"80年代"中国体育科教电影

（一）体育科教电影顺势发展

1979年3月，文化部、教育部、中国科协联合召开了全国科教电影事业规划会议，进一步制定了"科教电影要贯彻为四个现代化服务，为提高整个民族科学文化水平服务的方针"。会议要求科教电影加快发展步伐，提高质量，增加产量，要使科教电影真正成为向广大人民群众普及科学知识、推广先进技术、进行科普宣传教育的一种有利工具。这一时期新中国体育科教电影受到中国竞技体育发展的影响，根据统计，这一时期上海科技电影制片厂

第六章 家国天下：80年代中国体育电影的历史高潮

和北京科技电影制片厂一共拍摄了20部体育科技电影，其中上海科影10部：《排球场上的奥妙》（1980年）、《练功十八法》（1981年）、《艺术体操》（1983年）、《溜冰》（1984年）、《射击》（1986年）、《中华气功》（1986年）、《练功十八法（续集）》（1987年）、《游泳与安全》（1988年）、《健美》（1988年）、《拳击》（1989年）；北京科影10部：《帆板》（1982年）、《婴幼儿体格锻炼》（1982年）、《潜水运动》（1983年）、《花样游泳》（1985年）、《中国传统武术八卦掌》（1986年）、《滑水》（1987年）、《钓鱼运动》（1987年）、《体疗与健身》（1987年）、《台球》（1988年）、《冬泳》（1989年），这20部体育科教电影一共涉及到15个项目，较之诞生和曲折发展时期的11个得到了进一步扩大，具体情况如表三：[①]

表三　20世纪80年代中国体育科教电影涉及的运动项目

拍摄题材	射击	游泳	排球	拳击	帆板	潜水	滑水	溜冰	体操	台球	健美	钓鱼	武术	气功	其他
数量（部）	1	3	1	1	1	1	1	1	1	1	1	1	1	3	2

（二）体育科教电影的分类

1. 介绍的运动项目科教片

这一时期体育科教电影出现了一些新兴的体育运动项目，如拳击、棒球、滑水、潜水、帆板、技巧等。这表明随着人们生活水平的不断提高，人们娱乐方式逐渐多样化，同时，体育交往活动的增多也是体育项目不断增加的原因之一。另外，这一时期一些体育科教电影的拍摄还受到当时某些体育运动项目发展的影响。如女排运动在20世纪80年代受到人们的欢迎和重视，排球成为人们喜爱的运动项目之一，为此上海科影在1980年拍摄了《排球场上的奥妙》（编导：倪丰国、李荣普，摄影：潘慧根、陆海炳、沈昕，解说：宋世雄、苏光琪），通过女子排球队的日常训练介绍了排球的发球、传球、扣球、拦网和防守等5大基本功，向人们宣传和介绍了排球这项体育运动，为人们更好地在生活中开展排球运动提供了帮助。《排球场上的奥秘》是一部为发展我国排球事业，培养青少年排球人材而拍的体育科教片。它由倪丰国、李荣普编剧，李荣普导演，潘慧根摄影，上海女排和浙江女排协助拍摄。

① 冯伟. 新中国体育科教电影的发展历程研究（1949—1955）. 苏州大学硕士论文，2010：21.

1979年11月，当上海女排和浙江女排队员刚参加完第四届全运会，戎装归来，便应上海科教电影制片厂的邀请，前往上海体育馆开始了临时的演员生活。为了对广大观众负责，高质量地拍好影片，领队和教练员根据队员的技术水平，曾多次与导演、摄像一起制定拍摄方案，并充分利用空余时间，从难从严，一丝不苟地加紧对队员进行技术训练。在影片中担任裁判的项庭耀教练，还被人们称为"最佳男演员"，他是影片中唯一的男角色，他表演的镜头不多，但裁判动作真实利落、精神贯注，给大家留下了深刻的印象。影片还邀请了中央广播电台的体育转播员宋世雄担任解说员，他的解说生动、活泼、别有情趣，增加了影片的特色。

《美在运动中》是一部彩色纪录片，真实而优美地再现了我国优秀技巧运动员和艺术体操选手的精彩表演。影片一开始，是全运会技巧比赛的实况，只见技巧运动员在进行"单跳"决赛，在高难度的空翻两周、空翻转体一百八十度……令人眼花缭乱、目不暇接。突然，运动员矫健的身影在空中"停"住，"美在运动中"几个大字跳入眼帘，悠扬的乐声顿起，《美在运动中》以生动的镜头，充分展示了运动中的美。它既宣传了体育运动队增强人民体质、为四化多做贡献的意义，又丰富了青少年的文化生活，为造就德智体全面发展的人材提供了鲜活教材。

2. 运动器材科教片

这一时期还拍摄了介绍健身器械的体育科教电影，丰富了体育科教电影的题材类型。如北京科影厂1987年拍摄的《体疗与健身》（编导：魏川生，摄影：秘光明，解说：阎瑛）不仅向观众展示了一些新型健身器械的运用，还介绍了体育疗法在临床治疗和康复医疗中的积极作用，体现了生命在于运动这一主题思想。上海科影1991年拍摄的《健身之友——现代健身器械》（编辑：殷培龙、张永民，摄影：胡悦，解说：姚璜）则向观众介绍了健身器械的种类。

3. 运动健身方法科教片

《练功十八法》是由上海科技电影制片厂拍摄的一部科学健身的科教电影。颈、肩、腰、腿痛是一种中老年人的常见病、多发病，对此，可以采取多种疗治手段。而"练功十八法"——即由十八节动作组成的一套医疗体操

第六章　家国天下：80年代中国体育电影的历史高潮

却是一种不吃药、不花钱的新防治方法。它吸取了祖国传统医疗体操的"导引"、"八段锦"、"五禽戏"等精华，通过练功来"扶正祛邪"，改善人体的器官和组织机能，不仅效果好，而且动作简单易学。影片选拍了其中一位曾因腰肌劳损而脊柱侧弯卧床不起的病人马玉林作为演员，病人经过推拿能起床后，就操练"转腰推掌"、"叉腰旋转"等"练功十八法"动作。经过练功，他原来失去平衡的二侧腰肌力量逐渐得到了调整和恢复，又增强了椎间关节周围的肌张力，脊椎侧弯也渐渐被矫正了。

第二节　主题重塑：80年代的中国体育故事电影

"文化大革命"是新中国成立后的一个特殊时期，在这场以"文化"为首当其冲的浩劫中，中国的电影与体育事业双双跌进了谷底，体育电影更是不见踪影。1977—1978年是中国电影的劫后恢复时期，电影工作将重心放在拨乱反正、正本清源以肃清"四人帮"的流毒上，因此体育题材故事片的创作在这两年那仍相对沉寂。1979年，邓小平在"中国文学艺术工作者第四次代表大会"上发表祝辞，他总结历史教训，及时纠正过去"文艺服从政治，文艺从属政治"的偏执提法，并重申要坚定不移地贯彻"百花齐放、百家争鸣"的文艺方针，这为整个文艺战线送来春的捷报，电影界更是群情振奋，创作热情异常高涨。同年，西安电影制片厂出品了体育电影《乳燕飞》，热情讴歌了上世纪60年代体操女运动员和教练员的解放思想、坚韧不拔，这打响了新时期中国大陆体育题材故事片创作的第一枪。这一时期，拍摄了《乳燕飞》、《排球之花》、《飞吧，足球》、《元帅与士兵》、《剑魂》、《沙鸥》、《战斗年华》、《第三女神》、《潜网》、《一盘没有下完的棋》、《足球风波》、《候补队员》、《神行太保》、《一个女教练的自述》、《高中锋，矮教练》、《五虎将》、《帆板姑娘》、《加油，中国队》、《现代角斗士》、《我和我的同学们》、《美人鱼》、《同在蓝天下》、《京都球侠》、《棋王》、《拳击手》、《哈喽，比基尼》等26部体育电影，涉及的体育项目多达15个。其中，有表现篮球运动的《高中锋、矮教练》、《战斗年华》、《我和我的同学们》；有表现足球的

《飞吧、足球》、《京都球侠》、《足球风波》、《加油，中国队》；有表现排球运动的《沙鸥》、《排球之花》等，还有表现帆船、曲棍球、花样游泳、自行车、摔跤、健美操等冷门项目的影片。

一、"80年代"中国体育故事电影介绍

1.《乳燕飞》

内容简介（导演：孙敬、姚守刚；公映时间：1979年；摄制单位：西安电影制片厂）：本片是首部以女子体操为主题的电影，影片以60年代为背景，描写一个少年体操集训队为赶超世界先进水平，攀登体操高峰，进行刻苦训练的故事。作为一部较好的体育故事片，该片被列为建国30周年献礼影片之一。影片没有复杂、曲折的情节，也没有尖锐、激烈的矛盾冲突，而是通过编导巧妙的

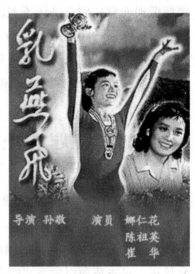

《乳燕飞》海报

艺术构思和演员们真实、朴素的表演，自然、流畅地向观众叙述了这一特定环境下的一段不平凡的故事。影片的整体格调清新、愉悦、向上，给人以美的艺术享受，是一曲健美的青春赞歌。体育运动员尚小立，在"全国少年体操锦标赛"上获得了全能冠军之后，和她的教练员李桂芳一起应调参加体操集训队的训练。李桂芳解放思想，立志赶超世界体操先进水平，她大胆为尚小立设计了"侧手翻拉拉提"等全新的高难动作和一整套训练计划，但体操集训队的教练组长、李桂芳的未婚夫——周一鸣却有点因循守旧、怕冒风险，对她的计划持反对和阻挠态度，致使他们的工作和爱情发生了波折。尚小立在李桂芳教练的精心培养和集体的帮助下，不断增强为国争光的事业心和责任感，以坚韧不拔的毅力勤学苦练，先后跨过家庭、技术、伤痛、思想等一道道关口，步步登高，终于在国际比赛中取得了优异成绩，让祖国的五星红旗高高升起在国际体坛上。

片中角色"尚小立"的故事原型为中国女子体操队队员王维俭，作为反

第六章 家国天下：80年代中国体育电影的历史高潮

映运动员生活的题材，影片扮演体操运动员的小演员们，都不是专业运动员，但她们为了拍好影片，坚持勤学苦练，除了个别高难度动作由替身表演外，一般动作都由演员亲自表演，这就增强了影片的真实感，使观众感到自己不是置身于影院，而好像是置身于体育馆。影片中的国际比赛场面虽是在国内拍摄的，但由于高度灵活、重点突出、变化有致，所以并不令人生疑。影片在技巧运用上，如银幕画面、慢动作等都是符合体操运动特点和剧情发展需要的，用而不滥，恰到好处。影片的另一个特色是具有浓烈的青少年生活气息，以尚小立为主的几个少年女体操运动员，个性都很鲜明，有的活泼热情、有的天真烂漫、有的勇敢泼辣、有的腼腆顺从，小演员们在表演上都比较自然地把握了这些人物特性，使观众感到亲切、可爱。影片在着力赞美青少年运动员、教练员的朝气蓬勃、团结友爱的战斗生活同时，也歌颂了体育战线老一辈工作者的高尚情操，影片还从另一个侧面，歌颂了老一辈无产阶级革命家的战斗功绩和高贵品德，穿插在影片中的周恩来和贺龙对我国体育事业的指示，不仅增加了影片中的文化含量，而且引起了观众对老一辈无产阶级革命家深切的缅怀和敬仰。①

2.《飞向未来》

内容简介（导演：苗灵、陆小雅；公映时间：1979年；摄制单位：峨嵋电影制片厂）：儿童故事片《飞向未来》是一部带有喜剧和科学幻想色彩的影片，寓意深刻、节奏轻快、风格流畅。《飞向未来》是粉碎"四人帮"以后第一部国产的儿童故事片。这部影片在没有矛盾冲突贯穿始终、没有惊人之笔出奇制胜的情况下，依然使整个故事情节既有侧重，又首尾呼应，不致前后脱节和平淡乏味，实为难得。影片中的主人公小飞和他的少年朋友们，都是湖西小学航空模型活动

《飞向未来》海报

① 杨清琼. 论新中国体育电影的发展. 北京体育大学2006届硕士论文，2006：18-19.

小组的成员。他们在钟教授、柳老师等良师益友的关心、爱护和帮助下，犹如沐浴着阳光雨露的茁壮新苗，不仅通过暑假活动，学会了高级模型飞机的升空原理、制作技巧和操作本领，还在思想上得到了无产阶级革命情操的熏陶。编导通过灵活运用多场景调度和加强蒙太奇外部节奏等表现手段，比较成功地完成了情节跌宕多姿、儿童情趣盎然的艺术创作。

3.《飞吧，足球》

内容简介（导演：鲁韧；公映时间：1980年；摄制单位：上海电影制片厂）：这部电影根据一部名为《3比0》的话剧改编而成，影片描写了我国年轻的足球运动员的成长，表现了他们的比赛、训练和生活的故事，体现了运动员成长中个人思想品德与集体荣誉的辩证关系。影片讲述的是在一场国际足球比赛中，代表中国出战的"搏斗"队与欧洲劲旅"金狮"队相遇，由于"搏斗"队内部将帅失和、球员个人作风问题等多种原因，首回合比赛"搏斗"队以0：3告负，为了挽回中国足球的尊严，"搏斗"队迅速做出调整，加强球队管理并更换主教练和改变训练方式，最终在第二回合比赛中以1：1战平了对手。该片导演鲁韧曾执导过电影《洞箫横吹》和《李双双》，是中国"左翼戏剧家联盟"成员，曾担任过中国"电影家协会"第四届理事。体育故事片是他晚年创作的一大重要领域，电影中紧张、激烈的赛场气氛与清新、诙谐的人情趣味相得益彰，娴熟的艺术技巧成就了鲁韧导演在绿茵场上的这场出色的"指挥"。

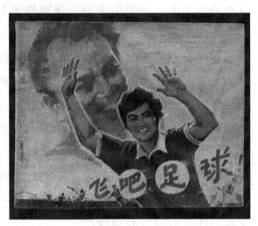

《飞吧，足球》海报

4.《排球之花》

内容简介（导演：陆建华；公映时间：1980年；摄制单位：长春电影制片厂）：这是我国第一部描写排球运动的故事片。南海市著名女排老教练吴振亚，遵循"从难从严从实战出发和大运动量训练"原则，根据多年的实践，参考国外球队的经验，总结出一套技术、战术、身体训练方法，促进了我国

第六章 家国天下：80年代中国体育电影的历史高潮

女排技术水平的提高，受到周总理的接见和鼓励。在欢送他的助手——年轻教练田大力赴北方独立工作时，他勉励自己学生要勇于实践、善于总结，使训练水平不断提高，为国家培养更多的优秀女排运动员。田大力调到北方后，从溜冰场上发现了好苗子——凌雪，经过"极限防守"等课程的刻苦训练，凌雪崭露头角，成为一个很有发展前途的女排运动员。在共同的训练和生活中，凌雪与田大力5岁的女儿，从小失去母亲的田小莉建立了亲密的感情，与田大力的爱情也日益发展，田大力不愿耽误凌雪的训练，影响她的前途，克制自己的感情，不顾凌雪反对，

《排球之花》海报

把她调往南海市，让自己的老师吴振亚更好地训练和培养她。十年动乱中，吴教练的"教案"被攻击为"法西斯训练"，并被扣上"反动技术权威"的帽子，被赶出了排球界。一小伙人还企图从田大力嘴里捞取材料，让他交出后台，阴谋把矛头指向周总理，在尖锐的考验面前，田大力表现了一个共产党员的优秀品格，誓死捍卫老一辈无产阶级革命家，无情的揭露林彪、江青一伙的罪恶阴谋，被打成"现行反革命"，惨遭毒打而"死"。市体委尚主任认真落实党的政策，与田大力原在单位密切配合，终于查清了田大力的冤案，决定为他平反昭雪。吴教练等领取田大力骨灰时，公安局老陈和火葬场的工友老马头说出了真情：10年前，他们冒着生命危险，把濒死的田大力抢救下来，送到大兴安岭深山老林里改名换姓隐居至今。吴教练和田小莉赶往深山与田大力重聚，当大力知道凌雪历尽千辛万苦，把田小莉抚养成人，至今仍在等待他时，他向北京飞去，向凌雪飞去……

5.《元帅与士兵》

内容简介（导演：张辉；公映时间：1981年；摄制单位：长春电影制片厂）：影片描写的是一位元帅发现、培养、爱护乒坛人才，并教育他们克服困难，勇攀高峰，夺得世界冠军的故事。体育大军云集广州，元帅亲临视察工

作，当他得知一名叫杨国光的香港运动员因与世界乒乓球冠军野村比赛累得吐血时，立即赶去医院探望。元帅赞赏杨国光是一位有为的青年，不仅积极组织医护人员给他治疗，还亲自为其钓鱼、熬汤补养身体，并派女乒队员黎吉模对之进行护理。杨国光很快恢复了健康，他深感祖国的温暖，毅然留在国内，并把母亲接来，积极参加集训，决心在不久举行的国际乒乓球邀请赛中夺取冠

《元帅与士兵》海报

军，以报答元帅对他的关怀。元帅因势利导，启发他要为祖国去训练、去打球。杨国光在元帅的亲切教导与培养下成长很快，但在一次巴黎国际乒乓球邀请赛上，他没能夺得冠军，在元帅的鼓励下，杨国光振奋精神，总结失败教训，刻苦训练，终于在世界乒乓球比赛中夺取了男子单打第一名，这是中国取得的第一个世界冠军。杨国光回国后，元帅又把中国女乒乓球队教练的重担交给了他，在对女乒乓球队进行训练的过程中，杨国光从调查研究入手，扬长避短，起用横拍选手，并研究各国运动员的打法，制订出一套切实可行的训练方案，带领女队刻苦训练，使女队水平显著提高。中国女乒乓球队在世界乒乓球比赛中，夺得了女子团体冠军。元帅得到喜讯，激动得热泪盈眶，他批准杨国光带领女队到友好国家进行访问，但是回国后，杨国光没能见到元帅，见到的只是"打倒大军阀"之类的大标语、大字报，他心中万分悲痛，决心牢记元帅的教导，为祖国争取更大的荣誉。虽然影片题材很新颖，主题突出表现了老一辈无产阶级革命家的崇高品质，以及他们对普通群众的关心和爱护，但整个故事始终未能感动人，尤其是元帅这个形象，显得既苍白又虚假。

6.《剑魂》

内容简介（导演：曾未之；公映时间：1981 年；摄制单位：峨嵋电影制片厂）。《剑魂》是根据原江苏省击剑队女子花剑运动员，中国第一位获得击剑奥运冠军的栾菊杰光辉业绩，摄制的一部描写真人真事的故事影片。影片

第六章 家国天下：80年代中国体育电影的历史高潮

是根据理由的报告文学《扬眉剑出鞘》改编，编剧为理由、肖复兴、于公介。影片讲述了大学生物系学生、业余体育排球健将南芳和拳击运动员方加元这对情侣，在一次游览紫金山时，偶然认识了一对归国华侨夫妇齐放和苏春秀，齐放、苏春秀是海外击剑名将，他们抱着为祖国培养击剑运动员的理想的愿望毅然回到祖国，担任了中国第一支击剑运动队的男女教练。经他们推荐，方加元、南芳进入击剑队，并迅速成为很有希望的运动员。文革期间，方加元被诬为特嫌，他被抓走后，杳无音信。齐放被关押在海滨干校，

《剑魂》海报

含冤死去。苏春秀和女儿小娟也受到株连，被迫下放到城镇自谋生路。粉碎"四人帮"后，南芳不愿从事击剑运动，到自然博物馆当了名资料员。这时，方加元回到了省体委担任击剑教练，齐小娟在母亲苏春秀的辅导下，成了一个很有才能的运动员，她终于被选进了击剑运动队，并在世界青年击剑比赛前举行的预赛中，以优异的成绩获得了女子花剑冠军，取得了参加国际比赛的资格。在西班牙马德里比赛馆里，齐小娟不幸被对方的剑刺破了右臂，鲜血浸透了运动服，她忍着疼痛，以"猛志常在"的精神鼓励自己，顽强地坚持比赛。在决赛场上，她又与蝉联两届世界冠军的丽娜决战，最后，她以伤痛之躯取得了优异成绩，夺得了世界女子击剑亚军。在国内的电视机前，方加元、苏春秀、南芳等老一辈击剑运动员和许许多多的观众，都激动地注视着在国际剑坛上升起的第一面五星红旗。当初摄制组为已经在国际剑坛上创造了奇迹的真人栾菊杰选择"替身"——影片的主人公齐小娟的扮演者，费了不少心思。1980年5月正当全国击剑锦标赛在上海举行，摄制组的创作人员在国家体委的关心下得以全程参加这次比赛过程，这一难得的学习机会，不仅使摄制组对击剑运动有了较深刻的认识，产生了一定的感情，丰富了创作生活，同时也有了一项特殊的收获，为影片选择到了曾是辽宁省体工队的篮球运动员，后来被选入击剑队的新桂萍同志担任该影片的女主角。

7.《沙鸥》

内容简介（导演：张暖忻；公映时间：1981年；摄制单位：北京电影学院青年电影制片厂）；该片获1982年第2届中国电影金鸡奖最佳录音奖（张瑞坤）和导演特别奖，获文化部1981年优秀影片奖。影片努力反映一代青年新的心理气质，挖掘富有时代意义的新思想、新人物，影片抓住了一代运动员对人生意义的思考，在命运变化的流程中，集中体现了她们对人生目标的追索与奋斗的精神，具有强烈的时代感。作为文革后出现的一部重要影片，《沙鸥》通过人物内心活动的表现形式，以人道主义理想带来了对人性、

《沙鸥》海报

良知、人与人之间相互理解包容的倡导和张扬，使人们以崭新的精神面貌重新拥有美好的期待，社会潜能由此被激发。影片以直接表现人物心理活动的叙述形式构筑银幕形象根基，重意境轻情节，重人物轻事件，探索新的电影语言，寻找和发现电影艺术表现生活的新能力。

《沙鸥》最大成功就在于塑造了沙鸥这个有血有肉、个性突出、感人至深的艺术形象。沙鸥不是天生的英雄，影片表现了她成长过程的曲折，她曾经想告别排球，还发出过"生活为什么对我这样不公平"的抱怨，结尾也不落俗套，没有像其他同类影片那样写沙鸥经过奋斗夺得冠军，而是写沙鸥瘫痪住院，在医院电视里看到女排的胜利，带着浓厚的悲剧色彩，影片是对此前银幕上风行的虚伪理想主义的挑战。影片所体现的思想并不是外加上去的，也不是由人物口号喊出来的，而是通过人物的命运和动作，通过丰富生动的细节，自然而然地流露出来的。沙鸥的生活道路在一定程度上反映了七十年代我国不少青年都经历的奋斗、失败、苦闷、思索，最后又奋起的人生旅程。正因为在沙鸥身上既体现了她这一代女排运动员，乃至她所属的这一代年轻人所具有的共同心理情绪、共同的命运、共同的生活道理，又体现了沙鸥"这一个"人物形象所特有的思想性格、命运和生活道理，所以，沙鸥这一人

第六章 家国天下：80年代中国体育电影的历史高潮

物形象具有一定的典型意义。沙鸥这个人物形象只能出现在七十年代中后期，而决不会出现在五十年代的《女篮5号》中，该片选用非职业演员担任主角，没有矫饰、造作的痕迹，朴素、生动、真切，富有生活气息，是一部具有创新精神的体育影片。

8.《战斗年华》

内容简介（导演：张其昌；公映时间：1982年；摄制单位：西安电影制片厂）：影片以抗日战争为背景，讲述八路军一二〇师中一批年青人组成的"战斗"篮球队在球场上痛苦与欢乐、战场上的牺牲与斗争。抗日战争时期，我晋西北根据地，贺龙将军领导的八路军一二〇师，来了一批革命青年，贺龙将军根据青年人的特点和部队的需要，组成了一支战斗篮球队。这支球队的成立，在团结友军、促进抗日等方面起到了许多政治宴会所起不到的作用。同时，这些青年人也在团结抗日的大目标下，锻炼成长起来。从

《战斗年华》海报

敌占区太原逃亡的青年李宽，对在紧张的战斗环境中组织球队并不热心，但当他了解到贺龙同志的深远用意之后，便成了战斗篮球队的核心人物——队长。李宽成长的经过，被从敌人封锁线把他背回驻地的女青年莫芒看在眼里，同时爱情的种子也播进了她的心田。由于战争的需要，他们都把各自的感情深深埋在了心底。魏全斌心性高傲，与李宽恰恰相反，他积极要求成立球队，可对革命队伍里的生活一度难以适应，当他思想上极度矛盾和痛苦时，贺龙同志正确地引导他进行了艰苦的磨炼和斗争，终于使魏全斌成长为战斗篮球队的中坚。从南洋回国参加抗日的归捐国、归献国，始终牢记父母的嘱咐，把青春捐献给祖国。捐国和战斗剧社的女青年曾秀志趣相投、一见钟情，他们在贺龙的教导下，懂得了真正的爱情和人生，献国在青春刚刚发光的时刻，献出了自己年轻的生命。球场上的痛苦与欢乐、战场上的斗争与牺牲，使这代青年成长为自觉的革命战士，新中国体育事业的骨干。本片中的"战斗队"

确有原型,系贺龙军长亲手创建,该队先后与"抗大队"、"东干队"及阎锡山骑兵篮球队进行过比赛,在1941年10月延安举行的一场比赛后,朱德总司令曾亲手赠给该队锦旗一面:球场健儿,沙场勇士。

9.《第三女神》

内容简介(导演:刘玉河;公映时间:1982年;摄制单位:长春电影制片厂):这是我国第一部描写登山运动员征服冰山的彩色故事片。中国登山队为侦察从北坡攀登珠穆朗玛峰的路径,来到空气稀薄、人烟绝迹的冰山雪谷中。登山队副队长石冰和队员王雨偶然发现一行奇怪的脚印,他们疑惑不解。登山

《第三女神》海报

队藏族向导扎西老爹向队员们讲起关于珠峰"第三女神"的美妙传说……石冰和队员李志国、张胖、王雨,在冰塔林发现一个棕色"雪人",几个人急忙追赶,"雪人"走投无路,纵身跳下雪崖。队长杨帆和大家救出摔昏的"雪人",他们惊奇的发现眼前身穿兽皮的"雪人",竟是一位面庞秀丽的藏族姑娘。姑娘苏醒后用恐惧的目光看着大家,扎西老爹认出她就是当年为躲避杀害逃进雪山的小卓玛。亲人相见,百感交集,大家也感动得热泪盈眶。卓玛康复后,代替扎西为登山队当向导。第二年,中国登山队开始向北坡攀登世界之巅。这时,卓玛已成为登山队员,石冰带领队员们一鼓作气攀登到8 500米高度,当他们准备突击顶峰时,天气突变,风雪、断粮、缺氧,使队员们高山反应越来越重。杨帆和李志国在陡峭山崖上几次打岩石锥都跌落下来,关键时刻,杨帆毅然蹲下,让卓玛踩着自己的肩继续攀登,卓玛、李志国跨过了"第二台阶",而杨帆却呼吸急促,陷入昏迷。罗医生在大本营从遥测心电图上发现杨帆心脏反应失常,王政委命他吸氧,而杨帆却把仅有的一点氧气留给登顶的同志,自己只留下了临终遗言。石冰、张胖、王雨来到"第二台阶",发现队长已经牺牲,无比悲痛。张胖和王雨把队长的遗体抬下山,石冰背着队长留下的氧气向上登去。祖国的荣誉、烈士的遗愿化作巨大的力量,三个人以顽强的毅力、无畏的精神向上攀登,终于胜利地登上了珠峰。这时,

第六章 家国天下：80年代中国体育电影的历史高潮

大本营传来热烈的祝贺和欢呼声。石冰、卓玛、李志国热泪盈眶，他们庄严、自豪地高举起五星红旗。影片的女主角，藏族登山运动员卓玛，由全国总工会文工团青年演员张晓敏扮演。

10.《潜网》

内容简介（导演：王好为；公映时间：1981年；摄制单位：北京电影制片厂）：该片是一部以体育生活为主题，反映封建思想对我国"四化"建设和对年青人幸福造成阻碍的影片。《潜网》凭借精彩的肢体展示与细腻的情感表达在葡萄牙菲格达拉·福兹国际电影节上获评委会奖，是80年代我国第一部在国际上载誉而归的体育题材影片。教授罗仲文之女罗弦在体育学院体操专业学习时，与足球运动员陈志平相爱，但罗仲文夫妇嫌工人出身的陈志平家境贫寒，看不上他从事

《潜网》海报

的职业，坚决反对他们的结合，并欲将女儿嫁给在某大学当领导的老友何方德之子，远洋轮大副何侃。陈志平的父母也强迫儿子娶一个与他们同样出身的女工阿惠，性格懦弱的陈志平迫于父母之命，与阿惠结婚，成为门第观念的牺牲品。罗弦虽自幼与何侃相处，但对他并无爱情，为不屈从父母意愿，罗弦离家出走，后与没有多少共同语言的造船厂工人郭汾结婚。在一次暴风雨中，郭汾为抢救工友受伤身亡，罗弦带着心灵上新的创伤，与女儿蓓蓓相依为命。何侃虽一直爱着罗弦，但他却支持罗弦与陈志平的爱情。郭汾死后，何侃同情罗弦的不幸遭遇，决定要与罗弦结婚，但何方德与罗仲文坚决反对何侃娶一个已经有了孩子的寡妇，何侃义无反顾，勇敢地向传统观念挑战，满怀希望去找罗弦。经受了种种生活磨难的罗弦却冷静地拒绝了他的要求，决心将自己的热情与祖国的体操事业紧紧联结在一起。影片《潜网》的故事并不复杂，写的是罗弦等青年在爱情上的一段经历，情节也没有多少曲折，而且还几乎是用白描的手法来叙述的，但是，它通过人物间激烈的性格冲突，尤其是罗弦砸死封建世俗观念这个潜网织罗下酿成的爱情悲剧，使人觉醒，

耐人寻味。几千年来封建制度遗留下来的那张看不见、摸不着的习惯势力和传统观念之网是那样的隐蔽，连学者、党的干部自己也落入了网，或者是充当了撒网人，也不自知。同时，这张网又是那样的密实，不仅罗弦未能挣破它，未能逃避开，就算是陈志平和何侃这两个人也没有幸免，没有得到幸福的爱情。影片《潜网》通过这三个年青人各自不同的命运和爱情悲剧，无情地鞭挞和控诉了陈腐的世俗观念，扣动人们的心弦，引起观众、尤其是青年观众的思考。

11.《一盘没有下完的棋》

内容简介（导演：佐藤纯弥、段吉顺；公映时间：1982年；摄制单位：北京制片厂和日本东光德间株式会社）：影片以错综曲折的矛盾冲突，生动地反映了中日两个家庭的命运，表现了日本军国主义侵略给中日两国人民带来的不幸，以及两国人民之间源远流长的友谊。中日两国艺术家共同创作了这部作品，他们结合历史事变，

《一盘没有下完的棋》海报

深沉地描写了两个家庭的友好交往与悲欢离合，令人对历史产生深刻的思索。男主角孙道临和三国连太郎支撑起整个影片的艺术构架，赋予人物以鲜活的生命，使影片具有较强烈的时代感和历史感。影片力求真实地反映客观历史，再现当年的时代气氛和典型环境，表现出创作者严肃的历史责任感和艺术匠心。在艺术表现上，影片用力深沉、畅达，形成和谐、流畅的艺术整体。

影片讲述二十年代到五十年代中国江南棋王况易山和日本棋手松波麟作两家人的悲欢离合的命运，从而揭露日本军国主义发动的侵略战争给两国人民带来的深重灾难。1924 年的一天，北洋军阀庞总长为庆祝生日在北京举行棋会，日本名棋手松波麟作应邀前来，被誉为"江南棋王"的围棋名手况易山也应挚友古琴家关小舟之邀，携子阿明北上赴棋会。性情耿直的况易山在

第六章 家国天下：80年代中国体育电影的历史高潮

与庞某对弈时，不愿下"奉承棋"，使庞恼羞成怒，竟不准他和松波对弈。松波因求棋友心切，当晚找到关家，与况易山对弈，并在无意中发现8岁的阿明棋艺精湛，很想收他做学生。不料，松波刚在"天元"位摆下一子，况易山就被庞派来的警察抓走了。松波设法将况易山救出，但他归期已到，于是留下一盘没有下完的棋。行前，松波恳请况易山将来把阿明送到日本，要把他培养成棋坛明星。1930年，况易山卖掉了祖产，送子赴日。卢沟桥事变后，阿明为国担忧，经过艰苦奋斗，终于取得"天圣位"。但是，日本军部却强迫阿明加入日籍，阿明表示宁可放弃"天圣位"，退出日本棋院，也决不改变国籍。日本投降后，况易山搭船赴日寻找分别15年的阿明。当他得知阿明已死，误信松波出卖了阿明，决心找松波算帐。而松波回国后，穷困潦倒，万念俱灰，整日借酒浇愁。后来，况易山听说他已战死，便失望而归。新中国成立后，况易山为实现自己追求的"奋飞"夙愿，精心培养下一代棋手。1956年，日本围棋代表团访华，重振棋艺的松波带着阿明之女华林，专程寻访况易山。他怀着负疚之情把阿明夫妇的骨灰和染着阿明鲜血的"奋飞"扇还给况易山，并把他们的不幸遭遇告诉了这位棋坛老友和异国的亲人。况易山和松波在经历了30年的人世苍桑后，终于重新摆开了那盘没有下完的棋局。

12.《一个女教练的自述》

内容简介（导演：詹相持、孟和；公映时期：1983年；摄制单位：内蒙古电影制片厂）：该片是一部曲棍球题材的电影，达斡尔族姑娘阿尔塔琳在祖父的影响下，从小酷爱曲棍球运动，并练就了一手高超球艺。在一次比赛中，她

《一个女教练的自述》海报

战胜了男孩子纳文泰，并因此赢得了友谊和信任。不久，体育学院来招生，在一个男孩子缺席的情况下，她女扮男装，以熟练的球艺得到老师的赞许。可是因为这一项目不培养女运动员，她未被录取。时隔数年，纳文泰从体育学院毕业归来，阿尔塔琳已在当地小学当了体育老师，正带领孩子们开展曲棍球运动。十年动乱中，阿尔塔琳被迫放弃了曲棍球运动。对生活充满信心

的纳文泰,虽然遇到各种阻力,但他还是坚持开展曲棍球运动,阿尔塔琳和许多孩子被吸引到他的身边。阿尔塔琳想要走出家庭参加曲棍球运动,但却遭到丈夫反对,孩子需要她照料,公公则更是用种种理由来阻拦她。一次,纳文泰患病,阿尔塔琳经过激烈的思想斗争,带队出现在运动场上。然而阿尔塔琳无法既做教练又当母亲,在她布置比赛方案的时候,孩子从陡坡上滚下摔伤。为此,丈夫戈托烈把她赶出了家门,但值得欣慰的是她的十名队员被选入国家队,代表祖国参加国际比赛。戈托烈的行为受到人们的批评,他鼓起勇气向阿尔塔琳承认错误,请她回家,但阿尔塔琳还是带队出国了,她的心血换来了胜利和荣誉。归来时,戈托烈和儿子在迎接她。

13.《神行太保》

内容简介(导演:罗国良、石玉山;公映时间:1983年;摄制单位:山西电影制片厂):这是一部反映我国自行车运动的电影,影片故事与其他体育题材影片大同小异,主人公经过多次磨难,最终肩负祖国的重任去参加国际比赛。影片通过一个名叫马鸣的青年,由乡村邮递员成长为优秀自行车运动员的

《神行太保》海报

过程,歌颂了年轻人奋发向上的精神和自行车运动的特点。农村义务邮递员马鸣和他的好朋友小胖、小侯在公路上赛开了自行车,三个农村青年你追我赶,一时间好不热闹。他们的比赛引起了自行车队教练丁逸群的注意,他驾驶着摩托车追赶上马鸣,坐在摩托车边斗里的吴若男趁机抢拍下了马鸣的骑车照。丁教练示意自己的队员小王与马鸣比赛,结果他发现马鸣是个具有运动员素质和毅力的青年。马鸣经自行车铺师傅的介绍,和小胖、小侯来到自行车队找到乔领队,由于报考的时间已经结束,乔领队没有答应,他要马鸣耐心地等到明年。丁教练为争取让马鸣入队训练,与乔领队发生了争论。丁教练认为马鸣素质、毅力很好,可以培养成为一个优秀的运动员。而乔领队则认为看一个运动员,不光是要看体质,更重要的是要看思想品德,在收不收马鸣入队的问题上,双方争执不下。一列满载旅客的列车奔驰而来,列

第六章 家国天下：80年代中国体育电影的历史高潮

车的一侧是一辆三套马车，另一侧是疾驰的自行车队，辕马突然受惊，嘶叫着向铁道奔来，眼看就要出现一场事故。这时，正好在场的马鸣不顾个人安危，在离列车几米远的地方拦住了惊马，保住了列车的安全。马鸣的行为感动了乔领队，乔领队决定吸收他为自行车队队员。经过三年的锻炼，马鸣成为一名优秀的自行车运动员，在国家体委举办的万米自行车选拔赛的赛车场上，马鸣一车当先，他以惊人的毅力，高超的技巧和有力的骑行，使全场观众为他稳拿冠军而欢呼，但到最后的半圈时，前方有一名队员忽然车胎爆炸，为了不伤同伴，马鸣急扭车把，摔在跑道上。大家把他扶起来，他扛起车子向终点跑去。最后，马鸣肩负祖国重任，参加国际自行车友谊比赛，他不负重望，为祖国争得了荣誉。

14.《候补队员》

内容简介（导演：吴子牛；拍摄时间：1983年；摄制单位：潇湘电影制片厂）：1984年该片获第四届中国电影金鸡奖特别奖，1986年获得厄尔多尔基多国际电影节儿童电影大奖。影片在探索儿童影片如何捕捉儿童心理特征以及如何利用电影这一艺术形式教育孩子、帮助孩子认识生活、增强美感等方面都做出了有益的探索。影片通过对主人公——四年级小学生刘可子这一艺术形象的塑造，从生活的一个侧面向观众们揭示了

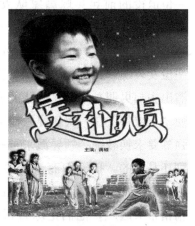

《候补队员》海报

我国八十年代少年儿童单纯而又丰富的内心世界。影片讲述了一个爱武术的四年级小学生刘可子，开始因为成绩不好，老师不同意他参加业余武术队，后来，经过黄教练的关心、培养，终于由一名武术队的候补队员成长为一名德智体全面发展的小学生。影片的故事性较为平淡，但却仍具有一定的吸引力，一定的清新感、亲近感和美感。这其中最主要的原因是该片向儿童生活靠拢，导演较准确地把握住影片的焦点，即候补队员刘可子朝正式队员前进，这是人物的行动线。在小主人公朝既定方向前进中，尽管有几次反复，但是编导牢牢扣住了刘可子要强的个性特征，虽然他成绩不好，喜欢抄同学的作

业,但他决心"说话算话"、"对自己的话负责",他喜欢做好人好事,一听到根根在阳台上打冲锋枪,就会送根根去上学,他酷爱武术,崇拜日本电视剧中的爱国武士姿三四郎,最后在武术队黄教练的谆谆诱导下,他有了进步。《候补队员》是一部在电影艺术性上较有追求的儿童片,但也有不足之处,影片除了刘可子、根根的形象能给人留下较深的印象之外,宋萍老师、黄教练、可子妈等人物形象就显得更单薄、雷同,影片反映学校生活和揭示少年儿童内心深度也显得不够。

15.《五虎将》

内容简介(导演:汪宜婉;公映时间:1985年;摄制单位:儿童电影制片厂):影片讲述了一位退役的前乒乓球国家队女队员当了教练之后,克服孩子们的不信任和淘气,将五个小孩训练成冠军的故事。海宁市体育馆的乒乓球队换了一位女教练,她对工作极不负责,训练时也常常溜出去与男朋友约会,球队的成绩明显下降,致使"五虎将"在一次比赛中榜上无名。"五虎将"强烈要求换教练。领导派来了一位杨教练,没想到还是女的,孩子们商量着要变法子把她轰走,

《五虎将》剧照

"五虎将"不单球打得好,而且个个精灵,十分可爱,杨教练上任头一天,侯精精带头起哄,他们把球打得满天飞,然后一哄而散。杨教练却不怪他们,她一方面主动和他们签订协约,保证不在训练时间干私事;一方面抓住时机,用自己高超的球艺征服孩子们。"五虎将"也没有辜负杨教练的一片苦心,在锦标赛上获得了冠军,他们还暗暗立下誓言:"我们的目标是世界冠军!",当时还是国家乒乓球队队员的梁戈亮在片中客串女教练的男朋友。

16.《加油,中国队》

内容简介(导演:张军钊;公映

《加油,中国队》海报

第六章　家国天下：80年代中国体育电影的历史高潮

时间：1985年；摄制单位：广西电影制片厂）：足球锦标赛亚太区外围赛在中国首都北京隆重举行，这是一场牵动人心的比赛。对于中国足球队来说这也是决定命运的一场战斗，中国足球队一鼓作气，击败了一个又一个外国足球劲旅，取得了决赛权。关键时刻，主力队员季呈脚踝受伤，能否在最后一场与阿西沙队决赛中出场还是个疑问，队员们非常焦虑，面对这种状况，主教练杨顺和领队范忠急坏了，杨教练担心队员们受外界干扰太大，他和范忠把这种担忧汇报给有关领导，要求把球队带到干扰少的基地去训练。季呈为不能参加训练而苦恼，为了排解烦恼跳入水中游泳，巧遇一个单臂单腿的残疾人也正游泳，这件事给他很大启发。中国队与阿西沙队的决赛终于开始了，上半场角逐激烈，呼声震天，阿西沙队以一球领先，下半场中国队打得很顽强，季呈在现场观众欢呼声中上了场。不料，对方对中国队进行暗算，中国队不断有人被踢伤，队员们以顽强的毅力奋勇拼杀，踢成平局。最后点球决胜负，季呈因伤势过重踢飞一球，败给对方，铸成终生遗憾。尽管后来季呈和他的队友们陆续退役，他们在各自的岗位上无时无刻不在怀念着那寄托过青春理想的绿茵场，无时无刻不在盼望着后来者能够冲出亚洲，走向世界，为国家为人民争光。

17.《高中锋，矮教练》

内容简介（导演：季文彦；公映时间：1985年；摄制单位：北京电影制片厂）：影片讲述了县体委姓高的矮个子篮球教练发现了身高两米的王小山，便如获珍宝般穷追不舍，最终说服了这个好苗子投身篮球运动。高教练带着小山四处奔走，造访省里和地区的于处长、杜主任、黄"工宣"，但没有人重视这样的人才，没有单位肯接收他。王小山也因此对教练于心不忍，选择了不辞而别。之后，高教练将他找回，接着培养他。一次偶然的机会，王小山终于被国家篮球队接收，高教练心满意足地踏上了归程。《高中锋，矮教

《高中锋，矮教练》海报

练》是一部带有喜剧色彩的影片，导演将荒谬故事的时代背景放在了文革之中，所指涉的却是存在于中国体育界中的一些不良现象，具有批判现实主义的意义。

18.《帆板姑娘》

内容简介（导演：吴国疆；公映时间：1985年；摄制单位：长春电影制片厂）：刚组建的黄海市航海体育俱乐部帆板队在一次全国比赛中失败，面临解散的危险，教练欧阳春山却满怀信心，立下誓言，下届比赛不进入前六名就自动免职。帆板队员们在宽阔的海面上进行训练，与舅舅一起撑船捕鱼的年轻姑

《帆板姑娘》海报

娘郝玲从徐莉莉手里借了帆板想试着划划，但一次次掉进海里，可倔强的郝玲决心要征服它，不料一艘游轮飞驶而过，把帆板撞碎，徐莉莉吓哭了，可郝玲安然地双手抓住游轮的铁锚而脱险，这一切都被体委主任罗斌武和欧阳教练看在眼里，无不赞叹这位姑娘的勇敢。郝玲是徐莉莉的初中同学，曾获游泳冠军，高考落榜，由于在家受继母虐待，便常跟舅舅捕鱼。罗主任极力推荐郝玲报考帆板队。考取后，郝玲刻苦训练，进步很快，深得欧阳教练赏识。郝玲训练老迟到，欧阳教练很不满，认为她组织纪律性差，其实这一切都是因为郝玲受继母刁难，每天要承担繁重的家务劳动，郝玲在极度疲劳中咬紧牙关坚持训练。为了迎接第二年全国比赛，欧阳教练加紧了训练，郝玲又迟到了，教练便把她开除了，郝玲流下了痛苦的眼泪。在罗主任启发下，欧阳查清了郝玲迟到的原因，深受感动，便亲自把郝玲请回帆板队，并帮她解决了具体困难，郝玲得以全力训练，技术日渐提高，被定为参加比赛的正式队员，但却遭到老队员徐莉莉的忌妒，再加上俱乐部丁秘书与俱乐部主任冯钟从中作梗，以"走后门拉关系"的借口给郝玲以离队处分，郝玲不明真相十分痛苦，英姐想办法借给郝玲帆板，鼓励她坚持训练，真相大白后，帆板队又将郝玲重新迎接归队。在全国比赛中，勇于拼搏的郝玲，在意外风力增加、风向改变的情况下，机智沉着地夺得了第二名，使欧阳教练非常激动，

第六章 家国天下：80 年代中国体育电影的历史高潮

郝玲顺利进入国家帆板队，参加了亚洲锦标赛。

19.《现代角斗士》

内容简介（导演：白德彰、徐迅行；公映时间：1986 年；摄制单位：长春电影制片厂）：该片是我国第一部反映摔跤运动员成长的电影，也是我国第一部反映锡伯族民族生活的故事片。该片讲述年轻的锡伯族摔跤运动员锡林的成长过程，摔跤运动在中国并不普及，而且常常是少数民族的专利，在片中扮演摔跤运动员的主要是新疆、内蒙的少数民族选手。

《现代角斗士》海报

影片中不仅有紧张、惊险、激烈的摔跤场上角斗的镜头，而且还展示了浓郁的锡伯族风情。同时，影片还真切、细腻、催人泪下地表现了人物内心世界的感情交流。影片导演白德彰在谈到创作思想时说："我们意在使影片在继承民族风格的基础上，进一步创意。"

20.《美人鱼》

内容简介（导演：张荣仁、二林；公映时间：1986 年；摄制单位：珠江电影制片厂）：这是新时期第一部关于花样游泳的电影，集中展示了具有"水中芭蕾"美誉的花样游泳运动的魅力。游泳运动员赵美英准备在一次锦标赛中取得一个好名次，她告诉自己的男友汪建奇要再推迟一下他们的婚姻。

《美人鱼》宣传海报

此时，领导决定让赵美英创建花样游泳队，并担任教练，赵美英到了香港，向日本教练求教。回国后，她又一心扑在创建花样游泳队上，这样又耽搁了婚期。男友汪建奇不但没有生气还帮助赵美英

实现梦想，请来自己的妹妹教授队员舞蹈，还亲自为赵美英编排节目和作曲，可赵美英不顾一切和妹妹忙游泳队的事情最终还是引起了汪建奇的误解，但他渐渐冷静下来，花样游泳表演终于顺利举行，在优美动听的音乐中，队员们做出了精彩的表演。影片中花样游泳组队之前向其他国家和地区学习借鉴，对运动员水性、理解力和乐感的高标准以及对舞蹈技巧、音乐创作的严格要求等，充分呼应了80年代体育改革所提出的"科技兴体"战略，表现了"体育振兴要依靠科学技术进步，体育科学技术必须面向体育运动的发展"的精神。

21.《我和我的同学们》

内容简介（导演：彭小莲；公映时间：1986年；摄制单位：上海电影制片厂）：该片获得第二届"童牛奖"优秀儿童少年故事片奖、优秀故事片导演奖、第七届中国电影金鸡奖最佳儿童故事片奖。影片讲述的是上海"光明中学"高一（4）班的体育课代表周京舟，要随父母去大连，消息一传开，全班同学都为之惋惜。因为周京舟不仅是市中学生篮球队的队员，还是班级篮球队的主力。班长雍景新趁放学前的一小会儿功夫，要全班同学重新推选一位体育课代表，有同学故意提名对体育毫不感兴趣的女同学布兰接任体育课代表，新官上任三把火，布兰兴致勃勃地组织了一场与高一（2）班的篮球赛，不会打球的布兰亲临现场指挥助威，球赛虽然赢了，布兰仍不放松，在雨后立即进行基本功训练，然而却受到了杨春雷的捉弄。对于杨春雷的不礼貌举动，周京舟耐心地指导批评，又启发布兰，要全盘统筹，当好"帅"，布兰十分感激。在与高三（3）班争夺冠军决赛之前，布兰特意走访了高三（3）班的主力队员包魏峰，这一举动惹恼了周京舟，一对好朋友发生了不愉快的争吵，周京舟

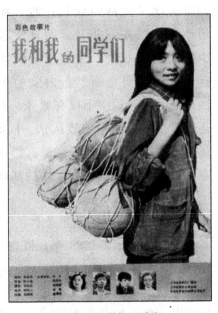

《我和我的同学们》海报

第六章　家国天下：80年代中国体育电影的历史高潮

一怒之下宣布退出球队。"冠亚军决赛"激烈地进行着，退出球队的周京舟在校外听到球场上的阵阵喊声，心里深感内疚，他迅速赶回学校，上场参加了决赛，由于他的归队增强了班级实力，高一（4）班最终夺得了全校冠军，布兰和全班同学为之欢呼。周京舟就要离开了，同学们到码头为他送行，人群中布兰眼含泪花，默默目送轮船渐渐远去。

22.《同在蓝天下》

内容简介（导演：刘淑安；公映时间：1987年；摄制单位：北京电影制片厂）：影片讲述的是一个在河边长大，失去右腿的男孩，但经过努力训练，参加残奥会获得荣誉，并收获了爱情的感人故事。金魁是在清水河边长大的，在他14岁时失去右腿以后，面对屈辱和痛苦，他常常来到清水河边，发泄自己的情感。虽然金魁已经长大成人，在鞋厂找到了一份临时工的工作，尽管他非常珍惜自己的工作机会，努力学艺，但有一次为了给一个受欺负的卖鸡蛋女孩打抱不平而受到了批评，还失去了工作，被没收了锻炼用的器械，他只好白天上山照相，晚上做活重建自己的生活。金魁的精神引起了幼教欧阳贞的注意，不久他们就相爱了。金魁决定参加残奥会，经过努力获得了荣誉。

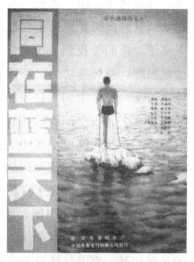

《同在蓝天下》海报

23.《京都球侠》

内容简介（导演：谢洪；公映时间：1988年；摄制单位：峨嵋电影制片厂）：该片于1988年获得第十一届电影"百花奖"最佳男配角奖（陈佩斯），算是一部"另类"足球题材电影。影片讲述的是清朝末年欧洲足球海盗队与驻华使馆联队在北京进行了一场

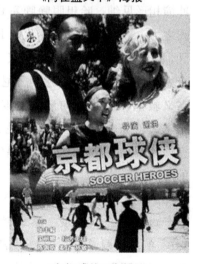

《京都球侠》海报

普通的球赛,这稀罕"玩意儿"引来许多中国百姓围观。赛后,海盗队队长哈里盛气凌人,为讨未婚妻詹尼的喜欢,带领球员羞辱中国百姓和应邀作陪的清廷高官。曾留学英国、现浪迹江湖、绰号"踢破天"的周天挺身而出,以精湛的球艺回敬狂妄不可一世的哈里,为中国人洗辱雪耻。詹尼是汉学家,也是足球迷,她极力鼓动哈里向周天挑战,驻华公使别有用心地同意签订这场中外足球赛。由于周天球场折服洋人之举触犯清廷天条,清兵欲捉拿周天邀功请赏。此时,周天正在江湖朋友瘸子飞陪同下,私访隐迹北京城内的能人高手,他们寻找到 6 位身怀绝技的汉子:江湖卖艺的刘二、刘三兄弟;神偷赵狐狸;身怀神功的义和团首领郝豹子;手爪有专长的铁爪篱及义侠黄旋风。一支由底层中国人自发组织的足球队——青龙队诞生了。詹尼很热衷这场比赛,大胆与中国百姓接近,为青龙队寻找练球场地,掩护青龙队躲避官府捕杀,在与这群血性汉子朝夕相处的日子里,她深深地爱上了周天,并因此与哈里解除婚约。比赛时间到了,青龙队正待出阵,清室御林军球队先接替参赛,尽管他们以《水浒》所载踢球阵势迎战,但在西洋联队猛烈凶狠的撞进式进攻下,全线崩溃,西洋队 6 比 0 领先。潜伏于球场四周的青龙队队员在关键时刻奋然挺身而出,冲破清兵拦阻,与对方展开一场事关民族自尊的足球比赛,青龙队队员个个施展自己的"绝活儿",使西洋队粗鲁、野蛮的冲撞相形见绌,哈里眼睁睁看着自家球门稀里糊涂地被灌进了球,却毫无回天之力,球赛终场,青龙队以 10 比 9 一球险胜。球赛胜利了,然而这帮汉子却被太监下令一律斩首。周天谢绝了詹尼以"未婚夫"名义救他,毅然迈向刑场。该片明星汇集,张丰毅、陈佩斯、孙敏、姜昆、唐杰忠和拍完该片后意外身亡的法国女星宝丽娜·拉芳的加盟使影片颇具影响力。

24.《棋王》

内容简介(导演:滕文骥;公映时间:1988 年;摄制单位:西安电影制片厂):该片是根据同名小说改编,谢园凭借此片获得

《棋王》海报

第六章 家国天下：80年代中国体育电影的历史高潮

1989年金鸡奖最佳男演员奖。影片讲述的是在北京的一条胡同里，有一个孩子叫王一生，其家境贫寒，度日艰难，但独迷象棋，呆迂且痴。一次偶然机会，得到异人授书指点，于是参得棋道，悟得棋艺，具备了"棋王"的素质。在"文革"动荡的时候，王一生告别北京，支边插队，在落户的地方，王一生粗茶淡饭，衣破腹空，聊赖枯寂，自言："何以解忧，惟有下棋。"于是，他到处寻找对手，寻遍了四周的山山水水、十里八乡，有一名叫"钉子李"的高手，是世家后代，性情狂傲，其将自己的老将用钉子钉在棋盘上，如果对手能让他的老将挪步，他就认输，但他从未遇过对手。在一次棋赛中，王一生"车轮大战"力搏八人，获胜之后，"钉子李"按耐不住，终于出山，但只是差人"传棋"，人并不到现场。即便如此，当时也万人空巷，千声鼎沸，王一生挑灯夜战，越战越勇，在胜利在握时，"钉子李"派人乞和，王一生应允……影片通过"文革"中一群知青的生活，表现出具有时代特征和历史深度的文化风貌、哲理品格和人的心态。棋王一生融入棋道的境界中，如入无我之境，他既是传统文化的一个容器，又是反叛精神的一根旗杆。他贫贱如乞而又心融万汇，他行于浊世而又超然物外，体现了丰富的人生智慧。

25.《拳击手》

内容简介（导演：刘苗苗；公映时间：1989年；摄制单位：潇湘电影制片厂）：该片围绕着文革前后，体育生存的不同环境，反映了拳击运动在我国的几度兴衰，两代拳击运动员不同理想和遭遇，老一辈的磨难、新一代的抱负，老运动员对年轻运动员的培养和期望，充满了浓郁的后文革时代的社

《拳击手》剧照

会反思情怀，具有鲜明的时代特征，亲切感人。影片故事颇为曲折，讲述一名拳击手在一次比赛中失手将对手打死，经过文革的磨难后，他最终将亡友之子训练成新一代的拳击手。50年代末，某省体育馆，一场全国性拳击锦标

赛的决赛开始了，拳击台上，陈伟东和著名拳击手司马立雄激烈拼搏着；拳击台下，著名拳击手陈伟东已怀孕的妻子张晓薇，正紧张地注视着比赛情况。突然，司马立雄一记直拳把体力不支的陈伟东打倒在地，他再也没有爬起来，中国从此停止了拳击运动。十年动乱初期，司马立雄被关进监狱，粉碎"四人帮"后，已是两鬓白发的司马立雄被无罪释放。1979年9月，邓小平同志会见访华的拳王阿里，拳击运动又在中国兴起。司马立雄找到亡友陈伟东的妻子张晓薇，真诚地表示自己要尽力帮助她实现愿望。张晓薇告诉司马立雄，她的儿子陈冬也在学拳击，希望司马立雄能当儿子的教练，司马立雄暗下决心，一定要把老朋友的儿子培养成为优秀拳击手。陈冬在司马立雄的指导下进步很快，不久成为体院拳击队的正式队员，陈冬被选拔参加国际拳击邀请赛，他把自己的全部精力投入到紧张、艰苦的训练之中，国际拳击比赛即将开始，陈冬深情地望着司马教练饱经沧桑的面孔，眼睛湿润了，他昂首挺胸，坚定地走上拳击台，去迎接对手的挑战。影片矛盾设计很尖锐，但导演的表现手法和演员的表演都比较平淡，影片公映后没有产生什么反响。

26.《哈罗！比基尼》

内容简介（导演：广布道尔吉、麦丽丝；公映时间：1989年；摄制单位：内蒙古电影制片厂）：中国体育界终于决定举办首届健美大赛，省体委主任谭盾在新闻发布会上宣布，比赛将按国际规定标准，着三点式泳装参赛。这一消息在社会上引起巨大的反响，美院教师魏健自己可以充当人体模特，却反对做服装设计师的女友方晓旭参加健美比赛；新婚夫妇李洪林和张雅萍为能参加双人赛兴奋不已；谭盾的大女儿谭娇艳从外省赶来报名，谭盾一反在公开场合下的态度，坚决反对，小女儿谭亚男以记者身份说

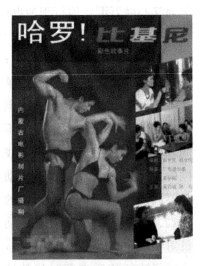

《哈罗！比基尼》海报

服父亲不成，便和姐姐找到裁判长郑阿姨，准备给父亲一个措手不及；工厂女工苏美华赶制了一套比基尼泳装，穿着它展示给健身房的男女同伴，

第六章　家国天下：80年代中国体育电影的历史高潮

受到大家的称赞。赛前报名时，魏健因阻止方晓旭无效，尴尬地离去。大赛前，入选的运动员集中在一起进行短期培训，一些广告商借机偷拍着三点装的运动员，打算用于饮料广告以牟取暴利，遭到了苏美华痛斥，而方晓旭却在事业与爱情之间难以取舍。大赛如期举行，男女运动员各展英姿，赢得观众阵阵掌声，苏美华的母亲在观看实况转播时气得昏了过去，魏健则恨恨地离去。经过激烈的角逐，方晓旭、苏美华和谭娇艳分获金、银、铜牌。

二、"80年代"中国体育故事电影繁荣的社会学考察

从上世纪80年代开始，中国电影进入了一个新的历史阶段，在与世界电影隔绝了漫长时期后，中国电影告别了"文革"一味的政治主题宣传，开始了大踏步向电影艺术探索、世界电影潮流和百姓娱乐需求的转向，这种转向是新时期中国电影最明显的特征，中国电影形成了具有多元趋向的新时期艺术电影格局，在这种电影格局中，体育电影也迎来了黄金时代，这一时期产生了一批高质量的体育电影。

（一）80年代中国体育电影兴盛的表现

进入20世纪80年代以来，中国电影的发展渐入佳境，体育故事片的创作也在一派意气纵横中踏上了兴旺的征程。新的题材立意、新的表现手法、新的审美情趣正作为新鲜血液源源不断地注入体育影像。体育电影所蕴藉的励志与拼搏精神正与当时积极进取的时代意志不谋而合。并且，体育电影追随进取的时代意志由边缘入席主流，渐成主导。

1. 涌现一批优秀的体育电影

在1979年到1989年的十年期间，我国共拍摄了体育题材故事片26部，不仅在数量上远远超过前期产量，与同期其他题材影片相比也居于领先位置。而在这时期的前半段（1979—1986年），形成了改革开放以来体育题材故事片的第一个创作高峰。从影片的制作情况来看，这一时期"体育题材"成为了许多大型国营电影制片单位的新宠。长春电影制片厂摄制了四部体育故事片，分别表现了排球、乒乓球、帆板和摔跤运动的竞技魅力；北京电影制片厂出

体育影像传播：百年中国体育电影研究

品了《潜网》、《高中锋，矮教练》等体育电影，此外，"西安"、"山西"、"潇湘"、"广西"等电影制片厂相继摄制了系列体育题材电影。① 而在这些体育电影中，由第四代导演杰出代表张暖忻拍摄的体育故事片《沙鸥》，运用新颖的电影语言和丰满的人物心智，以强烈的时代感彰显浓郁的纪实色彩和思辨意味，显示了独特的美学品质，成为中国体育电影具有里程碑意义的作品，这也使其在中国电影史册上留下永恒的印记，《沙鸥》被文化部评为1981年的优秀电影，并在第二年荣获第二届中国电影金鸡奖导演特别奖和最佳录音奖，还被评为百年中国百部优秀电影。《一盘没有下完的棋》以日本军国主义者发动的侵华战争为背景，通过中日两国围棋手及其家庭在战争中和战后数十年间的遭遇，真实地反映了这场战争给中日两国人民带来的灾难和痛苦，歌颂了中日两国人民源远流长的传统友谊和中国人民的奋飞精神，这部电影本是为纪念中日建交十周年拍摄的，但拍出来之后，恰逢日本文部省企图用修改教科书的手法篡改历史，这部影片又变成了控诉与揭露日本军国主义侵略罪行的形象化教材。另外，吴子牛的《候补队员》、谢洪的《京都球侠》、张军钊的《加油，中国队》以及鲁韧的《飞吧，足球》，不管是在主题开拓、表现形式上都具有开拓性的意义，成为中国电影一道靓丽的风景。而在80年代初期的中国电影导演舞台上，形成了以吴永刚、汤晓丹、张骏祥等为代表的"第二代导演"，以水华、谢晋、谢铁骊、凌子风、成荫、李俊、王炎等为代表的"第三代导演"，以吴贻弓、谢飞、吴天明、张暖忻、胡炳榴、丁荫楠、郑洞天等为代表的"第四代导演"，以陈凯歌、张艺谋、田壮壮、吴子牛、张军钊、黄建新等刚从学院毕业的"第五代导演"并肩作战的局面，共同营造了中国电影史上从未有过的色彩斑斓而又波澜壮阔的电影高潮。在这些导演中，第四代导演的代表人物张暖忻、第五代导演中坚力量吴子牛和张军钊都曾把眼光投向了中国体育，拍摄了具有开拓意义的体育电影作品，创造了中国体育电影的历史辉煌。

2. 体育故事电影的类型化

在80年代，无论是体育纪录电影还是体育故事电影，都在不断地尝试与

① 刘洋. 新时期以来中国体育故事片研究. 南京师范大学硕士论文，2010：6.

第六章 家国天下：80年代中国体育电影的历史高潮

竞争中走向风格化和艺术化。体育电影的创作在纪录、写实的基础上，进一步加强了艺术再造，在欣赏上形成了一整套明显的、较为固定的特征。一方面，在体育领域创造集体奇迹、塑造当代英雄的基础上，深入关切和触及种种社会大众心理的情结，体育电影创造了许多当代英雄，而片中的各种人物则成为人们体验生活、价值选择的理想形象；另一方面，体育电影作为一个整体的影视文化现象，用分门别类的项目形成各自体系，创造定型化人物，体育电影在叙事形态、人物形象等方面均采用程式化手法。①

（1）纪实美学与纪实类体育故事电影。20世纪80年代以第四代电影人为代表的创作进入收获期，中国电影开始确定自己的理念，中国电影从政治宣传的工具走出来，认识到艺术家个性经验与思考的重要性，进入追求生活真理的世界电影共有潮流中，纪实美学观念和现实主义表现手法是其中最为集中的体现。在这时期的体育电影中，《乳燕飞》、《剑魂》、《美人鱼》、《加油，中国队》、《战斗年华》等都是根据真人真事改编而成的。像《加油，中国队》就是以中国队参加"未来杯"足球锦标赛亚太区外围赛为背景，当年的国脚容志行、迟尚斌都在影片中扮演重要角色，故事以中国队功亏一篑，最终没能冲出亚洲为结局；《剑魂》更是以中国第一位击剑奥运会冠军栾菊杰为原型，栾菊杰在西班牙马德里世界青年击剑锦标赛中不幸被对方刺破了右臂，她忍着疼痛顽强地坚持比赛，夺得了世界女子青年击剑锦标赛亚军的细节也搬上了银幕。

（2）励志美学与儿童体育电影。在这一时期内，体育影片中很多以儿童为主题，体育和儿童在这一时期的体育电影中找到了交集。体育题材影片为讲述儿童心灵成长提供了载体，让孩子们在一种温暖的心灵关怀中"认识自己"，体验一种重要的生命关怀，体育电影的励志功能得到更为明显的体现。像乒乓球题材的儿童电影《五虎将》讲述的是一位退役的前国家队女队员，以温柔亲切的女老师身份克服孩子们的不信任和淘气，将五个小孩训练成冠军的故事；《候补队员》同样是在老师的帮助下，孩子克服心理障碍，重新发现自我走向成功的励志电影，《候补队员》作为吴子牛导演的处女作，是新时

① 张鲲，康东等. 体育影视作品及其价值取向探析. 北京体育大学学报，2008（2）.

期首部反映少年儿童课余生活的故事片，寄予了导演无限的情趣和希望，也成功确立了体育教育在青少年德智体全方位教育中的重要作用和地位。另外，《飞向未来》、《我和我的同学们》也是以儿童或青少年为表现对象的体育电影。

（3）电影体制转型与体育喜剧电影的兴起。1987年前后至1990年代初，中国电影经历了20世纪80年代的最后一次改革浪潮。这次浪潮的主要朝向是电影制片厂和发行放映业。从此，经济利益成为中国电影的发展动力和运行目标。"娱乐片"在这种经济利益的极大诉求中成为各制片厂倚重的方向。电影媒介在传入我国的初期，其主要的传播功能就是娱乐，尽管由于当时社会生产力和经济水平的限制，但电影至少是为小资产阶级提供娱乐的。建国以后的60、70年代，电影作为一种被广大群众所享受的大众媒介，却被意识形态所牢牢控制，直到改革开放以后，电影才兼有了宣传功能和娱乐功能两大属性，成为中国最主要的娱乐传播媒介。随着我国都市化进程及民众生存状态的改变，上世纪80年代中后期的娱乐浪潮开始充斥银屏，电影中的嬉笑怒骂、戏谑、讽刺在人们生活的各个层面随处再现，娱乐片电影连续高上座率和高票房使得"娱乐化"成为上世纪80年代末乃至整个九十年代中国电影的重要现象。受电影"娱乐化"浪潮的影响，体育故事片逐渐加强对幽默、诙谐等娱乐元素的运用，《京都球侠》、《高中锋，矮教练》就是当时典型的喜剧体育电影。在1987年的商业热潮推动下，1988年拍摄了与此时期体育电影主体风格不大相称的体育喜剧电影《京都球侠》。影片当中，明星汇集颇具影响力，这也成为中国体育题材电影尝试多元素、多类型的方式，走商业化道路的先驱。影片套用了中国武侠题材，将故事安置在清朝末年，并成功塑造了瘸子飞、神偷赵狐狸、郝豹子、黄旋风等喜剧人物形象，影片开头对足球历史义正言辞的解说同蹩脚、幽默的剧情形成对比，产生由衷的喜剧情调，略有古装版《功夫足球》的味道。

3. 视听语言的突破

"文革"结束后，中国就出现了一个"新"时期，无论是在政治、经济，还是思想文化领域，都呈现出新气象、新精神、新风貌。新时期的电影实践不仅冲破了"文革"的噩梦和许多违背艺术规律的诸如"三突出"原则等清

第六章　家国天下：80年代中国体育电影的历史高潮

规戒律，大胆创新，在纪实风格、影像本体、多元探索以及形式、技巧等方面均有所建树。这一时期中国电影才真正具有了与传统不同的"新"意，与世界电影有了真正意义上的对话，也就是在这种环境中，产生了一批在视听语言上有所突破的优秀体育影片。张暖忻的名作《沙鸥》使影片成为创作者个人气质的流露和情感的抒发，导演为了实现自己的艺术观点，在总的电影美学观点的指导下，对长镜头和场面调度的运用、在摄影技术与技巧上进行了革新尝试、全部运用实景拍摄和模拟自然光效的照明处理以及对于自然音响的运用等，都在不同程度上进行了一些新的试验。①《沙鸥》刻意追求反传统的构图、画外音，影片有意识地减少传统电影的蒙太奇表现手法，而代之以更能反映自然生活的长镜头，对这种新型电影表现手法和美学观念的尝试和运用，在当时的历史语境中是大胆而前卫的。虽然《沙鸥》之所以受到广大观众的欢迎，主要是因为它适逢其时，躬逢中国女排打翻身仗，夺得世界冠军之盛事，但仅仅把《沙鸥》的成功归因于这一点是不够的，《沙鸥》以其体现在人物身上的"沙鸥精神"奏响了时代的最强音，为了追求理想，在顺境时勇于战斗、勇于拼搏，在逆境时坚毅顽强、不屈服、不气馁，不达目标决不罢休的革命英雄主义，为了祖国的荣誉，既能当闯将又甘心做"人梯"、"铺路石"，愿献出宝贵青春乃至生活的强烈的爱国主义，这种"沙鸥精神"可以说是这一时期的时代旋律。挖掘、提炼出具有时代意义的主题，塑造富有现代感的新人物，以直接表现人的心理活动的叙述形式构筑银幕形象根基，是以《沙鸥》为代表的体育电影创作者们在实践他们的理论时所做的重大努力，也是他们所主张的电影语言现代化的精神实质所在。②

4."反思电影"的人本主义

上世纪 80 年代是一个争鸣的时代，而争鸣的核心就是各种形态、形式都试图从政治一体化的传统中挣脱出来，恢复自己的本体，而在这种环境中，中国电影进入了人本时代，进入了以情节和内容操纵观众情绪变化的时代，进入了真正审美年代，这与该时期的中国文化及整个社会变革的进程相联系。思想上的启蒙主义、美学上的多元主义成为 70 年代末到 80 年代中期的两面

① 张暖忻. 沙鸥——从剧本到电影. 北京电影学院学报，2005（3）.
② 韩小磊. 新一代的闪光——漫谈影片《沙鸥》的导演艺术. 电影艺术，1981（11）.

体育影像传播：百年中国体育电影研究

文化旗帜，对现实和历史的批判、对人文理想的追求，一直是这一时期最基本的艺术主题，中国新时期的体育电影在这样的背景中铸造了它特有的时代品格。80年代初的中国电影最为震撼人心的是"反思电影"，人文主义思潮的抬头为80年代前半期的电影带来了井喷式的发展，《棋王》、《拳击手》都是这种反思电影在体育片中的体现。80年代是改革开放的年代，中国电影力求与改革同步，有的影片已经达到了引领改革之先，既为改革呐喊，又起到了引导启示处于改革潮流中的人们对改革进行深层思考的效果。《拳击手》巨大震撼力来自于大胆而有深度地揭示出正直的人们被错误地打成右派这一时代的悲剧，更来自于借助这一现象，探索历史的教训，从政治、伦理、道德的角度寻求悲剧产生的根源。影片的可贵在于它不再停留对极左思潮的义愤、哭诉与一般性的政治批判，而是以现实的精神，通过人物命运的变迁，来引发观众对这一悲剧的深层思考。如果说体育"反思电影"更多的是表现出新时期之初中国体育电影的导演们对一个民族所经历的曲折与苦难的正视，那么，同一时期涌现的一批针砭时弊之作，如《哈罗！比基尼》、《高中锋，矮教练》、《一个女教练的自述》等则表现了他们直接面对社会生活发言的勇气。

（二）新时期体育电影兴盛的原因

在反思、怀旧的思潮下，20世纪80年代的历史被不断重述和重构，注定这个时期要在中国文化地图上占据重要位置。然而，至少对于中国电影来说，这句话却必须做两种解释：一种是在艺术思想方面，这一时期所达到的新深度和成就，这方面已经为世人基本接受，论述众多；另一种是在文化身份确认、产业转型方面所绕的弯路和付出的代价，这方面则探讨不足，正是由于前一方面的辉煌，一度几乎完全遮蔽了后一方面的艰难和困惑。① 分析中国体育电影在这一阶段兴盛的原因，这两方面都不能忽视。

1. 电影创作的全面复苏

文革结束后，中国文学界由三十年浪漫主义的一元歌颂进入到现实主义的多元描绘，这也直接影响了中国体育电影的创作。在新时期思想解放运动及政治民主化的进程中，随着全国第四届文代会对整个文艺同政治关系的调

① 左衡. 光晕下的地貌：80年代中国电影文化走向. 艺术评论，2011（6）.

第六章 家国天下：80年代中国体育电影的历史高潮

整，中国电影迅速表现出对一度被禁锢的文化艺术表现形式多样化、鲜活感的渴望。以1979年为转折，电影创作积极性空前高涨，人性的禁区得到了突破，人的主题深化成为了电影艺术思考的母题和创作的灵魂所在。长期以来一统天下的戏剧化创作模式受到挑战，电影语言的现代化话题提到了议事日程并成为了日后很长一段时间的焦点，一大批头脑敏锐和富有创新精神的年轻电影艺术家群体登上了创作舞台，开始电影创作的新局面并为其后更年轻的电影艺术家群体树立了榜样。现代很多人愿意回忆和怀念80年代中前期，这个中国电影的黄金年代，一个不断被引述的数字是：1979年，中国电影观影人次达到279亿，1980年中国电影观众的人次是292亿，报道中国电影的《大众电影》杂志每期发行量突破900万。无论是城市还是乡村，电影院和露天电影放映场成为当时中国百姓最重要的社交场所，或者说电影院是当时中国人最重要的公共空间，无论是聚会还是恋爱，都可以在电影院这个公共空间内伴随着接受影片信息的过程完成，成就这个神话有太多特定时空条件下的因素，换句话说，它是一个不可复制的特例。70年代末和80年代初，中国人的娱乐方式极端贫乏，而且饥渴多年，改革开放后，电影新作涌现的同时，大批中外经典旧片复映，供需双方的关系可谓天作之合，当时计划体制内的放映机制也促进了电影的大发展，公益性质的农村放映、露天放映等放映手段招致大批对电影充满期待的观众，低廉的票价使得多次观看电影成为可能，也是在这一时期，出现了中国电影史上的又一次娱乐片风潮。

2. 体育事业的全面发展

根据党的十一届三中全会精神，体育战线及时、果断地把过去集中精力抓政治运动转到高速发展社会主义体育事业上来。进入上世纪80年代，随着国家计划经济体制的逐步完善，各行各业有序发展，体育事业在竞技体育、群体体育、体育科技以及体育教育等方面全面复苏。由于当时我国传媒样式尚未多元，人们了解体育、关注体育的途径还相对简单，除了电视和平面媒体外，体育电影凭借动感型的影像表达方式一度成为人们喜闻乐见的体育传媒形式。特别是1984年第23届夏季奥运会，中国体育代表团一鸣惊人，实现了在奥运会上"零"的突破，金牌总数世界排名第四。一时之间，民族士气大振，并在全国范围内掀起了一场前所未有的体育热潮。我国曾在1978年

 体育影像传播：百年中国体育电影研究

全国体育工作会议拟定了体育事业发展的目标："在本世纪内达到世界一流运动技术水平，成为世界上体育最发达的国家之一"。"竞技体育优先发展战略"是在特定时期社会经济文化条件下形成的，在短期内迅速提高了我国竞技体育水平。1981年中国女子排球队获得世界杯赛冠军、1982年中国体育代表团在第九届亚运会获得金牌总数第一、1984年中国体育代表团在第23届奥运会上获得15枚金牌等佳绩，这种喜人的成绩为体育题材影片的创作提供了不少可借鉴的素材。此时，单纯靠定时定量的体育新闻及赛事报道已然无法满足民众的体育热情，人们开始对针对性和表现力都比较强势的竞技影像有了更多的期待，大量的以体育为素材的体育电影在此期间产生了。体育电影创作也不再满足于体育纪录本身，体育故事片的重心开始放到叙事层面上，电影的故事性和艺术性开始凸显。一方面，在追求民族话语的道路上不断地创作出新的作品；另一方面，影片开始出现对生命本身的一种探讨。① 进入80年代中后期，国家各项事业的恢复和发展取得显著成效，面对日新月异的社会变迁，这一阶段的体育电影维持了依托体育实体来感受和反映时代脉搏的特征，形势与需求的汇流使体育故事片在这一时期顺势繁荣，不仅见证了中国电影真正的百花齐放，更构筑出改革开放进程中我国体育及体育传媒事业的和谐与兴旺。

3. 民众欣赏的变化

十一届三中全会以来的新时期是改革大潮奔涌的时期，电影界也掀起了改革的浪潮，1980年上映的《庐山恋》为整个改革开放如火如荼的80年代定下了一个积极的基调，一个爱的基调，一个人文主义的基调。中国电影从来没有像新时期这样呈现出繁荣的局面，这浪潮冲开了被极左思潮禁锢的大门，使中国银幕呈现出一种风姿绰约的景观。80年代初的中国电影与中国社会紧密相连，与人民大众的意志、愿望、喜怒哀乐紧密相连，在改革开放、生龙活虎、蓬勃向上的社会气氛中，在鲜活、灵动、激情澎湃的艺术情境里，被遏制了十几年的创造力如火山般地爆发，受众由纯粹的受传者成为参与电影传播的把关者，票房决定电影成败，受众的选择决定了百花奖等电影奖项的

① 卿清. 新时期以来的中国体育题材影片的研究. 中国艺术研究院硕士论文，2010：4.

第六章　家国天下：80年代中国体育电影的历史高潮

归属。所以，文化本体、艺术本体、文学本体等都成为电影叙事的焦点话题。现代化的电影本体观念成为电影人的一种自觉追求，正是在这样一种追寻"本体"的背景下，体育电影界开始了对政治所湮没的本体的探索和建构。在电影创作方法、影片样式、电影语言、银幕形象、审美意识等方面的突破，使得中国体育电影真正走上了审美之途。而这种突破也是为了暗合日益市场化的电影产业发展的需要，满足受众欣赏趣味的变化。因为体育电影的价值本原是社会的主流价值观和大众心理愿望，体育电影在价值观念上面对人类的种种生存问题，表达各种社会情绪，通过处理这些社会价值取向继而确立并尊崇社会的主流价值观和大众的心理愿望，通过非写实、梦幻、强化的手段使得体育电影的励志和娱乐功能得到明显的体现。

在为改革的春风终于吹到了电影业而感到欣慰时，改革的阵痛也引起了电影业90年代的低潮。"1984年，电影业被规定为企业性质，独立核算、自负盈亏，通过银行贷款自筹资金，实现生产利润，并交纳大小十余个税种"。从计划襁褓中拽出来的电影制片厂面对残酷的经济现实，迫切要解决的就是如何让自己的影片赢利的问题。从80年代中期开始，商品化进程加剧，电视广泛普及，各类文化活动变得丰富多彩，观众似乎一下失去了对电影的热情与兴趣。中国电影观众在80年代逐渐下滑，虽在1986年以前速度较为缓慢，但1987年下降幅度突然加快，每月达3千万人次。1987年到1988年一年间中国电影的观众少了31亿，电影突然从赢利变为入不敷出，中国正式走进了由电视媒体控制的时代。

新时期文艺的主要特征就在于随着整个社会的拨乱反正，价值观念的调整，知识和知识分子重新进入社会的精神层面，扮演起社会良知的角色，并担当起文化和精神启蒙的责任。[①] 从1977年文革结束到1990年北京亚运会的召开，这十余年是中国体育电影难得的黄金时代，中国经历的那些灾难性历史成为电影取之不尽的素材，经历着悲哀和激情的人们可以真实或者准真实地表达自己的希望和梦想，人们可以通过电影表达各自不同的对于历史与现实、艺术与人生的个性化、差异化理解。虽然新时期中国体育电影仍然是沿

① 史可扬. 中国电影与中国社会主题的互动. 唐都学刊，2008，24（3）.

 体育影像传播：百年中国体育电影研究

着一个有关民族、历史、人及人类的"宏大叙事"背景的，只不过这一"宏大叙事"不像从前的国产电影表现得那样直露，直接的政治功利性也略有隐蔽，而更多地表现为对于人和人的生存状态的关注、对历史和民族传统的反思，观众更多看到的则是对影像造型的偏爱和强调。① 体育电影所特有竞争魅力、对抗美学并没有充分表现出来。总体来说，该时期体育电影还没有摆脱多年的窠臼，比如写运动员的成长，少不了两个教练员之间的"训练方案"之争，或开会、或谈心，喋喋不休令人厌烦；比如写运动员的毅力，总少不了父母的反对，或自己不慎受伤，之后是打破记录，凯歌一曲。但不管怎么说，这一时期的中国体育电影达到了一个前所未有的历史高度，人们也似乎看到了中国电影新的希望和曙光。但是，由于多种原因，上世纪80年代中国体育电影兴盛的势头并没有持续下去，进入20世纪90年代，中国体育电影又发生了变异。

① 史可扬. 中国电影与中国社会主题的互动. 唐都学刊，2008，24（3）.

第七章

影视合流：
世纪末中国体育电影的历史回落

第一节　亚运之机：中国体育纪录、科教电影的没落时光

继张艺谋导演的影片《红高粱》获得了1988年度世界三大电影节之一的西柏林电影节大奖"金熊奖"之后，在20世纪的最后10年，中国电影已然成为国际影坛的一大品牌，对整个世界电影的发展趋势和格局产生了越来越大的影响，全世界几乎所有重要的国际电影节（展）都有中国电影参加，且领奖台上频频出现中国电影人的笑脸，张艺谋《菊豆》、《大红灯笼高高挂》、《秋菊打官司》，陈凯歌的《霸王别姬》、吴子牛的《晚钟》等中国影片纷纷在各大国际电影节上获奖，使中国导演对所谓国际化标准的趋同成为一种自觉，一种"国际化电影类型"开始在中国出现。① 然而，由于市场机制的不成熟、不完善，站在世纪之交门槛上的中国电影面临空前艰难的发展局面，呈现出充满希望又步履维艰的前行态势。一方面，在90年代尤其是"九五五〇"工程后的五年（1996年3月在长沙召开的新中国成立以来规模最大的全国电影工作会议。丁关根、李铁映等原中央领导到会并发表了重要讲话。丁关根同志在讲话中全面阐述党的文艺方针，提出繁荣我国电影事业指导原则、工作重点，明确支持电影发展的政策和措施），中国电影在极为艰难的处境中努力遏制下滑，于1999年国庆50周年之际实现了新的创作高潮；另一方面，电

① 高力. 转型期的流变：90年代中国电影散论. 西南民族学院学报（哲学社会科学版），2002，23(2).

 体育影像传播：百年中国体育电影研究

影市场和产业经济状况却令人堪忧，国产电影票房急剧下滑，直到2004年，中国电影才终于从低谷中走出来，迎来了一线曙光。另外，在20世纪最后一年的岁末，关于"金鸡奖"和"百花奖"评奖、关于票价降价等问题，一再成为全社会普遍关注的热点话题。

与中国电影发展形成鲜明对比的是20世纪最后十年中国体育的迅速发展，竞技体育在各大赛场上都取得了辉煌成绩。中国体育在经历着足球市场化改革、重大体育问题体制性变革的同时，提出并实施了奥运争光计划、全民健身计划、体育产业发展计划，制定了《体育法》。同时，国家开始发售体育彩票、实施国民体质监测、加大了反兴奋剂的检查处罚力度、申办奥运会等重大事件，这些重要的体育事件不但丰富了我国体育生活，也大大促进了我国体育竞技水平的提升。特别是始于1992年的足球改革，开启了我国体育职业化的先河，虽然我国足球水平并没有为此得到有效提升，中国国家足球队的成绩仍裹足不前，但足球职业联赛开展还是开拓了我国体育发展路径，为我国体育职业化发展提供了借鉴思路。1993年，国家体委颁布的《关于深化体育改革的意见》是上世纪90年代体育改革的总纲领，1995年7月6日，国家体委制订并发布实施了《奥运争光计划（1994—2000）》，这个计划对我国竞技体育的改革与发展产生了深远影响。《关于深化体育改革的意见》、《奥运争光计划（1994—2000）》等具有深远意义的体育政策的实施，是中国体育在十一届三中全会以后，竞技体育全面走向世界，国内体育改革开放不断深入对改革体育协调发展战略实施的有效回应。

在这样的背景下，中国体育电影在上世纪最后十年经历了深刻的变化。从体育电影的内容来看，20世纪90年代，中国的体育电影文化正如整个社会文化一样，出现了以国家政治意识形态为主导的多种文化价值观念与多种意识形态体系的共存状态，中国体育电影的主导意识形态也向多元化发展。这一时期的体育电影开始注重以情动人，大部分体育电影虽然还带有政治思想的痕迹，但更多的是对生命意义、人性伦理的肯定和思考，影片更着力于表现生活矛盾和常人情感的现实。因此，这一时期的体育电影文化主题也有了很大程度的升华。

第七章 影视合流:世纪末中国体育电影的历史回落

一、世纪末中国体育纪录电影

新时期以来,尤其是上世纪 80 年代末,由于电视的普及,原本由体育纪录电影承担的体育宣传和纪录功能被电视所取代,电视媒体通过体育纪实报道、体育新闻专题片等手段强化了在体育影像传播中的地位,体育电视新闻节目不但能及时满足受众的体育信息需求,而且还能及时实行政治导向的引导,这种优势是电影无法比拟的。虽然电视报道的风格与样式还不够完善,反映体育运动和体育比赛的纪录电影以其深度的报道与人文关怀依然受到观众的喜爱,但电视媒体的盛行对电影特别是纪录电影的巨大冲击是大势所趋。过去常常把 80 年代中后期中国电影开始出现的危机和问题简单归结为旧的计划经济体制,这种见解是不对的,至少是不全面的。实际上,当时对中国电影行业造成直接冲击的是电视和录像厅的普及,曾经发生在美国、欧洲的媒体变革,终于在 20 年后在中国同样发生了。这种冲击是摧毁式的,电影必须重建属于自己的家园,美国人建立了电影分级制度,用小众化、分众策略对抗大众化程度更高的电视,同时,采用巨片策略,用技术来造成观影和收视无法弥合的视听差异,从而留住观众。时间和实践都证明,这两种策略是后来好莱坞得以自保进而攻占全球市场的法宝。所以,80 年代中后期中国电影最大的命题不是如何同过去决裂,而是怎么同电视竞争。由于当时没有解决好这个问题,电影业后来就产生了很多问题,如:中国电影的科技水准、电影与电视社会传播功能上的分工、中国电影观众对电影和电视的欣赏态度等。①

中国体育纪录电影在电视及录像厅的巨大冲击下,生产规模和社会影响都降到冰点,中国体育纪录电影经历了上世纪八十年代最辉煌的时期后,在上世纪九十年代以后基本上销声匿迹。即便在上世纪 90 年代的三届(1992 年巴塞罗那、1996 年亚特兰大、2000 年悉尼)奥运会上,中国奥运军团获得巨大成功,但都没有留下有影响的纪录电影。1990 年可以说是中国纪录电影的

① 左衡. 光晕下的地貌:80 年代中国电影文化走向. 艺术评论,2011 (6).

体育影像传播：百年中国体育电影研究

一个转折点，当年在北京举办的第 11 届亚运会是我国体坛的一件盛事，各路媒体竞相报道，电影和电视也是各显其能。电视发挥现场直播和信息量大的优点，在亚运会期间从早到晚不断地为观众播出比赛的实况，电影也在想方设法得赢得自己的观众，新影厂集中了擅长体育片的编导和摄影师，组成精干的摄制组，先摄制了《亚运之城》、《亚运之星》、《亚运之情》三部短片奏响亚运会序幕，亚运会期间又摄制了《难忘的十六天——亚运之魂》、《难忘的十六天——群星灿烂》、《难忘的十六天——东方神韵》、《难忘的十六天——明珠生辉》、《难忘的十六天——亚运新村》、《难忘的十六天——青春旋律》、《难忘的十六天——球场风云》、《难忘的十六天——欢乐今宵》等纪实性的介绍比赛的影片，对十一届亚运会的盛况进行了全方位报道。[①]

这些短片既各自成章又互相联系，对于重大的比赛只选取最精彩的部分进行纪录，以避免与电视的现场报道重复。可惜的是，影片的制作时间较长，进入影院的时间太晚，这些亚运纪录电影并没有产生多大影响，这也是当时用电影拍摄体育纪录片的现实状况。有关 1992 年巴塞罗那奥运会的纪录电影，新影厂只拍摄了三集短片《奔向巴塞罗那》，此后电视体育栏目基本上取代了用胶片拍摄的体育纪录电影。

二、世纪末中国体育科教电影

进入 20 世纪 90 年代以来，中国科教电影在步履艰难的生存状态中采用"电影电视并举，增加电影片种，积极开拓市场，发展多种经营"的发展思路。在生产机制上，实行"尽量保证精品电影生产，积极引入电视生产，片种多产业发展的"制片经营方针；在用人分配机制上，打破大锅饭，实行生产承包责任制、制片人负责制等创作生产激励机制措施。科教电影创作生产、放映完全走向市场，按照市场经济规律运作经营。

（一）亚运会的题材选择

这一期间一共拍摄了《中国木兰拳》（1991 年）、《健身之友——现代健

① 訾舒涵. 中国体育电影综述. 现代电影技术，2008（4）.

第七章 影视合流：世纪末中国体育电影的历史回落

身器械》（1991年）、《体育大舞台（3集）》（1990年）、《寻找明天的冠军——运动员科学选材》（1990年）、《奋进——运动员训练科学》（1990年）、《凝聚——运动员心理训练》（1990年）、《棒球》（1990年）、《技巧运动》（1991年）等科教体育电影。此外，长春电影制片厂拍摄了体育题材的美术片《熊猫盼盼》、《五比一》、《猴子下棋》。

1990年9月22日——10月7日第十一届亚运会在北京举行，这是我国在本土举办的第一次综合性国际体育盛会，也是亚运会诞生40年以来第一次由中国承办。为迎接北京亚运会，北京科影厂仅1990年一年就拍摄了7部体育科教电影，占当年生产量的10.8%。首先，科教电影工作者摄制了3集科教电影《体育大舞台》（编导：王君状；摄影：刘俊清；解说：方明、雅坤），介绍北京亚运会的各个比赛场馆。《体育大舞台》第一集介绍了为北京亚运会新建的8个中型综合体育馆，介绍了它们不同的建筑风格、样式以及馆内建造的全部配套设施；第二集介绍了包括高尔夫球场、自行车、网球中心、射击场、棒垒球、曲棍球场等在内的九个专用体育场馆的建筑特点、设施及功能；第三集介绍了规模宏大的奥林匹克体育中心和气势磅礴的亚运村。其次，北京科影厂还就运动员的科学选材和科学训练，拍摄了《寻找明天的冠军——运动员科学选材》、《奋进——运动员训练科学》、《凝聚——运动员心理训练》三部体育科教电影。亚运会题材科教电影的拍摄表明新中国体育科教电影拍摄主题的扩展，从以单个体育项目为主题扩展到以整个亚运会拍摄为主题。这表明新中国体育科教电影拍摄技术和水平的提高。[1]

（二）影视合流

20世纪90年代中期以来，随着观众欣赏习惯的变化、娱乐方式的多样化，以及我国社会主义市场经济的不断发展，科教电影逐步退出影院。经济的发展、科技的进步，使电视机日益普及，电视机逐渐走进每一个家庭，成为人们家庭生活的一部分。同时，对体育需求方式的改变，体育欣赏的需求也在不断提高，体育科教电影向体育科教电视及其他形式转换成了一

[1] 冯伟. 新中国体育科教电影的发展历程研究（1949—1955）. 苏州大学硕士论文，2010：21-22.

体育影像传播：百年中国体育电影研究

种必然。面对这种情况，国家广电部决定从1993年开始逐步削减科教片计划任务，1995年底，国家全部取消科教影片计划任务。1995年，北京科影厂和上海科影厂相继实行影视合流，之后，新中国体育科教电影经历了从电影电视双轨并举到转制并轨的历史抉择，实现了传播载体由电影到电视的转换，体育科教电影逐步退出历史舞台，体育科教电视逐步兴盛。1995年4月7日，国家广电部宣布北京科学教育电影制片厂原局级整建制划归中央电视台，同时挂"中央电视台科教节目制作中心"的牌子，实行"一套班子、两块牌子"，成为具有法人地位的独立经营核算影视机构。北京科影厂成为中央电视台科教节目制作中心后，以为中央电视台制作科教节目为主业，节目的制作由中央电视台统一规划和安排，北京科影成为中国最大的科教影视主创基地。1995年12月28日，上海科学教育电影制片厂与上海东方电视台实行影视合流，工作人员双向选择，优化组合，组建成为"两块牌子、一套班子、一个实体"的新上海东方电视台。在我国科教电影历史曾有过无数辉煌的上海科影厂从此退出历史舞台。①

随着国家机构改革，中央广播电视与电影的领导机构开始合并，国家电影总局下属的专事纪录片拍摄的专业电影制片厂都合并进入了各自所在地的电视台。中央新闻电影制片厂、北京科教电影制片厂并入中央电视台，上海科学教育电影制片厂并入上海东方电视台。电影厂的编导们开始用摄像机拍摄作品，而电视台导演则有了胶片拍摄的机会。电视台为纪录电影提供了传播的窗口，也为电影导演提供了定时的工作量，而纪实的电视纪录片拍摄观念，对电影工作者的创作观念产生了巨大冲击。②

第二节 文化反思：世纪末中国体育故事电影的沉沦

1990年，在北京举行的亚运会是中国首次举办的综合性国际大型体育盛会，对中国体育乃至整个社会都产生了深刻影响。这一时期的体育电影一大

① 冯伟. 新中国体育科教电影的发展历程研究（1949—1955）. 苏州大学硕士论文，2010：28.
② 方方. 中国纪录片发展史. 中国戏剧出版社，2003：407.

第七章 影视合流：世纪末中国体育电影的历史回落

特点是较多得表现了体育竞赛内容，宣传的政治主题逐步减少。虽然上世纪90年代是中国电影的低谷期，但90年代中国体育电影还是在内困外患中拍摄了《我的九月》、《来吧，用脚说话》、《球迷心窍》、《千里寻梦》、《世纪之战》、《挑战》、《赢家》、《我也有爸爸》、《滑板梦之队》、《黑眼睛》、《冰上小虎队》、《冰与火》、《足球大侠》、《防守反击》等14部体育电影，涉及足球、女子柔道、田径、篮球、滑板、花样滑冰、速度滑冰等多个运动项目。其中，《我的九月》、《黑眼睛》、《防守反击》等影片在公映后引起了一定的社会反响。

一、世纪末中国体育故事电影简介

1.《我的九月》

内容简介（导演：尹力；公映时间：1990年；摄制单位：中国儿童电影制片厂）：该片曾获得1991年第十一届中国电影金鸡奖最佳儿童片奖、广播电影电视部1989—1990年优秀影片奖、在国际残奥会和匈牙利残奥会主办的首届"布达佩斯杯"国际残奥体育电影节上获得最佳故事片和最佳电影双料大奖，并荣获第四届中国电影华表奖优秀故事片奖。影片主要讲述了北京大榆树小学四年级学生安建军，生性自卑怯懦，老实内向，常遭同学欺侮。在第十一届亚运会开幕前夕，安建军因动作不规范而被取消参加开幕式武术团体操表演的资格。在中队干部刘庆来的怂恿下，安建军和几个同学到训练场捣乱，其父不理解儿子的心情，将他痛打一顿。新任班主任高老师在家访中与安建军交上朋友，使他感到从未有过的理

《我的九月》海报

解和温暖。不久，安建军购买的彩票中奖，他当即将奖金捐赠亚运会。在记者采访中，不善言辞的安建军没有说出自己的姓名。刘庆来将荣誉占为己有，并受到学校嘉奖，而安建军却被误认为吹牛而受到同学们的嘲笑。后来安建

军又受刘庆来唆使偷走同学小娟的练功裤,遭到邻居和同学的冷眼。在高老师的鼓励下,安建军奋发图强,每日坚持练功。在亚运会即将举行之际,入选的刘庆来为去福州迎接台湾来的姥爷而放弃参加开幕式表演,安建军因出色表演获得参加亚运会开幕式表演的资格。在难忘的九月,亚运会开幕式隆重举行,安建军与其他同学一起进行团体武术操表演,动作准确到位。影片围绕亚运会开幕前十天,发生在一个参加开幕式表演的小学生身边的故事,表现了少年儿童的精神风貌,并通过他们的成长轨迹反映了民族自强的步伐。影片拍摄手法写实,风格清新。

2.《来吧!用脚说话》

内容简介(导演:萧锋;公映时间:1992年;摄制单位:儿童电影制片厂):该片获得了第5届中国电影童牛奖优秀故事片奖,影片讲述了第13届世界杯足球赛亚洲区预选赛,中国对香港不幸败北,中国国家队随之解散,金明和赖冲一对铁哥们也各奔东西。赖冲和一直爱着自己的球迷方雅在国外结婚,不久他们的儿子赖奇出世,赖冲将长大的赖奇带回中国,把他送进了金明任教练的体校。赖奇和金明间由于误会发生了冲突,金明想把赖奇送走,但在身患绝症的赖冲的坚持下,赖奇留了下来。赖奇在国际萌芽杯比赛中,打败了韩国队,当他将好消息告诉爸爸的时候,赖冲已经闭目长逝了。方雅伤感地想带走赖奇,但赖奇坚持要在中国踢球,继承父亲的遗志……

《来吧!用脚说话》海报

3.《千里寻梦》

内容简介(导演:杨延晋;

《千里寻梦》海报

第七章 影视合流：世纪末中国体育电影的历史回落

公映时间：1991年；摄制单位：上海电影制片厂）：该片讲述了原国家女篮教练刘振华因晚年患上脑癌不得不离开工作岗位，但为了迎接亚运会，他从上海出发跑步到北京，为亚运会募捐。香港电视台播放了刘振华千里马拉松的新闻，鸿祥公司的董事长田洁青看到后激动不已，多年以前田洁青是在父亲的威逼下与香港商贾陈百川结合，而田洁青当时已怀了刘振华的孩子。田洁青于是飞往大陆寻找刘振华，不料半路被田洁青异母妹妹汪玉荃所绑架。陈百川为了挽回田洁青，也飞到大陆找到了刘振华，面对陈百川的哀求，刘振华默默离去。汪玉荃再次绑架了陈百川，而汪玉荃却意外死于歹徒枪下，陈百川与田洁青将其埋葬。刘振华的身影则出现在了亚运会开幕的大屏幕上……

4.《挑战》

内容简介（导演：张建亚；公映时间：1990年；摄制单位：上海电影制片厂）：该片讲述了田径运动员刘根全意识到自己很快就要退役，于是找到朋友方虎帮忙，方虎因为不懂外语，也无能为力。回到家中，刘根全看到了铁人三项运动教练马文光的邀请函，于是正式加入了铁人三项运动的队伍。刘根全刻苦练习，很快报名参加了铁人三项国际邀请赛。正在这时，刘根全却被检出患上了运动性肌红蛋白尿并发肾小管局部性坏死，不得已，刘回到了老家。不久，却传来了方虎因被一家公司所骗，造成车毁人亡的惨剧，刘根全找到了公司的经理，为朋友报了仇。

《挑战》海报

5.《球迷心窍》

内容简介（导演：崔东升；公映时间：1992年；摄制单位：长春电影制片厂）：该片以1992年徐根宝率领的国奥队在吉隆坡冲击奥运失利，举国球迷痛心不已的事件为背景，突出了上世纪90年代初中国球迷为支持中国足球，争夺世界杯出线权而奋力呐喊的主题。影片以培养少年足球队员为载体，主要突出了国人的足球梦，向人们展示了小小足球的凝聚力，道出了球迷们

对球队胜利后的狂喜，对失败后的心酸的狂热喜爱心态。影片主要通过对超级球迷"左前锋"一家因喜爱足球所引起的喜怒哀乐、悲欢离合的故事，从"球迷夫妻"、"球员子女"和"球迷家长"的视角，讲述了中国足球的蓬勃发展与巨大潜力，最后在中国国奥队冲击失利的背景下结束，把广大中国球迷那种炽热情怀演绎得淋漓尽致，情节流畅，妙趣横生。

《球迷心窍》海报

6.《世纪之战》

内容简介（导演：庆无波、张元龙；公映时间：1992年；摄制单位：内蒙古电影制片厂）：该片讲述了在第六届世界女子柔道锦标赛中，中国队的高娃以高超的技巧和凌厉的气势击败了大关美枝子，摘取了世界女子柔道的三连冠桂冠。亚运会日益临近，领导和教练对于让谁参赛的问题举棋难定。高娃实力强，但年龄偏大，右臂受重伤；刘宇兰技术提高快，但缺乏参赛经验。在选拔赛中，刘宇兰担心高娃手臂的伤，一时疏忽输了比赛。谢教练主张让刘宇兰参加亚运会，为1992年奥运会培

《世纪之战》剧照

养新手。高娃主动提出为刘宇兰做陪练，亚运会上刘宇兰夺得金牌，高娃眼含热泪把一束鲜花献给浸透了一代代柔道运动员汗水和泪水的绿色榻榻米。

7.《滑板梦之队》

内容简介（导演：萧锋；公映时间：1996年；摄制单位：宁夏电影制片厂、中国儿童电影制片厂）：该片曾获得中国电影华表奖优秀儿童片奖，1997

第七章 影视合流：世纪末中国体育电影的历史回落

年第七届中国电影童牛奖优秀故事片奖、优秀摄影奖、优秀插曲奖。影片讲述了齐萌、苏伟、马大宝三位学习平平的中学生，却都喜欢滑板运动的故事，他们非常想进市滑板队，一天玩滑板时不小心撞伤了滑板队金教练的父亲，金教练不但没有责怪他们，反而教导他们怎样练滑板。他们三人成立了一个滑板梦之队，这件新鲜事在班里引起了同学们的兴趣。老师感觉到同学们的变化，便利用这件事，融进自尊自强自立的思想，使同学们在学习上有了新的认识和进步。马大宝的父亲是大款，马大宝让他出资修个滑板场，父亲却让他卖门票，齐萌、苏伟为此跟他闹

《滑板梦之队》海报

翻了。苏伟家庭生活困难，为给爷爷治病，他悄悄替人打零工挣钱，为此常常不能参加滑板队的活动。一天，齐萌放学回家，看到马大宝的父亲被人抢劫，苏伟和齐萌踩着滑板追上去，奋不顾身地与歹徒搏斗，还受了伤，这情景感动了马大宝父子，使他们懂得了世界上有比金钱更贵重的东西。孩子们对玩滑板给身体和精神带来的益处有了新的认识，这支滑板队终于能与市体校滑板队进行对抗赛了。

8.《赢家》

内容简介（导演：霍建起；公映时间：1995年；摄制单位：北京电影制片厂）：该片获得第三届中国长春电影节最佳编剧奖、1995年中国电影华表奖、第十六届中国电影金鸡奖故事片奖提名。《赢家》是著名导演霍建起独立执

《赢家》海报

导的第一部电影，霍建起在执导本片之前是一名电影美工，本片使他正式走上导演之路，该片因此获得第十六届金鸡奖导演处女作奖。影片讲述了1994年盛夏，在北京的大街上，一辆猛拐的"面的"将陆小杨的裙子刮破了，司

机踩了下油门,想一走了之。来北京参加运动员集训的常平恰从这儿路过,他毫不犹豫地冲上去,以专业短跑运动员冲刺的速度追上那出租车,为陆小杨讨回了公道。两人就此相识并产生了好感。常平是残疾人运动员,他内心非常矛盾,他喜欢陆小杨,有着同健全人一样丰富的感情世界,却又摆脱不掉肢体残疾的心理阴影,陆小杨终于知道了常平的真实身份。运动会已经开始了,陆小杨急忙赶到会场,她没有票被检票员拦在外面,她听到场内比赛的声音,常平不负众望,率先冲到终点,当她怀着忐忑不安的心情走过长长的走廊,来到运动员休息室,发现常平疲惫不堪地坐在椅子上,假肢放在旁边,陆小杨泪流满面。

9.《我也有爸爸》

内容简介(导演:黄蜀芹;公映时间:1996年;摄制单位:上海电影制片厂):该片获得印度海德拉巴第十届国际儿童电影节最高荣誉奖"金像奖"。影片通过一群身患白血病的孩童与医务人员、足球明星乃至整个球队之间的动人故事,表现了当今社会中可贵的真情、爱心和人道主义。体育场内足球赛正在紧张地进行着,不时传出震耳欲聋的欢呼声。场外,流浪儿大志在人群中钻来钻去,打听是谁进了球。当得知是他所崇拜的偶像林天海进球时,他兴奋地爬上灯杆高喊。比赛结束,球星林天海一出现,便被球迷围

《我也有爸爸》海报

住签名。大志看到后向那边跑去,不小心撞上一个自行车摔倒,昏倒在地。昏迷中醒来的大志看到的都是白色,从小病友口中才知道这是白血病房。大志不愿小朋友知道自己是流浪儿,便指着电视中正进行的球赛谎称林天海是自己的爸爸。不相信自己有病的大志总想离开医院。一天他听到护士长派护士刘梅去球队寻找林天海,便尾随刘梅溜出医院。大志拉住林天海请求他假冒一次爸爸,向护士要回自己卖报挣的一点儿钱。林天海认为这太荒唐,扭头就走,大志则夺路而逃。刘梅情急中说出大志得了白血病,随时都有生命

第七章 影视合流：世纪末中国体育电影的历史回落

危险，需要住院治疗，同情心使林天海答应当大志的爸爸并送他回医院。因林天海比赛失误，教练让他下次当替补队员，比赛开始了，刘梅带着白血病房的孩子们来看比赛，看着队友们失分，作为替补的林天海焦急万分，他向教练据理力争，并说自己一定要为孩子们赢得这笔奖金。林天海终于上场了，他有如神助，向对方球门频频冲击，势不可挡，踢进了制胜的一球，林天海抱着大志向观众鞠躬，一个大氢气球带着巨幅红十字旗缓缓上升，林天海抱着大志仰望，大志眼中充满了对生命的渴望。

10.《黑眼睛》

内容简介（导演：陈国星；公映时间：1997 年；摄制单位：北京电影制片厂、天津电影制片厂）：这是我国一部比较有影响的反映残疾人体育题材的影片。它描写了眼盲女孩丁力华在教练员的帮助下，克服种种困难，艰苦拼搏，奋发努力，终于在残疾人奥运会上摘取金牌的感人故事。女主人公饰演者陶虹因该片先后

《黑眼睛》海报

获得叙利亚第十届大马士革国际电影节最佳女主角奖、中国电影华表奖最佳女演员奖、中国电影金鸡奖最佳女主角等多个奖项。《黑眼睛》把镜头对准了残奥会，开始关注起残疾人和残疾运动员，这是一部充满人文关怀的励志体育片，感动观众的除了盲女丁力华自强不息、永不言败的体育精神之外，还有她对于梦想的执着与坦然。赛场上坚毅的奥林匹克梦想与生活中平和的情感梦想相得益彰，浓缩成一名普通的残疾运动员朴实而又绚丽的健康人生。

11.《冰上小虎队》

内容简介（导演：杨韬；公映时间：1998 年；摄制单位：中央电视台影视中心、黑龙江电影制片厂）：该片获得 1998 年度中国电影华表奖优秀儿童片奖，影片是中国第一部反映少年花样滑冰运动员生活的故事片。影片将故事片的结构、儿童片的情趣、体育片的竞技、歌舞片的韵律四种样式相结合

并融为一体，具有浓郁的北国地域特点、可视性强。① 该片表现了几代人对花样滑冰运动的奉献、追求与思考。新一代冰雪健儿雷雷在男子少年自由滑冰比赛中荣获第三名，按规定应该入选国家集训队，但在全国少年花样滑冰选拔赛中，上调国家集训队的名单里却没有他的名字，而他的队友、仅获第八名的

《冰上小虎队》剧照

赵联却榜上有名，很明显雷雷的名额意外地被人顶替了。雷雷名额的事件终于得以圆满解决，以雷雷为代表的孩子们接受严格训练，培养顽强拼搏、刻苦学习的向上精神，茁壮成长起来，终于为祖国争得了荣誉。影片告诉观众为了实现几代人对我国花样滑冰运动的理想，体育学校从娃娃抓起，除了体育训练以外，还加强心理素质训练，使孩子们在逆境中承受考验。

12.《冰与火》

内容简介（导演：胡雪杨；公映时间：1999年；摄制单位：上海电影制片厂）：影片以当时滑冰运动员叶乔波的事迹为原型，刻画了我国运动员为了祖国的荣誉，不顾个人伤痛，超越自身极限，在国际比赛场上为国争光的故事。影片中所有角色都由专业滑冰运动员、教练员来扮演，表演真实细腻，展现了体育运动激烈的竞争与无穷的魅力。影片表现了以邓羚为代表的中国几代速滑教练员、运动员发扬自我牺牲、努力拼搏、克服伤痛、超越极限、为国争光的动人事迹，体现了运动员对事业

《冰与火》海报

业的执着和对祖国的热爱。影片采用了非戏剧化的散点写实手法，没有什么豪言壮语，而是通过日常生活、训练和比赛场景，人物朴素的语言和行为，

① 冯莉.生活·情感·灵魂——《冰上小虎队》导演手记.文艺评论，2002（2）.

第七章 影视合流：世纪末中国体育电影的历史回落

细腻地刻画了教练员、运动员面对伤痛、压力和挫折时的真实心理反应，人物命运扣人心弦。影片叙事流畅，制作精良，特别在摄影技术手段的运用上有所突破，充分地表现出速滑运动本身的节奏和美感，有强烈的冲击力。影片音响效果丰满，特别是音乐在烘托气氛、贯穿情节方面起了重要作用。多场国内外比赛的场面气氛热烈、真实，尤其值得一提的是影片中非职业演员的表演朴实、到位，实属难得。

13.《足球大侠》

内容简介（导演：张郁强；公映时间：2000年；摄制单位：中国电影集团公司、中国儿童电影制片厂、电影频道节目中心）：影片讲述了立新小学来了一位神秘而又奇怪的男老师，他不会踢足球，校长却让他担任校足球队的教练。从此以后，学校经常发生一些奇怪的事情，足球队的四

《足球大侠》海报

个同学暗暗跟踪老师的行迹，在一个漆黑的夜晚，他们发现老师居然跳上了高高的墙院……他到底要干什么？他有什么不可告人的秘密？他是被追捕的坏人，还是公安局派出的密探？

14.《防守反击》

内容简介（导演：梁天；公映时间：2000年；摄制单位：华谊兄弟太合影视投资有限公司、北京圣泰集团、北京好来西影视策划公司、北京电影制片厂）：故事从北方某市足球队的一场保级大赛讲起，电视台年轻的体育栏目主持人任小雨正在做比赛直播的场外报道，路边一家中式快餐店里聚集着一帮人收看比赛实况，任小雨即兴采访了对市队牢骚满腹的食客王大山，一时气盛之下，王大山对着话筒夸下海口将亲自组建

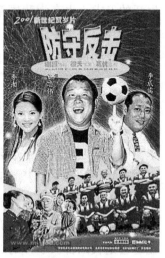

《防守反击》海报

一支"包子队"与市队叫板。不料这番天方夜谭似的信口开河被任小雨直播了出去,引起了球迷的极大兴趣,球迷对这场无中生有的比赛期望值越来越高,电视台和王大山的压力也越来越大。同时,快餐店的处境也越来越无奈,骑虎难下之时,任小雨和电视台文体部主任钱宁想出一个折衷的方案,于是快餐店的伙计悉数上阵,停业训练,决心"不蒸包子争口气"。另外,一支气焰嚣张的"国际联队"也被怂恿得热血沸腾,赛前集体到"世界公园"宣誓,考虑到实力上的悬殊,任小雨还在比赛现场"埋伏"下一支实力强劲的"啦啦队",可以想见,这场直播比赛的精彩程度非同寻常,而比赛结果更是出人意料……

二、世纪末中国体育故事电影的特点

相比 80 年代,这一时期我国体育电影的数量虽然下降明显,但也形成了自己的一个创作高峰。相对以前的体育影片,这个阶段的体育电影更强化体育叙事力量。在电影主题方面,表现了中国体育电影多角度升华,既有表现在新的社会环境中,运动员拼搏向上的精神面貌,通过体育去获得更加美好生活的追求,也有为我国第一次举办的国际综合性运动会——北京亚运会创作的影片,表现中国人和运动员为亚运会举办所付出的努力。由于电影和体育市场化的改革,这一阶段体育电影表现出意识形态化与市场化的双重特征性。

(一)电影主题的多角度升华

90 年代,虽然中国体育电影数量并不多,但电影主题有了不同程度的升华。既有为迎接北京亚运会创作的影片《我的九月》,也有反映残疾人通过奋斗实现梦想的影片《黑眼睛》;既有反映运动员拼搏精神的影片《冰与火》,也有暗合当时电影娱乐风潮的《防守反击》;既有《我也有爸爸》等关于弱势群体的体育题材影片,也有《赢家》这样自强不息的体育影片。1990 年北京亚运会是我国首次承办的综合性国际体育盛会,《我的九月》拍摄基本上与首都人民举办和庆祝亚运各种盛大活动同步,既真实细腻地贴合了重大事件,又完成了以"儿童为本源",在童真童趣中探讨如何正确对待新一代儿童的心

第七章 影视合流：世纪末中国体育电影的历史回落

理和个性培养的创作夙愿。《黑眼睛》把镜头对准了残奥会，开始关注起残疾人和残疾运动员。这是一部充满人文关怀的励志体育片，感动观众的除了盲女丁力华自强不息、永不言败的体育精神外，还有她对于梦想的执着与坦然。赛场上坚毅的奥林匹克梦想与生活中的情感梦想相得益彰，浓缩成一名普通的残疾运动员朴实而又绚丽的健康人生。它强调了残疾人的"健全"与"正常"，通过体育运动的人生历程和人性表现，说明了残疾人与常人的"相同"。从他们乐观的态度、开朗的性格、追逐梦想的人生中，我们亦会找到体育所给人们带来的健康体魄、顽强的意志与乐观的精神、快乐的人生，以此揭示了体育以人为本的文化内涵。我们遵循的"健康第一"的思想是一种"多元化、复合型，健康第一"的体育思想，也是新世纪体育教育改革的永恒主题。① 影片《冰上小虎队》虽然讲的是体校的故事，似乎与我们的生活很远，但它描写的人物及其心理活动却与我们很相近，他们就是生活在我们身边的一群孩子们，雷雷、小雪及小虎队的几个小伙伴是几个典型人物，他们热爱这项体育活动，顽强拼搏，不低头、不服输，与自己遇到的困难作斗争，从中更加锻炼了自己的意志。影片靠得不是悬念的力量而是意境的魅力，不是情节的曲折而是情感的细腻，不是冲突的尖锐而是以思想的深沉来赢得观众的。全剧的节奏是明快、流畅、抒情，力求做到：情真意切、情景交融、淡而不浅、抒而不直、追求诗的韵味，创造美学价值。②

（二）意识形态化与市场化的双重特征

20世纪90年代，中国进入了从计划经济体制向市场经济体制过渡的转型时期，原有的社会形态渐隐，新的社会机制逐渐显现。中国电影机制改革也向纵深发展，从国家所有的电影厂制度走向了产业化道路。电影产业化的目标已经向中国电影提出了面向市场的要求，电影作品的"娱乐化"并没有得到电影业界和电影理论界的普遍接受。③ 在这种情况下，中国的体育电影采取了保守的策略，没有进行太大的改变，基本延续了80年代的影片风格和主题定位，将个人情感和命运同国家体育事业的发展相联系，以个人的热情和命

① 屈雯喆. 中国体育电影的演进与发展. 河南大学硕士论文，2011：28.
② 冯莉. 生活·情感·灵魂——《冰上小虎队》导演手记. 文艺评论，2002（2）.
③ 任艳. 新中国体育电影发展综述. 山东文学，2011（8）.

运同国家体育事业的发展相联系,以个人对体育的热情、付出和努力来寄寓国家民族的体育理想。比如《球迷心窍》通过左前锋一家因足球引起的悲欢离合,表现了正在蓬勃发展的小学生足球运动,表达了希望中国足球可以早日走向辉煌的美好愿望。《赢家》凭借"弘扬时代精神的主旋律"定位,获得了第十六届中国电影金鸡奖最佳故事片奖提名,是一部通过残疾人生活来弘扬时代精神的主旋律作品,该片画面优美、情节不俗、电影语言舒缓流畅、演员表演出色到位,是一部优秀的残疾人题材电影。虽然此类作品易落入一味表现其生活坎坷、事业辉煌的程式化窠臼中,但该片独辟蹊径,把主人公常平身残志坚,在体育场上拼搏争胜的业绩置于故事背景的位置上,着力展示他在与陆小杨感情经历上所迸发出来的那种追寻健全人生活的价值取向与执著精神,用抒情、写意的手法挖掘出主人公性格、人格上的阳刚之美,深深拨动了观众的心弦。但始于80年代中后期的娱乐风潮不可能不对体育电影产生影响,继《京都球侠》获得成功之后,90年代的《防守反击》也是难得的一部在贺岁档"出现"的体育电影,有评论称该片有三个第一:"谢园第一次编写电影剧本;梁天第一次担任电影导演;曾志伟第一次出演内地电影。"三位笑星的银幕贺岁使该片难以重拾一般体育片的严肃与紧张,是一部十足的另类体育电影。①

(三)强化体育叙事力量

在这个阶段,中国体育突飞猛进,体育电影也较多地出现了竞赛的对抗性。体育活动的观看和体育电影的观赏都呈现给大众以视觉效果——运动的身体,所以在各种艺术表现形式中,电影往往被认为是呈现体育运动最为真实而内涵丰富的媒体。体育运动,不管是打篮球、踢足球或是冰上竞技运动,都是动感很强的运动形式,而运动性也正是电影的独特性质。一场球赛,变幻无常,悬念迭出,充满了戏剧性,有时甚至比戏剧更具吸引力。另外,竞技体育题材影片所涉及的叙事场景也就是故事发生的时空环境,即竞技体育赛场,对叙事内容和情调也会产生影响。从80年代中期开始,由于一些"第五代"导演强调意象美学、凸现影像张力,因而淡化情节、淡化人物、弱化

① 刘洋. 新时期以来中国体育故事片研究. 南京师范大学硕士论文, 2010: 11.

第七章　影视合流：世纪末中国体育电影的历史回落

逻辑结构成为一种时尚，一些影片成为一堆影像符号和人物符号的堆砌物。而在90年代的中国电影创作中，对叙事逻辑的重视、对人物性格的塑造和情节链条的锻造，却成为创作主体共同遵循的法则。在对当代电影的审视中，人们发现自90年代中期以来，伦理主义和泛道德化的气氛正弥漫在银幕上，对于弱者的同情、对于残疾人和绝症患者的救助充满了银幕空间，如这一阶段的体育电影《赢家》、《我也有爸爸》、《黑眼睛》等都是这类作品。《我也有爸爸》对爱与死这个永恒主题作了新的、赋予时代精神的艺术诠释。在这样一部表现白血病儿童题材的影片中，导演黄蜀芹没有沉湎于表现疾病与痛苦的折磨中，而是以最大限度的热情讴歌了生命的激情与人格的魅力。影片将激烈的赛场、矫健的足球运动员们与柔弱的白血病孩子联系在一起，揭示出两者具有同等生命价值的人格平等，弱小的生命与强健体魄散发出同样感人的人格魅力，不论弱小或强健，他们同样执著于生命价值的充分实现，他们有勇气面对、有勇气战胜一切人生磨难。①

借助于全球性电影业逐渐复苏和改革开放的历史机遇，特别是进口分账发行影片的刺激，从80年代中国开始陷入低谷的中国电影业在90年代中期曾经有所复兴——生产力提高、市场扩展，部分影片的产品竞争力增强，电影体制改革继续，向纵深发展，中国体育电影业似乎正面临着一个步出困境、再度振兴的契机，但在90年代中期以后，由于政治、经济、文化等原因，特别是由于国家整个电影的产业化战略没有得到有效执行，中国电影产业改革陷入困境，电影产业严重亏损，电影业投资环境恶化，电影产品的数量和质量与电影市场要求不相适应，电影消费能力持续低迷，发行业、放映业与制片业的利益冲突更加激化，整个电影市场日渐萎缩，电影产业动力缺乏，电影生产关系严重影响电影生产力的发展，中国电影业依靠政府的直接和间接资助，以及十多部国外进口电影勉强维持，在电影主管部门"第三次电影高潮"的期待中，进入21世纪的中国体育电影业陷入了空前的生存和发展危机。② 总体来说，虽然这个阶段出现了一些体育电影作品，但由于受到中国电

① 高力. 转型期的流变：90年代中国电影散论. 西南民族学院学报（哲学社会科学版），2002，23(2).
② 杨清琼. 论新中国体育电影的发展. 北京体育大学硕士论文，2006：27.

影整体低迷的影响，其中反响剧烈的影片寥寥无几，影片题材创作和表达缺乏创新，电影主题文化的表现仍十分局限。随着时代的变化和观众需求的改变，体育电影对观众的感染和振奋作用似乎已不如从前了。

第八章

新世纪的中国体育电影

第一节　奥运记忆：新世纪体育纪录电影的历史荣光

　　新世纪以来，中国电影释放出蓬勃的生机和活力，年度票房、国产影片的产量和市场份额等指数都节节攀升，中国电影开始以其题材的丰富多样、类型的兼容拓展和视听语言的精致让观众重回影院，时代赋予了中国电影无限的发展机遇，中国电影在全新的时代语境下又重新打造新的格局、形象和品格。新世纪的 10 年中国体育，在继承上世纪八九十年代的调整和深层改革的基础上，进行着旨在更加关注全民健康的改革，其中最显著的成就是社会体育的改革突出提高全体国民体质的主要任务；学校体育改革有了新的举措；体育产业发展迅速，举国体质进一步完善，竞技体育成果进一步凸显，这一切都成就了北京奥运会的辉煌。同时，中国体育的国际化趋势也在进一步发展，中国体育运动的社会地位日益增长，在大量吸收外来体育文化的同时，中国也努力将东方体育文化推向全球。中国选择奥运会作为竞技体育的最高层次，表达了中国体育与世界体育融合的决心。伴随着 2008 年北京奥运会的成功举办，我国竞技体育举国体制发挥了极大效益，使中国竞技体育的发展高潮迭起，而中国体育电影业义无反顾地担负起弘扬奥林匹克精神，展示中华民族灿烂文化的历史使命。21 世纪，中国迎来了一个全球化的经济、文化发展的时代，在这个新的时代里，人们有着不同于以往的社会心理和观影需求。中国体育电影亦是如此，出现了在现代竞技项目与中国功夫相结合的同时，又具备科技、时尚、娱乐为一体的体育题材电影。随着中国社会发展的

 体育影像传播：百年中国体育电影研究

多元化，中国体育电影观众的价值取向已由以往的"唯金牌论"逐渐转变为实现奥林匹克精神与自我价值的实现不断整合中，而体育电影人物也更多体现了生活化、人性化和娱乐化的人文精神。由于受到电视的冲击，再加上1995年国家影视合流的体制改革，在新中国初期曾红极一时的体育纪录电影在新世纪前期彻底消失，但对于2008年的北京奥运会，中央新闻纪录电影制片厂还是推出了《加油中国》、《筑梦2008》两部有影响的体育纪录电影和一部名叫《永恒之火》的奥运官方电影。另外，2011年，北京奥运会的奥运纪录电影《筑梦2008》、《永恒之火》的导演顾筠团队推出了一部广州亚运会的官方纪录电影《缘聚羊城》。

一、北京奥运会的纪录电影

（一）《加油中国》

该片是一部为中国加油和为北京奥运喝彩的民族励志影片，由中视恒泰传媒（北京）有限公司和中央新闻纪录电影制片厂联合摄制，新影厂导演郑斯宁执导，时长98分钟。《加油中国》是一次对中国百年奥运尘封历史的重访，是一部揭秘中国体育百年沧桑、全景式展现民族精神的文献大片。影片有许多鲜为人知的历史镜头都是第一次在国内播放，这些珍贵的历史画面有的是从美国、欧洲等地的电影资料馆重金购买的，有的是剧组专门为制作该片去国外实拍的。《加油中国》站在人类和时代的高度，以一代又一代中国体育健儿彻底甩掉中国人"东亚病夫"的帽子前赴后继、矢志奋斗的业绩为主线，详实再现了百年中国体育走向辉煌的历史性镜头，并运用最新电影科技手段对无声影片资料进行完整的声场真实再现和视觉细节的凸显。

《加油中国》采用开放性的视野和开放性的艺术叙事方式，从奥运会的发源地以及瑞士洛桑的国际奥委会总部说开去，联系它对百年中国体育的影响，反映中国体育人的奋斗精神。其实早在1896年，当时沉醉于宫廷奢华生活的中国统治者，闭关自守而夜郎自大，愚昧而冷落地拒绝了参加1896年4月在奥林匹克运动发祥地希腊雅典举行的奥运会的邀请。影片表现了中国有识和有志之士的奥运之梦，1907年教育家张伯苓提出中国参加奥运会的话题。

第八章 新世纪的中国体育电影

1908年《天津青年》杂志撰文,怀着迫切、焦虑和沉重的心情发问,何时何日我中华也能举办一次奥运会?影片通过史料与现实对比,雄辩地反映出"国运昌,体育强"的必然规律。《加油中国》的震撼力和影响力不囿于体育,也不仅仅是奥运会的配合和应景,它的精神将扩展和延伸到现状和未来。中国显身于全球化的和平竞争和面临种种的严峻挑战,更需要在各个领域迎头赶上。影片通过重新筛选、发现、提炼、梳理百年中国体育以及国外的有关影像资料,通过人物和故事,表现出一代又一代的中国体育先驱和运动员为了彻底甩掉"东亚病夫"的帽子前赴后继,无怨无悔、矢志奋斗的事实。许多鲜为人知的细节和具有文献价值的生动形象已经成为世界意义的经典画面和美学理想,如中国参加奥运会的第一人、短跑选手刘长春举着旗帜孤独地走在运动场上;有"美人鱼"称号的杨秀琼参赛前的简短心声;"海归"马约翰的英语论文:"中国需要体育,就像一个结核病需要治疗一样"……这些历史的音容,让人们感觉到赤子之心和炽热的奥运情怀。影片还有许多精彩动人的瞬间,如徐寅生乒乓球赛的十二大板、中国女排苦战获胜后的相拥而泣、"体操王子"李宁的健美与洒脱、刘翔锐不可挡的身影和坚毅的目光,这些镜头展现的是中国运动员的品格和精神之美。①

(二)《筑梦2008》

《筑梦2008》是改革开放以后中央新闻纪录电影制片厂拍摄时间最长的一部电影,并且完全采用纪实的手法拍摄,没有使用一个资料画面,也没有搬演的场面,同时也是世界上第一部拍摄奥运筹备全过程的电影。从2001年7月北京赢得2008年奥运会主办权那一刻起,欢呼沸腾过后的中国用七年时间为奥运会做准备,以北京2008年奥运会会场"鸟巢"从设计图纸到建筑实体历时七年的建设过程为线索,串联起四组故事——洼里乡的拆迁户、国家女子体操队小运动员的选拔、跨栏运动员刘翔、奥运安保特警训练,影片采用多线故事交叉并进的结构,用丰富鲜活的人物、细节,编织出一幅中国人民构筑奥运梦想的动人图景,成为"同一个世界,同一个梦想"这一口号的具体表现。该片总导演顾筠介绍,影片既注意展现宏大的时代特征,又深入描

① 豪展中国民族志气奋抒百年奥运情怀——大型文献纪录电影《加油·中国》将在全国上映. 中国电影市场,2008 (6).

摹丰富鲜活的人物和细节，真切地反映了一个世界上人口最多的国家对象征着和平、友谊、进步的奥林匹克盛会的全民参与和倾情奉献。这部电影原名为《2001+7》，但因为这个片名不够通俗亲切，也没能贴切反映出影片的内涵，片名最终确定为《筑梦2008》，"筑"与"梦"，从动作和目标两个方面表达了这部纪录电影的内涵与精神。

在创作时间上的持续性使得《筑梦2008》具备很强的文献性。这部影片成为国际奥林匹克运动史上惟一跨越七年时间纪录奥运会筹备过程的影片，在影片拍摄过程中还得到了国际奥委会的强烈关注。该片不但作为北京体育电影周的开幕影片，还在上海国际电影节上进行盛大的首映，因为主题的原故，影片不可避免地承担了一个民族、一个国家的梦想这一宏大主题，这是中央新闻纪录电影制片厂大型纪录电影创作史上的转折点，电影的悬念已经延伸到电影之外，时间的力量、空间的力量、真实的力量、情感的力量是《筑梦2008》打动观众的原因。此片没有狂欢式的情绪宣泄与廉价的爱国激情，充分展示了女导演顾筠的细腻温婉、伶俐和从容不迫的风格。顾筠1991年毕业于北京电影学院，分配到中央新闻纪录电影制片厂编辑部任导演，先后在中央电视台《神州风采》、《世纪回眸》、《纪录片之窗》等栏目制作了《迷人的天台山》、《不是都市胜似都市》、《东海第一所》、《青春有约献八连》、《百年南京路》、《贺绿汀》、《神奇的思茅》等纪录片。2001年之后专门从事奥运类题材的纪录片创作，担任纪录片《筑梦2008》及第29届奥运会官方电影总导演的职务，2004年创作完成纪录片《圣火传递在北京》。

(三)《永恒之火》

《永恒之火》是2008年北京奥运会官方电影，也是奥林匹克历史上第22部奥林匹克官方电影，更是第一部由中国人拍摄制作的奥运官方电影，导演为中央新闻纪录电影制片厂女导演顾筠，顾筠也成为百年奥运史上第二位官方电影女导演，同时也是亚洲首位拍摄奥运会官方电影的女导演。从叙事结构来看，《永恒之火》的主线依然是按照时间线索来纪录北京奥运会的整个历程：开幕式、奥运赛事进程、闭幕式。这是一个完整的传统电影叙事上的起承转合：开始部分、发展和高潮部分、结尾部分。整部影片叙事结构清晰、段落清楚、节奏紧凑，在中心部分打破了单一线索叙事，采取时空交错的平

第八章 新世纪的中国体育电影

行蒙太奇结构,又极大地拓展了影片在时间和空间上的表达,有效地把握住了影片的节奏,传达了多重信息,体现了导演在"后编剧"过程中强大的控制力。2009年9月,北京奥运会官方电影《永恒之火》在第33届蒙特利尔国际电影节中荣获评委会颁布的特别大奖,作为闭幕式影片展映,《永恒之火》首次亮相国际影坛就获得了很高的评价。2009年11月,在第27届米兰国际体育电影电视节上,《永恒之火》又荣获最高奖——绝对佳作奖,同时还荣获了奥林匹克精神大奖。《永恒之火》的作为北京奥运会最权威的影像资料之一,由坐落在瑞士洛桑的奥林匹克博物馆永久收藏,成为北京奥运会留给后代的文化遗产。第27届米兰国际体育电影电视节上有来自55个国家的986部影片参加,共有180部作品入围,电影节主席阿斯卡尼对《永恒之火》给予了很高评价,认为它是"历史上最精彩的一部奥运电影。"意大利米兰国际体育电影电视节(Sport Movies & TV Milan International FICTS Festival)由国际体育电影电视联合会主办,是唯一获得国际奥委会正式认可的世界级体育电影电视盛会,素有"体育界的奥斯卡"之称。国际体育电影电视联合会成立于1982年6月,1983年1月得到国际奥委会正式认可,目前拥有103个成员国。作为国际体育电影电视领域最重要的机构之一,其宗旨在于促进体育作为一个特殊领域在电影电视行业地位的提高和进一步发展,在世界范围内宣传体育知识,向体育电影电视工作者宣传体育的精神价值,进而弘扬奥林匹克精神。同时,提供一个国际化的交流和展示平台,激发全世界优秀的影视制作人创造出精良的体育影视节目,推动体育文化在人类现代文明中的进步。

作为奥林匹克历史上第22部官方电影,《永恒之火》不仅纪录了北京奥运会的火炬传递、开闭幕式等常规内容,还重点讲述了德国、美国、牙买加、埃塞俄比亚、伊朗、中国等六个国家的十位运动员的奥运故事。较之以往的奥运会官方电影,《永恒之火》在现实性和时间性两个方便做出了有益的探索,体现出中国20世纪80年代以来新纪录片的影响力。《永恒之火》寓意有两个方面:一是自从奥运之火在"鸟巢"火塔激情点燃,在"鸟巢"经过历时16天的熊熊燃烧后,由英国著名足球运动员贝克汉姆用一脚足球象征性地传到英国伦敦,现实中奥运之火生生不息地传递下去;二是指由北京奥运会

成功举办后,中国人民向世界传递出去的友谊之火,奥林匹克精神之火也将永远传递下去。《永恒之火》以体育项目作为背景,重点突出参加奥运会的体育人物故事,在将近90分钟的片长中,与赛事相关的奥运会常规内容占到38.7%,包括采集火种、火炬传递、开幕式、奥运人物群像、闭幕式,而关于奥运会的人物故事占到了61.3%,主要讲述了包括德国皮划艇运动员托马斯、美国小轮车运动员凯尔和跆拳道运动员洛佩兹、牙买加短跑运动员博尔特和队友鲍威尔、埃塞俄比亚长跑运动员海利格、伊朗跆拳道运动员萨哈·霍什·贾迈勒(女)和哈迪·萨伊(男)以及中国110米栏运动员刘翔和国家女子体操队在内的八个故事。《永恒之火》从400多个小时的素材中最终选择了8组/个人物,并为这些人物设置了不同的外部/内部的矛盾冲突,比如博尔特与鲍威尔之间的对决、年轻的中国体操队与阵容豪华的美国体操队一争高下等,而更动人心弦的则是通过后期剪辑创造的内心冲突,在男子110米栏预赛第六组第一轮预赛中,导演选择了刘翔在准备比赛时不安的状态,他热身、起跑,狂躁地用脚去踢幕板,而与之对切的镜头则是国家体育馆里座无虚席,观众热情高涨,等待着这位雅典奥运会冠军在主场大发神威。

二、《缘聚羊城》:第一部亚运官方纪录电影

在意大利当地时间2011年11月2日落幕的29届米兰国际体育电影电视节上,由中央新影集团拍摄的广州亚运会官方电影《缘聚羊城》,一举获得体育与社会类单元的桂冠奖以及本届电影节最高奖Candido Cannavò(坎迪多·卡纳沃)。本届电影节主席阿斯卡尼评价这部影片时称,此片不仅是一部电影,也是一首诗、一部艺术作品,评审团一致通过将本届电影节的最高奖颁发给这部作品。"它的风格、内容、传达的信息,从头到尾都紧紧地吸引住了观众,它开辟了一种新的电影创作方式"。作为唯一一部本届电影节开幕式电影,《缘聚羊城》赢得电影节设立在全球的14个分站、54个参赛国的一致掌声。《缘聚羊城》是为第十六届广州亚运会特别摄制的纪录片,是亚运会历史上第一部以纪录片形式拍摄的官方电影,亚组委在2009年慎重选择了中央新影厂为合作单位,指定北京奥运会官方电影总导演顾筠担任《缘聚羊城》的

第八章 新世纪的中国体育电影

总导演。《缘聚羊城》围绕"激情盛会,和谐亚洲"的广州亚运会理念,在短短 90 分钟里,像珍珠项链一样,把广州亚运会的精心筹备历程、广州城市的人文魅力、"激情、友谊、欢乐"的主题一一呈现,生动阐述了广州亚运会是"多元文化的交流与融合平台"的理想追求,精彩诠释了"敢想会干为人民,和谐包容共分享"的广州亚运精神。

《缘聚羊城》集思想性、艺术性、观赏性为一体,通过大量的真实镜头生动地向人们展示亚运盛会的点点滴滴,为第十六届亚运会和主办城市广州留下一份真实的影像资料和宝贵的文化遗产。主创团队深入亚洲五大区域,选取了五大区域的六个故事并通过平行蒙太奇方式连接。经过半年调研、半年拍摄积累了近 400 个小时素材,六种语言的翻译及 400 小时的"后编剧"工作使影片的剪接后期制作又持续了一年,最终完成影片。影片巧妙地把中国龙舟队与对手、印度卡巴迪队与广州推广卡巴迪的志愿者、伊拉克田径运动员与在广州生活的伊拉克留学生、阿联酋马术选手与赛场的马房经理、哈萨克斯坦举重运动员与成为赛场上配重志愿者的小运动员、日本女足与报道赛事的记者这些故事紧密地结合在一起,形成了生动的"对话"关系。

第二节 生命叙事:新世纪中国体育故事电影的共同主题

21 世纪,中国迎来了一个全球化的经济、文化发展时代,在这个新的时代里,人们有着不同于以往的社会心理和观影需求。中国体育电影把现代竞技项目与中国功夫相结合的同时,又出现了具有科技、时尚、娱乐为一体的体育题材电影。这时期一共摄制了《神枪手》、《我是一条鱼》、《六月男孩》、《棒球少年》、《反斗小子》、《女足九号》、《女帅男兵》、《大梦足球》、《世界杯 V 计划》、《答案在风中》、《跑向明天》、《梦一般飞翔》、《壮志雄心》、《摔跤少年》、《跆拳道》、《乒乓小子》、《隐形的翅膀》、《买买提的 2008》、《梦之队》、《七彩马拉松》、《12 秒 58》、《我的哥哥安小天》、《金牌的重量》、《男孩都想要辆车》、《深山球梦》、《麦田跑道》、《闪光的羽毛》、《电竞之王》、《扣篮对决》、《一个人的奥林匹克》、《破冰》、《扬帆起航》、《贝贝的跑道》、《滑

向未来》、《海之梦》、《男孩向前冲》、《旗鱼》、《阳光伙伴》、《国球女孩》、《跑出一片天》等 40 部体育题材故事影片。

一、新世纪中国体育故事电影简介

1.《女帅男兵》

内容简介（导演：戚健；公映时间：2000 年；摄制单位：电影频道节目中心、天津电影制片厂）：该片获得了第 6 届中国电影华表奖优秀故事片奖、优秀编剧奖、优秀女演员奖等系列奖项。这是一部难得的体育题材的电影，影片讲述了总经理章超大胆启用了原国家女篮主力队员闻婕，

《女帅男兵》海报

让她来担任北斗队主教练的动人故事。闻婕出任一支男队的主教练，不但遭到主力队员的反对，也让男友不能理解，但是闻婕大胆改进战术，最终获得了成功，让北斗队坐上了甲 A 联赛的冠军宝座。闻婕在指挥第一场比赛的关键时刻，换下单打独斗的姚远，让严凯最后一投，结果严凯失手，比赛失败。姚远在休息室内里无情嘲讽队友和闻婕，闻婕勇敢地走了进去，她指出任何一支优秀的球队都不能只靠一个人打球，北斗队今后的战术，必须建立在十个人打球的基础上，闻婕开始对北斗进行艰苦的改造，一次训练中，队员严凯绊倒闻婕，造成闻婕的韧带受伤，严凯悔恨交加，以为自己会被开除。不料，在研究处理严凯问题的会议上，闻婕向大家讲述了一个严凯与他父亲打篮球的故事，使队员们和严凯深受感动。检验闻婕倡导的整体打法的时候到了，然而对手却是闻婕的心上人——高东方所在的海王星队。赛场上，闻婕果断指挥，一举击败海王星队。赛后某小报发出不负责任的消息，北斗队主教练与海王星主力有幕后交易，高东方蒙受了不白之冤，他与闻婕的关系开始恶化……

2.《我是一条鱼》

内容简介（导演：李鸿禾；公映时间：2002 年；摄制单位：中国电影公

第八章 新世纪的中国体育电影

司第三分公司)：影片根据 2001 年横渡琼州海峡而创造吉尼斯世界纪录的李立达为原形创作的小说《横渡》改编。路小春在爷爷死后被父母从一个渔村接进城里，那年他刚满 13 岁。在海边，路小春认识了自称游遍了除白令海峡以外的世界上所有海峡的马常有，随后两人结成了忘年之交。路小春决定参加旨在为北京"申奥"而举办的横渡琼州海峡的比赛，然而比赛组委会在年龄上的限制，让事实上游得第一名的路小春没能如愿已偿。为了证明自己的实力，路小春决定在马常有的帮助下独自横渡琼州海峡，可没有横渡的导航船难住了马常有，在费尽了一翻周折后，

《我是一条鱼》海报

在马常有当年航校的同学林总的赞助和组织下，路小春战胜了突如其来的暴风雨，顺利地游过了琼州海峡。用呼吸来维持生命、用生命去体验海洋，一老一少的两个大海之子，以自己的一份执着诠释了对大海难以释怀的挚爱。

3.《六月男孩》

内容简介（导演：安战军；公映时间：2001 年；摄制单位：儿童电影制片厂、中国电影集团)：该片是一部反映现代少男少女校园生活的电影。用导演安战军的话讲，这是一部快乐、青春、阳光的电影，反映了中考前初三学生们的校园生活，影片以篮球贯穿始末，片中以 5 个初三学生为主要角

《六月男孩》海报

色，他们性格各不相同。全优生徐梓枫与篮球高手萧野为本影片的主要人物。家庭环境优越、学习又好的徐梓枫一直对落选第二任班长耿耿于怀，要和萧

野在学习成绩上一比高低，可萧野却总以一分或几分之差输给徐梓枫，心里难受之极放弃了自己喜爱的篮球。徐梓枫虽然学习上比萧野技高一筹，但体育上却略显不足，两人从一开始的都不服气一直到后来的互相帮助，体现了同学们互勉互进，积极向上，充满热情的童真精神。正像影片中所说的："欢乐的初三时光即将过去，明天就要来临，当晨光洒满道路的时候，相信我们还会伴着初升的太阳一起启程、追逐；只要有真诚，未来与我们同在，青春永远相伴！"

4.《神枪手》

内容简介（导演：张成吉；公映时间：2004年；摄制单位：内蒙古电影制片厂）：影片主要讲述了一位名叫邹辉的闻名世界的"神枪手"，因痴迷于射击事业，对家人照顾甚少，导致爱妻红杏出墙，因此悔恨不已，并发誓自己和后代不再涉足射击事业。其子邹志军，具有射击天赋，在一次"神枪手"射击游戏比赛中，小试枪技，没想到得分成绩远超最好记录，赢得一片喝彩，其父的态度也开始转变。一日，邹志军偶遇绑劫案，劫匪持枪劫持重要人质与警察对峙，邹志军在混乱中拾得一把枪，毫不犹豫抬手一枪击毙劫

《神枪手》海报

匪，令在场所有人为之惊叹不已，邹志军因此英名远扬，但此时一个阴谋也因他而产生，突如其来的事件令这位天生"神枪手"陷入了一个个危险的境地……

5.《反斗小子》

内容简介（导演：李钊；公映时间：2005年；摄制单位：北京广和阳影视文化有限公司）：十年前，足球教练金刚正在带领青少年球队比赛，由于自己对事业太投入，妻子对金刚的意见非常大。在一次全省比赛中，球队荣获省冠军杯，但没想到就在此时，金刚的妻子却带儿子离开了他，金刚大受打击退出球坛。十年来，金刚一直过着寂寞平淡的生活，但是他却与

第八章 新世纪的中国体育电影

足球有着不解之缘,正在做保安管理员的他,在替一家建筑公司看管将要拆建的旧球场,看到不少孩子在球场上踢球,一次邻校的一些学生来球场踢球,该校的学生被惨痛打败,金刚忍不住指点被打败的三名学生,三个人按照金刚所说苦练几天,练成后再次约战比赛,竟然打成平手,双方都大感意外,比赛被邻校足球教练杨志锐看到,很不服气,说以学校名义在球场上正式比赛输赢才有效。三人忙回保安处找金刚求助……

6.《女足九号》

内容简介(导演:谢晋;公映时间:2001年;摄制单位:上海谢晋影视科技有限公司):《女足九号》是著名导演谢晋生前拍摄的最后一部作品,是谢晋1957年执导的《女篮5号》的姊妹篇,他拍摄这部作品时已经是77岁高龄。影片讲述了在20世纪90年代初,足球教练高波拒绝了东瀛的盛情挽留,回到国内再次组建女子足球队,消息传来,昔日跟随高波的女足队员们群情激昂,不顾家人反对,从四面八方赶来。此时的高波也正面临着家庭危机,但他依然顽强地训练女足,使球队在一次国际比赛中战胜了东道主日本队。影片以全新的视角讲述了中国女足姑娘们自强不息、顽强拼搏的故事。高波重

《反斗小子》海报

《女足九号》海报

组女足的一个重要策略,是大胆起用刚生下孩子的主力前锋罗甜,罗甜在高波的感召下,埋在心底的重振中国女足事业的理想之火重燃起来。高波的妻子,医生单娥对高波不和她商量就从日本返回中国,重组女足很不满,又对高波与朱茵频频接触存有戒心,最终单娥瞒着高波"先斩后奏"办好赴日手

续,"后院起火"对高波是一个意外的打击。但是,感情的波折、家庭的危机并未挫败高波,罗甜和女足队员们通过艰苦训练让球队有所建树,并在一次国际比赛中,她们战胜了东道主日本队,取得了冠军。在东京一家餐馆的酒会上,高波与女足队员们开怀畅饮,百感交集。女足回国后,由于红枫电器厂受到市场经济的冲击,经营举步维艰,撤回对女足的赞助,体委只得再次作出"女足暂停训练"的决定,女足姑娘们流着眼泪挂靴退场。女子足球队的希望到底在哪里?中国女足征战世界杯获得亚军,洛杉矶玫瑰碗体育场中人声鼎沸、群情激昂,在战绩辉煌的中国女足行列中,虽然没有罗甜、田晓东、阿木,但她们的脚印同样深深地刻在中国女足冲向世界的艰难途中……

7.《棒球少年》

内容简介(导演:戚健;公映时间:2001年;摄制单位:福建电影制片厂、电影频道节目中心):《棒球少年》是戚健继《女帅男兵》之后的又一力作,获得第十届中国电影童牛奖优秀故事片奖、优秀导演奖、儿童评委优秀影片奖。青春、时尚与励志元素的结合是该片的最大特色。南河少年棒球队在一场邀请赛中输了球,绰号叫"少爷"的主力队员因此受到队友的责难,当球队回到训练基地时,更大的打击等着他们,扇型的棒球场竟变成绿茵覆地的足球场,原来是一位酷爱足球的企业家为办足球学校出钱租用

《棒球少年》海报

了这块场地。眼看全国少年棒球锦标赛开战在即,球队无场地备战训练,教练何为和队员们焦急万分,当队友们获知租用场地的企业家就是"少爷"的父亲时,"少爷"又一次成了众矢之的。面临着球队解散和教练离队的现实,孩子们终于从相互埋怨和误解中走向成熟,为了心爱的棒球,他们以自己的智慧和真诚保住了棒球场。在团队精神和集体荣誉的感染下,孩子们为备战全国少年棒球锦标赛进行艰苦的训练,主力队员"少爷"在教练及"豆芽"、

第八章　新世纪的中国体育电影

"蹦蹦"等队友的帮助下,不但攻下了高难度的滑垒动作,而且以自己不屈的毅力赢得了父亲的理解和支持。终于,南河队以全国锦标赛冠军的身份,代表国家参加亚洲锦标赛,因伤未能随队出国的"少爷",在电视机前分享着队友的喜悦和激动。亚洲锦标赛上,南河少棒队最终为祖国赢得了荣誉,当队友们神采飞扬地站在领奖台上时,"少爷"一个人在家乡的棒球场上高唱国歌,他的身后是一面鲜艳的五星红旗。这些未来的国家队员,对2008年北京奥运会充满着信心和期待。

8.《大梦足球》

内容简介(导演:丁汝骏;公映时间:2001年;摄制单位:八一电影制片厂、山东鲁能黄泰文化艺术有限公司、电影频道节目制作中心):影片主要反映了中国"大龙"足球队如何冲出亚洲走向世界以及中国球迷对中国足球冲出亚洲、梦圆世界杯的期待与梦想。这部以足球明星范志毅的成长历程为原型的影片,并没有在电影院放映,而是在中央电视台电影频道与观众见面。由于该片足球专业知识匮乏、台词陈旧、事实失真、漏洞比较多,因此招来一些观众的非议。中国大龙足球队是国内甲A一支足球劲旅,拥有

《大梦足球》海报

天才球星金晖,但是每每与韩国队比赛总要败北,令中国球迷伤透了心。又一场中韩大战在中国举行,外地球迷乘飞机赶来助威,结果大龙队恐韩症再犯,章法全乱,金晖更是单打独斗,坐失良机,甚至失常地连点球都没有罚进。大龙队在江东父老面前连失四球,这简直就是一种奇耻大辱。心理学研究生钟蕊虽不喜欢足球,对足球也是一窍不通,但在飞机上被球迷的痴心真情所打动,决心研究足球现状,帮助金晖克服心理痼疾。然而,狂妄自大,目中无人的金晖讳疾忌医,接连发生不服教练、推搡裁判、殴打球迷的事件。钟蕊和球迷以博大的爱心,不惜自己被伤、被辱,从亲情入手开启金晖那颗畸形不健康的心……现代性感的冷艳女郎巫娜是金晖经纪人,利用金晖的知

名度敛取钱财,并唆使金晖欺骗球迷。金晖体能测试再次不过,被告停止世界杯外围赛,巫娜携巨款潜逃,刘老板追款索赔,金晖跌入人生底谷……关键时刻,钟蕊和球迷挺身而出,给金晖以巨大关爱,一颗颗火热的心感染着他,在球迷的热忱帮助下,金晖终于站起来了,以德艺双馨的英姿重返绿茵场,冲向2002年世界杯。

9.《世界杯V计划》

内容简介(导演:王加宾;公映时间:2002年;摄制单位:北京流水线文化艺术有限公司):老李是个退休警察,他不仅是个超级球迷,而且还是个戏迷。儿子李铁是饭店经理,儿媳韦娜在旅行社工作,小女儿李芳是搞体育心理学的,而她男朋友乌亚军(外号"乌鸦嘴")是球迷酒吧的老板。故事从"乌鸦嘴"的酒吧开始,在饭桌上"乌鸦嘴"对本次世界杯上中国队不能踢进十六强进行了评论,而且说中国队的出现就意味着世界杯上第三十二名的产生,这话激怒了老李。由于韩国给中国的球票少了三万张,韦娜的

《世界杯V计划》海报

旅行社决定取消全部的内部订票,韦娜、李芳,包括李铁都在积极地为老李的球票想办法,老李在报纸上无意间看到了一条洗衣粉的广告,上面写着买洗衣粉赢韩国世界杯球票的消息,老李便开始偷偷地买洗衣粉,但买了许多洗衣粉还是没有中到球票。"乌鸦嘴"决定要去韩国为老李买世界杯球票,在"乌鸦嘴"去韩国买球票之时又传来了一条特大的好消息,韩国足协又为中国补了一万多张球票,这下老李的球票解决了。一家人在吃饭的时候,"乌鸦嘴"也拿着从韩国为老李买的球票回来了,本片在一家人欢欢喜喜送老李和小李去韩国为中国队加油助威中结束。

10.《答案在风中》

内容简介(导演:潘峰;公映时间:2003年;摄制单位:电影频道节目中心):故事发生在风景优美的中国农业大学校园,戴小明是一名在校大学生,其貌不扬,要不是性格开朗、幽默,他几乎不会引起别人的注意。

第八章　新世纪的中国体育电影

一次，小明被死党彭诚生拉硬拽去欢迎载誉而归的校橄榄球队，随即在接受校广播站记者的采访中，他对橄榄球这项运动作了"四肢发达、头脑简单"的评论，很快，这通高论成为学校的热点新闻，因为橄榄球队是农大的骄傲，中国第一支正式的橄榄球队

《答案在风中》海报

就是从这里诞生的，一时间戴小明成为众矢之的，尽管他心里对那些橄榄球队员仍是不屑一顾，但接连几天他都灰溜溜地。一次交谊舞培训班上，小明认识了师大女生姚静，这个清秀美丽的女孩，把他强烈地吸引住了，也是这个善良纯洁的女孩，让戴小明从此改变了对橄榄球的看法。姚静在与戴小明的聊天中无意间将他误认为是橄榄球队队长，对他仰慕至极，小明也将错就错，夸下海口，牛皮吹出去了，他只好硬着头皮开始学习橄榄球……在与橄榄球队员接触的过程中，小明渐渐地爱上了这项运动，成为橄榄球队的编外队员，渐渐地他体会到橄榄球的精神，感悟到在赛场上队员们相互碰撞所体现的橄榄球是一项男人运动的真谛，更领略了橄榄球带来的光荣、矫健、智能、友情、包容和不灭的绅士精神。终于，在与金阳的挑战中、在捍卫荣誉与尊严的比赛中，戴小明拖着伤腿奋力拼搏赢得了比赛，同时也赢得了队员们和同学们的尊重。这时，戴小明看到姚静留给他的广告，开心地笑了，留言纸条忽然被风吹起，在风中飘荡，戴小明丢掉拐杖，奋力去追逐那风中的答案。

11.《跑向明天》

内容简介（导演：付小健；公映时间：2003年；摄制单位：电影频道节目制作中心）：两个陕北乡村的男孩，一个是稚气未脱的体育老师，一个是酷爱跑步的学生，在经历了一系列的内外冲突后，老师找到了自己的社会位置，学

《跑向明天》剧照

生跑出了自己的未来。平铺直叙的叙事手法、纪实的拍摄技法，两个非职业演员的本色表演，共同谱写了这部关于体育少年的探索影片。黄时冲是个陕北某乡村里的孩子，虽然只是小学六年级，却因为从小酷爱跑步，个子要比同龄的孩子高出一头。黄时冲所在的村小学校长为了提高学生的身体素质，聘请田大英当学校的体育老师，田老师热情认真负责，很快就受到了校长和同学们的欢迎。学校没有操场，满山遍野成了学生们的运动场所。很快地，田大英发现黄时冲是一个很有中长跑天赋的好苗子。放学后，他常常对黄时冲进行单独训练，就在这时，黄父不分青红皂白就把黄时冲拽回家，在他看来，山里的娃娃识两个字不是文盲就行，跑来跑去没什么出息，还不如回家学门手艺当木匠。村里的人都学习黄父的做法，纷纷把自家的孩子领回家。学校没了学生，连正常的教学都无法进行，田大英一气之下写了封警告信，跑到镇上，凡是能盖到章的单位他都找到了，以寻求多方的声援，甚至得到了派出所的章盖。当校长和田大英一同站在村民面前，抖动着盖满章子的警告信，村民们都被镇住了，黄父当即表态要儿子继续上学读书，其他人也都乖乖地把孩子送回了学校。在田大英的精心培养和黄时冲的刻苦努力下，黄时冲参加了县中学的选拔，考核结束后他得到"回家等消息"的答复很是沮丧。几天后，学校收到了通知，黄时冲被县中学正式录取了。在黄时冲赶往县城的时候，田大英把自己珍爱的跑鞋送给了他，同时对自己的教师生涯也充满了信心。

12.《梦一般飞翔》

内容简介（导演：何可可；公映时间：2004年；摄制单位：北京柳源影视策划有限公司）：梁奇志是龙泉中学一名高二的女中学生，聪明伶俐，性格活泼，就像个假小子。她喜欢打乒乓球，但她总也打不过她的同学张红英。学校新来了一名年轻的女体育老师丁楠，梁奇志很快和丁老师互相有了好感，丁老师发现梁奇志是个打乒乓球的好苗子，开始训练她，最终使梁奇志克服了自己性格上的缺陷，球技获

《梦一般飞翔》海报

第八章 新世纪的中国体育电影

得了很大提高。而梁奇志也发现丁老师曾经是一名专业的乒乓球运动员，因为在赛场上遭到男友的背叛而放弃了运动生涯，在梁奇志的青春热情的感染下，丁楠也逐渐从昔日的阴影中走了出来。

13.《壮志雄心》

内容简介（导演：唐季礼；公映时间：2002年；摄制单位：电影频道节目制作中心）：该片是一部典型的"足球偶像剧"，来自香港的制作班底、偶像明星的加盟，使影片更具有青春偶像剧的观看感受。主要故事以足球和爱情为基线，而对于足球界的一些负面情况如黑哨、假球都不曾涉及。影片讲述了同属宁海的两支甲A队——东川队与远洋队之间的对垒，以及东川俱乐部的起起落落为线索的足球故事，罗毅、大杨、欧力等球星都是在同一个弄堂里长大的好朋友，欧力是该市东川队主教练的爱将，他一直暗恋着俱乐部老板的女儿苏兰，可是漂亮的苏兰对欧力

《壮志雄心》海报

的爱慕并不在意，在她的眼力教练罗毅才是自己心中真正的白马王子。在名利面前，年轻的球星欧力越来越放松散漫。由于欧力的散漫导致东川队在与同城远洋队的比赛中失去了取胜的机会，在爱情和事业的双重打击下，欧力负气离队出走。欧力出走后，一个意外的机会遇到了在德国踢球的同行，自己小时候的偶像大杨哥。在大杨的帮助和鼓励下，欧力回国重返赛场，并以精湛的技术和对足球的特殊感悟被米卢教练慧眼选中进入国家队，出征世界杯足球赛。

14.《摔跤少年》

内容简介（导演：姚远；公映时间：2005年；摄制单位：电影频道节目制作中心、陕西大鼎影视文化交流有限公司）：本片讲述了一

《摔跤少年》海报

个退休体育人与一个山里穷孩子的师生情。抗战是一名退休摔跤教练,他过不惯退休后的清闲日子,来到大山的林场和老朋友一起做起了义务护林员。一次护林巡视中,抗战偶然在落雁村看见一个年龄大约十六七岁的男孩竟然能将一头正在发疯的水牛驯服,他觉得这个少年应该是一个摔跤运动员的好苗子。抗战来到这个叫墩子的男孩家,当墩子的父母得知训练不仅管吃管住,还不用给钱后便欣然同意。艰苦的训练随即开始,抗战带着墩子来到省城找省队教练高成,希望让墩子参加省运动会,但因为墩子没参加选拔赛,高成非常为难。在抗战的激将下,高教练约定如果墩子能赢省队的队员,就把他留在省队,但几场比试下来,墩子都输了。抗战带墩子回到了落雁村,正赶上村里一年一度的摔跤擂台赛开始。墩子连摔七场,场场获胜。此时,高教练慕名而来,领着墩子告别大山,踏上职业摔跤的人生征程……

15.《跆拳道》

内容简介(导演:麦丽丝、塞夫;公映时间:2003年;摄制单位:中影集团公司):影片讲述了一对名叫刘立和杨卉的玩伴,两人一起长大,几乎形影不离。两人的爱好更是惊人地相似,虽然是女孩子,但她们却都痴迷于武术,

《跆拳道》海报

最终两人一起如愿进入了国家跆拳道队。在国家队里,因为不俗的实力,刘立和杨卉都被列为主力队员寄予厚望。尤其是刘立,因为在进入国家队之前,她已经拿过全国第一的荣誉,但两人并没有因此而放松对自己的要求,训练场上她们从来都是满腔热情、一丝不苟,业余时间也常常相互监督着进行体能训练。大赛如期开幕,刘立和杨卉都出现在参赛名单中,前几场的比赛出奇地顺利,终于到了决赛时,杨卉的腿伤突然恶化,医生命令她必须退出比赛,否则后果不堪设想。这对于视跆拳道如生命的杨卉来说,无异于晴天霹雳,但更令她意外的是,决赛中她的对手竟然是刘立。杨卉执意要上场比赛,就算之后她再也无缘跆拳道,也要给自己一个完美的谢幕,刘立忍痛上场对战自己最好的朋友,最终获得了冠军,而杨卉在那场比赛后,永远地留在

了轮椅上。刘立无法接受这样的事实，绝望地退出了国家队。很快，刘立的大幅照片出现在了广告牌、时尚杂志的封面，她步入娱乐圈，做了一名模特。然而聚光灯下的辉煌和金钱并不能填满她内心的空虚，因为她的心还在跆拳道赛场上。在杨卉和寒冰的激励之下，刘立重新回到了国家队，这一次，轮椅上的杨卉成了她的专职教练，刘立的训练更加刻苦勤奋，因为她的目标是即将到来的奥运会。带着朋友的期望和对跆拳道运动的无比热爱，刘立站到了奥运会的赛场上。在决赛中，面对强劲的对手，刘立一次次被踢倒又一次次地站起来，直到对手将她的左臂踢断，她竟然将断臂往自己的护胸里一掖站起来再打。她的行为使对手折服，使全场观众震惊。

16.《乒乓小子》

内容简介（导演：谢铜；公映时间：2005年；摄制单位：西部电影集团、西安电影制片厂、西影股份有限公司）：该片讲述了乡村小学生壮壮暑假时跟随在省体校打工的母亲一起生活，耳濡目染，深深喜欢上了乒乓球运动。回到小山村后，壮壮和小伙伴们在困难的环境中仍然坚持着自己的这一爱好，并得到了学校周校长和小金老师的支持。在小金老师的努力下，学校添置了两个全新的木制乒乓球台，有了教学器材，小金老师顺势利导，在同学们中成立了学校乒乓球队，在保证不影响其他课程教学和学习成绩的约

《乒乓小子》海报

定下，科学地组织训练。为阻止小孙子"不务正业"，爷爷找到学校，任凭小金老师怎么解释，壮壮还是挨了爷爷一顿揍。一气之下，壮壮跑进后山的竹林，等爷爷和小伙伴们找到壮壮时，壮壮的右手已经轻微骨折。全县乒乓球比赛就要开始了，刚刚好一点的壮壮就缠着绷带出院了。为了不耽误参加比赛，壮壮作为校队的主力，在小金老师请来的省体工队王教练的指导下，进行恢复性训练。正式比赛开始，壮壮带着他的小伙伴一路闯进决赛，在他先上场却发挥不好的压力下，壮壮强忍着手臂的阵阵疼痛，顽强地战胜对手，

获得冠军。壮壮在乒乓球运动上的天赋，让省体工队王教练发现了一个很有潜力的好苗子，在王教练要带壮壮回省体工队的那天，爷爷送出好远好远，望着爷爷渐渐消失在村头的背影，壮壮拿着爷爷送给自己的一只新球拍，哭得泪流满面。

17.《隐形的翅膀》

内容简介（导演：冯振杰；公映时间：2007年；摄制单位：中国残疾人联合会、北京银河梦数字影像科技有限公司、西安五洲文化传播有限责任公司、西安市电广传媒股份有限公司）：该片获得了华表奖最佳儿童故事片奖、最佳儿童片女演员奖，印度国际儿童电影节第15届金象奖。影片讲述了发生在壮美的内蒙古草原上，一位双臂残疾的女学生自强不息的真实感人故事。15岁的花季少女志华考上了高中，她和同学们高兴地去放风筝，不幸被高压电击中。经医院奋力抢救，保住了性命，却失去了双臂。志华的母亲经

《隐形的翅膀》海报

受不住这惨剧的打击，患上了间歇性精神分裂症，原来一切需要用手来做的事，失去双手的志华都不能完成了，生活变得异常艰难。影片创作者决心将这个故事搬上银幕的初衷，就是想通过残疾人身处逆境顽强拼搏的精神，展示社会的爱心和生命在极端艰难的状况下闪现出的人性光辉。影片想告诉全国几亿青少年，人生不可能一帆风顺，在享受着富裕和安宁的同时，应该怎样面对人生的逆境和挫折。这部电影充分表现了残疾运动员独特、丰富的内心世界，尤其是他们自强不息、顽强拼搏的精神，体现了奥林匹克精神的灵魂。参加演出的约有30多位来自全国各地的残疾游泳运动员，其中不乏优秀的残奥会冠军，有2000年在悉尼残奥会和2004年雅典残奥会上共夺得5枚游泳金牌、打破3项世界纪录的何军权，在新西兰残运会、远南残奥会和世界残疾人游泳锦标赛上共获得6枚金牌的游泳冠军江福英，他们的参演也更加突出了电影艺术"人性"的真实体现。

第八章 新世纪的中国体育电影

18.《买买提的2008》

内容简介（导演：西尔扎提·亚合甫；公映时间：2008年；摄制单位：天山电影制片厂）：该片获第15届北京大学生电影节体育题材创作奖。影片紧密贴合奥运主题，是一部质量上乘的奥运题材影片。该片集足球、奥运、儿童、少数民族风情等诸多元素于一身，打破传统主旋律影片严肃基调，以轻松活泼的儿童题材为背景，人物表演幽默诙谐，其中穿插齐达内用头顶人、黄健翔解说事件等幽默桥段，题材混搭是《买买提的2008》的最大特点。故事以教练编织的谎言为主线

《买买提的2008》海报

展开，影片节奏明快、风格幽默，整体风格朴实自然。沙尾村是塔克拉玛干沙漠边缘的村落，由于自然环境的变化，沙尾村面临着日益严峻的生存挑战，但就在这样一个偏远村庄，村民们有着一个共同的体育爱好，那就是踢足球。这里的孩子常年在金色的胡杨林中和绵延起伏的沙丘里踢球，个个练出了一幅铁脚板和好身手，村里的男女老少都把足球当成了生活中的快乐和毫无功利性的运动。这样一个快乐的村庄却由于一个叫买买提的人的到来打破了平静，买买提是县里的小干部，一次偶然的原因误打误撞，被下派到了沙尾村，极不情愿也不安心的买买提，为了早出成绩调回县城，他看中了沙尾村孩子们的足球天赋，为了组织足球队，买买提创造出了一个善意的弥天大谎，声称如果沙尾村的足球队能够在地区夺得冠军，这些孩子就会去参加2008年北京奥运会的开幕式。买买提不负责任的戏言引起了轩然大波，一个美丽的谎言点燃了沙尾村男女老少的奥运会憧憬，全村人为实现孩子的奥运梦而动员起来，欲罢不能，买买提将错就错只好走上了带领沙尾村梦想足球队冲击地区冠军的道路。从孩子的视角出发，时尚前卫的奥运元素融入清新自然的异域风情，少数民族题材、儿童题材与体育题材在此合而为一。

19.《梦之队》

内容简介（导演：唐丹；公映时间：2007年；摄制单位：众道电影发行

有限公司)：活跃在篮球赛场上的运动骄子韩建设，在一次篮球比赛中不幸腿部受伤，终生残疾。退役后，他来到一个穷乡僻壤的小山村，当了一名体育代课老师，昔日在篮球队中的辉煌，并没有给他新的生活带来幸运，反而屡屡受挫，一度陷入了人生的低谷。然而，凭着他对篮球运动的执着和对孩子们的热爱，他终于找回了自信和希望。他身残志坚，言传身教，使一群天性纯良却又近乎顽劣的山村小学生，经历了"梦之队"的磨练，最终登上了冠军的宝座，获得了整队参观2008北京奥运会的殊荣，实现了孩提的梦想……

《梦之队》海报

20.《七彩马拉松》

内容简介（导演：易华；公映时间：2007年；摄制单位：中国电影家协会影视创作中心、重庆市委宣传部)：影片讲述了一个马拉松冠军从体育赛场到人生赛场，再回到体育赛场的故事。影片不仅让人们看到了一位冠军的回归，同时也为观众塑造了一组鲜活的人物，冠军金秋成、体育教师许燕、模特郭小婷、启蒙教练王老师等。影片选择马拉松这项略显枯燥却意味丰富的运动作为支点，刻画了一个马拉松冠军在体育运动的旅程上，在个人事业道路上面临的种种诱惑，以及他最后的抉择。该片导演易华表示之所以选择拍摄马拉松这个题材，是因为马拉松这个项目蕴含着人生哲理，在这条漫长的赛道上，大家你追我赶，有痛苦也有快乐，有人成功到达终点，也有人中途选择放弃，它是浓缩了的人生。《七

《七彩马拉松》海报

第八章 新世纪的中国体育电影

彩马拉松》作为献礼奥运的体育题材电影,集合了青年演员刘小锋、董璇、歌手王子鸣的加盟。影片在影像风格上力求质朴,编剧和导演抓住时代脉搏,展现当代中国商业大潮对运动员的诱惑,以及运动员对个人未来事业的懵懂和打算,体现了与时代同步的全新理念。导演恰当地驾驭了马拉松这个题材,用质朴清新的电影语言,讲述了一个动人的故事,将赛场上的拼搏与人生的哲理高度融合在一起,给观众留下深刻的印象,是近年来体育电影创作方面的一个新突破。

21.《12秒58》

内容简介(导演:萧荣;公映时间:2006年;摄制单位:香港南方文化传播有限公司):该片以五枚残奥会金牌获得者苏桦伟的成长、成功经历为主线,以写实的手法和流畅的镜头讲述了一个身残志坚的感人故事。镜头中的苏桦伟,用顽强的意志和拼搏精神诠释"梦想是每一个自由飞翔者隐形的翅膀"。1981年,一对广州的夫妇在香港佛教医院生下他们的第一个孩子,取名苏桦伟,半年后,因黄疸病儿子送进医院,但不幸被查出患有肌肉痉挛症。从此,母亲从不勉强

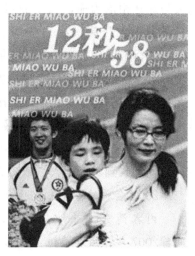

《12秒58》海报

他做事,但却发现儿子有一种与生俱来的倔强。小时候,苏桦伟常受到小伙伴们的嘲弄,甚至叫他"傻瓜",但谁也不会想到就是这个如同阿甘一样的孩子,日后竟然成为了全香港的英雄。1996年亚特兰大残奥会上苏桦伟和队友一起夺取男子400米接力金牌;2000年悉尼残奥会上苏桦伟全面爆发,一举获得男子T36级100米和200米、400米比赛3枚金牌。由他创造的200米25秒63、400米57秒60的世界纪录至今无人能破,2000年悉尼残奥会上创造的百米12秒58成为了永恒。

22.《我的哥哥安小天》

内容简介(导演:谢家良;公映时间:2007年;上海市残疾人联合会、上海宇心文化发展传播有限公司):该片是第四届北京国际体育电影周的展映

影片之一，是一部反映智障家庭真情故事的电影。影片以关注、鼓励智障人士重新树立生活信心，融入社会为主题，具有很强的公益性。不同于其它残疾人影片，此片由智障人士亲身演绎，感人至深，男主角由经常担任上海市特奥表演嘉宾的智障少年雷俊申本色出演。影片以2007年上海特殊奥运会为背景，讲述了特奥运动员安小天与妹妹相依为命，勇于面对困境的感人故事。哥哥安小天是唐氏综合症患者，智商低于70，衣食住行难以自理，是妹妹瘦弱的肩膀支撑起这个困苦家庭的全部生活，智障主演雷俊申的朴实无华的表演引起了观众强烈反映与情感共鸣。

《我的哥哥安小天》海报

该片导演谢家良说，希望朴素感人的剧情能让观众获取对奥运精神的新体验，通过本片唤起社会更多人关心残疾人事业，呼吁爱心助残，也希望更多的发行公司加入到对残疾人、智障人题材电影的关注中来。

23.《金牌的重量》

内容简介（导演：李威；公映时间：2007年；摄制单位：电影频道节目中心、奥恩传播有限公司）：这是一部极具运动激情和视觉冲击力的体育题材作品，也是一部青春洋溢的励志影片，影片超过60%的镜头都是在室内短道速滑的冰面上完成。青春、爱情、极速、运动、挑战构成影片最主要的几个元素，给喜欢体育项目的观众一道视觉甜点。

《金牌的重量》剧照

影片主要讲述的是在距全国冬季运动会还有十一天，吉新队将夺取金牌的希望全部寄托在女队短道速滑运动员阎雪身上。在叶刚父亲的教导下，从小青梅竹马两小无猜的叶刚和阎雪同一批进入省队，成为省队短道速滑项目的种子选手。大赛在即，阎雪却在巨大的压力面前没有了以往的状态，训练成绩一度从8秒9下降到9秒8。阎雪在巨大的压力面前开始情绪低落，叶刚

第八章 新世纪的中国体育电影

却在训练场上风驰电掣挥汗如雨。在只有三天时间就要开赛时,阎雪却突然没有了消息,阎雪成了"逃兵"。在儿时开始滑冰启蒙的冰面上,阎雪见到了自己的老师——叶刚的父亲,从此明白"奋斗的过程远比金牌更重要"的道理。叶刚把阎雪接回队里,冬运会正式开始,决赛场上,阎雪与对手站在同一条起跑线上,经过一番斗智斗勇,阎雪凭借弯道单脚抢位,战胜对手获得冠军,兑现儿时赢一块金牌回来还给老师的诺言。

24.《男孩都想要辆车》

内容简介(导演:周伟;公映时间:2007年;摄制单位:电影频道节目制作中心):影片讲述了北京某高一年级夏雨同学希望有一辆属于他的小轮极限自行车,虽然他知道这是在做梦,但他还是无法克制。不仅如此,夏雨还祈祷这个梦能继续下去,可每次从梦境中走出来,他依旧是骑着他的普通山地自行车上学,但让班上其他男生羡慕的是"美媚"小雪同学就是喜欢站在夏雨的车后,任由夏雨穿胡同、过马路送她上学,对夏雨的羡慕在同学王海明那里升级为嫉妒。为此,有一辆美国进口专业小轮极限自行车的王海

《男孩都想有辆车》海报

明瞄上了夏雨,追着、喊着、逼着要跟夏雨在极限自行车运动上一比高低。当着全班同学尤其是小雪的面,夏雨输在没有专业的小轮极限自行车上,从此,有一辆极限自行车成了夏雨梦想的全部。为给独自支撑家庭的妈妈减轻一点压力,夏雨报名参加免费培训的游泳班,在游泳馆里找了一份每天十元钱报酬的保洁工作。更重要的是,夏雨在那里认识了同校同学"锥子",在真诚换取信任和理解之后,夏雨经"锥子"介绍又找了一份同城快递工作。夏雨上午到游泳馆做保洁,下午跟"锥子"一起送快递,晚上加班加点刻苦练习极限自行车技术。在"锥子"的帮助和极限自行车教练娟子的鼓励下,让夏雨离拥有一辆极限自行车的目标越来越近。暑假在夏雨每天的奔波中很快过去,夏令营结束那天,夏雨拿到了一个暑假挣的780元钱,当夏雨兴冲冲赶到极限自行车专卖店时,暑期促销活动已经结束,原来半价促销的那款车

重新挂上1 600元的标价。夏雨回到家,出乎意料的事发生了,未来的继父送来的一款绝对专业的小轮极限自行车就摆在夏雨的房间。

25.《深山球梦》

内容简介(导演:三刚;公映时间:2007年;摄制单位:中影阿满影视文化(北京)有限公司):这是一部数字电影,是奥委会重点推荐的一部奥运励志片。影片讲述了一个信息闭塞、物质匮乏的深山小村里,少年山子热爱篮球运动,并天真的梦想着要去北京参加奥运会的故事。在广电总局"村村通"队员陈刚大哥的引导下,山子克服了重重困难与阻力,顽强拼搏、不懈努力,艰难而坚毅的向着梦想前行。山子的执著与热情感染并改变着周围的每一个人,他让这

《深山球梦》海报

个与世隔绝的小山村沸腾了,他成了众人心目中的奥运英雄,他要实现这个属于大家的奥运梦想。该片充满了理想主义色彩,同时富有一定的探索精神,孩子在圆梦的途中前行,中国农村则在时代的巨变中前行,在反映我国农村发展进步的同时,激发体育热情,鼓励全民体育运动,并通过表现农村教育现状,引发对农村体育事业建设的思考和关注,温婉和谐的人文风韵与高亢激昂的奥运热情,和盘托出欣欣向荣的新农村面貌。本片反映我国全民参与、支持奥运的一种理想主义精神。

26.《麦田跑道》

内容简介(导演:刘君;公映时间:2007年;摄制单位:北京道格玛影视策划有限公司):该片入围第四届北京国际体育电影节,影片讲述一个大山里的孩子无意间在铁道边捡到一只秒表,当从老师那得知这是一只用来计算跑步时间的表后,他便萌发了一

《麦田跑道》海报

第八章 新世纪的中国体育电影

个梦想——"成为世界上跑得最快的人"、"去参加奥运会"、"让五星红旗飘扬"。于是,一段从"操场跑道"到"河滩跑道"直到"麦田跑道"的圆梦之旅拉开了帷幕。山村里有一个叫"山炮"的孩子,其父亲从小就在他腿上绑上绑腿练习腿力,希望他能在林子里赤手空拳地逮住野兔和野鸡,以改善生活。这一年的春天,"山炮"在铁路边捡到一块秒表。当他在老师那里知道这是一只用来计算跑步时间的秒表后,心里萌发了一个梦想,成为世界上跑得最快的人。在以后的几个月里,"山炮"拼命地跑呀跑呀,林老师带着"山炮"来到了县体校,在体校林老师错把 20 米的成绩当成 50 米的成绩报给体校的教练,被教练训斥了一顿。从此,"拥有一条 50 米长的标准跑道"成了林老师和"山炮"的希望,可要在学校这块长宽加起来还不足六十米的空地上,画出一条 50 米跑道,是绝对不可能的。苦恼之余,林老师发现了山沟里枯水期露出的一大片河滩,林老师动员学校的同学们捡开河滩上的卵石,给"山炮"修了一条 50 米长的"河滩跑道"。第二年的春天到了,林老师和"山炮"再次来到县体校,"山炮"以令人意外的速度跑赢了县里那个被称为"猎豹"的短跑运动员。教练告诉他们,如果今年五月县体校专业考试的时候,"山炮"还能保持这成绩,体校就可以录取他。"山炮"非常高兴,以为考上体校,他就可以参加奥运会了,就可以实现自己的梦想了。可春天到了,枯水期也过了,在清明这天,雷雨打破大地的沉寂,也淹没了那条承载"山炮"、林老师还有很多同学们梦想的"河滩跑道",离体校考试只有一个月了,心急之余,林老师找到村长,想在村里的麦田里修一条跑道,村长把村里人都招集起来商量此事,反对之声是意料之中的,正在林老师不知道怎么办的时候,村里德高望重的三姑婆举着火把,静静地走到麦田边,割下了第一把就快要成熟的小麦。

27.《闪光的羽毛》

内容简介(导演:马会雷;公映时间:2008 年;摄制单位:中国电影家协会、湖南

《闪光的羽毛》海报

省益阳市人民政府、湖南省安化县人民政府）：影片以羽毛球冠军的摇篮湖南省安化县为背景，以唐九红、唐辉、贺向阳、龚智超、龚睿娜、陈琳、黄穗等世界羽毛球冠军以及启蒙教练文巨刚为原型，运用真实的笔调，重点刻画了珊珊、九红等几名世界羽毛球冠军的少儿时代，在教练文振天慈父般的关爱和苦心培养下，起早贪黑、摸爬滚打、自强不息、艰苦训练、为国争光，三十年如一日培养运动员茁壮成长的故事。羽毛球一直是中国的优势项目，影片正是为了将这一运动项目搬上大银幕。《闪光的羽毛》主要讲述是在文教练的培养下，龚智超少儿时代的成长过程，为了拍好这部电影，从未受过羽毛球专业训练的小演员们，提前两个月便进入训练状态。

28.《电竞之王》

内容简介（导演：卢正雨；公映时间：2008年；摄制单位：北京普雷世纪广告有限公司）：该片讲述了出生在医学世家的顾晓飞，并不喜欢父亲为他安排的人生，在电子竞技的世界里他找到了自我。面对来自韩国的强敌，他最终战胜对手，并收获了爱情。意料之外的无厘头搞笑，面对功名的尔虞我诈，惊心动魄的电子竞技，是该片的一大特色，而将热门网络游戏编进电影剧本，也吸引众多网游迷的关注。该片总制片人陈望治介绍，《电竞之王》是PG剧场第三部网络电影

《电竞之王》海报

作品，之前的《神奇手机》和古装片《诛仙：往生咒》在网民中都产生了较大的反响。影片全长约50分钟，影片结尾的原创主题曲《魔兽之王》的动感旋律诠释奥林匹克顽强的拼搏精神，也同时展现了"电竞之王"那颗永不言败的心。

29.《扣篮对决》

内容简介（导演：林浩然；公映时间：2008年；摄制单位：北京其欣然影视文化传播有限公司）：《扣篮对决》是中国首部以街头篮球为题材的电影，影片以街头篮球为线索，讲述了大嘴、猴子、Jason（杰森）三人因对篮球的

第八章 新世纪的中国体育电影

热爱而相识相知,并引发了一系列事件。故事从中考的最后一天开始,主角大嘴是一个内向、害羞且没有自信的男孩,他最好的朋友猴子是一个乐天派,他们即将开始暑假并准备升入高中。杰森是一个很有性格的 Hip Hop 狂热爱好者,他的倔强令他们与学校篮球队队长李威发生了冲突。李威和他的伙伴出现在猴子的生日会上并破坏了整个派对并羞辱了大嘴和他的朋友,内心的挫败感及愤怒激发大嘴袭击李威,结果不但毁坏了公共财物还使李威受伤,警察叫他们俩的父亲来到现场,大嘴的父亲必须承担所有溜冰场的损失。

《扣篮对决》海报

大嘴、猴子和杰森参加了每年一次的阿迪达斯三对三篮球联赛,期盼赢得10 000元的冠军奖金来赔偿损失。在联赛中,大嘴和他的队友以非凡的表现赢得了观众的喜爱及许多重要媒体的关注,当然这引起了李威父亲李建国的极度厌恶,他想尽恶劣的办法使这些孩子退出联赛,以免他们夺走他儿子的风采。在决赛中,李威率领的老鹰队,在领先的情况下主力犯规被罚下场,而且李威和一个队友产生争执,大嘴、猴子和杰森奋力追赶,却因大嘴最后一次扣篮绝杀被判无效而以1分惜败。这一幕正好被大嘴的父亲看到,从此他理解了儿子,最后杰森回了美国,猴子和大嘴进了校篮球队,故事圆满地结束了。

30.《一个人的奥林匹克》

内容简介(导演:侯咏;公映时间:2008年;摄制单位:北京紫禁城影业公司、香港宝联顾问有限公司、电影频道节目中心):影片艺术地再现了1932年,东北短跑

《一个人的奥林匹克》海报

名将刘长春拒绝代表日本扶植的满洲国参加洛杉矶奥运会,逃出日寇占领的大连,来到北京,决意代表中国参加奥运会的动人故事,一个人肩负四亿中国人的期盼首次叩响奥运之门,也首次见证了奥林匹克精神与中华民族精神的契合。《一个人的奥林匹克》一经上映,反映热烈,影片向世人表达了一个民族不甘落后不甘屈辱追赶世界的意志。《一个人的奥林匹克》在众多奥运影片中脱颖而出的原因不是它在镜头语言上有突破之处,也不是在叙事技巧上有过人之举,只是因为它的内容与精神符合当下的语境。1932年的上海,代表中国首次参加奥运会的刘长春站在甲板上,百感交集,陷入了对往日的回忆……尚在东北大学读书的时候刘长春就已经展现出了短跑天赋,并由专门聘来的德国教练训练。"九·一八"中断了他的学业和训练,但却没能泯灭他心中对奥运会的渴望,占领东北的日军也看中了刘长春的天赋,并设下圈套以威逼他代表"满洲国"出征奥运会。刘长春怀揣奥运梦想,离开家乡、历尽坎坷,但最难以承受的是同胞的误会和指责,而漫漫奥运路,还有更多的困难等着他……在曾任东北大学校长的少帅张学良的支持下,他终于得以踏上远航洛杉矶的邮轮,1932年的第十届奥运会开幕式上,第一次有了写有CHINA的引导牌。

31.《破冰》

内容简介(导演:徐耿;公映时间:2008年;摄制单位:北京保利博纳电影发行有限公司):该片获得长春电影节2008年度最佳华语故事片奖、最佳导演奖、最佳男演员和最佳音乐奖四个奖项。影片是一部反应体育人含辛茹苦追求奥运梦想的献礼片,该片根据培养出我国著名短道速滑运动员大杨扬、王濛等多名世界冠军的黑龙江省七台河市著名短道速滑教练孟庆余的模范事迹创作的,讲述了一个基层教练数十年如一日地挖掘培养速滑人才的真实故事,生动刻画了一位基层短道速滑教练清贫执着的一生,他

《破冰》海报

第八章 新世纪的中国体育电影

"心中只装得下一块冰"的自我坚守化作震撼与感动。矿工出身的孟庆余，在新建矿井下当了五年采煤工人，在此期间他把对速滑的爱好升华为钟爱的事业。在任教练、体工队长的 22 年间，孟庆余发明了世界独一无二的训练器具、创新了训练方法，吃尽了训练和生活的千般苦，培养出了许多优秀的速滑人才。影片的意义在于希望更多的人能够看到那些站在冠军身后的基层体育教练。

32.《扬帆远航》

内容简介（导演：邱亦瑜；公映时间：2008 年；摄制单位：央视电影频道）：由央视电影频道等单位出品的奥运数字电影《扬帆远航》，是一部描写帆船帆板的电视电影。帆船帆板是一项既有观赏性又有趣味性的体育运动，而且也非常时尚，但是关于这项运动的电视电影作品还是个空白，影片希望能通

《扬帆远航》剧照

过这部电影，在表现运动员为国争光的同时，让更多的人对帆船帆板运动加深了解、产生兴趣。为了让演员能够更深刻地体会帆船帆板运动，主创人员在海口帆船帆板队体验了十多天生活，对运动员的生活、训练有了更深的认识，尤其是几个主要演员，跟随运动员一起摸爬滚打，在外型上和作风上都有了几分运动员的味道。影片在海口拍摄期间，恰逢中国国家帆船帆板队也在海口备战奥运会，他们对这部帆船运动题材的奥运电影高度关注，并给予了大力支持，使得这部电影更加真实生动。

33.《贝贝跑道》

内容简介（导演：陈莉；公映时间：2008 年；摄制单位：温州奥榜文化传播有限公司）：影片讲述了怀抱奥运梦想的长跑苗子贝贝，因故致残后毅然选择了奥林匹克数学竞赛的挑战，在人生的另一条跑道上重新找到自己的位置的故事。

《贝贝跑道》海报

怀抱奥运梦想的长跑苗子、小学1 000米长跑项目冠军获得者贝贝，在一次意外事故中致残，奥运梦想也随之破灭。残酷的现实让贝贝痛不欲生，迷失了生活方向，后在各方的关怀照料下毅然接受奥林匹克数学竞赛的挑战，在人生的第二跑道上，重新找到了自己的位置。

34.《滑向未来》

内容简介（导演：侯量；公映时间：2009年；摄制单位：深圳市委宣传部、深圳电影制片厂、深圳祝希娟文化传播有限公司）：影片通过深圳特区的几个大学生在校园和社会上人生经历及他们所酷爱的世界流行的极限运动——滑板作为引线，把整个故事情节有机地串联在一起，生动地描写了80后的新生一代对当今世界观、价值观和人生观不同的认知，细腻地反映了作为深圳特区第二代青年移民独特的感知个性、非同寻常的道德理念，还有他们不懈追求时代新潮的鲜明个性和奋斗精神。在演员选择上启用了大量新人，主要演员都是上海戏剧学院的大一、大二的学生，而且演员年龄小，更接近于剧本中的人物，青春气息浓厚。

《滑向未来》海报

35.《海之梦》

内容简介（导演：萧锋；公映时间：2008年；摄制单位：山东电影制片厂、北京时代今典传媒有限公司、山东广播电视局青岛影视基地）：《海之梦》是以申办奥运会帆船比赛为背景创作的一部故事片，该片将镜头聚焦七年前申奥的特殊瞬间，讲述几个不同经历的普通市民因为参与申奥让自己的人生更加精彩的故事，展现了帆船运动的独特魅力，从一个侧面诠释了"重在参与"的奥林匹克精神，以及一个城市为实现庄严承诺开始的长达七年的努力。影片在内容上没有沿用

《海之梦》海报

第八章 新世纪的中国体育电影

以往体育片正面叙述体育运动的路数,而以青岛申办奥运会帆船比赛为背景,讴歌普通市民以成功办奥运为己任的参与精神。

36.《男孩向前冲》

内容简介(导演:李威;公映时间:2006年;摄制单位:电影频道节目中心):该片获得第二届百合奖影片提名,影片讲述了高一学生小峰酷爱打篮球,背着爸爸考取了学校篮球队,爸爸知道后,一气之下将小峰的新篮球鞋剪坏。父子之间有了隔阂,小峰暗下决心要通过自己的努力买一双新鞋。在篮球队中,小峰年轻气盛,与队长陈水波产生摩擦,小峰和好朋友小六决心苦练球技,却与从美国回来度假的张倩一遭遇……小峰不希望爸爸给他找后妈,所以说谎把爸爸的女友骗走了。没想

《男孩向前冲》海报

到她是倩一的妈妈,二人因此产生了矛盾,倩一用尽方法捉弄小峰。小峰的天赋和勤奋使他有了很大进步,对篮球的执著也感动了爸爸,教练认出小峰的爸爸就是当年体工队的黄金中锋。篮球联赛终于开始了,小峰所在的飞人队并没有特别的优势,教练和爸爸针对小峰和陈水波的特长编排战术,队员们在战前加强训练,飞人队和河马牛队的决赛势均力敌,一路奋战。爸爸和妈妈,还有张倩一带的啦啦队为小峰加油,在关键时刻,小峰和陈水波用爸爸教的绝招扣入最后一个球,取得了胜利。张倩一要回美国了,小峰和她约定2008年北京见。

37.《旗鱼》

内容简介(导演:金依萌;公映时间:

《旗鱼》海报

2008年;摄制单位:Filmko Entertainment Limited):这是一部由中外电影人联袂打造的体育电影,影片讲述了一个从小就梦想成为"游得最快的鱼"的运动员跃海洋,为了实现梦想不屈不挠"十年磨一剑"的故事。主人公跃海洋从小酷爱游泳,梦想要做世界上游得最快的"鱼"——"旗鱼"一样的专业游泳队员。在父亲和教练的指导下,他的游泳水平大有提高。1966年,12岁的大海在全省青少年锦标赛1500米蛙泳项目中获得了冠军,初露锋芒。少年时代的体校训练中,大海与高明结下了深厚的友谊。文革的来临使得大海追逐"旗鱼"的游泳梦想破灭,学校停课,游泳禁止,作为知识分子的父母被不公正对待,父亲在批斗中心脏病猝发而亡,大海和母亲被派到乡下改造。贫瘠的农村、清苦的生活没有磨灭大海的游泳梦想,他们日复一日、风雨无阻的艰苦训练着……阴霾的日子过去,文革结束了,大海可以重新参加比赛了。回到赛场,大海踌躇满志,最终战胜了因误会而成敌人的对手高明,也战胜了自己。最终,两个曾经的好友找回了友谊,大海也收获了和白灵珍贵的爱情。虽然有过伤害,有过彷徨,大海对梦想的追逐却不曾止步,终于等到期待融化成笑颜。这是一部糅合了亲情、爱情、友情和青春梦想的"浪漫体育爱情片",也是中外影人联袂打造的一部体育励志影片。该片是女导演金依萌美国求学归来的长片处女作。在美国佛罗里达州立大学获得"电影制作"硕士学位的金依萌,在求学期间拍摄的短片《第17个男人》曾经获得美国"大学生艾美奖"。金依萌表示,读过《旗鱼》的剧本后,觉得故事很感人,决定拍摄这部影片。于是,"28天辗转北京、天津等各大城市,有些场景只拍摄了一两天就要换景。片中水下游泳镜头均采用胶片摄影机拍摄,很有震撼的感觉,加上故事非常感人,让整部影片耳目一新。"这是新世纪以来,少有的以文化大革命为时代背景的影片,文革动乱迫使主人公在奔赴梦想的道路上止步,但自我超越的精神动力最终挣脱了命运的沉浮。

38.《阳光伙伴》

内容简介(导演:白羽;公映时间:2007年;摄制单位:湖北电影制片厂):该片讲述了某校五(一)班的同学和新来的班主任张帅老师之间的一段感人故事。在张老师的带领下,顽皮缺少集体观念的同学们积极开展以"30人31足"竞技赛为主要内容的"阳光伙伴"活动,经过艰苦的训练,大家学会了谦

第八章 新世纪的中国体育电影

让和宽容,不仅在竞赛中取得胜利,也增强了孩子们的团队合作精神,使整个班级面貌焕然一新。真实的校园生活,孩子们稚气的表演,让现场的学生观众们倍感亲切。《阳光伙伴》是一部青少年励志题材的故事片,也是一部迎接2008奥运会的青少年体育电影,影片旨在激发同学们的团队协作精神,让孩子们学会合作、坚强、互相信任。著名表演艺术家于蓝看完影片后表示,该片音乐优美,充满了阳光气息,并建议在全国中小学生中推广。该片中除了老师张帅由青年演员屠刚扮演,其余全由武汉市的小学生们本色出演。

39.《国球女孩》

内容简介(导演:田禾;公映时间:2008年;摄制单位:国家广电总局和体育总局):《国球女孩》是一部为2008北京奥运献礼的胶片电影,在众多体育项目中,国家广电总局和体育总局最终选择了中国的国球乒乓球为题材来拍摄奥运献礼片,这也缘于中国的乒乓球运动

《国球女孩》剧照

所取得令世界瞩目的成绩。影片以国家乒乓球女队队员真实的训练和生活为题材,讲述了三个热爱乒乓球运动的女孩,分别在不同的城市长大,走过不同的道路,却对乒乓球有同样的执着与热爱。她们先后进入国家队,像接力赛一样完成着各自的国球旅程——她们是朋友和队友,为祖国的荣誉并肩而战,有时也会成为无法回避的对手,她们经历挫折也享受快乐,相继登上奥林匹克山顶摘取桂冠……《国球女孩》以世界冠军为原型,其中包括大家熟知的王楠、张怡宁、李楠、刘国正等人。与以往电影不同的是,《国球女孩》的制作班底几乎都是运动员出身,有的甚至是当时国家队的现役队员。导演田禾曾经是跨栏运动员,片中出演"王晓楠"一角的演员就是当时国家乒乓女队的现役队员。郭凯敏、李勤勤两位前辈加入到该片当中,扮演两位国家队教练。在上世纪80年代郭凯敏因与张瑜主演电影《庐山恋》而成为家喻户晓的大明星,并一度成为当时女孩子心中独一无二的白马王子,后来的《国家公诉》等优秀作品再次印证了他的优秀演技。

40.《跑出一片天》

内容简介（导演：麦咏麟、李远；公映时间：2012年；摄制单位：欢瑞世纪影视传媒股份有限公司）：影片获得第八届北京青少年公益电影节"青少年最喜爱的影片"大奖，奥运冠军田亮也因在该片中的精彩表现获得了"青少年最喜爱的男演员"称号。《跑出一片天》是近年来鲜有的亲情励志电影，本片以"燃烧梦想"为主题，诙谐中不失温情，平凡的人物、平凡的故事，但是因为触碰到了每个人成长过程中那些不平凡的经历，不平凡的伤痛，而变得真实、深刻、感人，记录着过去，折射着现实，被众多观影人誉为"六一节最适合全家观看的影片"。《跑出一片天》主打亲情励志，影片中男孩与父亲，从相互隔阂，到彼此理解，是普遍父子关系的缩影。父爱永远站在一个深沉的角落，最容易被忽视，却是内心无法割舍的珍贵感情。影片通过真实的生活细节，与激烈的父子冲突，描摹父子间世常百态，从而放大对父爱的思考，引起大家共鸣。该片由香港金牌摄影师黄岳泰担任摄影指导，金像奖获得者黄家能担任美术指导。田亮、胡静、杨幂、何晟铭、戚薇、许嵩等偶像明星参演，钱红、高敏、张国政、韩乔生、李金羽等体育界明星亲情助阵。

《跑出一片天》海报

二、新世纪中国体育故事电影兴盛的表现

新世纪的前十年，中国体育电影在中国电影和中国体育双重大发展的牵引下，大踏步前进，虽然在40部体育故事片中，有相当一部分是为迎接北京奥运会的应景之作，在票房收入上和艺术表现上还无法与那些动辄过亿的大片相比，但众多体育电影还是在多方面进行了有益的探索，生产了一批在艺术手法、主题思想和体育电影特色等方面都有一定影响力的体育电影。

（一）体育电影数量大幅提高，涉及体育项目众多

新世纪十多年的时间，摄制了40部体育题材的电影，创历史新高，涉及的运动项目多达16个（见表四）。如以前不同时期的体育故事电影一样，篮球、足球等普及率较高的运动项目依旧是体育电影比较受欢迎的题材，但随着新的运动项目兴起和流行，一些普及率不高的项目也成了体育电影的题材选择，如《棒球少年》中的棒球运动、《答案在风中》中的橄榄球项目、《男孩都想要辆车》中的小轮极限自行车项目、《电竞之王》中的电子竞技运动、《扣篮对决》中的街头篮球和《我的哥哥安小天》中的特奥运动项目等，虽然这些项目在国内的普及率不高，但导演们还是把视角对准了这些运动，让它们作为故事叙述的主线、推动情节的发展，一定程度上普及了这些项目。同时，在这段时间还出品了一批如《女帅男兵》、《隐形的翅膀》、《买买提的2008》、《一个人的奥林匹克》、《破冰》、《旗鱼》等优秀体育影片，这些影片有的是在主题上有重大突破，如《一个人的奥林匹克》是通过表现刘长春历尽千辛万苦参加奥林匹克运动的故事，表现了中国人坚韧不拔的精神，电影一公映，反响强烈，是众多奥运电影中较有影响的一部；有的是在电影艺术上大胆创新，如影片《金牌的重量》中超过60%的镜头都是在室内短道速滑的冰面上完成，青春、爱情、极速、运动、挑战构成影片最主要的几个元素，给喜欢体育项目的观众一种全新的视觉享受；有的像《买买提的2008》，既有体育电影一般的励志和娱乐功能，同时还带有独特的民族风情；有的像《扣篮对决》以新型的街头篮球运动为线索，讲述三个主人公因对篮球的热爱而相识相知并引发的一系列事件，在讲述篮球与梦想的同时，也不失对情感的表达。

表四 新世纪体育故事电影的涉及的运动项目

拍摄题材	篮球	足球	跑步	游泳	乒乓球	自行车	摔跤	羽毛球	帆船帆板	棒球	滑冰	射击	滑板	橄榄球	跆拳道	电子竞技	其他
数量（部）	7	5	7	3	3	1	1	1	2	2	2	1	1	1	1	1	2

（二）奥运电影成为主流

现代奥运会可以说是现代体育的集中体现，现代奥运会已经成为展示

一个国家或民族体育精神的大舞台。电影记录奥运瞬间精彩，电影传播奥运精神。奥林匹克精神是"奥运电影"的文化内核，包含健康、竞技、合作、人性、民族等诸多元素，蕴涵着深厚的人文底蕴。奥运电影是一种独特的存在，是奥林匹克文化的影像化表达。现代奥运会与电影既是"同龄人"又是老同乡，随着2008北京奥运会的申办成功，我国体育电影进入了一个新的发展时期，北京奥运会为中国体育电影提供了一个新的发展机遇，一系列与北京奥运会相关的体育电影相继拍摄完成。《一个人的奥林匹克》、《筑梦2008》等一大批以奥运为素材的体育电影辉映银幕，实现了体育电影的可贵突破。这一时期的体育电影通过奥运这一纽带将民族、国家、体育、个人紧密联系在一起，打上了深深的"奥运电影"烙印。为迎接2008年北京奥运会，中国电影人以极大的热情投入到体育题材片的创作和拍摄中，生产了如《破冰》、《隐形的翅膀》、《一个人的奥林匹克》、《买买提的2008》、《夺标》等一批都是有一定水准的国产体育奥运影片，这些影片题材丰富、表现形式多样，具有很强的观赏性。① 同样，在此期间，以儿童为题材的奥运影片也层出不穷，如《棒球少年》、《跆拳道》、《乒乓小子》、《深山球梦》、《梦之队》、《七彩马拉松》、《贝贝跑道》、《闪光的羽毛》，这些影片表现了小运动员对体育的热爱以及对2008年北京奥运会的期待，影片充满阳光、纯真和励志，并充分体现了少年儿童所必须面对与经历的、成功与失败的"成长"过程。同时，以残奥会为题材的优秀体育影片还有《12秒58》、《隐形的翅膀》、《我的哥哥安小天》等，影片均演绎了残障人士的不幸遭遇和他们自身与命运顽强拼搏的感人故事，影片以昂扬的基调颂扬了残疾运动员自强不息的精神。总体来说，这些奥运影片除了少数几部外，大多数是为了配合北京奥运会的献礼之作，借以宣传奥运，营造体育氛围，并表达中国人民对于奥运的理想和热情，影片投资不大，艺术水平有限，但是它们却形成了体育电影的一股热潮，也引起了电影创作者们对体育题材的关注。

① 周晨. 人文奥运 电影随行——聚焦北京奥运电影. 南京体育学院学报，2008，22（6）.

（三）青少年体育电影进一步发展

近年来，反映校园生活的青春片在国外成为一种重要的商业片种，像《美少女啦啦队》、《美国派》等影片就深得广大青少年观众的厚爱，在市场上大获全胜，成为一代新宠。新世纪以来我国也出现了一系列以青少年为表现对象的体育故事电影，《棒球少年》、《六月男孩》、《滑向未来》、《隐形的翅膀》、《深山球梦》、《我是一条鱼》、《扣篮对决》、《国球女孩》、《阳光伙伴》、《买买提的2008》等都是以青少年为主要表现对象的体育影片。由年轻导演安战军执导的《六月男孩》是一部反映当代中学生朝气蓬勃的影片，影片通过萧野和许梓枫两个学生既互相竞争，又互相帮助的故事，反映了他们从应试教育走向素质教育的进步过程。影片中的小运动员个性鲜明，而演员们在表演上都比较自然地把握了角色人物特性，使观众感到亲切与可爱。北京众道电影公司为北京奥运宣传推出的儿童电影故事片《梦之队》是弘扬奥运精神，发挥电影文化的启迪作用，给物质生活日益丰富的中国孩子送上一份"心灵鸡汤"，在成年化的体育节目和奥运电影中，开辟一条为孩子们准备的绿色通道，为党中央和国务院倡导的2007"全国学生体育年"献上一份厚礼，作为中德合拍的体育电影，影片也体现出体育无国界的特点。《男孩都想有辆车》是一部关于亲情与友情、失去与获得、拼搏与进取的青春励志电影，本剧针对年轻人问题，以主人公夏雨的不甘落后的青春成长故事和他在青春成长过程中遭遇家庭情感矛盾，母子二人从隔阂到相互理解为主题，讲述了主人公在青涩懵懂的成长道路上执着追求的青春励志故事。这些反映青少年的体育影片在赞美青少年运动员、教练员朝气蓬勃、团结友爱的战斗生活的同时，也歌颂了体育战线老一辈工作者的高尚情操。

（四）电影技术得到新的引用

影视艺术被人们称作"技术性的艺术"，影视艺术的进步是与科学技术的发展息息相关的。从上世纪90年代开始，随着高科技、电脑特技的运用，电影的生产过程和接受、观赏方式都发生了很大的变化。先进摄影设备的运用、电脑三维影像和数字电脑技术的大量应用，使得体育电影的感染力和逼真性大大增强。在《滑向未来》中平均片比为1∶8，动作场面为1∶15，力求把每个画面都拍好拍精致，其中滑板场面运用了大量的广角近距离跟拍，多数

情况下滑板的滑行需要保持在时速 25—30 公里的速度，摄影师与被摄对象的相对运动为 0，所以拍摄的难度比较高，同时为数众多的轨道推进和前景遮挡也使片子的整体风格更艺术化。该影片特技指导 Jean Gagon 曾是 2002 年 ESPN X-GAME 世界职业巡回赛年度总冠军，曾在好莱坞电影《Roller Ball》以及成龙主演的电影《新警察故事》中担任特技设计总监，在拍摄时，Jean Gagon 手持摄像机，不但自己要施展高难度的滑板特技，还要在行进中对其他演员进行拍摄，而这样的镜头画面仅是通过铺设轨道拍摄是完全无法完成的。正是有了年轻的思维和独特的技术，才使得整部影片充满了时尚气息和旋风般的动感。又比如像《旗鱼》的剪辑师来自美国，他曾经剪辑了不少优秀的体育片种，在看过《旗鱼》的初剪版本后，觉得很"hot"，就立即决定参与这个团队，再加上摄像师也是美国人，整个团队的主创人员赋予影片一种浓浓的好莱坞体育片风格。拍摄《金牌的重量》这部运动题材影片时，难度主要体现在演员的确定上，演员既要有表演天分和技巧，又要兼具专业体育水准，这是摆在主创人员面前的一道难题。退役短道速滑冠军孙丹丹有幸加盟本片，出演本片女主人公阎雪，孙丹丹率真、热情、爽快的性格为表现故事、刻画人物起到关键作用，男主角李鹏是中央戏剧学院毕业生，有过一年半的速滑经历，孙丹丹与李鹏的默契配合成就了本片。

三、新世纪体育故事电影兴盛的社会学分析

（一）新世纪中国电影的大发展、大繁荣

建国后直到 20 世纪 90 年代初，国有厂都牢牢把持着中国电影的出品权，很少有影片制作机构与其一争高下。新世纪以来，中国电影在产业化道路上急速飞驰，迎来了它的黄金机遇期，商业电影在其中起了最重要的作用。随着对电影商品属性的认识越来越深入，以及国家深化文化体制改革，电影的产业、文化功能和技术要求被空前凸显出来。各类影视制作传播机构纷纷成立，社会上的电影制作主体也逐渐朝多元化的方向发展。对于新世纪中国电影发展来说，商业化语境，商业化语境下的电影行为，也就是商业电影及其市场化制作与传播是颇为突出的。中新社 2011 年 10 月 6 日《从 10 亿到百亿

第八章 新世纪的中国体育电影

产业化改革打造中国"电影大国"》的报道,根据原国家广电总局资料显示,自2003年全面推进电影产业化以来,国产电影从2002年的100部上升到2010年的526部,年票房从2002年的不足10亿元人民币增至2010年的超过百亿,增速全球第一,票房挤进全球前10名。在全面推进产业化后次年的2004年,国产影片票房就首次超过进口大片,2004年电影主业总收入为36.7亿元人民币,堪称中国电影产业化进程中极为重要的一年,在电影的创作生产、发行放映、综合效益等诸多方面都取得了令人欣喜的成绩,年度电影总产量创历史新高,212部影片的总产量比上一年度提高了60%。与此同时,电影票房出现了10年来未曾有过的喜人局面,票房收入达到了15.7亿元人民币,国产片的票房收入大大超过了进口片的票房收入,克服了十年徘徊不前的窘态。[①] 2002年张艺谋的《英雄》开创了中国电影的大制作、大导演、大明星、大宣传市场化营销模式,中国电影市场化之路初见曙光,国产票房过亿影片类型从单一的武侠片逐渐多样化,《十月围城》、《让子弹飞》获得了票房和口碑的双丰收,《建国大业》、《建党伟业》开创了主旋律影片商业路线,《疯狂的石头》、《疯狂的赛车》发掘了"黑色幽默"的广泛市场,《杜拉拉升职记》、《将爱情进行到底》开拓了都市爱情片的盈利模式。"讲好故事"正成为中国电影人花重金打造特效吸引观众进影院之外的努力方向。

(二)新世纪中国体育的全面提升

新世纪我国体育取得辉煌成就。2008年8月8日—24日以及9月6日—17日,北京成功举办了第29届夏季奥运会和第13届残疾人夏季奥运会,中国政府和人民将一届"有特色,有水平"的奥运会和残奥会呈献给了世界,国际奥委会主席罗格用"无与伦比"一词,对北京奥运会进行了概括性的评价。北京奥运会参赛国家及地区204个、参赛运动员11 438人、设302项(28种运动),共有60 000多名运动员、教练员和官员参加北京奥运会。中国以51枚金牌居奖牌榜首名,是奥运历史上第一个登上金牌榜首位的亚洲国家,北京奥运会的成功举办是中华人民共和国自建国以来经过半个世纪的发展,尤其是改革开放30年来取得举世瞩目伟大成就的展示,也是对中国体育

① 彭吉象. 百年中国电影期盼第四个辉煌时期. 电影艺术,2005(5).

体育影像传播：百年中国体育电影研究

改革 30 年来的综合检验。北京奥运会、残奥会的巨大成功，中华体育健儿所取得的辉煌业绩，极大增强了中华民族的自信心和自豪感，对我国政治、经济、社会、文化、教育、体育的发展产生了多元影响，体育竞技在社会的发展中发挥了巨大的综合效应。2010 年 11 月 12 日至 27 日第 16 届亚运会在中国广州举行，广州是中国第二个取得亚运会主办权的城市，北京曾于 1990 年举办过第 11 届亚运会，广州亚运会设 42 个比赛项目，是亚运会历史上比赛项目最多的一届。2011 年 8 月 12 日至 23 日，第 26 届夏季大运会在深圳举行，这是中国继 2001 年北京夏季大运会和 2009 哈尔滨冬季大运会后，第三次举办这项盛事。进入 21 世纪，我国体育竞赛表演市场迅猛发展，每年参加国内外大型赛事在 600 次以上，各层次的专业运动员 8 万多人。据统计，截止 2002 年底，我国四大职业联赛所辖的职业俱乐部总数达到 100 家。其中，足球 27 家、篮球 26 家、排球 22 家、乒乓球 24 家。足球联赛甲级和乙级职业球员已由 1994 年底的 288 名，增加到 2002 年的 2 448 名，增长了 7 倍多。到 2010 年，我国中超联赛球队共有 16 支，中甲联赛球队共有 13 支，中乙球队共有 10 支，中国男子篮球职业联赛球队 16 支，WCBA 联赛球队 12 支，全国排球联赛女子 A 组有 10 支，B 组 6 支。随着职业俱乐部的不断发展，职业球员和联赛参赛队伍的数量和质量有了快速增长，竞争更加激烈，吸引更多观众观看比赛。①

在中国体育向纵深方向发展取得辉煌成就，在中国竞技体育、社会体育、学校体育不断调整和改革时，中国体育也必然会出现一些成长的烦恼，像足球市场化改革中出现的问题，如足球俱乐部制度的沉浮、引进外援的黑幕、假球现象等问题屡见不鲜，在体育电影中，这些内容都曾被设置到情节中，这既展示了中国体育改革的现状，又触及了敏感话题，将体育发展过程中出现的新情况融入到体育电影中，增加了影片的吸引力。

（三）民众休闲和欣赏趣味的变化

最近十年，随着中国综合国力的增强，中国体育在世界中的地位日益提升之后，人们对体育电影的欣赏也从单纯的"民族国家尊严"转变为对"时

① 何健，傅砚农，李春鹏. 近年我国体育改革与成就述评. 体育文化导刊，2010（10）.

第八章 新世纪的中国体育电影

尚娱乐元素审美"的需求。而中国体育电影也必然为满足人们的需求,从对竞技体育价值的关照逐步转移到了大众休闲娱乐的体育健身价值上来。体育电影人物也更多体现了结合生活化、人性化和娱乐化的人文关怀。上世纪80年代的中国,国人在改革的浪潮中以激情、忐忑、包容和颤栗的姿态完成一次从精神到身体全方位的解禁,"人"字被首次振臂高举并无限放大,人文主义成为当时文艺界乃至全社会最激烈、最敏感、最能激发理性思考又最能寄托浪漫情怀的精神图腾。然而,随着市场经济的发展和社会转型,观影主题、时代风尚以及受众审美趣味也逐次演变,90年代的整体低迷和新世纪以来的"大片时代"似乎割断了自五四运动以来文艺创作对人文主义精神的执著坚守。自90年代以来,中国电影的启蒙精神却逐渐呈现出一种式微的状态,尤其是2004年实行电影产业化以来,商业大片更是成为了"被'文革'摧残、又在80年代获得张扬的人道主义理想自我销毁的程序",成为了"人性的沦丧场"。①

先是《英雄》、《无极》、《满城尽带黄金甲》、《十年埋伏》、《七剑》、《墨攻》等作品构建的"前大片时代"所引发的批判声还未消退,《赤壁》、《投名状》、《锦衣卫》、《苏乞儿》、《刺陵》、《剑雨》、《西风烈》等开启的"后大片时代"更是遭到了国内电影界甚嚣尘上的口诛笔伐。但不可否认的是自从20世纪90年代中后期到21世纪最初十年,随着市民文化、市民意识形态崛起,通俗文化逐渐具备了与官方主流意识形态、知识分子精英意识同台对话的权力。在"弘扬主旋律,坚持多样化"的方针指导下,中国体育电影相应表现为以商业大片为主导,主旋律电影、娱乐电影、艺术电影等电影形态并存的多元化格局。从中国电影发展的既有类型来看,纯粹体育题材的电影并不算特别发达,就算是在2008年北京奥运电影如火如荼的势头面前,仍需看到中国体育电影"激情有余、问题仍在、后劲缺乏"的症结,但无容置疑的是中国体育电影已经借"奥运主旋律"的身份跻身主流文化市场,可以说,博大的奥林匹克精神与精深的中国百年电影的交汇,创造了体育影像与奥运共赢的局面,同时开创了新世纪中国体育故事片一路飘红的崭新境遇,中国体育电影的未来发展,需要中国电影人和体育人共同努力完成。

① 董茜. 人文主义的现代性转喻与文化景观重建——新世纪十年国产商业电影发展之思. 当代电影,2011(8).

参考文献

一、书籍

1. 单万里. 中国纪录电影史. 中国电影出版社，2005（1）.
2. 张彩虹. 身体政治：百年中国电影女明星研究. 中国广播电视出版社，2011（1）.
3. 赵惠康，贾磊磊. 中国科教电影史. 中国电影出版社，2005（1）.
4. 高维进. 中国新闻纪录电影史. 中央文献出版社，2003（1）.
5. 尹鸿，凌燕. 新中国电影史. 湖南美术出版社，2002（1）.
6. 方方. 中国纪录片发展史. 中国戏剧出版社，2003（1）.
7. ［美］兰迪·威廉斯；付平，译. 好莱坞院线——100部体育电影. 中国民主法治出版社，2009（1）.
8. 黄会林，等. 电影艺术导论. 中国计划出版社，2003（1）.

二、硕士论文

1. 杜媛. 20世纪90年代以来美国体育纪录电影的发展与特点分析. 上海体育学院硕士论文，2010.
2. 卿清. 新时期以来的中国体育题材影片的研究. 中国艺术研究院硕士论文，2010.
3. 宋薇. 美国体育电影的发展历程及其主题倾向研究. 北京体育大学硕士论文，2006.
4. 李磊. 体育电影对体育本质的表达及其社会功能的靶点. 华东师范大学硕士论文，2011.
5. 王丽娜. 建构与呈现——新中国体育电影文化阐释. 山东师范大学硕士论

文，2010.

6. 屈雯喆. 中国体育电影的演进与发展. 河南大学硕士论文，2011.
7. 冯伟. 新中国体育科教电影的发展历程研究（1949—1995）. 苏州大学硕士论文，2009.
8. 魏少为. 中国体育纪录片发展状况与发展途径研究. 东北师范大学硕士论文，2007.
9. 刘洋. 新时期以来中国体育故事片研究. 南京师范大学硕士论文，2010.
10. 杨清琼. 论新中国体育电影的发展. 北京体育大学硕士论文，2006.

三、期刊论文

1. 杜剑锋. 作为类型电影的体育电影——评介新世纪以来的几部中外体育故事片. 当代电影，2008（8）.
2. 李恩琦. 我国体育电影文化主题的流变与反思. 体育文化导刊，2012（8）.
3. 彭吉象. 百年中国电影期盼第四个辉煌时期. 电影艺术，2005（5）.
4. 申全. 体育影像中体育文化的传播. 电影文学，2012（2）.
5. 叶志良. 从意识形态承载到生命叙事的转换——体育影片的叙事伦理. 当代电影，2008（3）.
6. 赵宁宇. 中国体育电影概览. 电影艺术，2008（4）.
7. 马飞，段宝林. 竞技体育悲剧的美学内涵. 体育学刊，2006（3）.
8. 王深. 身体的关切：体育美学的当代使命. 体育学刊，2011（2）.
9. 朱淑玲. 浅析体育电影的美学效应. 时代文学，2011（5）.
10. 李岳峰，李再兴，李亚俊. 论体育人格美. 湖南农业大学学报（社会科学版），2002（1）.
11. 汪俊. 对竞技体育美学价值的探讨. 山西师大体育学院学报研究生专刊，2006（S1）.
12. 尹大川. 试论体育的崇高美. 广东工业大学学报（社会科学版），2010（5）.
13. 陈作峰. 视觉体育文化谱系的初步构建. 体育文化导刊，2007（9）.

14. 杨梅. 竞技体育题材小说的叙事特点——以体育小说《一块牛排》为例. 武汉体育学院学报，2009，43（2）.

15. 黄宝富. 身体世界是艺术奥秘的谜底——论体育电影的身体美学. 当代电影，2008（3）.

16. 黄宝富，付晓慧. 论谢晋电影的诗性气质. 浙江师范大学学报（社会科学版），2009，34（1）.

17. 汪少明，刘妍硕. 体育影片的魅力及谢晋的体育片. 黄冈师范学院学报，2008，28.

18. 曹小晶. 谢晋电影叙事主题的再解读. 西北大学学报（哲学社会科学版），2004，34（4）.

19. 郝建. 谢晋其片其人——作为"十七年"和"新时期"的文化标本及人格标本. 北京电影学院学报，2009（6）.

20. 尹鸿. 论谢晋的政治\伦理情节剧模式——兼论谢晋九十年代以来的电影. 电影艺术，1999（1）.

21. 王志敏，赵楠. 历史的讽刺力——谢晋遭遇了蝴蝶效应之后. 上海大学学报（社会科学版），2009，16（6）.

22. 杨如丽. 竞技体育吸引民众眼球的叙事学特征. 沈阳体育学院学报，2007（6）.

23. 谢光前，陈海波. 论体育运动中的身体叙事. 武汉体育学院学报，2008（2）.

24. 张鲲，姚婧. 体育影视价值解读. 体育文化导刊，2007（8）.

25. 张鲲，康东，等. 体育影视作品及其价值取向探析. 北京体育大学学报，2008（2）.

26. 郭学军. 精神与物质的双重建构——试论新中国体育电影三表征. 大舞台，2009（5）.

27. 倪震. 文化软实力与中国电影. 当代电影，2008（2）.

28. 贾磊磊. 影像国家的文化认同及其现实意义. 文化艺术研究，2008（1）.

29. 贾磊磊. 中国电影的精神地图——论主流电影与文化核心价值观的传播路径. 当代电影，2007（3）.

30. 杨辉，惠弋．体育电影——不能仅以体育的名义．中国西部科技，2006（16）．

31. 陈卫峰，丁丽．体育电影与竞技体育关系的探析．广西大学学报（哲学社会科学版），2008（1）．

32. 张祝平．我国体育电影的特征及其发展路径探索．搏击·武术科学，2012．

33. 黄璐．体育电影制作的一般规律．体育科研，2011，32（5）．

34. 黄璐，等．论美国励志体育电影风行的意识形态性．体育科学研究，2007（3）．

35. 刘亚．体育电影研究．体育文化导刊，2011（9）．

36. 劳伦斯·文内尔．媒介体育、性别、体育迷与消费者文化：主要议题与策略．成都体育学院学报，2012（3）．

37. 王庆福．论中国体育电影的国家形象修辞．中国高等院校影视学会第十四届年会暨第七届"中国影视高层论坛"论文，2012．

38. 林少雄．国家形象的视觉呈现与传播策略：以中国国家形象片为例．艺术百家，2012（4）．

39. 包燕．当代华语功夫电影的国家形象建构及有效认同．社会科学，2012（6）．

40. 韦佳．中西体育电影对比．体育科技文献通报，2011，19（5）．

41. 边菊平．电影《体育皇后》的女性主义叙事探析．电影文学，2011（15）．

42. 钱春莲．《体育皇后》：诗人桂冠上的又一颗明珠．当代电影，2004（6）．

43. 史可扬．中国电影与中国社会主题的互动．唐都学刊，2008，24（3）．

44. 周晨．人文奥运 电影随行——聚焦北京奥运电影．南京体育学院学报，2008，22（6）．

45. 李强．时代的标记：新中国体育传播中的政治观念探析．现代传播，2011（7）．

46. 王程，张雁．奥运会吸引民众眼球成因探析．浙江体育科学，2008，30（1）．

47. 宋志伟．体育影视剧对青少年运动的影响．体育成人教育学刊，2010，26

(4).

48. 任艳. 新中国体育电影发展综述. 山东文学, 2011 (8).

49. 郭学军. 中国体育电影中的两朵奇葩——从《女篮5号》与《女帅男兵》的比较看中国社会文化心理的变化. 大众文艺, 2009 (18).

50. 陈光忠. 要有新的视角——纪录片《夺标》创作有感. 电影艺术, 1983 (9).

51. 左衡. 光晕下的地貌：80年代中国电影文化走向. 艺术评论, 2011 (6).

52. 孙建三. 20世纪30年代的中国体育电影与抗日救亡运动. 艺术评论, 2008 (8).

53. 冯伟. 新中国体育科教电影的发展历程研究（1949—1995）. 中国体育科技, 2010 (3).

54. 饶曙光. 体育电影：借鉴与创新. 艺术评论, 2008 (8).

55. 陈惠芬. 左翼电影的都市和性别叙事：以《体育皇后》为例. 南开学报（哲学社会科学版）, 2008 (6).

56. 袁庆丰. 对市民电影传统模式的借用和新知识分子审美情趣的体现——从《体育皇后》读解中国左翼电影在1934年的变化. 浙江传媒学院学报, 2008 (5).

57. 高小健. 20世纪30年代中国电影对美国电影的态度. 上海大学学报（社会科学版）, 2006 (9).

58. 李帅. 中国体育电影发展概况描述. 电影文学, 2012 (1).

59. 黎东百. 外国体育纪录片的历史回顾. 当代电影, 2008 (7).

60. 周鼎. 新中国体育纪录片发展历程. 当代电影, 2008 (7).

61. 江轶. 论中国国家形象的历史变迁与现实构建. 湖南工业大学学报（社会科学版）, 2013, 18 (1).

62. 张莹. "中国梦"的凸显与重塑——对新世纪以来中国电影国家形象建构的再思考. 文艺评论, 2011 (11).

63. 冯惠玲, 胡百精. 北京奥运会与文化中国国家形象建构. 中国人民大学学报, 2008 (4).

64. 曹晋. 体育明星的媒介话语生产：姚明、男性气质与国家形象. 新闻大

学,2007(4).

65. 熊晓正,王润斌,缪仲一. 奥运会超大规模的困境与消解. 体育科学,2008(2).

66. 舒盛芳. 大国体育崛起及启示——兼论中国体育"优先崛起"的战略价值. 体育科学,2008(1).

67. 舒盛芳. 体育软实力的基本特征及其启示. 体育文化导刊,2008(2).

68. 刘亚东. 强化对外传播 实现国家利益. 新闻记者,2009(1).

69. 郝勤. 奥林匹克:历程、要素、特征——兼论奥林匹克传播对北京奥运会的启迪. 体育科学,2007(12).

70. 戴铁,赵茜. 体育与国家对外关系中的作用分析. 北京体育大学学报,2005(3).

71. 舒盛芳. 体育软实力及其构成要素和价值预判. 山西师大体育学院学报,2008(12).

72. 邓红英. 略论后奥运时代的中国体育外交. 渤海大学学报,2009(2).

73. 朱国圣. 奥运报道与国家形象塑造. 中国记者,2008(2).

74. 吴小坤. 体育传播与社会价值重构. 体育科研,2007(6).

75. 易剑东. 北京奥运会中国体育代表团的形象塑造与媒体应对. 上海体育学院学报,2007(7).

76. 冯霞. 北京奥运文化传播的特点、性质及其对国家形象的塑造. 新闻界,2008(2).

77. 程曼丽. 论"议程设置"在国家形象塑造中的舆论导向作用. 北京大学学报(哲学社会科学版),2008(2).

78. 何静,胡辛. 性别视角与被看的风景——1915—1949年中国电影中的女性形象解析. 江西社会科学,2008(2).

79. 李欣. 对本土传统和好莱坞电影的双重改写——论孙瑜影片中的女性形象. 当代电影,2010(11).

80. 李玥阳. 在南京国民政府与左翼电影之间——以孙瑜电影为例. 电影艺术,2010(3).

81. 张晓慧.《体育皇后》:诠释体育真精神. 电影艺术,2008(4).

82. 柳迪善. 咖啡与茶的对话——重读孙瑜. 当代电影, 2008 (3).
83. 饶曙光. 孙瑜：主流中的另类、类型中的作者. 清华大学学报（哲学社会科学版）, 2005, 21 (4).
84. 陆邵阳. 孙瑜导演风格论. 当代电影, 2004 (6).
85. 张净雨. 用镜头肆虐身体的灵魂探询者——大卫·克罗南伯格的身体化电影研究. 当代电影, 2008 (10).
86. 薛峰, 曲春景. 无法更改的情怀——从《女足九号》看谢晋导演21世纪的艺术追求. 解放军艺术学院学报, 2007 (3).
87. 刘海波. 重审"谢晋模式"的合法性——纪念中国电影诞生100周年. 济南大学学报, 2005, 15 (4).
88. 刘海波. 城市、电影与现代性——从孙瑜电影看多重吊诡下的早期上海电影. 电影新作, 2005 (4).
89. 丁亚平. 历史的旧路——中国电影与孙瑜. 北京电影学院学报, 2000 (4).
90. 陆邵阳. 孙瑜导演风格论. 当代电影, 2004 (6).
91. 刘宏球. 体育：民族、家国与爱情——论谢晋的体育电影. 当代电影, 2008 (3).
92. 王艳云. 共和国初期电影中的非典型化叙事——以《女篮5号》中的上海电影传统为例. 当代电影, 2011 (6).
93. 刘贺娟. 日本动漫体育电影的文化审视. 日本研究, 2010 (1).
94. 陈醒芬. 浅析当代电影中的"暴力美学". 美与时代（下）, 2010 (12).
95. 张蜀津. 论"暴力美学"的本质与美学意味. 当代电影, 2010 (10).
96. 岳新坡, 董长雨. 我国动漫体育电影发展研究. 体育文化导刊, 2013 (1).
97. 杨远婴. 孙瑜：别一种写实. 当代电影, 2004 (6).
98. 石川. 孙瑜电影的作者性表征及其内在冲突. 当代电影, 2004 (6).
99. 王庚年. 雨频发春色 风暖树自荫——就90年代中国电影发展态势答《当代电影》记者问. 当代电影, 2001 (1).
100. 高力. 转型期的流变：90年代中国电影散论. 西南民族学院学报（哲学

社会科学版），2002，23（2）．

101. 韩建国．20 世纪末中国竞技体育的重大举措——对《奥运争光计划》的回顾与思考，2000（5）．

102. 赵惠康．新中国科教电影的两次高潮．电影艺术，2005（6）．

103. 杨力，刘咏．旧中国科教电影．电影艺术，2005（6）．

104. 何健，傅砚农，李春鹏．近年我国体育改革与成就述评．体育文化导刊，2010（10）．

105. 陈旭光，车琳．阶层变化与观影心理流变——新中国 60 年电影的一种考察．文艺争鸣，2010（5）．

106. 周星．直面现实的艺术审美深度——20 世纪 80 年代中国电影审美表现探究．上海大学学报（社会科学版），2008，15（5）．

107. 陆海．中美篮球电影作品比较研究．武汉体育学院学报，2013，47（1）．

108. 刘汀，周昂．关于电影中篮球运动的哲学思考．鸡西大学学报，2012，12（8）．

109. 陈卫峰，丁丽．体育电影与竞技体育关系的探析．广西大学学报（哲学社会科学版），2008（2）．

后 记

十年磨一剑。自从2004年从南京师范大学新闻与传播学院硕士研究生毕业后,我就来到了坐落在中山陵脚下,风景如画的南京体育学院工作,虽然教授的课程与体育电影无关,但有关体育电视新闻方面的教学让我慢慢对体育影像有了兴趣,于是斗胆在全院开设了《体育影视鉴赏》选修课,作为全院比较受学生欢迎的选修课之一,却一直苦于《体育影视鉴赏》没有教材,在两年的教学过程中,我深刻感受到有关体育电影理论的缺乏,就萌发了写一本有关这方面书籍的冲动,一来满足教学的需要,另一方面也算开辟自己一个全新的研究领域。在下定决心准备付诸行动时,本人又有幸考取了南京师范大学新闻与传播学院的博士研究生,拜读在南京师范大学新闻与传播学院院长、知名的新闻法学专家顾理平教授门下,于是在繁重的学习、科研和教学压力下,开始了陆陆续续的艰难的写作过程。一直对写作还算感兴趣的我,这一次真正体会到写作的痛苦和煎熬,体育电影理论体系还没有可借鉴的原型,资料的匮乏,再加上本人才疏学浅,写作一直在摸索着前行,但是开弓没有回头箭,在本人倔强的坚持中,才有了这样一本还很不完整的《体育影像传播——百年中国体育影像研究》,这算是对自己近十年体育传播教学生涯和科研的一个总结。

我思故我在。虽说写作过程充满了挑战和痛苦,但思考却是让人快乐和享受的,从每一篇资料的查阅到每一个标题的斟酌;从全书的谋篇布局到段落细节的敲定,都是我认真思考的结果。因为我国的体育影像(体育电影)研究还处在开始的散发阶段,可供查阅的资料还很不完整,可借鉴的成果也不多,但正因为稀少才显得珍贵,所以要感谢给予我思想启迪的每一位前辈专家和学者,没有你们前期的研究成果和真知灼见,要完成这本有关中国体

 体育影像传播：百年中国体育电影研究

育电影研究的书稿是不可能的。虽然我尽力在书稿中标注了所引用的每一位专家、学者的成果，但难免还会有一些疏忽，更何况你们给予的思想启迪是无法用标注就可以替代的。同时也要感谢南京体育学院学科办的各位领导和老师，感谢南京体育学院王正伦教授、史国生教授、李江教授、王爱丰教授、王惠生教授，南京体育学院体育系沈鹤军主任、顾道书记、体育新闻教研室的各位同事们，是你们在各方面给予的关照才让我能够顺利完成这本书稿的写作。

没想到天生愚钝的我有幸到东方最美丽的校园——南京师范大学求学，而且从一个学化学的师范生变成一个新闻人，在新闻教学和新闻实践中寻找人生的坐标。都说恩师如海，没有恩师的一路引领，我或许还可能只在家乡的中学带领孩子们遨游在化学的奇妙世界里，所以要特别感谢南京师范大学新闻与传播学院的顾理平教授、方晓红教授、倪延年教授、张晓峰教授，虽然体育电影与我博士论文的研究方向体育传播法学关系不算太大，但他们还是给予了我无私的指导，他们言简意赅又高屋建瓴的点拨让我受益匪浅，也坚定了我继续从事科学研究的信心。同时还要感谢博士同窗好友高山冰、王继先、周必勇先生、吴思远女士，有时他们不经意间的建议或鼓励让我茅塞顿开，虽然由于工作繁忙的原因，我们大多只能在课堂上相互交流，但是他们的学术视野和追求一直激励我不断前行，不敢懈怠。还有我的学生，为了让我自己课堂教学更精彩，让他们能在我的课堂上有更多的收获，我才决定开始这段写作的痛苦之旅，在书稿刚一完成，71241班范海潮等同学便成了它的第一批读者，他们帮助勘正了书稿中不少错误，在此一并表示感谢！

父母在，不远游。在信息畅达的今天，无论多大的空间距离都让人觉得不太遥远，但是远在江西老家的母亲，却一直是我最大的牵挂。虽然已人到中年，有了自己的妻儿和家庭，但还是能感受到母亲时刻的牵挂，她的无微不至、萦绕身边的爱让我不敢裹足不前，自己每一次进步都让她兴奋不已，让她感到无比骄傲，这也常常让我感到汗颜和不安，总希望能有更大的成绩来回报一位老母亲对儿子的期待。还有妻子雷敏女士和儿子李柯儒小朋友，虽然他们对我时常无心的冷落也会有抱怨，但如果没有他们的鼎力支持，我绝然完成不了这部20多万字的书稿。

后记

最后还要感谢东南大学出版社的张丽萍编辑,由于各种原因,交稿的日期拖延了一段时间,是她及时的催促和监督让我最终在南京亚青会和第十二届全运会前完成了书稿,这也算是在体育院校工作的我对这两大体育盛事的一份礼物和祝福。

<div style="text-align: right;">2013 年 8 月于南京</div>